生態觀光
Ecotourism

謝文豐◎著

揚智觀光叢書序

　　觀光事業是一門新興的綜合性服務事業,隨著社會型態的改變,各國國民所得普遍提高,商務交往日益頻繁,以及交通工具快捷舒適,觀光旅行已蔚為風氣,觀光事業遂成為國際貿易中最大的產業之一。

　　觀光事業不僅可以增加一國的「無形輸出」,以平衡國際收支與繁榮社會經濟,更可促進國際文化交流,增進國民外交,促進國際間的瞭解與合作。是以觀光具有政治、經濟、文化教育與社會等各方面為目標的功能,從政治觀點可以開展國民外交,增進國際友誼;從經濟觀點可以爭取外匯收入,加速經濟繁榮;從社會觀點可以增加就業機會,促進均衡發展;從教育觀點可以增強國民健康,充實學識知能。

　　觀光事業既是一種服務業,也是一種感官享受的事業,因此觀光設施與人員服務是否能滿足需求,乃成為推展觀光成敗之重要關鍵。惟觀光事業既是以提供服務為主的企業,則有賴大量服務人力之投入。但良好的服務應具備良好的人力素質,良好的人力素質則需要良好的教育與訓練。因此,觀光事業對於人力的需求非常殷切,對於人才的教育與訓練,尤應予以最大的重視。

　　觀光事業是一門涉及層面甚為寬廣的學科,在其廣泛的研究對象中,包括人(如旅客與從業人員)在空間(如自然、人文環境與設施)從事觀光旅遊行為(如活動類型)所衍生之各種情狀(如產業、交通工具使用與法令)等,其相互為用與相輔相成之關係(包含衣、食、住、行、育、樂)皆為本學科之範疇。因此,與觀光直接有關的行業可包括旅館、餐廳、旅行社、導遊、遊覽車業、遊樂業、手工藝品以及金融等相關產業;因此,人才的需求是多方面的,其中除一般性的管理服務人才(如會計、出納等)可由一般性的教育機構供應外,其他需要具備專門知

識與技能的專才，則有賴專業的教育和訓練。

　　然而，人才的訓練與培育非朝夕可蹴，必須根據需要，作長期而有計畫的培養，方能適應觀光事業的發展；展望國內外觀光事業，由於交通工具的改進、運輸能量的擴大、國際交往的頻繁，無論國際觀光或國民旅遊，都必然會更迅速地成長，因此今後觀光各行業對於人才的需求自然更為殷切，觀光人才之教育與訓練當愈形重要。

　　近年來，觀光領域之中文著作雖日增，但所涉及的範圍卻仍嫌不足，實難以滿足學界、業者及讀者的需要。個人從事觀光學研究與教育者，平常與產業界言及觀光學用書時，均有難以滿足之憾。基於此一體認，遂萌生編輯一套完整觀光叢書的理念。適得揚智文化事業有此共識，積極支持推行此一計畫，最後乃決定長期編輯一系列的觀光學書籍，並定名為「揚智觀光叢書」。

　　依照編輯構想，這套叢書的編輯方針應走在觀光事業的尖端，作為觀光界前導的指標，並應能確實反應觀光事業的真正需求，以作為國人認識觀光事業的指引，同時要能綜合學術與實際操作的功能，滿足觀光餐旅相關科系學生的學習需要，並可提供業界實務操作及訓練之參考。因此本叢書有以下幾項特點：

1.叢書所涉及的內容範圍儘量廣闊，舉凡觀光行政與法規、自然和人文觀光資源的開發與保育、旅館與餐飲經營管理實務、旅行業經營，以及導遊和領隊的訓練等各種與觀光事業相關之課程，都在選輯之列。
2.各書所採取的理論觀點儘量多元化，不論其立論的學說派別，只要是屬於觀光事業學的範疇，都將兼容並蓄。
3.各書所討論的內容，有偏重於理論者，有偏重於實用者，而以後者居多。
4.各書之寫作性質不一，有屬於創作者，有屬於實用者，也有屬於授

權翻譯者。

5.各書之難度與深度不同，有的可用作大專院校觀光科系的教科書，有的可作為相關專業人員的參考書，也有的可供一般社會大眾閱讀。

6.這套叢書的編輯是長期性的，將隨社會上的實際需要，繼續加入新的書籍。

身為這套叢書的編者，在此感謝產、官、學界所有前輩先進長期以來的支持與愛護，同時更要感謝本叢書中各書的著者，若非各位著者的奉獻與合作，本叢書當難以順利完成，內容也必非如此充實。同時，也要感謝揚智文化事業執事諸君的支持與工作人員的辛勞，才使本叢書能順利地問世。

李銘輝 謹識

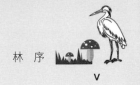
林 序

您是否花個三個小時漫步於一千六百多坪的鹿港龍山寺,安坐百年榕樹下享受在靜謐宗教氛圍中,細細欣賞三進二院七開間的建築與雕刻之美,感受在台灣保存年代最早且最大的作品——戲台上方藻井結構——所產生的共鳴效果嗎?

您曾經在大員港搭乘膠筏聽著專業紅樹林生態解說、體驗早期傳統的漁撈方式——吊罾、以高倍數望遠鏡靜觀國際溼地上的各類冬侯鳥與留鳥生態,細心觀察沙洲上的各樣招潮蟹、飛躍彈塗等生態,現場剖析蚵棚的深度生態之旅?

您是否跟著經驗豐厚的原民導覽員,去看看他們親手設計的捕鳥、獸器,聽聽原民的神話故事,瞭解他們的原民文化風俗與藝術,感受拉弓獵獸的精準度,品嚐原民部落手藝菜,學習他們取自大自然素材的手工藝品,聽聽天籟般的原民歌喉?

您是否腳踩鐵馬或11號車,慢遊府城蜿蜒古老巷弄中,看看早期文人流連的藝旦間,看看吳園繁華過往與當代Cosplay的融合,站上國姓爺圍攻荷軍的鷲嶺並想像明朝守護神的所在地,順便塞兩顆鬆軟的台式馬卡龍,陡降飛速進入五條港區的繁華浮雲,靜心體會葉石濤筆下的葫蘆巷春夢,看盡米街百態人生過往,五馬朝江一回頭,手握只要兩角銀的冬瓜茶,好戲正上演中……如此過。

沒錯,慢遊、深度、專業解說、尊重在地人文與自然,是生態觀光的重要原則。相較於傳統的大眾旅遊型態,生態觀光提供一種反思的機制,從對旅遊地人事物的尊重、遊客不再走馬看花的心態、當地專業導覽解說、使用者付費與回饋機制、資源的永續經管、到事後身心靈的提升。本書作者企圖從Part 1基礎概念篇,論述觀光、生態、保育與環境、生態觀光的概念。乃至Part 2進階應用篇,提出台灣主要生態保育地概

況、生態觀光發展與活動的介紹、生態觀光資源、衝擊與規劃的觀點。最後Part 3案例實務篇，搭配生態觀光與實際案例，探討社區型的生態觀光之內容與面向，透過教育與管理管控生態觀光的衝擊，並評估生態觀光的經濟效益與發展，最後展望生態觀光的未來以及利用個案談論相關議題。本書，作者雖僅以基礎概念論點，輔以相關圖片說明，企望生態觀光跳脫是門艱深難觸課程的刻板印象，也一再提及台灣和國外相關人文與自然的生態景點，給讀者在不同的時空背景下感受不一樣的思維與認知。本人借本書一隅聊表恭賀與鼓勵之心，並衷心期待生態觀光在台灣能紮深行遠，為台灣觀光前景創一新契機。

國立高雄餐旅大學校長

林玥秀

自 序

　　生態觀光，係以自然資源為基礎包含人文活動在內的觀光，在其接觸的過程中，利用環境倫理與教育之概念，對資源加以保育降低衝擊；另一方面提供機會使當地社區得以因維護資源獲得長期利益回饋，維持經營管理的永續性發展。

　　生態觀光的概念最早出現於1965年，Hetzer在*Link*雜誌中批評觀光活動在發展中國家所造成的衝擊；1976年，Budowski於〈旅遊與保育：衝突、共存或共生〉一文中指出，大眾旅遊方式已嚴重破壞了生態環境；1990年，世界野生物基金會在所屬永續發展部門成立了生態旅遊常設單位，開始推展生態旅遊的概念，並進而獨立成為國際生態旅遊學會（TheInternational Ecotourlsm Society, TIES）；聯合國經濟暨社會委員會（The Economic and Social Council）於1998年大會決議，將西元2002年訂為「國際生態旅遊年」（The International Year of Ecotourism, IYE）；台灣亦在2002年由行政院於1月16日第2769次院會宣布2002年為「台灣生態觀光年」。因此，生態觀光在現今全球社會中已儼然成為一門顯學，更是觀光休閒領域中相當重要的一門學科。

　　本書內容分為三個部分，共九章。第一部分基礎概念篇，包含第一章〈緒論〉、第二章〈生態與環境保育〉；第二部分進階應用篇，包含第三章〈台灣主要生態保育地概況〉、第四章〈生態觀光的發展〉、第五章〈生態觀光與資源〉；第三部分案例實務篇，包含第六章〈生態觀光與社區〉、第七章〈生態觀光的教育與管理〉、第八章〈生態觀光的效益與評估〉、第九章〈生態觀光未來展望與議題〉，分別加以介紹。

　　本書的撰寫緣起，首先要感謝帶文豐進入觀光領域的恩師，也是在中國文化大學觀光事業研究所的指導老師李銘輝博士，承蒙恩師的不棄、循循善誘與多年來直、間接的照顧，讓我在觀光的大觀園中有所遵

循。其次，也要感謝當年就讀高雄師範大學成人教育研究所博士班的指導教授蔡培村博士，亦是中華民國現任的監察委員，十分感念恩師不棄文豐跨領域的學習與悉心指導，導引進入成人教育、社區學習、社區產業的宏觀思維，並不斷地激勵和領航文豐進入成人學習與應用的脈絡，同時協助文豐完成人生的重要任務。再者，要感謝高雄餐旅大學校長林玥秀博士，在人生的轉換階段中提攜與叮嚀，讓我汲取不同的經驗與成長，淬鍊生命的豐厚與珍貴。另外要感謝高雄餐旅大學旅運管理系甘唐冲博士，感謝他以前輩謙沖態度與愛護晚輩的照顧，讓我在教學上感受到無比的鼓勵與支持。此外，感謝在這些年無論學術或業界中，曾經幫助和鼓勵過文豐的諸多前輩和好友們，以及他們慷慨提供的美好圖片。最後感謝家人給我在東奔西跑旅遊導覽上相當的時間與空間，讓我在主流、非主流教育和多項工作雜務中尚能勉力兼顧。沒有以上豐富多元的人事物，就無法有此書的誕生。

本書內容力求嚴謹，但疏漏之處，深恐難免，有些資料仍待加強與補充，尚祈博雅專家不吝賜正，使本書更為豐富充實。

謝文豐 謹識
於臺窩灣府城洲仔尾

目　錄

x

Part 1

基礎概念篇

第一章　緒　論

第二章　生態與環境保育

Chapter 1

緒　論

　　近數十年來生態旅遊（ecotourism）興起並受到廣泛的重視，乃是因旅遊漸漸受到國人的喜愛及時代潮流轉變的緣故。時代潮流的轉變趨勢有兩個面向，第一個趨勢是在觀光的供給面上，經濟的發展和生態環境的保育之整合乃是現代旅遊的趨勢，尤其是在許多低度開發的國家，觀光旅遊的收入往往是風景區或是國家公園經濟管理上最主要的收入來源。第二個趨勢是在觀光需求面上的轉變，遊客對大團體走馬看花式的大眾觀光旅遊越來越無法滿足，因為遊客們不喜歡制式的旅遊行程。他們喜歡接觸大自然，徜徉在大自然中，他們可以探險、滿足新的旅遊體驗。近年來，關心生態環境保育和環境生態的人日漸增加，這些人喜歡進行所謂的知性之旅、深度之旅，在旅遊中接受知識及文化的薰陶。

　　因此，欲瞭解生態觀光，必須先清楚「觀光」之定義，以及觀光的關聯議題，本單元將先歸納觀光之緣起、定義、組成和分類，再衍生出生態觀光意涵與架構，分述如下。

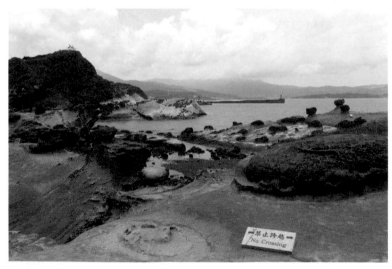

在觀光的過程中，欣賞美景的同時，遊客也應該注意對當地環境及人事物應有的尊重

第一節 觀光的緣起、定義與組成

「觀光」一詞經常和休閒、遊憩或旅遊聯結在一起，何謂「觀光」？依據世界觀光組織（World Tourism Organization, WTO）的定義：觀光是由人們為了休閒、商務和其他目的而旅行，停留在其日常生活環境之外的地點，不到連續一年的時間內，從事的各種活動所構成（WTO, 1995）。

壹、觀光的緣起

觀光（tourism）一詞，德語稱為Fremdenverkehr，Fremden為外來者，加上Verkehr交通，英語謂之tourism或tourist movement（李銘輝，1997），兩者皆含有外來之旅行者以及空間移動的概念。

中文的「觀光」一詞源自《易經・觀卦・六四爻》「觀國之光，利用賓於王」。最早以英文直譯觀光是翻譯為sight-seeing，因為seeing是「觀」，sight是「光」；其後有人翻譯為「遊覽」（sight-seeing）。1912年日本在其鐵道部內成立了「日本觀光局」；1917年成立於瑞士的Office Suisse de Tourisme機構，亦譯為「觀光局」，於是後來就以「觀光」作為tourism的譯語（劉修祥，2002）。英文tourism一詞，最早是從遊客的角度來定義。林連聰（1995）在《觀光學概論》一書中說明觀光一詞的源起時表示，英文的tour，其語源來自拉丁tornus（轆轤，一種畫圓圈用的轉盤），亦即指含有前往各地且會回到原出發點的巡迴旅行之意。

貳、觀光的定義

tourism一詞，最早被採用於1811年。將tour加上ism，變成是一種與旅遊相關的學說、制度，形成一種相對性且複雜交錯的社會現象。《牛津

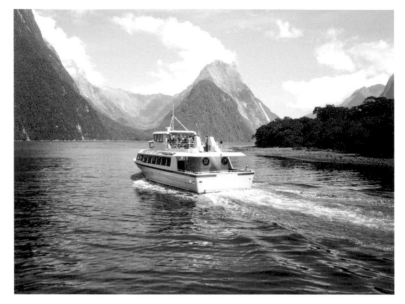

搭乘遊船盡情欣賞米佛峽灣美景

英文辭典》解釋，tourism含有兩種意義：(1)表示以旅行達到娛樂的目的
之各種活動；(2)表示與觀光事業有關活動之理論與實務。

　　英國學者Cooper（1993）在其所著*Tourism Principle & Practice*一書中
也將觀光定義的重點闡釋如下（轉引自陳炤華，2003）：

1. 觀光是發生在人們對於不同的目的地所做的向外移動或停留。
2. 觀光包含了兩大要素：一是旅程，二是在目的地所做的停留及活
　 動。
3. 因為旅程及停留是發生在離開日常居住單位及工作場所，所以因觀
　 光所帶來的活動，是不同於目的地居民及工作人口的日常活動。
4. 前往目的地的移動是具有短暫的特性，其最終的目的地乃是以返回
　 原出發地，在幾天、幾星期或幾個月內。
5. 觀光的目的地是以被遊訪為目的，而非為了長期居留或謀職。

因此，觀光指的是要離開居所及日常生活工作的場所，其理由無論是訪友、休閒渡假旅遊或商務所做的短暫性移動，在停留的過程中所發生的活動或身為旅客所做的每一件事都涵蓋於觀光業之內。由上述的定義中，包含了觀光的三個基本要素：(1)觀光客從事的活動是離開日常生活居住地的；(2)這些活動需要交通運輸將觀光客帶往觀光目的地；(3)觀光目的地必須提供設施、服務等，以滿足觀光客各種活動需求（鍾溫清等，2000）。

參、觀光的組成（主、客、媒）

觀光是屬於一種多元相關的課題，其發展對地方有實質與非實質方面的利益，但一地的觀光要蓬勃發展，除了本身的自然、人文條件做為吸引力焦點外，更應有多方面的配合；公共建設中尤以交通建設最為重要，增加地區之易達性為觀光發展之促因。餐飲、住宿、資訊等服務設施，除了滿足觀光者之民生需求、提供觀光資訊外，更重要之處是可以延長觀光者停留在當地的時間，助益地區觀光發展。休閒娛樂設施補足觀光時間安排上的空檔，也增加行程中的新奇感，適當轉化為觀光的誘因。

林熙弼（1994）認為觀光產業的構成要素包括：(1)觀光主體：即觀光客，亦可視為活動產生者。消費者行為是基於其自由意志，暫時性地遠離所熟悉之生活方式；(2)觀光客體：即觀光資源或觀光對象，亦可視為活動吸引體。觀光客體須具備相關環境之配合及良好管理維護、具吸引力的資源及獨特性等條件；(3)觀光媒體：可視為活動組織或媒介，是於主體與客體間，透過特定相關產業或組織的聯繫，使主體所欲達成的欲望與客體的機能得到充分滿足與發揮者，便可稱之為觀光媒體。

謝淑芬（2002）也有同樣的看法，將構成觀光之要素分為觀光客、觀光媒體、觀光客體（觀光對象）。沒有了人類之觀光需求，「觀光」即無法成立。其次，觀光也是一種移動行為，觀光客必須藉助各種觀光機構

法國羅浮宮博物館內的戶外教學與享受藝術之旅
資料來源：邱品瑄。

才能達成移動之目的，所以舉凡旅行社、交通業、旅館業等相關之觀光事業，皆可謂是觀光之媒體。另一構成觀光要素之一的觀光客體（觀光對象），又可分為觀光資源及觀光遊樂設施，沒有可「觀」可「玩」之對象，觀光亦不成立。

因此，綜合以上學者之看法，筆者提出觀光之構成要素為（**圖1-1**）：

1. 觀光客：為觀光之主體。由於人類對觀光之需求，才能產生觀光。
2. 觀光媒體：由於觀光是一種空間的移動行為，觀光客從事的活動是離開日常生活居住地的，且必須在目的地停留一段時間。因此必須藉助各種觀光機構才能達成移動及停留之目的，例如旅行業、交通業、旅館業等相關觀光事業，皆可視為觀光媒體。

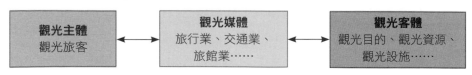

圖1-1 觀光之構成要素

3.觀光客體：即觀光客之目的地，也可稱作觀光資源、觀光對象或觀
光遊樂設施。觀光客體必須提供觀光設施、服務等，以滿足觀光客
各種活動需求。

因此，觀光之構成要素應包含主體性的觀光客、客體性的觀光資
源，以及溝通主客體之間的媒體。

第二節　觀光的分類

上一節所提觀光的構成要素為觀光主體、觀光媒體及觀光客體。實
際上包含了觀光需求面及觀光供給面這兩種概念，其中觀光供給面是指所
有提供觀光產品服務及聯結觀光客的軟硬體設施，即是包括了觀光媒體及
觀光客體；觀光需求面指的是有興趣且有能力觀光的觀光客主體。不論是
地方整體或任何景點的觀光發展，都是由這兩個部分所構成。一個地區的
觀光發展就是以觀光需求面為著眼點，從觀光供給面來作觀光發展規劃的
內容。

壹、依觀光供給面區分

范能船、朱海森（2002）認為，觀光的供給主要由五個要素所構
成：(1)觀光吸引力；(2)觀光基礎服務設施，如景點遊覽、餐飲娛樂、住
宿購物、交通、旅行社等；(3)觀光相關產業，如金融證券業、商業、會
展業、工業、農業、教育、文化、醫療、體育娛樂等；(4)城市導遊；(5)
觀光保障系統，如管理體系、投入體系、政策體系、法律體系等。

高俊雄（1998）認為，地區觀光發展必須具備吸引遊客的誘因，而
這些誘因就成為當地觀光開發的關鍵成功因素（critical success factors），
並指出為下列七項：(1)吸引力焦點；(2)餐飲住宿的款待服務；(3)互補性

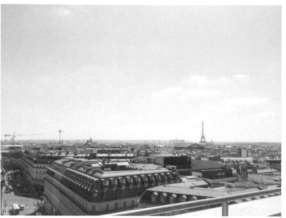

巴黎拉法葉百貨頂樓既可小憩又可遠眺地標景點,極具吸引力

資料來源:邱品瑄。

休閒設施:除了吸引力焦點之外的一些互補性的休閒遊憩設施,以滿足多樣化的需求;(4)加強外觀造型與服務:強化遊客對於觀光地區的印象與體驗,可用在其他誘因上;(5)當地居民與社區;(6)觀光地區與遊客間的連結橋樑:一種是包含觀光地區相關資訊的傳遞及對遊客屬性的瞭解,另一種是指交通設施的提供;(7)地區整合:觀光遊憩相關團體的結合,包含相關組織整合、氣氛塑造及適當的規模。

　　Gunn(1997)以觀光供給系統的角度,說明觀光發展之供給面是由五項獨立之構面所形成,包括觀光吸引力、交通運輸、資訊提供、宣傳促銷以及服務體系(**圖1-2**),五項構面便廣泛地涵蓋觀光事業的供給層面,所有用來吸引遊客的方案與各種土地使用均屬於觀光之供給面範圍。Gunn並指出所有的觀光旅遊活動都包含經濟因素、公開的場所、政府的計畫及許多代理機構直接的功能。Gunn認為各功能元素應由政府、非營利組織及商業三個部門來共同開發與管理,在規劃上必須負擔起各項功能元素的聯繫,並瞭解這五大要素是如何相輔相成以形成觀光體系。唯有在各部門有適切的管理與計畫,這些複雜的場所與計畫的功能才能相互連結,個別的功能也才得以彰顯。

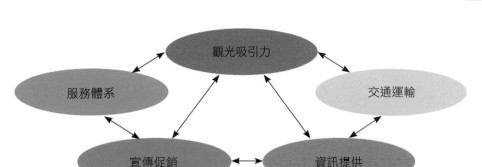

圖1-2 觀光事業的供給層面

資料來源：Gunn, 1997.

貳、依觀光需求面區分

從觀光之定義內涵可窺，觀光活動係由觀光者、設施、資源與空間四者相涉而成，然設施、資源及空間是因「觀光者」的需求所產生，觀光者的需求驅策觀光活動的成形；故觀光需求可謂觀光的原動力。「需求」（demand）在經濟學上意指影響消費行為因素不變情況下，消費者對於商品的購買量與商品價格之間的關係，但在觀光領域中有著不同的意義，在觀光區規劃開發時，需求意指觀光者對於該區觀光機會及資源可能有之觀光量；而本書中所指的需求係以觀光者對於觀光活動參與的欲望、期望為主。

李銘輝等（2004）依據不同學者所提出的影響因素，將影響個體觀光需求的因素綜合歸納為下列三類：

1. 觀光據點相對吸引力：如資源發展型態、可供觀光時程及交通狀況等。
2. 個人外在、社會化因素：如年齡、職業等因素。
3. 個人內在、心理因素：如自然及人工觀光設施偏好等因素。

第三節　生態觀光的意涵與架構

　　觀光已經被認定為是一種成長最快速的全球化產業（Miller，1990），而其中生態觀光（ecotourism）的成長已經被挑選出來成為最重要的成長貢獻者（Ratnapala, 1992; MacDonald, 1992），因此許多國家便將生態觀光提升至國家發展政策的層級，生態觀光乃成為觀光發展的主流價值。

壹、生態觀光的緣起、概念與定義

一、生態觀光的緣起

　　早從1880年開始便有紀錄，早期的歐洲人，以小團體方式旅行至非洲、印度，以打獵或收集異國的野生動物來體驗異國森林及文化，作為休閒活動。美國在1960至1970年代，因大眾觀光蓬勃發展，對部分國家公園和保護區的生態體系造成嚴重的衝擊，使得人們開始思考戶外野生動植物自然庇護所與其遊憩使用是否能夠並存，以及經濟成長對水質、野生動物、森林與自然環境所造成的影響，因而形成一股生態發展的風潮（Nelson, 1994）。

　　「生態觀光」概念最早出現於1965年Hetzer在*Link*雜誌中批評觀光活動在發展中國家所造成的衝擊，他並建議用ecological取代傳統的觀光模式，認為教育文化與旅遊業者應重新思考，並主張對當地文化與環境最小衝擊下，追求最大經濟效益與遊客最大滿足為旅遊活動發展的衡量標準，這個建議被認為是第一次提及生態觀光一詞（行政院永續發展委員會，2004）。接著Budowski（1976）於〈旅遊與保育；衝突或共生〉文中指出大眾旅遊方式已嚴重破壞了生態環境，呼籲旅遊業共同來改變，而旅遊業者為了繼續生存，也開始注意旅遊地的環境問題，而環境運動的興

生態天堂的紐西蘭──米佛峽灣中的野生海狗

起，也孕育了生態旅遊的發展。

　　二十世紀末期，觀光產業已成為全世界最主要的一項經濟活動，其中又以自然旅遊的成長速度最快，面對生態旅遊衍生出來的契機與危機，1990年世界野生物基金會在所屬永續發展部門成立了生態旅遊常設單位，開始推展生態旅遊的概念，並進而獨立成為國際生態旅遊學會（The International Ecotourism Society, TIES）。

　　隨著生態旅遊概念的推廣，許多擁有豐富自然資源的第三世界國家、國際性的觀光組織與保育團體也陸續加入發展生態旅遊的行列，有鑑於這股熱潮，聯合國經濟暨社會委員會（The Economic and Social Council）於1998年7月30日的第四十六次大會決議訂定西元2002年為「國際生態旅遊年」（The International Year of Ecotourism, IYE）。

　　聯合國在宣布2002年為國際生態旅遊年之後，由世界觀光組織（WTO）及聯合國環境規劃署共同推動以生態旅遊為發展策略，達成保育生物多樣性的目標，聯合國希望藉著全球的參與重新檢討生態旅遊與永

續發展的關聯，進行經驗與技術的交流以期改善生態旅遊的規劃、發展與經營管理，並藉著適當的行銷策略來推廣正確的生態旅遊，自此，生態旅遊已成為全球響應的一種觀光發展模式（交通部觀光局，2002）。

　　台灣亦在2002年由行政院於1月16日第2769次院會宣布2002年為「台灣生態觀光年」，以學習瞭解經驗保護，永續發展為前提，推廣正確的生態觀光（交通部觀光局，2002）。因此，生態觀光成為保護現存生態，瞭解學習並維護及結合當地特色的另類旅遊方式。

二、生態觀光的概念與定義

　　生態（ecology）一詞來自於希臘詞oikos，亦為生物的「住所」，也就是探索生物與周圍環境的關係問題。隨著人口的快速成長，對環境的破壞日益嚴重，自然資源日趨減少，讓許多人漸漸注意起這個議題，進而有了生態學的興起。生態學所提供的理論、概念、方法已成為人們認識自然及永續利用自然的重要工具。

紐西蘭南島冰河之旅

　　因此，國民旅遊風氣日益增加，再加上政府推行週休二日，使參與休閒活動民眾非常活躍，社會的發展改變了人們與自然環境之間互動的關係，隨著生活價值觀的改變、環境意識普遍提高，以及消費型態改變，生態保育之觀念亦日漸高漲。而生態觀光更是被大家認為是兼顧保育、維護自然環境及促進當地的經濟發展的利用方式，是近幾年來最熱門的話題。

(一)生態觀光的概念

　　生態觀光，單純就字面意思可解釋為觀賞動植物生態的一種旅遊方式，也可詮釋為具有生態概念、促進生態保育的遊憩過程，因為這個名詞涵蓋了廣泛而模糊的概念，常常導致許多人的誤解，甚至刻意被扭曲。為了因應觀光客對自然生態與文化傳統的消費需求，以及追求新鮮、與眾不同的旅遊方式，再加上近代環境意識抬頭等因素，這個旅遊市場的新趨勢在最近幾年內迅速竄起。1980年代，由國際自然保育聯盟（The International Union for Conservation of Nature and Natural Resources, IUCN）之特別顧問Ceballos-Lascuràin正式提出（Page & Dowling, 2002）。此風潮主要概念是結合「生態保育」與「旅遊發展」，強調不應該因旅遊發展而過度犧牲環境與資源，應該藉發展旅遊途徑同時提高當地居民的經濟水準與促進當地資源的保育。

　　以生態觀光資源的永續性而言，澳洲的國家生態旅遊內涵強調，係以自然為基礎的環境教育與解說旅遊，而且為生態永續的經營管理。生態旅遊者在造訪自然地區之際，應扮演一種非消耗性使用當地自然資源的角色，避免干擾當地居民的生活步調與維生系統。透過環境教育過程可落實環境倫理的真諦。

　　美國國家公園則標榜：「生態旅遊並非只是走進自然，而是希望能夠與自然保育結合，與旅遊當地的人與物進行一種深度的瞭解與友善的互動，對於貪取消費的遊客，應該教導謙卑和反省的功課。」實際上，生態

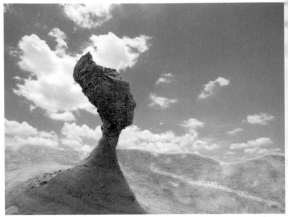

台灣野柳風景區的特殊地景深受觀光客喜愛　　野柳風景區的女王蜂頭曾因遊客的刻字行為引起爭議，暴露維管問題

旅遊是一種可以支持當地經濟的旅遊活動。生態旅遊具有以下之內涵：

1. 應支持保育工作，生態旅遊之收入可以直接援助保育經費，進行物種復育，維持當地生物多樣性。
2. 可約束遊客行為，避免遊客對環境造成負面衝擊，維護當地多樣的自然環境，減少人類活動干擾。
3. 生態旅遊設施在設計上，應朝向自然化、少人工，以避免人工設施被壞自然景觀。
4. 避免干擾當地居民的生活步調，保留當地生活風貌，以免人文資產消失。
5. 尊重當地文化，提倡與保護特有傳統文化，避免全球文化趨於單一化。

Fennell與Eagles（1990）認為生態旅遊的重點在於到自然資源豐富的旅遊地區從事旅遊，並建構出資源維護以及遊客使用的概念圖（**圖 1-3**），共分成遊客與服務產業兩方面：

服務產業　　　　　　　　　　　　　　　　　　遊客

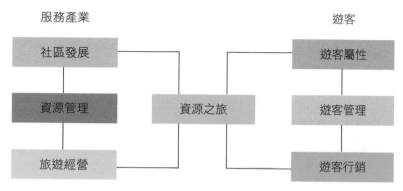

社區發展		遊客屬性
資源管理	資源之旅	遊客管理
旅遊經營		遊客行銷

圖1-3　生態旅遊概念圖

1.遊客：包括市場分析、遊客管理及遊客態度。不僅要瞭解遊客所需要的旅遊體驗，也需要瞭解遊客對當地社會的適應性。

2.服務產業：包括旅遊運作、資源管理和社區發展。主要在於瞭解當地的生態系統，並提供適當的旅遊模式，以保護當地的動植物，減少遊客對環境地區造成負面的衝擊；旅遊運作則需要當地社區的投入，包括交通運輸、住宿、食物供應，以及導覽和資訊服務。

黃色小鴨在全球引領風騷

　　杜慧音（2003）在一項以金瓜石地區為例，於生態旅遊遊程設計研究中，發現生態觀光與傳統旅遊的形式概念上，在環境面向、目的地面向、教育面向、管理面向與遊客面向有極大差異，如**表1-1**所示。

表1-1　生態觀光與傳統旅遊之差異

面向	課題	生態觀光	傳統旅遊
環境面向	對環境資源的影響	1.永續經營利用 2.維持自然、人文環境原始之美 3.最小衝擊	1.破壞、無可回復環境面 2.高程度衝擊
	對環境資源的責任	1.促進保育 2.不消耗任何珍貴資源	與維護、保育資源之理想背道而馳
目的地面向	對居民之影響	1.尊重、欣賞當地文化 2.經濟利益回饋（永續性收入） 3.低度干擾	1.甚少珍視當地文化 2.無法獲得任何利益 3.直接干擾
	促進當地保育	提供資金，直接支持	無貢獻
教育面向	解說服務	1.專業解說員 2.完善解說資訊	1.一般導遊 2.走馬看花
	環境態度	1.提升遊客對於環境資源的重視 2.培養愛惜自然之心 3.體會人—環境間的互動與平衡 4.正面的環境倫理	1.無法從遊程中吸取正確之環境態度 2.無法連結自然—旅遊
管理面向	對旅遊地	1.有完整之管理計畫 2.限制人數及開放地區	1.無具體完善之管理計畫 2.來者不拒、無限制人數
	遊憩心態	1.以瞭解當地自然、文化特色為第一考量 2.參與保育、實質貢獻 3.無特別要求食宿品質	1.無深入瞭解學習之意願 2.對當地保育與維護漠不關心 3.享受心態，高食宿品質
遊客面向	遊憩滿意度	1.達到最大遊憩滿意度（但仍與自然環境維持平衡） 2.建立在知識的獲取之上，以及在遊程中從環境得到的愉悅及快樂	1.仍可能擁有最大遊憩滿意度（但已損害、消耗環境資源） 2.建立在高品質食宿及過度消費之上

因拍攝廣告而知名的台東池上伯朗大道，吸引遊客蜂擁而至，但遊客的行為通常不易管控，造成當地環境與居民的嚴重干擾。

(二)生態觀光的定義

賀茲特（Hetzer）早在1965年就提出生態觀光（Ecological Tourism）的概念。墨西哥生態建築師也是保育專家Héctor Ceballos-Lascuráin在1981年首次使用西班牙語「turismo ecológico」來說明生態旅遊的形式，並在1983年擔任非政府保護機構PRONATURA主席及墨西哥城市發展和生態部主任期間所進行的演講中，正式提出「生態觀光」（Ecotourism）一詞。並以遊說保護北猶加敦的濕地作為美洲紅鶴繁殖地，在與開發者談到終止碼頭建設時，他提出保育該濕地以吸引觀光客來此賞鳥，藉著生態保育來活絡當地的經濟活動。自其提出生態旅遊的概念後，相繼出現形形色色的定義來解釋生態旅遊（交通部觀光局，2000）。這也是我國生態旅遊白皮書的由來。**表1-2**列出國外學者與機構對生態觀光的基本定義。

另外國內學者與相關單位亦提出生態觀光的意義和看法，如**表1-3**所示。

據上述生態觀光的概念與定義中，可發現到生態旅遊定義的類型與演變方向：早期的定義，通常是區分生態旅遊者（ecotourist）與大眾旅遊者不同之處，界定生態旅遊者所從事的活動項目與細節，並強調生態

表1-2　國外學者與機構對生態觀光的基本定義

國外學者／機構	年代	定義
Hetzer	1965	生態觀光是一種更負責的觀光方式，對當地文化及環境產生最小的衝擊，利用當地草根性的資源或文化產生最大的經濟性效益，提供參與的遊客最大的遊憩體驗與滿意。
Ceballos-Lascurain	1988	生態旅遊是到未受人為干擾或汙染的自然區域進行特別目的的研究、欣賞及享受風景、野生動植物及文化的旅行。此觀念重視自然環境帶給遊客的收穫，也強調人文文化為生態旅遊的一環。
Ziffer	1989	生態旅遊主要是一種藉由地區的自然歷史資源來激發觀光的形式，其中包含原住民文化，生態旅遊者以欣賞、參與及感受的態度去造訪較未開發之地區，對於當地野生及自然資源產生非消耗性的使用，並透過勞動和消費之方法直接有助於當地的保育以及提供對當地居民經濟上的貢獻。
Butler	1989	生態觀光是一種旅遊型態，和傳統的旅遊型態比較，生態旅遊引起較少的環境及社會問題，且生態旅遊也試圖提供遊客較多察覺環境系統的機會旅遊，並對當地社會經濟和生態狀態有正面的貢獻，遊客在此環境下並非只是消費者。
Kurt Kutay	1989	生態觀光是一種旅遊發展模式。在選定的自然區域中，規劃出遊憩地點以及可供遊憩的生物資源，並明示出它與鄰近社會經濟區域的結合。另一方面，相對於一般觀光旅遊的粗略規劃，生態旅遊必須有事先精密的計畫，並且謹慎處理營利和環境衝擊的課題；而且它也可以引導遊客深入瞭解地方文化，此精心設計的解說方案，可使旅遊重點轉移到認識地方生活智慧。
Fennell & Eagles	1990	生態觀光是藉由遊客對當地文化（包含人文與自然）更深刻的瞭解，及觀光活動所帶來的經濟效益，而達到對當地資源的保育。遊客不只是追求一種全新的體驗，還要尋求解說員及觀光經營者的協助與指導。
亞太旅遊協會（Pacific Asia Travel Association, APTA）	1991	生態觀光是經由一個地區的自然歷史，及固有的文化所啟發出的一種旅遊型態。生態旅遊者應以珍惜、欣賞、參與及感覺的態度和精神去造訪觀光區，是屬於一非消耗性的利用，同時亦盡一己之力對該地區的各種保育活動有所貢獻，而地區主管單位亦應透過管理的手法，結合居民共同保護所居住的環境，並推動企業界及社區來共同參與。
國際生態旅遊學會（TIES）	1991	生態觀光乃是一種負責任的旅行，顧及環境保育，並促進地方住民的福祉。提出對生態旅遊的明確定義；即對自然地區具責任感的旅遊方式，且能保育環境並延續當地住民福祉為發展生態旅遊的最終目標。

21

（續）表1-2　國外學者與機構對生態觀光的基本定義

國外學者／機構	年代	定義
scace	1992	生態觀光以透過旅遊的方式，維持自然系統，造就地區就業機會，並對以自然保育為目的的旅遊提供環境教育。
加拿大環境諮詢委員會（CEAC）	1992	生態觀光是對生態系統作保護，尊重當地的完整性，富有啟發性的旅遊方式。
第一屆東亞地區國家公園保護會議	1993	生態觀光是一種生態環境上敏感的旅遊，提供宣傳以及環境教育使遊客能夠參觀、理解、珍視和感受自然與文化，同時不對生態系統或當地社會產生無法接受的影響與損害。
澳大利亞國家生態旅遊策略（National Ecotourism Strategy of Australia）	1994	生態觀光以自然為基礎之觀光活動，包含自然的環境教育與解說，旅遊方式依據永續的方式經營。
國際自然保育聯盟（IUCN）	1996	生態旅遊之定義即對未受干擾的自然地區具環境責任感的旅遊與探訪，且強調保育、減少遊客衝擊，並提供當地族群之主動社經參與的利益，以享受和欣賞自然。
Fennel	1999	生態旅遊是一種具永續性並以運用自然資源為基礎的觀光形式，主張為體驗及瞭解自然，應該採符合環境倫理的經營模式，以達到衝擊性低、非消耗性的特點並考量地方取向（控制權、利益與規模）。故生態旅遊通常運行在自然地區，對當地保育與保存需有所貢獻。
Honey	2002	生態旅遊是以低衝擊、小規模形態到環境脆弱、原始或保護區旅遊，有助於遊客教育、環境保育資金的籌措、當地經濟成長的直接受益，與培養不同文化與人權的尊重。
聯合國教科文組織（UNESCO）	2003	發生於自然地區，為永續性運作之旅遊，考慮倫理道德陳向，促使保存自然和文化資產的意識覺醒。
Blangy & Mehta	2006	有三個核心：保護與美化環境；尊重地方文化與提供有形利益給當地社區；教育和娛樂觀光客。
Torquebiau & Taylor	2009	以永續發展為目標，對該地區環境負責、持友善的態度、目的地的有效管理制度、顧及當地居民的福祉等。
Zhang & Lei	2012	以自然、文化為基礎，能夠提升遊客對於環境保育的意識，以維護自然資源，並帶給當地居民生活及經濟上的利益。

表1-3　國內學者與機構對生態觀光的基本定義

國內學者／機構	年代	定義
劉吉川	1994	直接或間接使用自然環境；強調觀光與自然保育的重要性；生態觀光的效益是多方面的，包括提供遊客活動機會、當地居民之經濟效益、並使居民之文化生活和生態環境得以改善。
宋秉明	1995	生態觀光是一種特殊的遊程規劃，選擇具有生態特色者為對象，使遊客在遊程中瞭解生態環境之奧妙，進而產生愛護之心，此外在接觸之過程不破壞資源，而其所產生的經濟利益亦能作為資源保護之經費來源。
黃尹堅	1996	是一種將環境保護意識融入觀光遊憩體驗的概念與態度，應含在任何觀光旅遊活動中，而不是一種獨立的觀光旅遊型態。
交通部觀光局	1997	在具自然特色之環境中，以對該地所有自然與人文的生態演替為資源對象，從事欣賞、觀察、研究、尋樂之旅遊活動。其以環境倫理之概念為出發，提供環境教育、自然保育、利益回饋之機能，以達整體環境永續經營之目標。
王鑫	1998	在當地的自然、歷史以及原住民文化上（原住民或該社區的文化），對當地自然環境的欣賞和重視保育議題，促進當地居民生活並減少資源損害，不造成自然環境消耗性的破壞。透過補助、立法和實施行動計畫，眾參土地觀禮與社區發展。
謝文豐	1998	是一種享受當地自然、人文資源，並支持保育，維護當地社區永續發展的一種觀光。
郭岱宜	1999	以自然為本並作為導向的調整型觀光活動。提供自然遊憩的體驗，也富有繁榮地方經濟，提升當地居民生活品質，同時也具有尊重與維護當地部落文化之完整性重要功能。藉由生態旅遊的發展或許可以解決資源保育、觀光遊憩與當地社會發展的三角習題。
朱芝緯	2000	一種特殊的旅遊型態，一般選擇具有生態及文化特色的地方為對象，使遊客在旅遊的過程中瞭解自然生態及文化的奧妙，進而提高遊客的環境倫理與愛護之心。
吳忠宏	2001	是一種在自然地區進行的旅遊形式，強調生態保育，透過解說引導遊客深入瞭解當地的自然與人文環境，期能產生負責任的環境行動，將經濟利益回饋造訪地，使保育工作得以持續，進而提升居民的生活福祉。
林晏州	2002	生態旅遊是一種負責任的旅遊，強調人與環境間的倫理相處關係，透過解說教育，引導遊客主動學習，體驗生態之美，瞭解生態重要性，並以負責任的態度、行為與回饋行為來保護生態與文化資源，以達到兼顧旅遊、保育與地方發展的三贏局面。

（續）表1-3　國內學者與機構對生態觀光的基本定義

國內學者／機構	年代	定義
邱廷亮	2003	是一種在自然地區進行的旅遊形式，其目的在強調對旅遊地區自然與文化資源的保護，以結合當地居民參與的方式，期能將經濟利益回饋地方並能持續支持保育工作，透過解說方案引領遊客深入瞭解旅遊地區，提供遊客環境教育的體驗，使其能產生負責任的環境行動。
宋瑞、薛怡珍	2004	生態旅遊不僅只是包含旅遊，還包含許多文化及教育層面於內；生態旅遊是以生物環境為主的管理，而非以人為主的管理方式。
生態旅遊協會	2004	一種到自然地區而且具有環境責任感的旅遊方式，兼顧保育自然環境與當地住民福祉。主張以最小的生態衝擊（包含當地的自然與文化環境），建立環境與文化的知覺與尊重，為遊客及接待者提供正面的遊憩體驗，經濟收益直接注揭於地區保育，為當地居民提供經濟收益及當地就業服務機會，提升當地的政治、環境與社會之敏感度，支持國際人權與勞工權益。
行政院永續發展委員會	2004	一種自然地區所進行的旅遊形式，強調生態保育的觀念並以永續發展為最終目的。必須採用對環境低衝擊的營宿與休閒活動的方式、必須限制到此區域的遊客量（不論團體大小或團體數目）、支持當地自然資源與人文保育工作、使用當地居民之服務的載具、聘用瞭解當地自然文化之解說員、確保野生動物不被干擾、環境不被破壞、尊重當地居民文化傳統及生活隱私。
內政部營建署	2005	一種在自然地區所進行的旅遊形式，強調生態保育的觀念，並以永續發展為最終目標。
蕭堯駿	2009	就環境面來說，必須使旅遊地可以永續經營且受到保育；就經濟面來說，必須使當地居民受益及地區獲得發展；就社會面來說，傳統文化得以保留，且居民能對社區有所認同感，符合以上三要件，才得以算是生態旅遊。
楊秋霖	2010	生態觀光是感性、知性、靈性、健康、無汙染、不破壞、不騷擾環境，並尊重、體驗當地自然與文化的旅遊方式。
張世宗	2011	一種以生態為主體的深度旅遊，遊客深入探訪社區、居民及環境結合的生態旅遊景點，藉由當地解說員豐富生動的解說中提供民眾環境教育且對當地生態、文化、歷史有深刻的體會；所創造出的經濟利益由社區民眾共享，來達成發展社區、維持生計及保護環境的永續經營目標。
楊芝青	2012	生態觀光為一種發生於自然地區的旅遊，強調對環境衝擊最小，重視遊客對環境的教育與保育觀念、尊重當地文化及促進當地發展，並以永續發展為目標的活動。

世界知名的鐵力士山（Titlis）終年吸引不少觀光客到此一遊

旅遊是對旅遊地區衝擊最小的一種旅遊型態（Steward & Sekartjakrarini, 1994）。而近期的定義，則強調生態旅遊可當作一種立基於當地社區與觀光事業兩者之間，作為自然保育與永續發展的工具（Diamantis, 1998）。同時可以歸結出生態觀光的主要意涵面向：

1.是一種享受在地雙重資源的旅遊。
2.是一種強調在地資源保育的旅遊。
3.是一種提倡在地居民參與的旅遊。
4.是一種強調利益回饋居民的旅遊。
5.是一種提供環境教育體驗的旅遊。
6.是一種需要解說活動引導的旅遊。

此外，所有的定義都至少反應了三個要素：(1)比較原始的旅遊地點（含括自然與人文）；(2)提供環境教育機會以增強環境認知進而促進保育生態的行動力；(3)關懷當地社區並將旅遊行為可能產生之負面衝擊降

至最低。上述三項要素即說明了生態旅遊不是一種單純到未受干擾的原始
自然區域進行休閒與觀光的活動，而是以環境教育為工具，同時結合對當
地居民的社會責任，並配合適當的機制，期許在不改變當地原始生態與社
會結構的範圍之下，從事休閒遊憩與深度體驗的活動。

　　總而言之，生態觀光的內涵，係以自然資源為基礎包含人文活動在
內的觀光，在其接觸的過程中，利用環境倫理與教育之概念，對資源加以
導預降低衝擊；另一方面提供機會使當地社區得以因維護資源獲得長期利
益回饋，維持經營管理的永續性發展。

貳、生態觀光的架構

　　從以上生態觀光的概念、定義和意涵，得知在發展生態觀光的過程
中，能更明確瞭解生態觀光整體架構的根源。其概念架構可以為一種從
環境倫理為出發點的旅遊，期能將環境資源導向兼具保育與發展之永續
目標，並藉由規劃與經營管理，使環境資源得以長期保育（歐陽忻憶，
2005）。所以，歸結各學者專家和機構對生態觀光從環境內涵觀點、經濟
要素觀點、生物多樣性觀點、觀光永續觀點與以社區為單位的生態觀光等
面向，建立出其主要的架構與意義。分述如下：

一、環境內涵觀點的架構

　　Buckly（1994）曾經針對生態旅遊所涉及的領域，進行相關的整理與
比較。其認為以環境觀點出發，嚴格的生態旅遊定義應包含以自然為基礎
的、支持保育的、環境教育的和永續經營的旅遊。對此四者而言，其所
強調的理論與特色各不相同，惟四者交集才是生態旅遊完整架構的顯現
（圖1-4）。

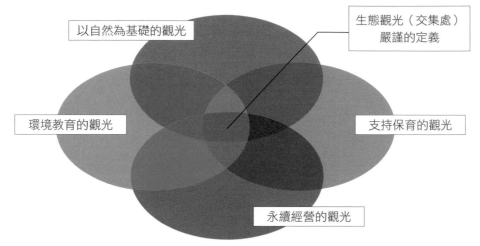

以自然為基礎的觀光

生態觀光（交集處）
嚴謹的定義

環境教育的觀光

支持保育的觀光

永續經營的觀光

圖1-4　Buckly生態觀之內涵架構

資料來源：引自謝文豐（1998）。

二、經濟要素觀點的架構

Stewart（1994）曾以供給及需求兩方面加以分析生態旅遊的架構（**表1-4**）。

表1-4　以供給及需求面分析生態旅遊架構

生態旅遊之關係	定義	相關名稱	相關科學
產業需求面	描述性：到原始地區研究自然	本土旅遊、自然旅遊、文化旅遊、冒險旅遊	行銷學、容納量、顧客行為學
	規範性：最小衝擊的旅遊、尊重當地文化	倫理的旅遊、綠色旅遊、負責任的旅遊	野生動物生物學、人類學
產業供給面	規劃為遊憩使用的自然地區、與私部門相關的生物資源		保育／永續經營、景觀、森林資源經營管理、自然資源經濟、社會道德

三、生物多樣性觀點架構

　　Ross與Wall（1999）所提出的生態旅遊架構，生態旅遊應該要能在生物多樣性、在地方社區與旅遊之間達到平衡的狀態。在兼顧生態保育與社區的經濟利益之下，地方社區除了為遊客作生態導覽解說之外，也應加入在地社區的歷史與人文，提升社區與遊客對人文的關注（**圖1-5**）。

四、觀光的永續觀點架構

　　行政院永續發展委員會國土資源分組之生態旅遊白皮書（2005）指出在推動生態旅遊時需整合以下五個面向，只有五者交集，才是完整生態旅遊架構的表現。

(一)基於自然
　　生態旅遊是以自然環境資源為主題，將當地具有生態教育價值的生物、自然及人文風貌等特色，透過良好的遊程與服務，使遊客得以深入體驗。因此自然區域之獨特資源，為規劃及經營生態旅遊之必要條件。

(二)環境教育與解說
　　生態旅遊以體驗、瞭解、欣賞與享受大自然為重點，旅遊過程須為

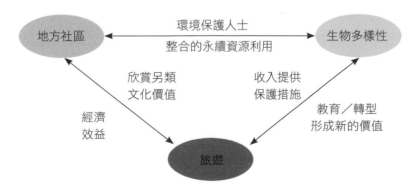

圖1-5　Ross與Wall的生態旅遊架構圖

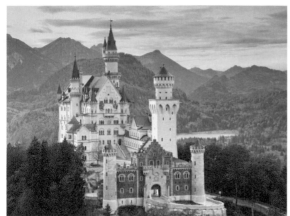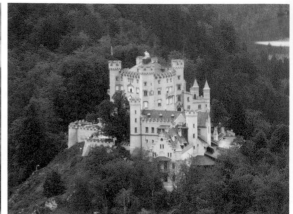

德國的新舊天鵝堡始終是許多人的夢想旅遊地

遊客營造與環境互動的機會,除了需對旅遊地區之自然及文化遺產提供專業層級之介紹外,並應在行前及途中給予正確資訊,透過解說員的引導與環境教育活動的融入,提供遊客不同層次與程度的知識、識覺、鑑賞及大自然體驗。

(三)永續發展

　　生態旅遊地區之發展及經營方法,應以實踐自然資源之永續、保護當地生物多樣性資源及其棲地為原則,不但必須將人為衝擊降至最低,並能透過旅遊活動的收益,加強旅遊地區自然環境與文化遺產之保育,因此永續發展才是生態旅遊的最終目標。

(四)環境意識

　　生態旅遊結合了對自然環境的使命感與對社會道德的責任感,並應積極將此種理念的認同擴及遊客。生態旅遊期望藉由解說服務與環境教育,啟發遊客對地方傳統文化與生活方式的尊重,鼓勵遊客與當地居民建立環境倫理,提升環境保護的意識。

(五)利益回饋

　　生態旅遊的策略是將旅遊所得的收益轉化成為當地社區的保育基金，操作方式包括鼓勵社區居民的參與，及透過不同機制協助社區籌措環境保護、研究及教育基金，以對當地生態與人文資源之保育提供直接的經濟助益，並使社區能獲得來自生態保育及旅遊發展的實質效益。

五、以社區為單位的生態觀光架構

　　近年來台灣產業與文化的轉型，觀光活動有逐漸走向社區型的發展、部落型、產業聚落型等模式，加上永續發展的概念，並更重視社區內自然資源與人文傳統的延續，以下是整合國內著名的桃米社區與大雁社區，其發展生態觀光的架構。

(一)生態觀光結合社區總體營造，以利社區永續發展

　　經由生態觀光產生的社區生態建構，透過社區的居民建構生態社區的學習過程，自主性進行生態調查與保育工作，並發展生態旅遊，改善社區經濟。並將生態社區建構納入國家永續發展計畫之中，結合文建會推動

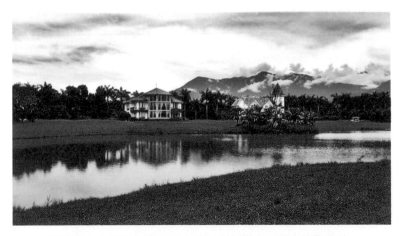

花蓮雲山水具有相當吸引人的民宿提供與沼澤生態觀察地

資料來源：Sing Shan Liou, https://www.facebook.com/singshan.liou/photos_albums

的「社區總體營造工作」與營建署、環保署、觀光局等政府單位共同合作推展以生態旅遊為導向的社區發展，營造生態社區，將可改善重建區與台灣生態環境。

(二)社區與公、私專業評估團隊，有系統的推展生態社區發展

社區居民必須具有自我的認知，並非每一個重建社區的自然生態條件均符合推展生態觀光營造生態社區要件。另外，如何協助具有物種多樣性與獨特性的社區，經過嚴謹的評估，積極進行生態社區之建構工作，是有效以生態觀光的方式進行社區發展之良方。

若能由公部門成立「生態社區營造建構推動小組」，邀集具有生態專長之學者專家，共同研擬推動生態社區建構的相關事務，有組織、有系統的進行此項工作，由政府單位提供資訊、支援與建議，組織社區居民進行生態教育、生態調查與維護，並提供企業進行認養，發展全民生態旅遊共同推動，則必能加速建構生態社區。

(三)落實教育扎根，宣導生態理念，促進社區永續發展

雖然並非每一社區均能符合以生態觀光為導向的社區發展，進行建構生態社區之要件，有資格進行生態社區之營造，但對社區居民進行生態教育是推展生態觀光之生態社區建構的第二要件，所以如能對社區居民進行生態教育，使其具有生態知識宣導生態社區理念，必能使社區進行永續發展（圖1-6）。

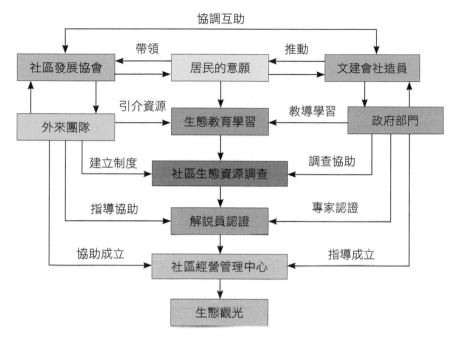

圖1-6 以生態旅遊為導向之社區發展模式圖

資料來源：引自林信揚（2004）。

Notes

Chapter 2

生態與環境保育

- ■ 第一節　生態與保育
- ■ 第二節　生態與環境
- ■ 第三節　生態保育的方法

　　長久以來，人類對於生態環境與資源的保育觀念，較少加以重視。以致人類疏於保護賴以維生的生態環境與地球的有限資源。大地汙染的日益嚴重與自然資源的逐漸減少，使得人類終於關注到地球生態的保育工作。在瞭解生態保育工作與措施之前，首先需要瞭解生態保育的觀念以及其他的相關概念。因而本章將從生態保育的概念、生態環境的組成、生態與人類的關係，以及生態保育目的等方面一一做介紹。

第一節　生態與保育

壹、生態保育的概念與目的

　　本節將先介紹自然保育的定義，再延伸說明生態保育觀念的發展、生態保育的概念與目的。

一、自然保育的定義

　　按《世界自然保育策略》（*World Conservation Strategy*）（IUCN, 1980）所載：「自然保育是指對於人類使用生物圈的方式進行經營管理的工作，使生物圈對現在人類的生存與生活，產生最大且持續的利益，同時保留生態系的潛在能量及資源，以滿足後代子孫的需求與期望」。由以上的解釋可以清楚地瞭解自然保育應包含對自然資源和生態環境的保存、保護、利用、復育及改良。簡單地來說，自然保育（nature conservation），就是指人類對自然資源與生態環境，所採取的保護行動。

二、生態保育觀念的發展

　　生態保育的觀念是人類在經歷社會環境變遷及經濟發展演進之後，自我反省而逐漸發展成熟的。由於生存及生活所需，人類利用自然資源早

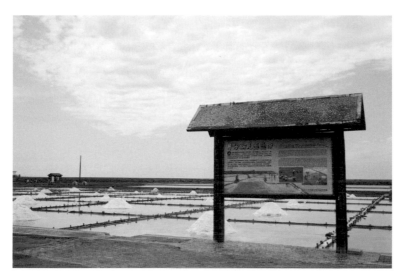

台南北門──井仔腳瓦盤鹽田之鹽產業生態保育，提供遊客對台灣鹽傳產業的過去、現在與未來的瞭解

資料來源：台南市政府觀光旅遊局。

已成為必要且必需的手段，除為了滿足人類基本生活所需外，人類追求享受與生活便利之慾望，使得自然資源被過度利用而損害，直到人類發覺再生資源恢復的速度遠趕不上其被摧毀的速度。此時，大家才產生無法再任意享受資源的危機感，生態保育的意識因而開始逐漸萌芽。

　　美國著名的野生動物學家也是保育運動者李奧波（Aldo Leopold, 1887-1948）在其著作《沙鄉年鑑》（*A Sand County Almanac*）中提倡以自然界生態關係為基礎的保育。他認為對於自然資源的保育與管理原則，不但可運用在野生動植物的管理，也可運用在其他保育領域。由於此書將生硬的生態學概念以優雅且淺顯易懂的敘述方式加以傳達，使得生態概念能被人們所普遍接受，進而倡導，如生態良知、保育美學與大地倫理等觀念。因此，此書被喻為是環境運動的聖經，也是二十世紀保育運動中最具影響力的著作。而李奧波則被喻為是美國野生物管理之父，其中心思想為自然環境中，其他種類的生命也有健康生存的權利。自然環境並不

屬於人類所有，所以人類必須與其他生物分享。人類在使用或改變自然環境時，亦有責任義務考慮到整個生物群落的福祉。此生態保育觀念的轉變，使得人類深深地體認到生態系統的價值，並逐漸認同人類也是生態體系中的一份子，任何生物及其生存環境均有存在的價值及必要性。

三、生態保育的概念

　　自然生態系為生物（動物、植物、微生物）與其生存環境（空氣、陽光、水、土地、氣候）間各種複雜關係所構成的穩定體系。生態保育工作是要尋求人類長遠的福祉，並希望在人類活動和其他生物與環境之間找到一個平衡點，也就是在不影響物種生存的原則下，盡可能的保護物種棲息地的完整性。此外，人類對生態體系及自然資源有充分的認識與保護後，再做合理的開發與利用，才能使得這一代的人獲益，同時保有生態系的潛在能力與良好的自然環境，以提供給下一代的子孫持續使用。以人類為觀點的生態保育應兼具有保護及合理利用的雙重意義，其基本概念為：

1.維持現有自然生態體系的平衡穩定是人類生存與繁榮的基礎。
2.人類文化與精神的根源來自於美麗的自然景觀與自然界的動植物。
3.自然資源屬於全國國民乃至於全人類所共有，任何人不能非法將自然資源占為己有。

　　若以整體生物群落的觀點而言，人類為生物群落中的一份子，人類的生命是依賴自然界的動物、植物、微生物，以及生存在環境中的眾多無生命物質共同維持的，因此人類應與其他生物共存共榮。目前地球是我們唯一知道可以維持人類生存的地方，然而人口的增加與人類消費力不斷地增強，再加上自然環境的破壞，逐漸減少了自然界維持生物自然演替與人類生存的能力，這使我們深刻地體驗到除了瞭解生態保育的意義外，為了人類的福祉與永續生存，從事生態保育的工作實為當務之急。

宜蘭冬山鄉梅花湖，由於地理位置生態環境優良，提供不少的遊憩活動，吸引不少觀光產業進駐，提供遊客多樣的體驗

資料來源：宜蘭縣政府風景區。

四、生態保育的目的

依上所述，生態保育會由於環境的組成與運行法則，以及生態、環境與人類之間的關係，而按階段性原則，分別產生生態保育的近程與遠程目的。

(一)近程目的

多年來，國人一直沉醉在「台灣經濟奇蹟」的讚嘆聲中，且不時以經濟的快速成長自居，然而在驕傲、自豪的同時，我們卻忽略了收穫背後所付出的沉重代價。舉凡山坡地與林地的濫墾濫伐、自然景觀的任意破壞、野生動植物的濫捕濫殺、有限資源的任意享用、公害汙染事件的日益擴大等，都已經嚴重的影響社會大眾的身心健康與生活品質。

因此，唯有全民建立生態保育的正確觀念並達成相當的共識，生態保育的工作才能順利地推展，進而達成生態保育的近程目的。

菲律賓長灘島擁有吸引人的沙灘和不同的遊憩活動，也相對會引起遊客
不同體驗的衝突與對立

◆減少環境的惡化，維持人類及萬物的生存

　　為維持生態平衡與清新的生存空間，改善環境的持續惡化情況已是
當務之急。為使人類享有安全、健康、富饒、舒適的生活環境，提升生
活品質，並維持自然生態的永續發展，人類應激發對其所處環境的認同
感，進一步地共同為地球環境的維護付出心力。地球上的人類與其生存的
環境，以及環境中的所有生物都息息相關，因此維持自然生態的平衡，才
能維繫人類的生存與繁榮。

◆為未來監管自然生態環境

　　自然生態保育工作是以全體人類未來長遠的福祉為目標，且各世代
都有為其下一代監管環境的責任。因此，盡力維護具歧異性與變化性且可
提供人類生存的環境，保存生態環境中物種的多樣性才能維持自然環境的
穩定與平衡。

◆開發與使用調和，維持國家的進步繁榮

　　保育兼具有保護及合理使用的雙重意義，而非只知建設和開發卻不知維護，故自然保育是在保護自然資源的前提下，做有計畫的經營使用，以維持國家經濟的進步與繁榮。

◆提供觀光遊憩資源

　　保有豐富的自然環境可維持生態體系與優美的景觀資源，除了可提供國民強身健心的遊憩場所外，並有助於國家觀光事業的發展。

(二)遠程目的

　　生態保育的三大遠程目的，主要是要維持自然生態的平衡、保護遺傳的多樣性及保障生態系統的永續利用，詳細說明如下：

◆維持自然生態的平衡

　　維護自然生態平衡，首先要維持土壤的再生能力，並保護各種生態體系內養分的循環使用；此外，必須保持水資源的正常循環和淨化。以此來維護基本的生態過程和賴以生存的生態系統，人類才能獲得生存與發展的條件。

　　以下舉例說明農業生態系統未受保護而破壞失衡的現象，農業生態系的生產力，不僅需依賴土壤所具有的養分來維持，同時也有賴於益蟲與其他動物棲息地的保護，如傳播花粉的動物、害蟲的天敵與寄生動物等。但是大量的使用殺蟲劑已經傷害到其他不在防治範圍內的物種。全世界優良的農耕地都已被開發利用，有許多良田因興建建築物而永遠無法再提供農業使用。此外，若土地侵蝕仍然以目前的速度繼續下去，那麼全世界將近三分之一的可耕地會在今後的二十年間遭受破壞。

◆保護遺傳的多樣性

　　科學研究證明，多種多樣的物種是生態系統中不可缺少的一部分，生態系統中生物彼此之間，生物與非生物之間的物質循環、能量流動、信息傳遞，存在著相互依賴、相互制約的關係。當生態系統喪失某些物

聞名於世的世界遺產——張家界之奇岩巨石，圖中是電影《阿凡達》場
景的參考地點

種時，就有可能導致整個系統的破壞。因此保護遺傳物質的多樣性，不
僅可以緩衝人類對環境傷害，也是持續改進農、林、漁、牧業生產所需
要的手段。

我們至今仍然無法完全的瞭解各種生物對我們的益處，但未來它們
卻很可能會成為醫療上的藥劑等重要產品。因此基於人類長期的利益，
應該確保所有物種的生存。世界上的植物與動物只有極少數曾被做過醫
藥及其他藥物價值的研究，但現代醫藥對物種依賴甚重，現在顯得無關
緊要的物種，未來都有可能突然變成有用的物質。因此保存遺傳物種的
多樣性對保障糧食及若干藥材的供應，促進科學進步與工業革新等方面
實屬必要。

◆保障生態系統的永續利用

隨著社會經濟對資源的需求量越來越大，生態系統和物種的永續利
用問題愈來愈重要。要保證資源的永續利用，就必須對自然做好保護與管
理的工作，維護生態系統中物質和能量的正常運作。只有做到永續利用自

然資源,才能從這些資源中獲得長遠的利益。資源的保護、利用、繁殖與發展關係著生產發展的速度和長遠的經濟利益,更關係到人類未來的生存與幸福,因此確保資源的永續利用已成為今日自然保育的重要目標。

　　既然大家都知道開發和使用自然環境無可避免。就應該在開發、經營、使用與管理的過程中,瞭解並重視自然平衡的觀念,以及每樣生物都具有其特殊的功能與扮演的角色,才能減低對自然環境破壞的程度。目前生態保育在全球已成為一個相當重要的課題,各國無不致力於發展生態環境的保育工作,對自然資源做適度、合理的經營管理,以達到人與自然共生、共存的目的。

貳、生態資源的保育

　　介紹生態保育的概念與目的之後,擬依照生態環境中資源本身存在的狀態,說明生態資源的保護觀念與做法,以使得生態環境能夠得到適

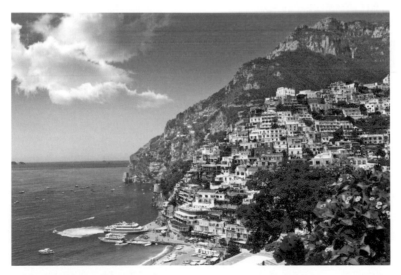

義大利Positano名列世界遺產,其著名的蜿蜒公路景觀、沿山坡所蓋的各色建築及頗負盛名的海岸遊艇區,是歐洲首屈一指的渡假勝地

當、適時的保護。

　　此處所說明的生態資源保育，是從資源本身存在的狀態作為保育的分類，並挑選與人有切身關係的資源，如野生植物保護、森林資源保護、野生動物保護、土地資源保護、水資源保護及海洋資源保護等六個部分為各位做說明。

一、野生植物保護

　　自然生態系中唯一可以利用太陽能量的是植物，它可使簡單的物質轉變為複雜的有機物質，可說是大自然的生產者。世界上其他的生物都直接或間接地仰賴植物而生活。全世界植物約有三十萬種，每一種植物都有它獨特的型態、生理上的特徵及獨一無二的遺傳因子，有些植物種類廣泛分布於全球各地，有些種類卻只生長於一個狹窄的區域內。

　　不論對人類有無直接的用途或者害處，植物可說是一切生物生存的根源，對於生態平衡有重要的功能與價值，因此在生態資源的保育中，必須優先被保護。

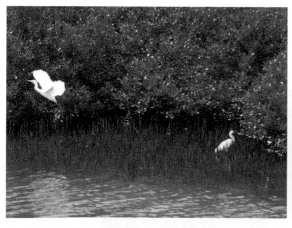

台南七股紅樹林，有豐富的魚、蝦、蟹、貝類生態系，因此集結了許多白鷺鷥、夜鷺等，是一處賞鳥的絕佳地點

資料來源：台南市政府觀光旅遊局。

七股溼地目前為國際保育鳥黑面琵鷺聚集最多之處，特於此處規劃設置了黑面琵鷺保育管理中心，擔負起生態保育、教育及維護當地珍貴生態資源的責任

資料來源：台南市政府觀光旅遊局。

二、森林資源保護

　　森林是由各種樹木、灌木、草類、野生動物、菌類、節肢動物包括昆蟲等及各種類別大小的無脊椎與脊椎動物等各種生物與環境中的水、氧氣、二氧化碳、礦物質及有機質等，相互作用而形成的複合體。簡言之，就是以樹木為優勢種的植物群落，為林木與林地的綜合體。

　　由於森林會受環境因素的影響，在不同環境情況下會形成不同的森林，但各種森林皆具有共同之生態特性。兼具有景觀、涵養水源、保持水土、防風固沙、調節氣候、保存生物物種多樣化、維持生態平衡等多方面的功能。

　　森林過量的開墾、採伐會造成森林面積的不斷減少，如熱帶雨林每年正以1,700萬公頃的速度消失，對自然生態平衡的危害很大，因此森林的保育應做到：

1.有計畫的造林、育林以調節水源、涵養水量。
2.鼓勵森林的保育、禁止有害的耕作習慣（如火耕），並減少採伐。
3.確實執行對保安林的管理。
4.對木材營業交易進行管制。
5.保護森林免受蟲害、汙染、火災等的危害。

三、野生動物保護

　　依「野生動物保育法」第三條的定義：野生動物係指一般狀況下，應生存於棲息環境下之哺乳類、鳥類、爬蟲類、兩棲類、魚類、昆蟲及其他種類之動物。在這個定義之下，除了人類飼養的寵物、家禽、家畜以外，我們周遭所有曾經看過或未曾看過、熟悉或陌生的、有害或有益的動物，都可以稱為野生動物。

　　從前人們認為野生動物並不歸屬任何人，捕獲者即擁有其所有權，並且認為有害的動物應加以捕殺或驅逐，有益的動物應加以飼養繁殖。現

代的生態保育則採取不同的觀點。基本上視野生動物為「共有物」，既然是共有，則不論其為全體國民所有、社會全體所有或是國家所有，個人均不得獨占私有。

　　保護野生動物具有兼顧自然文化、資產保存、生物資源永續利用的功能，且可提升國民的精神，促進醫學、科學研究、教育與經濟發展多元化的目標。

①、②黎明蟹，③躄魚（frogfish），④一公一母的遠海梭子蟹，⑤和尚蟹，⑥吳郭魚口孵卵

資料來源：Angela Yang, https://www.facebook.com/angela.yang.9809

保護野生動物可從下列幾方面進行：

1.設立保護區並對區內的野生動物加以保護管理。
2.制定野生動物保育法並澈底執行相關法令。
3.推廣野生動物保育的工作。

四、土地資源保護

　　土地是地球陸地的表層，它是人類賴以生存和發展的基礎與環境條件，是生產活動中最基本的生產條件，也是植物生長發育和動物棲息及繁衍後代的場所，因此土地可以說是生態系的綜合體。

　　談到土地資源保育，應考慮土地的空間區位及其立地條件，並全面的評估可能的保育與使用方法，然後做最佳的選擇。以保育為優先再實施利用，以達成環境保育的最終目的。

　　對土地資源保育方面，應積極地進行下列的工作：

1.合理開發使用土地的基礎與前提，是做好土地資源的調查和規劃
　工作。
2.加強進行地籍管理、監測與預報等土地管理工作。
3.整體考慮土地資源的使用問題，確實做好規劃並實施管制。
4.防止土地的汙染與破壞並提高土地利用率。
5.加強土地資源保育的教育與宣導工作。

五、水資源保護

　　水資源與人類的經濟活動有密切的關係，如工業、農業、養殖漁業、都市發展、運輸、水力發電、休閒和其他活動都要使用到水資源。水資源可說是人類賴以生存的根本。從過去到現在，人類因為工業、農業活動等的需要，對於淡水資源的利用不斷倍增，水體的汙染與淡水的耗費使得水資源逐漸枯竭。如今我們必須盡可能利用科學的方法，一方面避免水

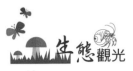

威尼斯的水資源生態、城市景觀和觀光，充滿神祕、挑戰與衝突的不確定性

汙染的擴大，一方面促進水資源的再生利用，以確保人類的永續生存。

有效保護水資源的方法如下：

1. 減少水汙染，以符合環保的方式進行廢水回收再利用的工作。
2. 立法保護乾淨的淡水來源、水質及淡水生態系統，宣導推廣水源環境的保護。
3. 開發新的淡水來源，如海水淡化、人工補充地下水等。
4. 鼓勵研發節水設備或節約用水的辦法。

一般人印象中，台灣年降雨量十分充沛，事實上，我們每人每年實際分配到可利用水量卻很少，只及世界平均值的1/6，按目前世界標準，台灣為排名第18位的缺水國家！這是因為台灣地區由於山坡陡峻，以及颱風豪雨雨勢急促，大部分的降雨量皆迅速流入海洋，此外，由於降雨量在地域、季節分布極不平均，所以也容易造成乾旱的現象。

台灣位於季風亞洲範圍內，受到夏季季風及颱風的影響帶來豐沛雨

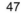

量，故降雨量相當豐富，平均年降雨量達2,510公釐，為世界平均值的2.6倍，但因降雨分配極不平均，約有80％之雨量集中在五至十月夏、秋二季豐水期，變化相當大（經濟部水資源局，1997）。地形則以主要河川發源地之中央山脈為主幹，具山多平原少之環境特性，山坡地與高山地區面積約占全島面積的三分之二強，地形陡峭，河川短小，且坡降與落差極大，多屬荒溪型河川，水文狀況十分不穩定，約有60％以上的降水量直接排入海洋中。台灣地區之環境條件具有相當之特殊性，故水資源之規劃利用有先天性的限制存在，是以總降雨量雖達1,030億噸，但實際可利用之水量僅約為117億噸左右，平均每位國民可分派之淡水量不到世界平均值的1/6，所以台灣仍被列為世界缺水國家之一。

除了先天上的限制之外，台灣水資源經營管理還面臨供給面、需求面及管理面的種種課題。

供給方面，水資源的需求不斷成長，但受到近年來民眾自主意識及環境生態保護意識的高漲、水資源開發成本的日益增加、適合開發的天然水資源愈來愈少等因素影響，新水資源開發案的推動日益困難；需求方面，為配合社會經濟成長及民眾生活水準的提升，使生活及工業用水需求仍有持續增加之趨勢，而在管理方面，集水區水土保持不良、921地震後山區土石鬆軟易受颱風豪雨侵蝕而大幅提高下游之原水濁度、河川水質受到汙染及既有蓄水設施之總蓄水容量尚不足以因應連年枯旱等等，都尚待有關機關共同來努力解決。

因為以上課題，台灣地區的水資源已面臨缺水的臨界點，若不能加快腳步改善，將會成為永續發展和經濟成長的障礙。為達成經濟、社會、環境的永續發展及對資源的永續利用，新世紀水資源政策提出三大願景和六大主張，未來水資源政策將朝下列兩大策略方向規劃：第一，推動天然水資源開發利用總量管制；第二，推動枯水季天然水資源用水零成長（經濟部水利署，http://www.wra.gov.tw/ct.asp?xItem=30432&ctNode=8975&comefrom=lp#8975）。

六、海洋資源保護

　　海洋占地球表面積的71%，在人類的食物來源當中，海洋生物具有舉足輕重的地位。此外，海洋尚蘊藏豐富的礦物資源如石油、石油氣、重金屬等，以及可利用潮汐、溫差所產生的能源資源。然而由於船舶的油料汙染、工業及其他廢棄物的傾倒以及海床探勘與開發而造成的外洩，使海洋的汙染問題日益嚴重。因此，為維護海洋資源，避免海洋環境持續的惡化，應採取以下幾項基本的保護措施：

1. 設立廢水處理場並研擬廢水排放準則，以避免影響魚貝類、水體和海藻的生長；尋求替代陸地廢棄物往海洋傾倒的垃圾處理方式。
2. 加強防範船舶的非法傾倒行為以及油料的外洩，減少船隻防鏽塗料中的有機化學品造成汙染，並確立符合運送危險物質的國際管理規定。
3. 對於外海的石油與天然氣開採作業予以規範，加強石油或化學品外洩的緊急應變計畫。
4. 建立海洋汙染與海洋資源監測系統，對敏感、稀有的生態環境區域

東沙的碧海藍天與海底生態

資料來源：海洋國家公園管理處。

加強防範汙染並加以保護，宣導選擇性的魚捕作業，減少捕捉目標群以外的魚類，對於瀕臨絕種的海洋生物禁止捕殺，並鼓勵水產養殖技術的開發。

第二節　生態與環境

瞭解生態與保育的概念後，本節將介紹生態環境的組成，其中包括生物圈、生態體系的形成、生態系統能量流動與物質循環，以及生態平衡的觀念等。讓大家知道生態定律就是自然的法則，瞭解生態運行的規律，有助於認識生態、環境與人類間相互依賴密不可分的關係，以喚起大家對生態保育的意識。

壹、生態環境的組成

以下將介紹生態環境當中，其生態系的組成、生態系的平衡、生態運行的法則、生態與環境的關係，以及生態與人類的互動關係。

一、生態系的組成

(一)何謂生物圈

生物圈這個用語是奧地利的地質學家休斯（E. Suess）首先提出的。直到二十世紀蘇聯生物地球化學家維爾納茲基提出了生物圈的學說，使得生物圈的觀念更加被廣為瞭解。他將住滿生物的地球外殼稱為生物圈，如果把地球比做一個蘋果，地球上的生物就只生長在如果皮一樣薄的地球表層，只有地球表層具有維持生命所必需的空氣、水與土壤。此外也可將地球的表層區分為大氣圈、水圈和岩石圈。在地表三圈中適合生物生存的範圍即被稱為生物圈（biosphere）或生態圈（ecosphere）。

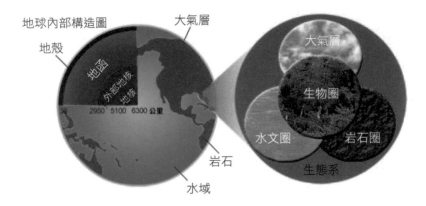

生物圈或生態圈

資料來源：互動百科官網，http://tupian.baike.com/a4_70_54_0130000032520912295
　　　　　7548767628_jpg.html

　　若以較嚴謹的定義來說，生物圈的範圍從海面以下約12公里的深處到地平面以上約23公里的高空，包括大氣圈的下層、岩石圈的上層與整個水圈與土圈。生物圈是一個自動運行、動態的系統，透過包括植物、動物、微生物在內的多種生物集團的參加並互相產生媒介作用，使得生物圈具有物質循環和能量流動的功能，不斷地進行物質與能量的累積、交流傳遞與分布，進而形成生物圈的相對穩定性和可塑性。

◆生物圈基本成分

　　生物圈本身應包括三個基本的成分：

1. 生命物質：如動物、微生物等。
2. 生物性物質：由生命物質所製造的有機物，如礦物、石油等。
3. 生物性非生物物質：這是由生物有機體與非生物在自然界的交互作用之下而形成的，如大氣中的氣體成分、水等。

◆生物圈的特性

　　生物圈具有下列的三項特性：

1. 生物物種多樣性：在地球上曾經出現過的物種約有2.5億，現在只剩下五百萬到一千萬種。目前被人類鑑定過的物種計有動物兩百多萬種，植物三十多萬種，微生物十萬多種。還有許多仍未被人類發現的物種存在於地球上。

2. 不均衡性與不對稱性：水域與山系的分布不均衡，陸地上與海洋中的生物分布不均，陸地與海洋的分布不對稱。

3. 複雜性：地形地貌、氣候的複雜性對生物圈內的生命物質與非生物物質產生重大的影響。

　　地球的生物圈是個古老的、多成分、極其複雜能調節生命物質與非生命物質的系統，它可以積聚能量再做重新的分配，並決定岩石圈、大氣圈與水圈的組成和動態。

(二)何謂生態系統

　　在一定的時間與特定的地理環境中，生物群落所生存的環境與生物群落（biocoenosis）間，透過不斷地物質循環、能量流動與信息傳遞的相互作用、相互依存而構成生態系統（ecosystem）。簡單地說，生態系統可以解釋為生物群落與其生存環境所構成的綜合體，也就是：

$$生態系統＝生物群落＋生物群落的生存環境$$

　　生物的生存環境，是指生態系中生物生存的基礎，包括氣候因子（如溫度、太陽）及其他物質（如水、氧氣、二氧化碳等）。

　　生物群落包括可進行光合作用製造養分的綠色植物（生產者），及必須依賴其他生物而生存的動物（消費者）與微生物（分解者）。植物是生態系中一切物質與能量的製造與儲存者，因此可說是生態系統的核心。

　　生態系統可說是一個廣泛的概念，可依據不同的角度有不同的分類方式，如根據環境條件與生物區位，地球表面可分為陸地、海洋、淡水、島嶼等生態系統。陸地生態系統又可分為森林、草原、荒漠、凍原等

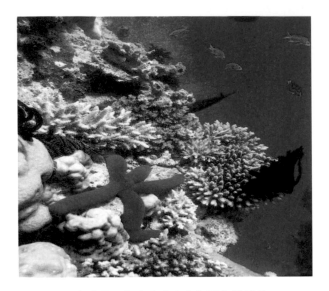

珊瑚礁是一個高生產力的海洋生態系統

資料來源：維基百科，https://zh.wikipedia.org/zh-tw/%E7%94%9F%E6%80%81%E7
%B3%BB%E7%BB%9F#/media/File:Blue_Linckia_Starfish.JPG

生態系統。森林生態系統又可分為熱帶雨林、熱帶季風雨林、常年闊葉
林、落葉闊葉林、針葉林等生態系統。如台灣位處於亞熱帶地區且中央山
脈高聳其間，所以森林生態系涵蓋有海岸林、亞熱帶林、暖溫帶林、闊葉
林、溫帶針闊葉混合林、冷溫帶林、亞高山針葉林、高山寒原等至少八
種以上的植生帶，生物多樣性極為豐富。若按照人類活動與環境的干擾程
度做分類，可分為自然生態系統與人為生態系統；人為生態系統是指城
市、工礦區、農田等生態系統。由此可知存在世界上的各類生態系統，是
由小而大彼此連結所構成的完整且複雜的生態綜合體，其具有時間的持續
發展特性。

(三)生態系統的能量流動與物質循環

　　生態系統具有維持合理生物群落結構、生物與環境間調節適應的功
能，生態系統的運行是透過食物網鏈（能量流動）與水、碳、氮與礦物質

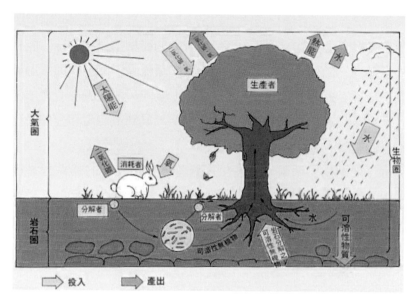

圖2-1 生態系統的運行

資料來源：地理入門官網，http://ihouse.hkedcity.net/~hm1203/biosphere/ecosys.htm

的物質循環而構成（**圖2-1**）。

　　生態系統的能量是透過食物的關係，由一種生物轉移到另一種生物。綠色植物能用簡單的物質（二氧化碳與水）經由光合作用產生食物（碳水化合物）為消費者所利用，消費者是以其他生物或有機物為食的動物，牠們會直接或間接以植物為食。動物依據其食性可分為草食性動物與肉食性動物兩大類，草食性動物以植物為食而獲取能量，草食性動物為肉食性動物所食，這些以草食性動物為食的肉食性動物稱為一級肉食動物，又有一些肉食性動物以一級肉食性動物為食物，此類肉食性動物即稱為二級肉食動物，以此類推。雜食性消費者是介於草食性動物與肉食性動物之間，同時食用植物與動物。最後消費者與生產者死後都會被分解者（細菌、真菌等）分解，也就是將複雜的有機分子轉化為簡單的無機化合

物。最後分解者會將有機化合物中的光合作用能量分散或送回環境中。同時，生產者與消費者由於呼吸作用都有一定的能量損失，部分的能量會散逸到外界。這一能量單向轉移的現象叫做能量流動，而生物即透過攝食的過程取得維持生命所必需的能量。此外，太陽能只能透過生產者才能不斷地輸入到生態系統，轉化為化學能即生物能，成為消費者和分解者生命活動中唯一的能源。

　　生態系統的物質循環反映在生物群落與環境之間的關係極為複雜。自然界中最基本的元素為氫、氮、碳和氧等，一切的生物包括人類都是由這些基本的元素所構成。生態系統中最主要的物質循環也就是水、碳、氮與氧的循環，在此簡單介紹水與碳循環的過程。

　　水循環（**圖2-2**），為海洋、湖泊與溪流中的水經蒸發成為水蒸氣，再進入大氣層後遇冷凝結成雨、雪等降落到地面。降到地面上的水一部分會滲透到岩層成為地下水，一部分會流入河流、湖泊，最後流入海洋

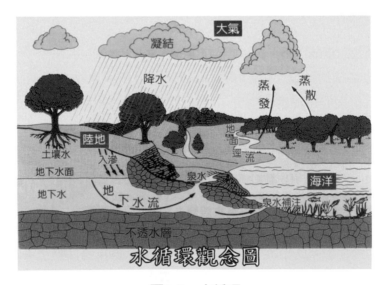

圖2-2　水循環

資料來源：我要讀地理官網，http://www.tlsh.tp.edu.tw/~t127/water_resources/
　　　　　water01.htm

中，另一部分會滲入土壤為植物所吸收，而被植物所吸收的水除了少部分與植物體組織結合外，大部分的水仍會透過植物葉面蒸發而回到大氣中，動物所攝取的水分會經由蒸發、排泄和死亡後的分解而回到循環中。水循環對所有生物生命的維持具有不可或缺的影響力，同時它也為生態系統的物質與能量交換提供了基礎，此外，它還具有調節氣候與淨化大氣與環境的作用。

　　碳存在於生物有機體和無機循環中，是構成生物體的主要元素。碳循環（圖2-3）是從大氣中二氧化碳開始，經由光合作用將二氧化碳和水反應成碳水化合物，同時釋放出氧氣進入大氣中，一部分碳水化合物被生產者作為能量而消耗，再分解出二氧化碳，另一部分被消費者所消耗或經由呼吸作用釋放出二氧化碳。植物和動物死亡後會被分解者所分解，屍體中的碳被氧化成二氧化碳和水再回到大氣中，在過程中分解者扮演主要的

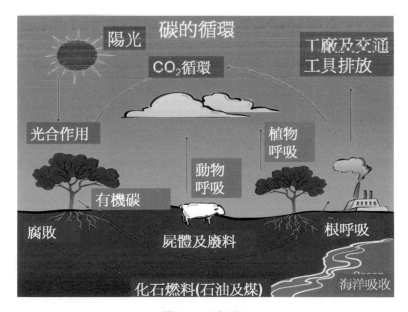

圖2-3　碳循環

資料來源：蕭何的部落格，http://blog.udn.com/H101094880/13084485

角色。此外，一些非生物性的二氧化碳釋放過程，如木材的燃燒、森林和建築物的火災等，也使二氧化碳返回大氣中。地質中儲存的泥碳、煤、石油等和許多動物殘體形成的碳酸岩石，水生植物所釋放的碳酸鈣，這些碳酸鹽的風化和溶解，泥炭、煤和石油的燃燒，以及火山的活動等，都使沉積在化石燃料和碳酸鹽中的碳釋放回到大氣和水中。

二、生態系的平衡

　　首先我們必須瞭解到生態平衡是提供人類與生物生存的基礎。何謂生態平衡呢？生態系統中的重要份子——植物（生產者）、動物（消費者）和微生物（分解者），它們經常不斷地進行物質、能量、信息的交換和回饋，因而構成生態系統中物質循環和能量交流的代謝關係，再加上生物生存環境與其他條件的作用下，使生態系統呈現出合理的生態結構和自動調適的功能，如此一個穩定的關係與狀態，即所謂的生態平衡（ecological balance）。

　　生態平衡包括三個方面：

　　1.物質與能量循環結構的平衡。
　　2.各成分與因素間調節功能的平衡。
　　3.生態環境與生物間調節功能的平衡。

　　生態平衡會因為生物群落間的相互競爭、排斥、共生、互生等交互關係的存在而有消長與演替的現象，使生態系統發生相對不平衡的狀態。自然界就是在這種平衡—失調—建立新平衡的過程中不斷地發展，所以生態平衡與不平衡的定律，啟示人們應該順應自然的生態發展而非以人為的方式控制生態的發展。此外，人類必須合理的砍伐、放牧和捕殺，才不致使得生態系統過度失衡而破壞了自然的供需關係。

三、生態運行的法則

　　從以上所介紹的生態平衡觀點之中，可歸納出維持生態運行的自然法則如下：

(一)生態需保持動態平衡的穩定關係

　　地球生態系中的能量包括能源及礦物資源，它們的進出是保持動態平衡的。

　　整個生態系統必須同時具備生產者（植物）、消費者（動物）及分解者（微生物），使生物相互依存達到平衡。

雨林生態系統有豐富生物多樣性。左圖是西非塞內加爾的尼奧科羅─科巴國家公園（Niokolo-Koba National Park）內的甘比亞河。該公園內土地表層覆蓋大量鐵礬土，另有寒武紀砂岩層和變性岩石分布，並以野生動物出名（右圖為黑冕鶴），建立於1954年，於1981列入聯合國教科文組織世界遺產名錄。

資料來源：維基百科，尼奧科羅─科巴國家公園；維基百科，黑冕鶴。

(二)生物生長受環境承載的影響

　　地球上的資源與空間有限，環境有一定的承載量（carrying capacity），生態環境中，每一種生物都有其一定的生長條件，環境因子的改變會使生物的生存受到影響。因此每種生物族群不能超過其承載量，否則該生物數量就會自然地減少。

(三)萬物需和諧共存，人非萬物的主宰

　　人類僅僅只是生態系中的一份子，並非萬物的主宰者，生態平衡中，物物相關、相生相剋，人類必須與自然保持和諧的關係。

(四)合理使用才能維持生態平衡

　　人類過度的開發資源及使用資源都會造成生態體系破壞，進而導致生態系的不平衡，最終危及人類的生存。因此維持生態的自然消長與演替，合理的使用自然資源是人類的責任。

四、生態與環境的關係

　　以生態學的觀點而言，環境可分為非生物環境與生物環境。非生物環境包括陽光、空氣、水分及各種無機元素；生物環境包括植物、動物、微生物及其他一切有生命的物質。它們構成了人類與生物群體生存的客觀條件。

　　人類觀察自然，研究自然界的生態環境，瞭解到自然萬物與環境的運行，必須遵循著自然生態的規律，透過人類的觀察可歸納出生態與環境的關係，分述如下：

(一)生態與環境密切相關

　　地球上的生物與環境中的資源，多少都有某些直接或間接的關係存在。所有環境中的生物與非生物因子都會彼此相互影響。

(二)生態的穩定循環需依賴環境的維持

　　地球上的環境會以平衡穩定的方式進行生態的演替。

(三)環境中的物質與能量交流傳遞

　　主要來自太陽的輻射能，經過綠色植物行光合作用轉化為化學能，物質能量在生態系中交流傳遞。

(四)環境中的生態系統彼此相依相存

動植物在食物鏈中彼此交互作用並相互依賴而得以生存。

(五)生態承載量受環境條件的限制

地球上任何生態系，均有其環境承載量的限制，生物僅在特定的時空條件下得以存在，也就是在特定的棲息環境之下，僅能承載有限量的生物族群分布。

五、生態與人類的互動關係

生態與人類具有密切的關係存在，其彼此間相輔相成缺一不可；生物資源是自然界中具有再生能力的有機資源，其數量可以經由成長及繁衍而增加，也可能因為自然死亡或人類的影響而減少。人類的生活及一切活動均與生態資源息息相關。以下為各類生態資源與人類關係的說明：

(一)野生動物與人類的關係

◆野生動物是人類蛋白質來源

人類所需的能量除了來自於生物體系外，有一大部分是仰賴農、林、漁、牧業的生產。儘管如此，動物仍是人類重要的蛋白質來源，除了以畜牧、養殖的方式來獲取各類動物肉品的來源外，野生動物也是提供人類重要的蛋白質來源，例如野生魚類及其他水生動物占人類攝食動物蛋白質的17%，占整個蛋白質攝取總量的6%。

對某些地區的居民來說，野生動物對其生存非常的重要，如非洲中南部的居民其所攝取的動物蛋白質中，就約有75%取自野生動物。野生動物可說是開發中國家賴以生存的一項重要資源。

另外海洋生物也是人類蛋白質的重要來源，對於食用的貢獻極大。目前已知可供人類食用的海洋動物與藻類就高達幾千種。

左圖是西非尼奧科羅─科巴國家公園中很珍貴的主要食樹葉之紅疣猴；中圖是紅臉地犀鳥，體型很大，長90～129釐米，重2.2～6.2公斤，奔跑時速可達30公里；右圖為受到非洲保護的留鳥──白臉樹鴨

資料來源：台灣wiki，紅疣猴；維基百科，紅臉地犀鳥；維基百科，白臉樹鴨。

◆野生動物是人類的遊憩資源之一

　　在生活逐漸富裕之後，人類有更多空閒的時間去從事戶外遊憩活動，野生動植物的遊憩、觀賞價值也因而提升，所以野生動物在已開發及開發中國家早就是一項重要的遊憩資源。與野生動物有關的休閒活動包括釣魚、賞鳥、生態攝影、觀賞野生動物等。

◆野生動物在人類民俗文化上具有特殊的象徵意義

　　對許多人而言，野生動物在各國的宗教、風俗文化上皆具有不同的象徵意義，而這些特殊的意義充實了人類的感情與精神生活。

(二)植物與人類的關係

◆植物對人類具有直接的實用價值

　　森林與林地供給人類很多用途，例如由木材所製造成的紙漿可提供作為紙張與人造絲等；木材可供人類建造房屋、製作家具等，也可提供果實、藥材、材薪、飼料及遊憩等用途。此外，森林能維持當地及區域性氣候的正常運作，維護生態系的正常運作，對於糧食生產、人類健康及生物

資源的永續開發都非常的重要。另外，許多的野生植物可以經過人工培育的方式成為果樹、蔬菜、糧食或飼料供給人類食用或利用。

◆維持生態平衡保護人類生存的環境

　　植物資源除了可直接供給人類使用並維持人類生存外，它在維持自然環境的協調與平衡上扮演著相當重要的角色。例如森林生態系可以涵養水源、保護農田、保持水土、防風固沙、防治汙染、淨化大氣等。在維持環境的穩定上具有重大的功能，這些價值皆遠超過直接產品的價值。

(三)遺傳因子多樣化與人類的關係

◆具有育種的重要性

　　遺傳因子的多樣性對於改善農業、林業及漁業生產，增加產量或改良品種有相當大的幫助。人工培育的農產品、樹木、家畜、養殖魚類、微生物以及它們的遺傳基因，對於未來的育種或品種改良都非常的重要。

　　不斷地育種可以使得農作物對土壤與氣候的適應力增加，也可以增加農產品的產量、營養的價值以及抵抗病蟲害的能力。

◆提供人類醫藥功能

　　遺傳多樣性對於保存物種提供醫療研究，或保護若干藥材提供醫藥上的用途有重大貢獻。例如利用動物來進行藥物的臨床實驗，某些植物或野生動物身上的化學物質已被證實對人類疾病有幫助。例如熱帶雨林中的美登木、稞實、嘉蘭等能提取抗癌的藥物；羅芙木、毛冬青等可以防治高血壓。

貳、生態問題與環境汙染

　　基於人口的增加與人類的奢侈浪費使得資源因過度的利用而消耗，破壞了生態體系自淨的能力與動態的平衡關係。各種汙染、公害問題層出不窮、資源耗竭，人類開始深刻地感覺到人口膨脹、環境汙染、生態失

調、資源銳減、生活品質下降等問題的嚴重性。茲就各種生態問題加以說明如下：

一、生態問題的產生

生態問題產生的最根本原因在於世界人口的逐漸增加，以及經濟迅速的成長發展。因此，瞭解人口膨脹與經濟發展對生態環境的影響，將有助於認識種種生態問題的前因後果，促進生態保育觀念的建立。

(一)人口的快速成長

從生態學的觀點而言，人類在生態圈中必須依賴其他生物而生存，但人口成長的速度若超過生態環境所能承載的限度，就會影響到未來人類的存續，然而不爭的事實是世界的人口的確不斷地增加。

西元前8000年時，全世界的總人口還不到五百萬，西元元年世界人口成長到二億，西元1600年文藝復興時代為五億。從工業革命開始，世界人口進入了迅速增加的時代。西元1900年人口數約為十六億，西元1930年時人口數達二十億，西元1980年時已達四十五億，現在世界總人口數已突破七十億大關。根據美國人口普查局的最新報告指出，到了2026年世界總人口將增加到八十億，2050年將達九十三億，世界人口增加正接近地球所

左圖是美國的保護生態郵票；海獺是一種關鍵物種（關鍵種是指對環境的影響與其生物量不成比例的物種）

資料來源：https://zh.wikipedia.org/zh-tw/%E7%94%9F%E6%80%81%E5%AD%A6

能承受的臨界點。

　　隨著人口增加勢必要增加糧食、開闢水源、拓荒建屋等，當開發不當時就會造成自然生態的破壞。此外，隨著工商經濟生產需求的提高，使得生產所產生的廢棄物驟增，造成嚴重的汙染。生態環境破壞和資源枯竭，使生物生存、生產和人類生存的生態圈發生危機。人類汙染所產生自然資源的消耗與環境的破壞難以再生，將使得人類的生存面臨嚴重考驗。

(二)經濟發展與生態環境的衝突

　　隨著工業的發展新技術與新能源的開發，加速了經濟的快速發展，同時也帶給生態環境嚴重的影響。經濟技術的發展會加速生態環境破壞，主要是因為人們相信經濟會提高國民生產總值，進而提升生活的水準。然而卻沒有想到努力發展經濟的結果，會對生態系統產生破壞，導致生態的失衡，最終影響到經濟的成長。

　　經濟的開發與利用雖然提高了國民生產總額，便利了人類的生活，但這並不能完全代表一個國家或社會的進步，因為經濟生產所造成的環境汙染使得人類必須花費更多的心力與投資來從事環境治理的工作。整治環境汙染的投資花費雖然提高了國民生產總額，實際上卻沒有增加社會的財富和福利，反而更加說明環境汙染所必須付出的成本可能遠勝於經濟的成長進步。

　　經濟學是講求資源合理分配的科學，如果不能有效且合理的分配資源，必然會引起資源浪費與經濟成長衰退的危機。人口劇增所帶來的過度需求和無計畫性的不當開發，使得支持人類生存的資源體系如耕地、農牧、森林、漁業等，正在遭受到急速破壞。假使經濟成長所造成不可再生資源嚴重流失的壓力得不到舒緩，不但影響經濟本身的發展，也將危及到人類的生存。

二、環境問題

　　人類或自然因素所造成環境品質的下降或破壞，稱之為環境問題。環境中受汙染的物質和數量，超過環境的自淨能力，進而威脅人類生產和生活的環境病態現象，可稱為環境汙染。環境問題產生的原因主要是由於人為因素所造成的環境汙染與生態破壞。

　　由於二次世界大戰後工業生產力和科學技術的快速進步，人口劇烈增加，大量的工業廢水、廢氣、廢棄物等所引起的環境汙染日益增多。根據估計，全世界每年排入環境的固體廢物超過30萬噸，有毒的一氧化碳和二氧化碳就將近4萬噸。大量的廢棄物進入環境後，使得大氣和水體的組成起了變化，進而影響地球生物與人類的正常生活。科學實驗證明，一定含量的二氧化碳對地球氣候具有調節作用，但如果它在大氣中的含量繼續增加，勢必引起全世界的氣候異常，也會引起嚴重的水體汙染。除了上述環境汙染發生的因果關係介紹外，以下將讓大家瞭解與各位切身的汙染問題，如空氣汙染、水體汙染、工業汙染、科學技術發展的汙染、垃圾汙染與酸雨問題，及其對地球環境可能造成的影響與傷害。

(一)空氣汙染

◆空氣汙染的起源

　　空氣汙染在十九世紀開始出現，因為工業革命之後，工業迅速發展，加上當時的社會僅重視製造業的大量生產，忽視了製造過程中由於燃燒煤與石油所產生的廢氣，因而在過去曾經導致了一些區域性的氣體汙染。

◆空氣汙染事件

　　在1891年、1892年、1952年英國倫敦上空曾多次發生煙塵與二氧化硫含量很高的毒霧，造成倫敦四千位居民死亡，其中多為老人與幼童，二萬餘人因而罹患呼吸器官的疾病，為有史以來最大空氣汙染事件。

左圖是德國魯爾工業區，位於德國西部北境，擁有530萬人口和4,435平方公里的面積（約台灣八分之一大），曾是歐洲最大工業區，全盛時期有高達250座礦廠，工業產值占德國40%。1970年代末期百年來重工業的汙染與新興國家的工業競爭，生態環境瀕臨毀滅的邊緣，逼得它不得不轉型。右圖是位於魯爾工業區中「關稅同盟煤礦工業建築群世界文化遺產區」（Zollverein World Heritage Site）內的魯爾博物館

資料來源：MOT TIMES明日誌，http://www.mottimes.com/cht/interview_detail.php?serial=232

　　美國最嚴重的空氣汙染是1948年10月在賓州Donora City連續五天的煤炭煙霧，造成二十人死於肺病，五千九百多人臥病。

　　1930年在比利時的一個工業區，也曾出現過嚴重的大氣汙染。

　　在過去儘管空氣汙染事件頻頻發生，但由於當時工業規模不算太大，世界人口還不算太多，人類活動對生態環境的影響還只是局部性的。但現今空氣汙染卻有愈來愈嚴重的趨勢，且對人體健康產生嚴重的危害。

　　空氣汙染對人體的危害，荷蘭曾經調查城市人口的數量與肺癌發病率之間的關係，在五十萬人口的城市中，肺癌發病率比一般疾病高一倍。在英國，肺癌死亡率在十萬人口以上的城市比農村高一倍。此外，空氣汙染是引起居民急性中毒、慢性中毒與誘發疾病、致癌的因素之一。空氣汙染對呼吸道黏膜或眼結膜也會產生刺激的作用，如在台灣許多慢性呼吸道疾病都是因為空氣品質太差而造成的。

(二)水體汙染

◆水體汙染的原因

近年來海洋會變成傾倒所有生產殘渣的巨大垃圾場,是因為海洋運輸、海底油井鑽探、事故漏油、傾倒廢棄物(包括放射性物質的傾洩)而造成。根據統計,每年排入大海的石油及製品就高達五百多萬噸,嚴重汙染海洋與海灘。在許多國家淡水汙染的程度也很嚴重,因汙染使得淡水湖泊水體中的氫粒子濃度增加而造成魚產量大幅下降的案例層出不窮。如萊茵河可能是歐洲汙染最嚴重的河流,其下游的微生物含量高達十萬至二十萬個之多。

◆水體汙染的影響

據估計,大氣層中的氧氣有四分之一是海洋浮游生物在光合作用下產生的,它們一旦因為海洋汙染而遭受損害,勢必影響到全球含氧量的平衡。海洋的汙染也會使海洋生物的生存受到威脅,更值得擔心的是牡蠣、貝類及其他供人類食用的魚類,將不再適合食用。汙染的結果使得海洋食物鏈遭受破壞,魚類資源大為減少。在淡水汙染嚴重的地區,由於缺水加上大量未經處理的廢水流入溪流中,使得溪流與湖泊中生物銳減且不再適合發展工業。

(三)工業汙染

◆工業汙染的來源

工業汙染是造成生態環境破壞的一大原因,而工業汙染往往源自於高度發展的工業技術。根據統計資料顯示,大氣中的汙染物包括各式各樣的有毒氣體(如二氧化碳、硫、氯、氮等),有60%是來自於汽車的廢氣,以及因工業生產燃燒煤與石油所產生的廢氣。其他工業汙染來源尚有冷媒設備的製造、發泡洗潔劑、飛機及其製造過程所產生的廢氣。

魯爾地區，透過「國際建築博覽會」（International Building Exhibition, IBA），以建築展的形式進行區域的改變，關稅同盟煤礦工業建築群世界文化遺產區內分為三區，包含博物館、藝文租用空間以及廢棄廠房。OMA建築團隊針對舊礦區和煤炭精煉區域做了整體規劃與再造設計工程，洗煤場中兩座橘色手扶梯如同傳送帶般，將訪客運至24公尺高處，可以鳥瞰第12號礦場

資料來源：MOT TIMES明日誌，http://www.mottimes.com/cht/interview_detail.php?serial=232

◆工業汙染的影響

　　工業汙染最嚴重的影響就是臭氧層的破壞。在十萬至五十萬公里高空的平流層中，有一稀薄的臭氧層。臭氧層對陸地與生物具有保護的作用，它阻擋過多的太陽紫外線照射到地球表面。造成臭氧層破壞的物質，也是工業汙染中最嚴重的問題，就是氟氯碳化物的產生。這種碳化物廣泛地被用於冰箱、冷凍庫、室內空調、噴霧劑等方面。大量排放的氟氯碳化物在低空中迅速分解，在高空中與臭氧化合，奪去臭氧中的氧分子，使其變成純氧，造成了高空臭氧層的破壞。氟氯碳化物對大氣的汙染

和臭氧層的耗損，可能擾亂動植物的生長，降低人和動物的免疫功能，破壞生物食物鏈，直接危及人和生物的健康與生存。因為臭氧層的臭氧減少1%，地面紫外線約增加2%。地面紫外線的增加使得葉面光合作用減少，植物矮小，種子品質差，病蟲害活躍，海洋浮游生物減少，魚與爬蟲類的卵孵化困難。此外，強烈的紫外線照射會引起白血球過多症、白內障，甚至灼瞎眼睛，如阿根廷有許多瞎眼的兔子。根據統計，臭氧層遭受破壞的地區，當地居民罹患皮膚癌的機率明顯增加。氟氯碳化物汙染的另一嚴重問題是會造成大氣溫度上升，產生溫室效應，使地球環境日益惡化。

(四)科學技術發展的汙染

◆科技發展產生的問題

技術汙染是近二十年來出現的一個新問題，多數人認為科學技術的發展不會產生汙染，但現在的高技術實驗和產業所使用的技術都有可能產生汙染問題。如殺蟲劑的發明，多年來人們都認為殺蟲劑能解決有害昆蟲活動的問題。發明殺蟲劑的大多數化學家，也沒有估計到大規模使用它的後果。殺蟲劑的使用會消滅很多有害與無害的動植物，且其毒素將會在生態系統中殘留累積長達好幾年。

如現在的太陽能抽水、水利工程、漁業捕撈技術、太空計畫及核能應用等一系列新技術成果，都可能會干擾氣候、誘發地震，甚至帶來嚴重的生態破壞和汙染的問題。

現在生物技術使用遺傳基因，培養出對人有利的新生物品種，但這些新生物一旦被投放到新環境，則可能因為新生物在新環境中沒有天敵，而導致新生物的大量繁殖，益蟲反成害蟲，更增加自然生態破壞的複雜性。

◆汙染實例

蘇聯車諾比核電廠爆炸——蘇聯曾發生車諾比核電廠爆炸事件，使得核放射物質飄浮到整個歐洲，亞洲的多數地區也受到影響。據美國報

導，核汙染所產生有害的影響可以長達三十年至三十五年之久。放射性元素累積在體中，除了有致癌的危險外，還會造成體內細胞的突變，甚至產生先天性變態的後代。

埃及亞斯文大壩對生態系的影響——埃及在尼羅河上游建立了亞斯文大壩，大壩把河流的沉積淤泥擋在壩後，因而造成農田貧瘠。水壩使尼羅河注入地中海的淡水減少，增加了海水的含鹽量，海洋生物因而減少，也破壞了埃及的沙丁魚漁場。大壩周圍灌渠增多，引起蝸牛成災並散播可怕的吸血蟲病，這些生態問題想必是當初建造者所沒有料想到的。

在美國，曾以DDT來防治有害昆蟲，有一部分的藥劑進入土壤，並被蚯蚓吸收。吃了蚯蚓的鳥類因麻痺而死亡，其死亡率達80%，人類可能也避免不了有中毒之虞。

(五)垃圾汙染

人們廢棄不用的固體物質稱為固體廢棄物（solid waste），即一般所謂的垃圾，其來源包括日常生活中使用的包裝及容器、家電、家具、報廢之汽機車與廢輪胎、家禽家畜所產生的動物糞便以及工業廢棄物，其他如建築廢土及使用農藥所產生的廢棄物等，皆會對環境造成不小的衝擊。此外，廢棄物若處置不當易產生二次公害，如寶特瓶、塑膠袋焚燒時會產生有毒氣體，造成空氣汙染。廢棄物中若含有毒化學物質，隨雨水沖刷、滲透，流入河川或滲入地下水層，造成水質汙染，滲入土壤則造成土壤汙染。垃圾中的有機物質易孳生蚊蠅、老鼠等病媒傳染疾病，影響環境的衛生且危害人體的健康。所以廢棄物的有效管理與處理，對大家的生活環境與自然生態息息相關。

據估計，全球一年所產生的垃圾將近100億噸，其中發展國家占有很大的比例，主要是因為其高消費的生活方式使得城市垃圾氾濫成災，垃圾汙染事件日增。此外，世界上還有許多國家其處理垃圾的能力遠不及垃圾的增加量，使得垃圾汙染的問題成為許多國家最棘手的環境問題。

(六)酸雨問題

過去的學者專家將酸鹼度（pH值）低於5.6的濕性酸沉降稱之為酸雨（acid rain）。近十多年來，酸雨已成為十分嚴重的威脅。酸雨主要是煤、汽車燃料和金屬冶煉排放的氮氧化物和硫氧化物所產生的。大氣中大量的硫氧化物和氮氧化物經風的傳送，隨雨水降落，造成淡水酸度上升，引發對大氣、水體和生物等生態環境的汙染。目前世界上主要的酸雨區為西北歐的斯堪的那維亞半島南部、捷克、波蘭、德國，美國東部與加拿大東南部，以及中國四川、貴州一帶。

酸雨對生態的影響為湖泊酸性化，使得魚類的繁殖與生長受影響，當酸鹼度為6.0時，需要鈣生長的貝殼類就難以生存，鮭科魚類與浮游生物會最先死亡。在瑞典有八萬五千個酸化湖泊，其中四千五百個沒有魚，加拿大也有四千個湖泊沒有魚類。酸雨也會對森林產生破壞，使植物枯萎或死亡，如四川大量的馬尾松與冷杉的死亡。酸雨還會嚴重腐蝕建築

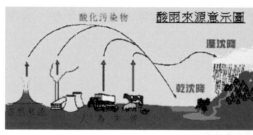

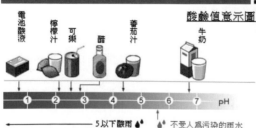
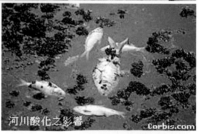

左上圖為酸雨來源意示圖；左下圖是微酸雨之酸鹼意示圖；右上圖看出雕塑品受酸雨的侵蝕；右下圖顯示魚生態受酸雨的影響

資料來源：桃園酸雨資訊網，http://web.tydep.gov.tw/04wwd/Taoyuan_Acid_Rain/theme.html

物、古蹟、工業設備，並損害人體健康。

在台灣，酸雨最嚴重的地區發生在北部都會區，其酸鹼值最低，平均為4.54。換言之，在每一次的降雨事件中約有80%的機會均為酸雨。其次，在南部的小港地區酸鹼值為4.76，接近北部的水準，酸雨發生的機率高達74%。值得注意的是酸雨問題並非單純的局部性問題，因為汙染物會隨氣流進行跨國性的傳送，如鄰近國家日、韓與大陸的工業活動都會增加台灣酸雨的發生率。因此為防治酸雨，除了對汙染源加以控制外，應與鄰近各國共商解決汙染物傳送的問題。

參、生態環境失調與資源耗竭的危機

生態問題早在古代就曾出現過，曾是人類文明發祥地的兩河流域和黃河流域，由於毀林墾荒，造成嚴重的土石流失，使無數的良田變成瘠土，但是真正的生態失調是出現在現代的工業社會。在生態環境失調的問題方面，最嚴重的莫過於地球溫度不斷地上升，溫室效應持續加劇。其他如土地的沙漠化、海洋資源枯竭與棲地破壞等，都逐漸地破壞生態的平衡狀態，帶來生態體系與人類生存的危機。

一、生態環境失調

(一)溫室效應及其影響

◆溫室效應

「溫室效應」（greenhouse effect）是由於大氣中二氧化碳、甲烷等物質的濃度增加並聚集於平流層，影響地球輻射能之散失而引起的全球氣溫升高的現象。由於人類活動特別是工業燃燒化石燃料的迅速增加，使得排入大氣的二氧化碳濃度明顯地增加，干擾和破壞固有的平衡。

另一方面溫室效應被形容是由有害氣體所形成的一個透明罩子，把地球表面的熱量阻隔在大氣層內，使熱量難以散發，從而造成全球性的氣

候變暖及一系列的生態失調事件。

◆溫室效應的影響

1. 氣溫上升：全球平均溫度自二十世紀初至今約增加0.5℃，80年代以後全球的氣溫明顯上升，平均氣溫達到一百三十年來的最高溫。氣象科學預測，今後幾十年內，全球平均氣溫可能上升1.5～4.5℃，升高的速度為過去一百年內的5～10倍，預計若氣溫仍持續上升，在二十一世紀將會出現異常惡劣的天氣。

2. 對人類生存產生威脅：據研究報告顯示，地球氣溫平均提高1.5～

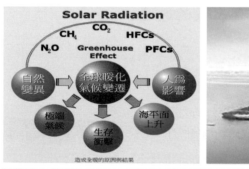
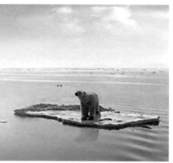

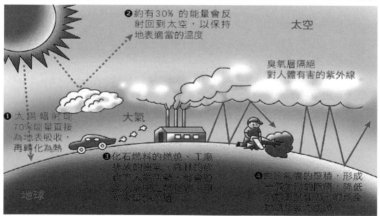

溫室效應原因與結果；全球暖化北極融冰，北極熊將絕種

資料來源：台灣國家公園官網；http://library.taiwanschoolnet.org/cyberfair2012/beautyinside/homepage/Beauty%20inside05-6.html

4.5℃，對水資源、水平面、農業、森林、生物、物種、空氣品
質、人類健康、城市建設及電力供應都會產生一系列重大的影響，
進而對世界經濟造成威脅。同時，溫室效應還會造成蟲害、風害及
洪水災害，使得冰山融化、海水上升、海岸線退後，甚至有些海洋
小國和島嶼會面臨沉落海底的威脅。

(二)沙漠化

沙漠化是當代生態危機之一，由於人類不當的開發使得土地逐漸貧
瘠成為沙漠，以致喪失了許多可供人類生存的土地。

◆沙漠化的原因

土地沙漠化是一種土地退化的現象。造成土地沙漠化的原因包括溫
室效應、全球氣候變遷等大環境的天然因素外，人類不合理的開發活動
（如過度放牧、砍伐森林），加上不斷
地增加家畜的圈養，破壞牧場的植被與
原有的生態平衡，都會使草原生產能力
下降，導致土地退化為沙漠。此外，森
林被大量砍伐，森林調節氣候的功能下
降，生產力下降甚至完全喪失，生態環
境趨於惡化、水源枯竭也會加快沙漠化
的過程，使土地不適人類生存。

◆沙漠化的現況

全世界每年約有600萬公頃土地發
生沙漠化，地球上受到沙漠化影響的土
地面積有3,800多萬平方公里，其中亞
洲占32.5%，非洲占27.9%，澳大利亞占
16.5%，北美和中美洲占11.6%，南美洲
占8.9%，歐洲占2.6%（我們的地球，

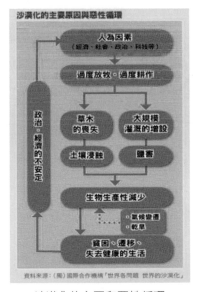

沙漠化的主因和惡性循環

資料來源：世界環境變遷地圖，
http://www.mdnkids.com/book_
world_map/1.shtml

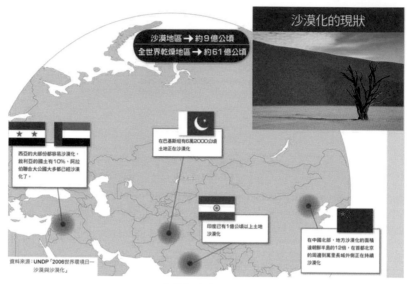

沙漠化的主要現狀

資料來源：世界環境變遷地圖，http://www.mdnkids.com/book_world_
map/1.shtml

https://sites.google.com/site/womendedeqiu/guan-yu-wu-ran-ni-bu-neng-bu-
zhi-dao/sha-mo-hua）。

　　有關資料顯示，撒哈拉沙漠曾是水草豐盛、牛羊滿地的草原，現在
卻變成占世界沙漠總面積一半的大沙漠，這個面積還在擴大中，繼續吞沒
周圍宜農宜牧的良田。

　　沙漠化是由於人類不當屯墾行為所造成的，可以透過管制人類的行
動來加以改善。如改變土地的使用方法，形成良好的農業生態系統，停止
毀林造田、停止過度的放牧並保護植被。

(三)海洋生態破壞

　　由於人類的破壞使得海洋生態圈遭到嚴重的汙染，進而喪失調節氣
候等重要功能。

◆海洋生態破壞的原因

　　地球表面的十分之七為大海，海洋的資源蘊藏量遠較陸地豐富。但由於海洋汙染和過度捕撈，造成海洋資源的破壞，使得目前海洋生態破壞正逐漸加劇，海洋生物數量急遽下降，甚至已瀕臨絕種。許多海洋生物受到有毒物質的汙染，因而改變其原來的生長型態，甚至不再適合食用或利用。

◆海洋調節功能的喪失

　　海洋是調節地球氣候的關鍵因素，海洋生物對地球的生態平衡具有重要的功用。但過度的開發會造成海岸線後退，汙染會使海洋的生態效率大為降低、生態價值下降，特別是某一海洋生物物種的消失，對地球生態環境的影響是難以衡量的。

二、資源耗竭的危機

　　由於工業化和人口膨脹的龐大消費，以及環境汙染和生態失調的自然破壞，造成現在世界十分嚴重的資源危機，如淡水資源、耕地資源、森林資源及物種資源等的銳減問題已日益嚴重。

(一)淡水資源耗竭

　　水是地球上眾多生物的生命之源，沒有水一切的生命都將不存在。地球上的水雖然是可再生資源，卻是有限的資源。從以下對水資源分布狀況與其使用狀況的介紹，可以瞭解到水資源耗竭的嚴重性與目前已存在的缺水危機。

◆水資源的分布狀況

　　地球上水總儲量約為$1.36 \times 10^{18} m^3$，但除去海洋等鹹水資源外，約有2.53%為淡水。淡水又主要以冰川和深層地下水的形勢存在，河流和湖泊中的淡水僅占世界總淡水的0.3%。世界上的水資源97%分布在海洋，除了陸地無法取得的冰川和高山冰雪的水源外，又有一半為鹽湖或內海，所以

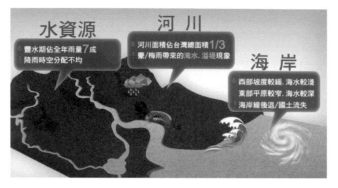

台灣水環境

適合人類飲用的淡水僅占總水量的極少部分。世界水資源的分布非常不平均，除了歐洲因地理環境優越，水資源較為豐富以外，其他各洲都有不同程度的缺水現象。最明顯的是位於非洲赤道地帶的內陸國家，那裡幾乎每個國家都存在嚴重的缺水現象。

◆水資源使用狀況

隨著人口的增加，工業的發達，人們的用水量也不斷地增加。從1900年至1975年，世界人口增加約1倍，而年用水量則增長了6.5倍，其中工業用水增加20倍，城市用水增加12倍。公元前一個人每天用水12公升，中世紀時增加20～40公升，十八世紀增加到60公升，人們對於水的需求量日益增加。一方面是淡水耗費的加速，另一方面是水體汙染的增加，這兩種趨勢同時增長，使得人類將面臨全球性的嚴重水荒危機。

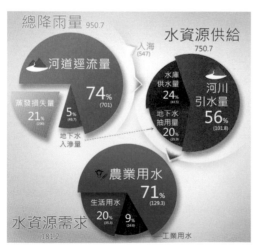

台灣水資源

◆缺水的危機

　　缺水已是世界性的普遍現象。據統計，全世界有一百多個國家存在不同程度的缺水現象，嚴重缺水的國家和地區有四十三個，占地球陸地面積的60%。聯合國警告，到2025年世界將有近一半人口生活在缺水地區，現在缺水或水資源緊張的地區正不斷擴大，北非和西亞尤其嚴重。水危機已經嚴重制約了人類的可持續發展（迫切的危機官網，http://www.yjes.tc.edu.tw/92istec/b/p4.htm）。

　　由於近年來地球暖化，造成世界降水的不平均，使得台灣也因而受害，且已被列為全世界第十九個缺水國。加上過去森林的砍伐、上游地區開發種植高山蔬菜、水果，使得河川上游蓄水的能力大為減少，雨季時，雨水大量流入大海，造成沿海的都市、鄉鎮淹水的情況嚴重。都市的發展使得許多透水地表被改為水泥或柏油，地下水量更是減少，因而台灣缺水的問題就愈來愈嚴重了。

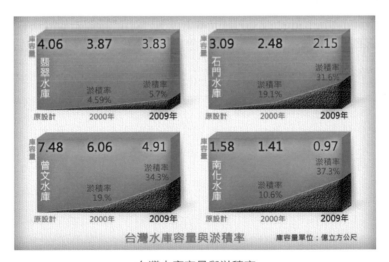

台灣水庫容量與淤積率

資料來源：經濟部水利署官網。

(二)耕地資源銳減

耕地是人類賴以維生的基礎，世界現有耕地為13.7億公頃，占世界土地面積的10%，這些僅有的耕地正在減少不再適合耕作。據1990年聯合國的調查，自二次大戰以來全球因農業管理不善，有5.52億公頃的農地（占全球耕地的38%）已遭受某種程度的損害，又其中8,600萬公頃（占受損害耕地的15%）具有嚴重退化的情形，這些現象若不加以改善將會致使糧產大幅地減少，後果相當的嚴重。

耕地資源減少，主要是因為耕地的流失與耕地貧瘠化所造成，以下分別就此兩點說明其原因：

◆耕地資源流失的原因

1. 耕地資源流失的原因來自於水土流失、土地鹽化、沙漠化等：由於環境破壞和過度的砍伐，森林大量的毀壞，植被大量的減少，造成水土流失、土壤風化、土地鹽化、沙漠化和貧瘠化加劇，也使得耕地面積逐漸減少。目前世界上的土壤被洪水、風暴侵蝕的速度相當驚人，全世界現有耕地表土每年流失量約為254億噸。美國水土保持局報告，美國耕地每年每公頃流失土量為5噸，全國為15.3噸；這些流失的表土用火車裝載，火車長度可繞地球三周。

2. 人類的過度開發利用：如果說水土流失、土地鹽化、沙漠化使大量土地喪失了可耕性，因而損失大量耕地的話，那麼城市化、工業化和交通運輸事業迅速的發展，則使得耕地資源的銳減更加迅速。

如美國因修建公路、住宅、工廠、水壩，每年占用120公頃的耕地。在開發中國家也存在類似的情況。據估計，未來城市的發展，單是居住用地一項，就將使全世界失去14萬平方公里的耕地、6萬平方公里的牧地和18萬平方公里的森林。

◆耕地貧瘠化的原因

水土流失會使土壤的有機質、耕種能力和通氣性下降，土壤結構毀

壞,肥力減弱,生產能力下降,依靠人工施肥也不能挽回。水土流失使農田水分流失,土壤龜裂,溪水斷流,水井乾枯又使河道汙染,造成土壤鹽漬層上升和含鹽增加,加劇土壤鹽漬化,而造成土壤貧瘠不適耕作。

根據聯合國1977年統計,全世界水耕地面積的十分之一,即2,100萬公頃為集水區,已經由於鹽漬化使得這裡的生產能力下降了2%。

(三)森林資源減少

森林是人類賴以生存的生態系統中重要的組成份子。由於人類的砍伐使得地球上的森林資源迅速減少,其減少的狀況與遭受破壞的影響,從下列的說明可清楚的瞭解。

◆森林面積減少現況

全球森林面臨空前嚴峻的危機。八千年前,森林覆蓋地球近一半的陸地。今天,殘存的原始森林只占地球陸地面積的7%,且以每年平均730萬公頃(相當於愛爾蘭國土面積)的速度急速減少(綠色和平官網,http://www.greenpeace.org/taiwan/zh/campaigns/forests/)。

其中熱帶雨林的破壞最為明顯,巴西是世界最大的熱帶雨林區,蘊藏全世界木材總量的45%,但由於大量的開發與管理不善,目前被毀壞的面積已高達原有雨林面積的一半。

如果按現在人類對森林的砍伐速度增長,到2020年之前,世界森林將減少40%,其中發展中國家的森林將蕩然無存。

◆森林破壞的後果

森林是生態體系的核心,森林是複合的生態體系,森林破壞的後果是十分嚴重的,其影響包括:

1.引起全球性氣候變化,因為缺乏森林進行光合作用,將使空氣中二氧化碳增加,全球溫度上升,進而引起局部地區出現乾旱和高溫的現象。

2.引起地區性生態問題，森林被砍伐後，土質逐漸沙化，加上雨水的沖刷，往往會造成洪水災害。

3.導致生物多樣性銳減，使棲息於森林的動植物、微生物之間失去平衡，嚴重影響到調節氣候與生態平衡的功能。

(四)物種滅絕

全球資源銳減除了表現在耕地資源、森林資源和水資源的匱乏外，動植物多樣性的喪失，也就是動植物物種的滅絕也是令人怵目驚心的。

◆物種絕滅的涵義

物種指的是生物種，物種絕滅就是生物物種的消失或生物個體的死亡，其意謂著生物基本構成型態和繁殖型態的永遠喪失，某一物種一旦滅絕，就表示這一資源的潛在貢獻將永遠消失了。

◆全球物種狀況

據美國夏威夷大學和加拿大Dalhousie大學合作的海洋生物普查科學家推測，地球上約有870萬種物種（±130萬），其中650萬種物種在陸地上，220萬種生活在海洋深處（維基百科，https://zh.wikipedia.org/zh-tw/%E7%89%A9%E7%A7%8D）。

根據生物保育學家的說法，地球史上曾出現五次自然災害所造成的物種大量滅絕，稱之為「突滅」。然而以往五次的滅絕與今日所面臨的滅絕危機不同，因為在今日物種滅絕的速率是原本自然滅絕率的100倍，並且到下世紀來臨前可能增至1,000倍。這樣快速的滅絕率將會導致全球約25%的物種消失。我們知道，現今全世界已有超過31,000種動植物瀕臨滅絕，如此下去，我們可估算出每年將有27,000種生物在地球上消失（環境資訊中心，http://e-info.org.tw/column/biodiv/2005/bi05120101.htm）。

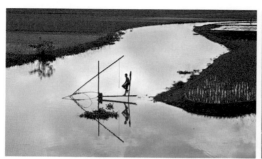

「跨政府生物多樣性與生態系服務平台」（Intergovernmental Science-Policy Platform on Biodiversity and Ecosystem Services, IPBES）是由115個國家代表組成，以保護野生動物多樣性為宗旨的聯合國機構，進行一項研究指出古早的農業方式，如中國的稻田養魚和澳洲原住民農業的消防方法，可能成為減緩地球動植物滅絕的一線曙光

資料來源：台灣環境資訊中心，http://e-info.org.tw/node/95861

 第三節　生態保育的方法

　　生態保育是人類為增進生活福祉及未來永續生存，而產生的一種對環境進行管理的行動。透過對環境的保護（protection）、保存（reservation）、保留（preservation）、野生物族群的復育（restoration）及其棲息地的保護改善（improvement）、植被、景觀或古蹟的復舊（rehabilitation），還有環境法令及環境教育等方法與措施，來達成資源永續利用的目的。而本節將介紹物種保育、自然保護區設立、生態環境管理、自然保育的立法，以及生態環境教育。

壹、物種保育與自然保護區

一、物種保育

　　生物資源調查、物種保育等級評估、物種、棲地的復育以及長期的監測等五項保育步驟，一直是生態保育的基本重點，而每一項都是非常耗

費物力、人力及時間的工作。其中物種保育等級的評估,提供了生態保育工作十分重要的依據。

　　事實上,在不同國家、不同法規及不同的國際保育聯盟或公約上,針對物種保育等級,都有不同的定義和涵義。儘管有不同的保育等級系統,國際自然保育聯盟(IUCN)所出版《瀕危物種紅皮書》(*Red Data Book*)發展出來的保育等級(Red List Categories)已被國際上各國政府、非政府組織及保育學者廣為接受及應用,因此值得推動保育工作者與關心生態保育的人士加以認識。

左圖為台灣雲豹(Formosan clouded leopard),是台灣本島少數的大型肉食野生動物之一,體形僅次於台灣黑熊,1862年首次被記錄在科學文獻上,由英國博物學家史溫侯(Robert Swinhoe)(也是台灣首位英國領事長官)發表,2014年4月認定台灣雲豹已經滅絕;右圖為台灣雲豹郵票

資料來源:維基百科,台灣雲豹。

(一)IUCN物種保育分類

　　IUCN物種保育等級包括絕滅、野外絕滅、嚴重瀕臨絕滅、瀕臨絕滅、易受害、低危險、資料不足、未評估等八個等級,並依照物種研究調查資料與評估標準,將此八個保育等級分為三大類:

◆第一類:評估

　　在充足的資料與研究調查下,將物種依照評估標準分類為絕滅、野

外絕滅、嚴重瀕臨絕滅、瀕臨絕滅、易受害等五個等級。其中我們通稱嚴重瀕臨絕滅、瀕臨絕滅及易受害為受威脅等級（Threatened Categories），它們占整個保育等級的大部分。另外，將依賴保育、接近威脅、安全三種等級通稱為低危險級。

◆第二類：資料不足

　　表示缺乏物種的相關資料與研究以評估其絕滅危險的等級。

◆第三類：未評估

　　表示未依照各項物種評估標準進行評估的分類群。

(二)IUCN物種保育等級中各物種分類群的定義及其分級

　　IUCN物種保育等級的優點是能提供快速易懂的方法來凸顯面臨絕種危險的物種，並集中焦點推動其保育措施。詳細說明IUCN物種保育等級中各物種分類群的定義及其分級狀況如下：

◆絕滅（Extinct, EX）

　　除非有合理的懷疑，否則一物種的最後個體已經死亡，此分類群即被列為是絕滅級。

◆野外絕滅（Extinct in the Wild, EW）

　　一物種只在栽培、飼養狀況下生存，或是遠離原來分布地區的移植馴化族群，這個分類群即列為野外絕滅。

◆嚴重瀕臨絕滅（Critically Endangered, CR）

　　指一物種在最近期間內，在野外面臨及時且高度的絕滅危險。

◆瀕臨絕滅（Endangered, EN）

　　一分類群正面臨在野外絕滅之危險，但未達到嚴重瀕臨絕滅的標準者，列為瀕臨絕滅。

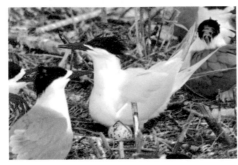 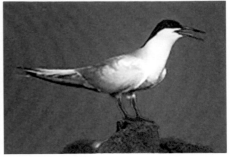

黑嘴端鳳頭燕鷗（Chinese Crested Tern）正在孵卵，曾讓馬祖之名躍上國際舞台，之後馬祖當局亦以此作為觀光利器，更訂為「縣鳥」。曾一度被認為已經絕種，故有「神話之鳥」之稱，在2012年被世界自然保護聯盟列入全球最瀕危的一百個物種（左圖）；紅燕鷗，又稱粉紅燕鷗，因為牠們在繁殖期時，胸前及腹部的羽毛會變成淡粉紅色；在繁殖季初期牠們的嘴喙是黑色的，之後會慢慢變成紅色；在國內雖然未列為保育類野生動物，但是在國際上卻被認為是容易受威脅的保育類鳥類（右圖）

資料來源：維基百科，黑嘴端鳳頭燕鷗；交通部觀光局馬祖國家風景區，http://www.matsu-nsa.gov.tw/Backpacker/Article.aspx?a=536&l=1

◆**易受害**（Vulnerable, VU）

　　一分類群在中期內，將面臨在野外絕種的威脅，但未達嚴重瀕臨絕滅或瀕臨絕滅的標準者，列為易受害。

◆**低危險**（Lower Risk, LR）

　　一分類群經評估後，不合於前述1～5種保育等級之標準時，列為低危險級。其又可區分為三亞級：

1. 依賴保育（Conservation Dependent, CD）：有持續而特別的物種或棲地保育計畫在進行。若其保育計畫停止，則在五年內此一分類群就會面臨危險而變為前述各項受威脅之等級。
2. 接近威脅（Near Threatened, NT）：不合於依賴保育等級，為接近易受害級者。
3. 安全（Least Concern, LC）：不合於依賴保育級或接近威脅者。

◆資料不足（Data Deficient, DD）

由於缺乏完整資料，所以無法依據其分布及族群狀況直接或間接評估其絕種危險的分類群，它們可能被長期研究，但是資料的豐富度仍然缺乏且對其分布狀況也無法完全掌握，所以「資料不足」並不是受威脅程度等級之一。物種如被歸到此類級即表示我們仍需更多的資訊及研究。

◆未評估（Not Evaluated, NE）

未依照各項標準（Criteria）進行評估的分類群。

二、自然保護區

除了規定物種保育等級外，於各國設立自然保護的相關區域也是有效進行生態保育的方法之一。設立自然生態保護區的目的，在於保護物種的多樣性（歧異性）、保存、保護、復育等具代表性的生態體系、特殊的地質地形景觀、稀有或面臨絕滅危機的動植物等。而且自然生態保護區可以幫助生態研究的推動、長期監測生物動態並收集有關生物的資料，因此保護區的設立是生態保育的重要措施之一，也是世界各國在推行自然生態保護的工作重點。

國際自然保育聯盟（IUCN）所屬的國家公園暨保護區委員會（CNPPA）提出的保育地區類別與設立標準，提供了一套可供各國參考的保育體系架構，這些自然保護區的類別包括：(1)科學研究保留區／嚴格的自然保護區；(2)國家公園；(3)自然遺跡保護區／自然景觀保護區；(4)野生物保護區／生物棲息地與物種保護區；(5)景觀保護區／海洋保護區；(6)多用途管理區／資源管理區，以下將就各個保護區設立之目的與選定標準作概略性的介紹。

(一)科學研究保護區／嚴格的自然保護區

此類保護區是為了保護稀有的自然界代表因子而設立，並提供從事科學研究之用。

◆設立目的

1.保護自然群落及物種。

2.保護自然界和保持自然運作不受干擾。

3.保存自然環境代表因子，以供科學研究、環境觀測、教育訓練之用，並維護基因資源之演進。

◆選定標準

1.脆弱的生態系或生物群。

2.富有生物或地質多樣性之地區。

3.對基因之保育具有特殊重要性的物種。

(二)國家公園

除了保護國家級或國際級特殊自然生物群落外，尚提供研究、教育與休閒遊憩的功能。

◆設立目的

1.保護具有國家級或國際級重要性的自然和風景區域。

2.可提供作為科學研究、教育訓練及休閒遊憩等使用。

3.此類地區應將地文區、生物群落、基因資源及瀕臨絕滅物種的代表性樣本保存在自然的狀態下，以確保生態的穩定及多樣性。

◆選定標準

1.具有國際級或國家級重要性的自然區域、現象或代表性風景區，其選定的區域通常為面積相對較大的陸地或水域。

2.必須包括一個以上未受人類活動干擾或其他影響的生態系統。

(三)自然遺跡保護區／自然景觀保護區

保護具有國家代表性的自然區域，其保護等級較國家公園低，面積也較小。

◆設立目的

　　1.保護或保存具有全國代表性的重要自然現象，並保持其獨特風貌。

　　2.提供解說、教育、研究及國民欣賞的機會，但這些活動仍須受限
　　　制。

◆選定標準

　　1.通常是由一個或數個具有國家級地位的獨特自然區域組合而成，如
　　　地質構造、獨特的自然區域、動植物物種或棲息地。

　　2.面積大小不是一個重要的因素，只須大到足以保護其區址的完整以
　　　及所具有的特有特徵。

十八羅漢山，位於台灣高雄市六龜區荖濃溪旁與台27甲線上，為一著名的特殊地理
景觀區，因山形奇特有如十八羅漢而得名，已於1992年由林務局依《森林法》劃為
「十八羅漢山自然保護區」；右圖為茂林國家風景區

資料來源：維基百科，十八羅漢山；茂林國家風景區官網。

(四)野生物保護區／生態棲息地與物種保護區

　　為保護特定之動植物而設立，區內之動植物可能為國家級或世界級
的珍貴稀有物種。

◆設立目的

　　1.確保國家級之物種、族群、生物群落受到保護。

2.對特定區域或棲息地之保護，對國家級或世界級的個別生物物種、鳥獸進行保護。

◆選定標準

1.環境中需要人類特殊管理才能永遠存在的自然景物。

2.本類區包括各種保護地區，它們的主要目的在保護自然，而非可收成及更新資源之生產。

(五)景觀保護區╱海洋保護區

可代表人與土地、人與海洋相互調和的自然景觀、海洋保護區，區內可提供研究、教育、休閒等多種用途。

◆設立目的

1.維護國家級自然景觀，尤其是可以反映人類與土地交互調適的特質者。

2.保持具有全國性意義的景觀，人與陸地，人與海洋和諧關係的自然陸地與海洋特徵。

3.維持此區域內之正常生活方式與經濟活動，並透過遊憩、觀光提供大眾享用之機會。

4.兼具生態多樣化、科學研究、文化教育等用途。

◆選定標準

在某些情況下，土地屬於私有。必須由中央或委託規劃管理以永久保持其土地使用及生活狀態。

(六)多用途管理區╱資源管理區

主要在維護管理可提供自然正常運作與人類生活所需的各項資源。

◆設立目的

在持續供應足夠的水、木材、野生動物、牧草及戶外遊憩，以保護長期經濟、社會與文化等活動及自然界的正常循環。

◆選定標準

　　可供生產木材、涵養水源、種植牧草、繁殖野生物及從事遊憩活動的區域。

貳、生態環境管理與自然保育立法

　　70年代以來，生態環境管理愈來愈被世界各國所重視，許多國家建立了保護生態環境的行政機構。生態環境管理的工作於是具有合法性與權威性，也使得生態環境的保護發揮了積極的作用。

　　聯合國環境規劃署（United Nations Environment Programme, UNEP）與世界各國的環境部門互相協調、交流經驗，並不斷地改善生態環境的管理體系，希望對全球的環境保護、資源開發的永續利用和生態平衡的維護做出積極的貢獻。聯合國環境規劃署可說是推動各國建立生態環境管理體系、促進生態管理立法的重要功臣。

一、生態環境管理措施

　　根據國際會議的倡導與多數國家的經驗，歸納出目前生態環境管理的措施如下：

　　1.制定和實施自然環境、城市環境、區域環境和工業、農業與交通汙染的防治計畫。

　　2.確定環境品質的標準和汙染物排放標準，檢查、監測和評估環境品質狀況，預測環境品質的變化趨勢。

　　3.確定環境管理的技術與政策，規劃與預測環境科學技術的發展方向，加強國內外環境技術的合作與交流。

　　4.利用行政、立法、經濟、技術、教育等手段，推行環境保護的各種政策、制度、法規和標準。對違反環境制度和法規的行為進行教育、警告、罰款、徵稅和技術管制。對環境生態保護項目或保護

區、單位給予技術和經濟的援助，推廣先進的經驗和技術，進行生態環境知識、法規、技術、管理的宣導教育並培養專業人才。

許多國家透過合法的行政機關來進行環境管理的工作，而在環境管理執行的經驗和教訓的過程中，確立環境管理是生態保育的積極方針，保護地球資源為生態環境管理的中心任務。

二、台灣生態環境管理之行政機構

依照目前台灣現有的環境管理與生態保育的行政機關，大致區分為環境保護之行政體系與自然生態保育之行政單位，茲介紹如下：

(一)環境保護之行政體系概要（圖2-4）

目前台灣地區之環境保護行政機關分為三級，即中央、直轄市（六都）及各縣市。

1.中央方面：由行政院召集各相關部會、署、單位首長組成行政院環境保護小組，負責環保政策之訂定與策略之指導、協調。同時設置環境保護署，主管全國環境保護行政事務，且對省（市）環境保護機關有指示監督的責任。

2.直轄市（六都）環境保護主管機關：分別為台北市政府環境保護局、新北市政府環境保護局、桃園市政府環境保護局、台中市政府環境保護局、台南市政府環境保護局及高雄市政府環境保護局。

3.各縣市環境保護局：各縣市衛生局第二課之編制，計有宜蘭縣等十七個縣市，負責辦理一般公害防治與環境保護業務。

(二)自然生態保育之行政單位

目前我國之自然保育行政工作除了由上述環保機關負責外，尚分屬於不同的行政機關分別職掌。

1.中央方面：由文建會、農委會、經濟部、交通部、內政部及衛生福

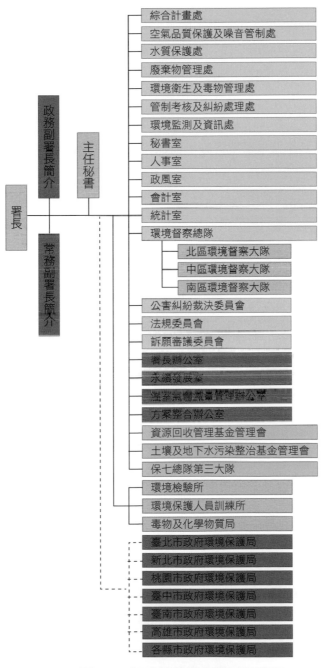

圖2-4　行政院環境保護署組織圖

資料來源：行政院環境保護署，http://www.epa.gov.tw/ct.asp?xItem=5290&CtNode=3

0619&mp=epa

利部等有關機關,依據該主管之現有法規分別辦理。

2.省(市)之相關廳、局、處等各依法令所賦予之職權執行。

3.在縣(市)之相關局、處等各依法令所賦予之職權執行。

三、自然保育的立法

　　自然保育工作首重環境保護,而保護自然環境的法律條文早在工業革命汙染問題一一出現後,一些西方國家開始制定防治汙染的法規。隨著自然環境與生態資源破壞的日益嚴重,使得各國政府不得不制定一系列的法規體系來保護、保存自然環境和資源,約束各種破壞生態環境與自然資源的不法行為。

(一)生態環境的立法

　　各國的國情有所不同,保護生態環境的任務也有不同的著重重點,歸納各國的立法狀況,有關環境保護的法規大致有下列幾方面:

1.憲法中對國家機關、企業單位和全體公民規定了保護生態環境的基本任務、目標和責任,這是國家和社會環境保護的最高準則和法律基礎。

2.建立綜合性環境保護法,對生態環境和資源的保護範圍、對象、方針、政策作出原則的規定。

3.建立各項具體的環境法規與制度,對保護土地、礦產、森林、草原、江河、大氣、野生動植物、風景名勝和古蹟資源進行規範,對環境品質標準、汙染物排放標準和防治公害措施加以明令規定。

4.用法律形式和行政手段,對汙染者規定責任負擔、汙染收費制度與徵稅制度,對危害環境和資源的違法行為追究其行政、民事、刑事責任,實行賠償和處罰制度,對保護生態環境的有功單位或個人,實行財政補貼、減免徵稅和各種獎勵制度。

(二)我國自然保育法令與政策

　　我國的自然保育政策，主要由政府、學者、專家及保育團體依據全球保育趨勢、我國環境相關法令與民意共同研訂。

　　第二屆國民代表大會於民國81年通過憲法增訂條文，明列「經濟及科學技術發展應與環境生態保護兼籌並顧」。這是我國環境保育的基本政策，也是我國自然生態保育永續發展的最高指導原則。

◆自然生態保育之相關法規

　　我國行政院於民國73年核定「台灣地區自然生態保育方案」，民國76年頒布「現階段環境保護綱領」，及陸續頒訂之「現階段自然文化景觀及野生動植物保育綱領」和「加強野生動植物保育方案」等方案綱領，先後成為我國推動自然生態保育與生活環境保護的重要施政依據。

　　我國自然生態保育之主要相關計畫與法令如下：

1.台灣沿海地區自然環境保護計畫：
　(1)主管機關：行政院。
　(2)日期：民國71年核定。
　(3)相關要旨：
　　• 就台灣沿海地區具有特殊自然資源者，規劃為保護區。
　　• 針對實質環境、自然資源特色，目前面臨問題及未來發展政策等，擬定保護措施。
　　• 維護區內之自然資源使其得以永續保存。

2.台灣地區自然生態保育方案：
　(1)主管機關：行政院。
　(2)日期：民國73年核定。
　(3)相關要旨：
　　• 方案內容包括建立自然生態資料系統。
　　• 保育台灣珍稀野生動植物等十一項自然保育政策，以及資源合

理利用之綜合規劃。

- 積極推廣自然生態保育觀念等十項工作重點,並提出先驅工作計畫。

3.現階段環境保護綱領:

(1)主管機關:行政院。

(2)日期:民國76年核定。

(3)相關要旨:

- 綱領之目標為保護自然環境、維護生態平衡,以求生態永續利用。

- 維護國民生存及生活環境的品質,免於受公害的侵害。

- 以健全法律規範體系、健全行政體系、保護自然、社會及文化資源、資源之合理與有效利用。

- 以加強環境影響評估、產業汙染防治、環境教育與研究發展為工作重點。

4.國家公園法:

(1)主管機關:內政部。

(2)日期:民國61年制定。

(3)相關要旨:

- 劃定國家公園,保護國家之特有自然風景、野生物及史蹟。

- 根據資源特性劃分一般管制區、遊憩區、史蹟保存區、特別景觀區與生態保護區。

- 同時明定禁止各種許可與破壞之行為。

5.文化資產保存法:

(1)主管機關:教育部、內政部、經濟部分別就規定事項主管,由文建會會商共同事項。

(2)日期:民國71年制定。

(3)相關要旨:

左圖為藍腹鷴雄鳥（Taiwan blue pheasant），屬瀕危等級，亦為史溫侯（Robert Swinhoe）發現，又稱Swinhoe's Pheasant，史溫侯也因此開始享譽世界鳥學界；右圖為藍腹鷴雌鳥

資料來源：維基百科，藍腹鷴。

- 將文化資產的保存劃分為古物與民族藝術的保存，古蹟、民俗及有關文物的保存，以及自然文化景觀的指定。
- 按其特性區分為生態保育區、自然保留區及珍貴稀有動植物三種。

6.野生動物保育法：

(1)主管機關：農委會。

(2)日期：民國78年制定。

(3)相關要旨：

- 將野生物依其保育之需要，區分為保育類及一般類，並得劃定野生動物保育區。
- 本法除對野生動物之管理予以規範，同時制定相關之罰則。

7.森林法：

(1)主管機關：農委會。

(2)日期：民國74年修定。

(3)相關要旨：

- 維護管理的對象為森林及林地。
- 環境敏感地區保安林的編定、水源的涵養、森林遊樂區之設置、國家公園或風景區的勘定。
- 森林保護區的劃定及天然災害的預防等均有詳盡規定。
- 規定各項監督、獎勵措施和罰則，以維護森林資源。

8.漁業法：

(1)主管機關：農委會。

(2)日期：民國80年修定。

(3)相關要旨：

- 針對設置水產動植物繁殖保育區及開發漁產資源等保育及合理利用水產資源相關事項予以規定。
- 並明定其管理及禁止行為等條文。

◆國家之保育政策

自然保育工作是國家建設的重點項目之一，根據行政院所制訂的自然生態保育政策目標，目前所推動之保育政策共有：

1.調查建立台灣地區自然景觀及野生動植物的生態資料系統。

2.保育台灣特有珍稀野生動植物及獨特的地形景觀。

3.加強公害防治並建設都市下水道系統。

4.加強山坡地水土保持，妥善使用水資源。

5.合理規劃利用土地資源，加強土地之經營管理。

6.長期推行綠化運動。

7.建立環境影響評估制度。

8.積極宣導及推廣生態保育觀念及知識。

9.設立國家公園，並加強沿海地區自然環境資源之保護。

10.自然保育人才之培育與訓練。

11.確立統一生態保育權責機構並修訂有關法令。

12.響應國際生態保育工作，參加國際保育組織。

參、生態環境教育

　　生態環境教育是生態保育的重要方法之一，在國際社會也普遍受到重視。在全球環境教育的行動中，聯合國發揮了指導的作用。1974年與1975年聯合國環境規劃署和教科文組織（UNESCO）召開兩次的國際環境教育大會，對於全球環境教育的意義、內容、目標和規劃進行全面的規劃。兩次會議指出：透過環境教育，使人們對當代日益嚴重的資源、汙染、人口等問題有更清楚的認識，確立「只有一個地球」的信念，唯有熱愛大自然，親近大自然，才能達到保護環境的責任。

　　1970年美國「環境教育法」對環境教育的定義──環境教育乃是包圍人類的自然生態及人為的環境與人類之間的關係，其中包括人口、汙染、資源分配與枯竭、自然保護、運輸、技術、都市或鄉村的開發計畫等，對人類環境如何相處，如何使其理解的一種教育過程。

　　1975年「貝爾格勒憲章」，指出環境教育的目的「在於培養世界上每個人都能注意到環境及其有關的問題，能夠關心環境，也能面對環境問題有解決問題的能力，對於未來可能發生的環境問題也能加以防範，因此對於世界上的每一個個人或團體，需要授與必要的知識、技能、態度、意願與實踐的能力，以期環境問題的處理與防範，獲得適當的對應策略」。環境教育的目標在於提升人類關愛環境與環保行動的素養，教化在學學生與社會大眾重視並保育環境；環境教育強調「全球性思考、地方性行動」（Think globally、Act locally）的中心概念，講求整合環境資源，同時針對自然生態與環境問題進行整體性分析，並全面推動與落實生活的環保行動，以追求永續發展的社會。

圖為台灣藍鵲（Formosan blue magpie）是台灣特有鳥類，全球僅台灣有分布。性喜群居，在生育季節，親鳥育雛時，同族的其他鳥兒都會來幫忙哺餵幼鳥

資料來源：維基百科，台灣藍鵲。

一、各國環境教育概況

　　環境教育的方法和內容受到各國的社會制度、國情條件和管理水準的約束，因而各國有一些差異存在，但整體來說，世界各國對於生態環境教育的推行已愈來愈趨於健全與完善。

(一) 美國的情形

　　美國在1970年發布的「環境教育法」，對實施環境教育的課程做了明確的規定，並展開師資培訓、加強各種宣傳媒體的環境教育功能、設置野外環境教育中心等工作，以落實環境教育實行。

　　美國環境教育的教材包括：

1.生態學（Ecology）。

2.自然環境（Natural Environment）。

3.植物的世界（The Plant World）、動物的世界（The Animal World）。

4.水（Water）。

5.物理環境（Physical Environment）。

6.環境問題（Environment）。

7.發展環境問題解決技術（Developing Problem-Solving Skills）。

8.其他關於環境教學方面尚有野外教學、野外採集、環境調查、環境
　遊戲等。

(二)日本的情形

　　日本環境教育研究會認為實施學校環境教育，必須透過具體的學習
領域讓學生有系統地學習，因此以下列八項主題作為環境教育的學習範
圍。

1.地球：太陽系的空間裡，只有一個地球為適合生物生存的環境，人
　類在地球這個封閉生態體系中與其他生物共生。

2.國土：有限國土經不斷地開發利用會使環境不斷地遭受破壞，而自
　然的淨化力會被汙染超過可接受的限度。

3.周遭的環境：科技力量可改造環境，使人類的生活更舒適，但也可
　能破壞整體的生態系統，人類無法維持生態環境的完整性，將威脅
　人類的生存。

4.資源：資源與能源都是有限的，應瞭解再生資源與不可再生資源的
　特性以及耗費資源的後果。

5.人口：人口的自然增長率高，如果不以人為的方法來抑制，則人口
　過多將與生物界失去平衡，進而引發能源爭奪、破壞環境以致影響
　人類生存。

6.糧食：糧食資源由陽光、水分、土壤與人工培育而來，有一定的機
　能與限制，面對糧食資源不足的狀況，各國應有調整人口、分配糧
　食的計畫。

7.汙染：環境汙染正急速地擴大影響人類與其他生物的整體生態系，
　因此汙染必須遏止。

8.生物：生物要適應環境才能生存，生物繁殖如太快速或漫無限制，

將破壞自然的生態平衡，而族群數量將會自動趨於減少或死亡。

人類是構成自然的成員之一，不能違反自然運行的定律；征服自然的觀念，應適當的修正。

(三)歐洲的情形

歐洲各國教育部長級會議對於自然保護教育，認為生態學是自然與自然資源管理的新基礎科學，所以決議建請歐洲各加盟會議國家將自然保護原理與生態學導入該國家各級各類教育體系的有關教學機會中。

英國確定了以8～18歲學生為對象的環境教育計畫；法國編定供各類學校使用的環境教育教材和參考資料。

在發展中國家，環境教育也有各種進展，如印度開設環境教育實驗課程；泰國於1978年在各類學校開設環境保護的選修課程。

二、我國生態環境教育之推展

目前我國生態保育相關之環境教育單位很多，並分別屬於不同的行政組織體系。政府在推動環境教育工作上，主要由行政院各相關部會，如教育部、內政部、交通部、農委會、環保署、新聞局等單位，負責政策和計畫的推動工作。

在地方上，環境教育工作主要是由台灣省（市）政府及其所屬各縣市政府的環保、農林、教育和建設等單位，依據中央環境與教育政策，逐年訂定相關自然保育與社會環境教育執行計畫。

近年來，我國生態保育與環境教育，是依照有關政策來執行的。例如教育部於民國78年訂定「台灣地區公立社會教育機構推行環境教育五年計畫」，並規劃社會環境教育方針的推動網路，其計畫內容主要包括：

1.研訂社會環境教育方針。
2.設置區域環保展示及自然教育中心。

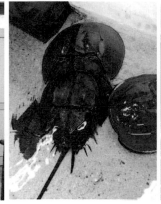

鱟（ㄏㄡˋ），又名「馬蹄蟹」、「夫妻魚」，是地球上最古老的動物之一。人們曾發現了距今五億年前的鱟化石，它與早已滅絕的三葉蟲是近親，被譽為活化石。現存的鱟種類僅存3屬4種。春夏季鱟的繁殖季節，雌雄一旦結為夫妻，便形影不離，肥大的雌鱟常駄著瘦小的丈夫蹣跚而行。此時捉到一隻鱟，提起來便是一對，故鱟享有「海底鴛鴦」之美稱。

資料來源：謝文豐。

3.舉辦區域性環保教育研討會。

4.戶外環境教育等研習活動。

　　自民國83年起，進一步的統籌辦理「我國自然保育教育計畫」，建立自然保育教育義工活動資料庫，以整合政府與社會團體的資源，透過社會教育管道，落實有關自然保育的環境教育工作。

　　除此之外，教育部與行政院環保署先後輔導各師範院校成立環境教育中心，加強我國環境保育相關的教育訓練與研習等工作。現階段分布台灣全省的十一所自然環境教育中心，在教育部環保小組的計畫下，分區輔導就近之中小學環境保護小組之運作與評鑑。同時也在政府相關單位協助下，從事鄉土環境教育資源調查及相關教材之編製，辦理環境教育教師研習與環境教育研討會等工作。行政院農委會則在生態保育工作上，透過野生動物保育與水土保持兩大主題，著手推動水土保持、環境綠化及自然生

態保育等教育與宣導工作。

　　在國中小學的環境保育教育上，教育部自民國82年起頒布之「國民中小學及高中課程標準」中皆包含了環境教育的概念，詳細情況介紹如下：

(一)國民小學與環境教育相關之課程

1. 道德與健康、環境衛生與保育：其課程內容包括瞭解生物、人與環境的關係、說明汙染來源與種類、瞭解能量和資源的保護措施。
2. 自然：其課程內容包括認識水土保持、瞭解資源利用與環境保育、瞭解資源是有限的應有效運用資源。
3. 社會：其課程內容包括自然資源與利用、環境問題產生的原因與解決方法、自然資源與生活的關係。

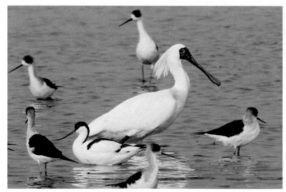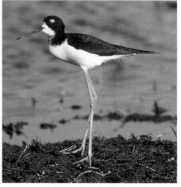

左圖是繁殖羽的黑面琵鷺、反嘴鴴、鳥界的志玲姊姊──高蹺鴴（又名紅腿娘子），都是相當受到賞鳥人士歡迎的鳥類

資料來源：蘇銀添，https://www.facebook.com/photo.php?fbid=1533824653303353&set=pcb.1533824733303345&type=3&theater；維基百科，高蹺鴴。

(二)國民中學與環境教育相關之課程

1. 認識台灣：其課程內容包括水土保持與生態保育、環境保育及保護對象。

2. 公民與道德：其課程內容包括公害防治與環境保護。

3. 地理：其課程內容包括人與環境的互動關係、環境保育與資源開發的重要性。

4. 生物：其課程內容包括環境汙染與自然資源保育、人類與自然界的平衡關係。

5. 地球科學：其課程內容包括珍惜地球資源、自然界平衡系統的維持。

6. 健康教育：其課程內容包括認識社區衛生與環保資源、推動環境保護工作。

7. 童軍教育：其課程內容包括野生動植物保護、公害防治。

(三)高級中學與環境教育相關之課程

1. 公民：其課程內容包括節約能源、重視環境保護、注重生態保育、保護稀有動植物。

2. 基礎生物：其課程內容包括資源的有效利用、生態環境保育、國家公園。

3. 家政與生活科技：其課程內容包括建立環境意識與保育的觀念。

從以上所述，行政院環保署、教育部及各級政府所推動的環境教育工作，歸納得知目前台灣地區之生態環境教育的重點包括下列五點：

1. 加強環保資訊的宣導，以加深民眾之環保意識並主動參與環境保護行動。

2. 進行野生動植物資源與生態環境的普查並建立資料庫，引導社區、學校與民間團體，參與地方環保活動。

3.充實環境教育場所的軟硬體設施，規劃適宜的環境教育活動。

4.整合與保育相關的政府機關、教育機構、民間團體之義工、學校社團及義務解說員的聯繫。

5.彙整環境教育人才資料庫、研究文獻與相關出版品，並建立環境教育推動網絡。

Part 2

進階應用篇

Chapter 3

台灣主要生態
保育地概況

　　台灣島擁有豐富的自然生態環境與地質、地形景觀，宛如一個現成的地球科學博物館，其中更不乏特別稀少、珍貴或脆弱的地景資源，必須運用適當的保育對策，避免受不必要的開發破壞，而林務局致力於地景保育景點普查登錄與分級研究，立足於「文化資產保存法」（以下簡稱「文資法」）第77條與第78條規定，希望能建立「自然地景」的調查、研究、保存與維護的完整個案資料，此為文資法賦予農委會林務局（中央）與各縣、市政府（地方）的職責。

　　台灣地區以自然保育為目的所劃設的保護區依法源不同分為分四類型（共6種），其中自然保留區有22處、野生動物保護區20處、野生動物重要棲息環境37處、國家公園9處、國家自然公園1處以及自然保護區6處（**表3-1**）。

🦋 第一節　自然保留區

　　我國自民國75年起，即根據「文化資產保存法」並經自然文化景觀審議小組評定，陸續設立自然保留區，截至86年為止，共設置了22個自

表3-1　台灣國家保護區系統面積表

類別	自然保留區	野生動物保護區	野生動物重要棲息環境	國家公園	國家自然公園	自然保護區	總計
個數	22	20	37	9	1	6	95
面積（公頃）	總計：65,457.99 陸域：65,340.81 海域：117.1	總計：27,441.46 陸域：27,145.57 海域：295.88	總計：326,282.9 陸域：325,987.02 海域：295.88	總計：748,949.30 陸域：310,375.50 海域：438,573.80	1,122.65	21,171.43	扣除範圍重複部分後之總面積：1,133,490.13 陸域：694,503.27 海域：438,986.86

表3-2　自然保留區

1.北投石自然保留區（102/12/26）	12.出雲山自然保留區（81/03/12）
2.旭海—觀音鼻自然保留區（101/01/20）	13.台灣一葉蘭自然保留區（81/03/12）
3.澎湖南海玄武岩自然保留區（東吉嶼、西吉嶼、頭巾、鐵砧）（97/09/23）	14.澎湖玄武岩自然保留區（81/03/12）
4.九九峰自然保留區（89/05/22）	15.苗栗三義火炎山自然保留區（75/06/27）
5.墾丁高位珊瑚礁自然保留區（83/01/10）	16.南澳闊葉樹林自然保留區（81/03/12）
6.烏石鼻海岸自然保留區（83/01/10）	17.鴛鴦湖自然保留區（75/06/27）
7.挖子尾自然保留區（81/01/10）	18.插天山自然保留區（81/03/12）
8.大武事業區台灣穗花杉自然保留區（75/06/27）	19.哈盆自然保留區（75/06/27）
9.大武山自然保留區（77/01/13）	20.坪林台灣油杉自然保留區（75/06/27）
10.烏山頂泥火山地景自然保留區（81/03/12）	21.關渡自然保留區（75/06/27）
11.台東紅葉村台東蘇鐵自然保留區（75/06/27）	22.淡水河紅樹林自然保留區（75/06/27）

資料來源：作者自行整理。

然保留區（**表3-2**），分布於全省各地，本節將就自然保留區定義、各自然保留區的特徵與功能分別作簡略的介紹（林務務局自然保育網，http://conservation.forest.gov.tw/reserve）。

一、自然保留區的定義

　　自然保留區依據中華民國105年7月27日總統華總一義字第10500082371號令修正公布全文113條；並自公布日施行。其中第六章自然地景、自然紀念物，第78條：自然地景依其性質，區分為自然保留區、地質公園；自然紀念物包括珍貴稀有植物、礦物、特殊地形及地質現象。第

86條自然保留區禁止改變或破壞其原有自然狀態。為維護自然保留區之原
有自然狀態，除其他法律另有規定外，非經主管機關許可，不得任意進入
其區域範圍；其申請資格、許可條件、作業程序及其他應遵行事項之辦
法，由中央主管機關定之。

　　簡單來說是一個受嚴格保護僅供學術研究的場所。此外，設置自然
保留區具有的功能：

　　1.讓自然生態系中各種動植物環境得到適當的保護與利用。

　　2.提供長期研究生態演替與生物活動的機會。

　　3.提供作為人類活動引起自然與生態系統改變時的基準值。

　　4.可長期保存複雜的基因庫，提供作為生態與環境教育的訓練場所。

　　5.可作為稀有及瀕臨絕滅生物種類與獨特地質地形景觀的庇護區。

　　（行政院農業委員會，1997）

二、台灣的自然保留區

　　目前台灣的22處自然保留區，有14處由林務局各林區管理處負責經
營管理業務，有1處保留區屬新北市政府所管轄；1處保留區屬高雄市政府
管轄；1處保留區由退輔會森林開發處管理；2處保留區屬台北市政府；其
餘3處則由所在地的縣政府經營管理。分述如下：

(一)挖子尾自然保留區

◆成立時間和地點

　　成立於民國83年1月10日。本區位於新北市八里區淡水河口南岸，緊
臨觀音山地，周圍有大屯山系和觀音山系形成天然屏障。本區位於淡水河
口的潮間帶，地形平坦，可分為沙質海灘及沿海濕地。

◆面積

　　30公頃。

挖子尾保留區保存紅樹林，為台灣紅樹林分布的北界，水筆仔保護區潮間帶形成豐富多樣的生物

資料來源：行政院農業委員會林務局官網。

◆ 主要保護對象

　　水筆仔（Kandelia candel）純林及其伴生之動物。挖子尾位在淡水河口的左岸，與淡水共扼淡水河口，因為入海口地形彎曲，所以稱為「挖子」，又由於是淡水河道最後一個彎曲處，於是便將此處稱為「挖仔尾」。昔日因沿岸水深可泊舟船，為漢人來台開發較早的地區，清初即為船隻停泊之處所。清雍正12年，已經有了街市，後來由於淡水河口淤積嚴重，乾隆以後已經逐漸沒落。

　　珍貴的植物資源首推紅樹林植物水筆仔，具有植物地理學上的研究價值。除了紅樹林外，蘆葦也是代表性植物，一般長在靠水域處。另有耐旱、耐鹹植的植物，如濱刺麥、蟛蜞菊、白茅和馬鞍藤，小徑上有咸豐草、昭合草、蔓荊、茵陳蒿、變葉藜、苦楝、黃槿和林投等等。

　　動物有鳥類、蟹類、貝類及魚類等。貝類有文蛤、燒酒螺、孔雀蛤、牡蠣、玉黍螺、藤壺；魚類方面有彈塗魚及花跳等。鳥類，以候鳥為主，每年9月至4月間，鳥況頗佳，其中以唐白鷺在本區之出現，最值得重視，這是一種由國際自然保育聯盟（IUCN）所認定之瀕臨滅絕物種。

　　此地為一典型的河口生態系，水筆仔攔截，淡水河挾帶之大量泥沙及有機物，形成一片沼澤地。

◆ **管理單位**

新北市政府,國定自然地景。

(二)淡水紅樹林自然保留區

◆ **成立時間和地點**

成立於民國75年6月27日。位於新北市淡水區竹圍竿蓁里淡水河北岸,離淡水河口約5公里,亦屬河口生態系,沿台北經2號省道至竹圍,往北約1公里處起至鶯歌橋止之道路西側。由台北市往淡水方向,經由北淡公路到達竹圍國小附近,往淡水河方向步行,即可見到這片紅樹林。

◆ **面積**

76.41公頃。

◆ **主要保護對象**

水筆仔紅樹林生態。關渡平原內的地層均屬於現代沖積層,附近山區的地層則主要有北邊的更新世火山岩(凝灰角礫岩),及北投貴子坑一帶的中新世沉積岩。

本區在台北市西北方,關渡平原的西南側,為一典型的河口濕地。這裡的景觀在過去的三百年來,經歷了非常大的變化。根據文獻的記載,本區在清朝初年(約1700年)為一大片水域,光緒年間(1875年),經開墾而為農耕地,至民國54年時(1965年)仍為農田。因此區水患頻仍,民國57年政府修建關渡堤坊,以防水患,至此堤坊外的農地逐漸廢耕,加上淡水河出海口附近的河道整治、台北盆地地層下陷、淡水河抽砂、海水入侵等諸多因素,導致本區形成一片沼澤地,成為良好的候鳥棲息場所,每年候鳥遷移季節時,常會吸引大批的候鳥於此停棲或渡冬,為台灣北部地區一處非常重要的賞鳥區。

河海交會處,因潮水漲退,淡鹹水混合,鹽度變化大,灌叢狀之水筆仔林攔截淡水河上游沖刷而來之有機物或垃圾,堆積腐爛後成為魚蝦蟹

的食物，同時吸引成群水鳥到此覓食棲息，且本區恰位於東北亞鳥類遷移之路徑上，根據調查紀錄本區鳥類（包括留鳥、候鳥）多達63種以上，留鳥以磯鷸、翠鳥、小白鷺、夜鷺為代表，候鳥與過境鳥則以小水鴨、中杓鷸、小環頸鳥、濱鷸、黃頭鷺、蒼鷺最常見。

紅樹林植物只有水筆仔一種，生長在堤外的寬闊沼澤地。本區之水筆仔純林面積廣大，為水筆仔分布最北界全世界面積最大的一塊，河海交會口之紅樹林具有固土防潮等國土保安功能。

◆管理單位

行政院農業委員會林務局羅東林區管理處，國定自然地景。

(三)關渡自然保留區

◆成立時間和地點

成立於民國75年6月27日。關渡自然保留區位於台北市的西北方，關渡平原的西南側，接近基隆河與淡水河的匯流處，距淡水河出海口約10公里。沿基隆河北岸修建的堤防，將關渡濕地分成南北兩部分，堤防以南的草澤與紅樹林區域即為本保留區，北部則由台北市政府建設成「關渡自然公園」。

◆面積

55公頃。

◆主要保護對象

水鳥。早期的沼澤區主要植物為生長於泥質的灘地上的茳茳鹹草和蘆葦所組成，加上大面積的泥質灘地，這些景觀的組合，成為良好的候鳥棲息場所，每年候鳥遷移季節時，常會吸引大批的候鳥於此停棲或渡冬，為台灣北部地區一處非常重要的賞鳥區。鳥類資源豐富，約70種上下，是台灣本島重要鳥類棲息的地區之一，以候鳥居多，其中又以涉禽為主，如各種鴴科和鷸科的鳥類。夏季時，這裡是鷺科及秧雞科鳥類繁殖的

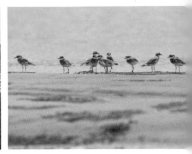

關渡自然保留區位於觀音山、基隆河與淡水河之交界，於關渡宮前後有觀音山作為屏障，保留區紅樹林間接地提供了許多生物覓食及成長的區域

資料來源：行政院農業委員會林務局官網。

地方；冬季裡，又提供冬侯鳥渡冬的棲所；在春、秋兩季，則成為遷移性鳥類的過境棲地。

民國67年左右，水筆仔開始進入本區，起初僅有零星的數棵小苗，隨後由於該地環境極適合水筆仔生長，造成水筆仔的數量急速擴張，至設立保留區時，已有十多公頃的紅樹林，又由於沒有進行任何的防治措施，水筆仔繼續成長，逐漸取代泥灘、蘆葦和茳茳鹹草之區域，而成為今日水筆仔紅樹林景觀。其中最常見的紅樹林植物為水筆仔，以及伴生的蘆葦及茳茳鹹草。此外，泥灘地上的彈塗魚與橫行的招潮蟹，也是本區最易見到的動物種類之一；而沼澤中的魚類與泥地裡的底棲無脊椎動物，則是水鳥的重要食物來源。

關渡平原內的地層均屬於現代沖積層，附近山區的地層則主要有北邊的更新世火山岩（凝灰角礫岩），及北投貴子坑一帶的中新世沉積岩。平原的西北緣有金山斷層通過。

◆管理單位

台北市政府，國定自然地景。

(四)坪林台灣油杉自然保留區

◆成立時間和地點

　　成立於民國75年6月27日。位於新北市坪林區境內，屬林務局羅東林區管理處文山事業區第28、29、40、41林班。海拔高介於350～650公尺，區內溪流為北勢溪支流之金瓜寮溪，沿北宜公路往宜蘭之39K、41K處沿溪穿過茶園可到達本區。由北宜公路進入本區，僅有步道通行其間，步行距離約一小時，由於地屬偏僻，遊客並不多見，管理維護尚屬容易，且在區界處設立明顯標示牌與圍籬以為區隔；惟當地居民在保留區附近開闢茶園及果園，形成濫墾壓力。

◆面積

　　34.6公頃。

◆主要保護對象

　　台灣油杉（Keteleeria davidiana var.formosana）。本區屬大桶山系之一部分；地質為漸新世至中新世之砂岩與頁岩組成，土壤型為較貧瘠之黃色森林土；年均溫約18.6℃，年雨量3,500mm，全年無明顯乾季，為恆濕氣候型。地質為漸新世至中新世之砂岩與頁岩所組成，化育成略貧瘠之黃棕色森林土壤。

　　台灣油杉，為松科植物，是冰河子遺的植物，陽性樹種，雌雄同株，3月開花，10月成熟，毬果直立；特產台灣台東縣境內之枋寮山（海拔900公尺），大武山附近之大竹溪（海拔500公尺），與本區（指坪林附近之油杉保護區）呈南北兩端不連續分布。本區台灣油杉多呈樹勢弱之衰老林木，直徑約25～120公分，結實情形尚佳，但種子多為未授精之空粒，發芽率低，天然更新情形差，有絕滅之虞。

　　鳥類在區內人工林，溪流與闊葉林交界處仍相當豐富，常見的有河烏、紫嘯鶇、鉛色水鶇、翠鳥、小白鷺、繡眼畫眉、綠畫眉、大彎嘴畫眉、小彎嘴畫眉、山紅頭、台灣藍鵲、竹雞、大冠鷲等。

◆管理單位

　　行政院農業委員會林務局羅東林區管理處，國定自然地景。

(五)台灣一葉蘭自然保留區

◆成立時間和地點

　　成立於民國81年3月12日。本區位於嘉義縣阿里山鄉，阿里山森林鐵路海拔高度約2,300公尺眠月線沿線。距阿里山火車站約5公里，在林業經營上，屬嘉義林區管理處阿里山事業區地30林班。

◆面積

　　51.89公頃。

◆主要保護對象

　　台灣一葉蘭（Pleione formosana）及其生態環境。在地質岩層上，屬第三紀之構造，形成於中新世；岩層之性質以砂岩為主，為細粒至中粒的淡青灰色砂岩，間夾深灰色頁岩和少量的礫石帶。一葉蘭即生長在垂直的砂岩岩壁上。土壤方面則以灰壤為主，另在山脊上或陡坡上發育較不完全，一般屬石質土。

台灣一葉蘭生長於中高海拔，成群生長於陡峭嚴峻的岩壁，台灣一葉蘭蒴果為黑褐色紡錘形，果柄長達15公分，亦可見稀有的台灣一葉蘭一株兩朵花

　　　　　　　　資料來源：行政院農業委員會林務局官網。

　　台灣一葉蘭為國際間享有盛名之野生蘭花，特產於本島海拔700～2,500公尺間的闊葉林或檜木林邊緣的陡峭岩壁上，尤其喜生於2,000公尺上下的盛行雲霧帶。其植物體由一個球莖及一枚葉子構成，花朵豔麗。新植物體之形成，可經由有性生殖，產生種子萌芽，即實生苗；也可由球莖上之芽再度發育為新植物體，為無性生植。其對生育環境的要求極為嚴苛，由於它們著生的棲地大部分缺乏土壤，除降雨時可短暫得到水分外，其餘大部分時間須依賴空氣中的水氣，維持生活所需，因此相對溫度對它們的影響極大。此外，台灣一葉蘭對生育地的庇蔭率亦有一定的要求，生長在遮蔭低於25%的較開闊環境，葉子會有灼燒枯黃的現象，假球莖也易腐爛；如遮蔭大於75%，缺乏陽光照射，假球莖雖能常生長，但開花率常偏低。一般而言，在遮蔭50%環境下之生長和開花最為正常。由此可知，台灣一葉蘭的野生族群為何常見於林緣裸露的陡岩表面與苔蘚、地衣混生，而甚少見於鬱閉、透光差的森林內的原因。

◆管理單位

　　行政院農業委員會林務局嘉義林區管理處，國定自然地景。

(六)台東紅葉村台東蘇鐵自然保留區

◆成立時間和地點

　　成立於民國75年6月27日。位於台東縣延平鄉境內，由紅葉村步行約兩小時路程之鹿野溪沿岸狹長坡地，屬林務局台東林區管理處延平事業區第19、23、40班地。

◆面積

　　290.46公頃。

◆主要保護對象

　　台東蘇鐵（Cycas taitungensis）。是蘇鐵科蘇鐵屬的裸子植物，係常綠棕櫚科小喬木，高1～5公尺，雌雄異株，種子扁球形，富含澱粉質等營

養物，可提供小型哺乳類一部分的食物來源。台東蘇鐵僅分布廣東、福建及台灣東海岸山脈成功事業區及鹿野溪本區而已，性喜陽光照射，不喜潮濕及陰濕，故其生育環境多為陡峭而土壤薄瘠的山坡崩壞地，可稱為典型乾性演替期之陽性植物。

台東蘇鐵早期因分類鑑定問題被誤判為台灣蘇鐵，俗稱鐵樹，是在地球經過多次大變動後，留下來的一種古老的「活化石」之一，據推測起源於中生帶的早期，發育至今約一億四千多年。珍貴的野生台東蘇鐵由於常遭人濫伐、盜採，使得數量急速下降，目前在野外已非常少見，台東紅葉村附近的蘇鐵是台灣地區野生的台東蘇鐵中，分布面積最廣、數量最多，且生長情況良好的區域。現在全世界殘存的蘇鐵類植物可能不超過15種，因此自然生長的蘇鐵彌足珍貴實有加以保護之必要。

地質並不太穩固，其由始新世的板岩、千枚岩及古生代晚期至中生代的黑色片岩所構成，土壤多為砂質壤土，含石量很高，這種環境很適合蘇鐵根之伸展，蘇鐵即生長在鹿野溪兩岸夾壁，當地地形陡峻險要，以龍門峰最為峻秀，縊路、峽谷、溪流、瀑布處處，蝴蝶滿天飛舞，鐵樹如傘，溪邊野生動物足跡遍布，人煙罕至，絕少汙染，猶如人間仙境。

◆ 管理單位

行政院農業委員會林務局台東林區管理處，國定自然地景。

(七)鴛鴦湖自然保留區

◆ 成立時間和地點

成立於民國75年6月27日。位於新竹縣、桃園市與宜蘭縣交界之大漢溪上游，行政區屬新竹縣。位置在北緯24°35'，東經121°24'附近，林政區域劃分上屬國有林事業區之大溪事業區89～91林班。

◆ 面積

全區共374公頃，包括湖泊3.75公頃，沼澤地3.6公頃及天然檜木林共

三百餘公頃。

◆ 主要保護對象

　　湖泊、沼澤、紅檜、東亞黑三稜（Sparganium fallax Graebner）等植物。屬第三紀水成岩，為漸新世的頁岩、黏板岩與石英，及中新世之砂岩與頁岩所組成之互層。由於黏板岩與頁岩的質地脆弱，易受侵蝕和風化，故形成該地險峻的地形，且易引起山崩。

　　本區為原始的高山湖泊生態系，地勢高，周圍山坡陡。又因受到東北季風影響，雨量多，濕度高，終年雲霧繚繞。鴛鴦湖呈狹長形，湖面下谷地深，最深達15公尺。以目前的淤積狀況而言，湖泊之形成尚不久，故極可能是後天之地形湖泊。最初為一峽谷，後因山崩阻塞而成形。此區地處偏僻，僅有森保處100號林道通過其邊緣，交通不便，早期少有人類的干擾，因此保有相當的天然檜木林植群，環繞鴛鴦湖。

　　植物方面，東亞黑三稜是台灣的稀有植物之一，屬黑三稜科，為多年生的草本水生植物，多生長於鴛鴦湖的邊緣或湖沼溼地之中。本區位於雲霧林帶卻擁有林相結構完整且大面積之扁柏林，為本區的優勢樹種。

鴛鴦湖是珍貴的高山湖泊，湖中底層之藻類使湖水呈現綠色或棕紅色，台灣杜鵑爬滿了厚厚松蘿，場面蔚為壯觀

資料來源：行政院農業委員會林務局官網。

◆ 管理單位

　　行政院國軍退除役官兵輔導委員會森林保育處，國定自然地景。

(八)插天山自然保留區

◆ 成立時間和地點

　　成立於民國81年3月12日。行政上屬於新北市烏來區、三峽區及桃園市復興區，在地理上則屬雪山山脈北段稜脊，以拉拉山為中心，四周圍繞有夫婦山、美奎西莫山、檜山、南插天山、北插天山及卡保山等；地勢北段呈東北向，南段呈東南向，即新竹林區管理處烏來事業區第43～45、49～53及18、41、42林班之部分地區，以及大溪事業區第13～15、24～32及33林班大部分地區。有四個出口，分別為烏來之福山村、復興之小烏來、三峽之滿月圓及上巴陵之達觀山自然保護區。

◆ 面積

　　7,759.17公頃。

◆ 主要保護對象

　　櫟林帶、稀有動植物及其生態系。地質屬第三紀之黏板岩、砂岩及頁岩，土壤屬灰壤化土系列。區內溪流主要包括西邊之大漢溪與東邊之南勢溪及其支流，溪流均屬幼年期，河谷坡度陡峭，河川侵蝕及搬運作用均強，谷地落差大，常形成美麗絕倫的瀑布。

　　台灣水青岡是台灣11種珍貴稀有植物之一，為落葉性大喬木，樹高可達20公尺以上，胸高直徑可達70公分以上，結實率偏低，種子不易發芽，小苗之數量也少。在新北市和桃園市拉拉山一帶有大面積的水青岡純林，分布從鹿背山至魯佩山一帶，涵蓋約350公頃，地處多風稜脊，伴生的稀有植物尚有紅星杜鵑、吊鐘花與台灣一葉蘭等。由於台灣沒有溫帶落葉林氣候，這片水青岡落葉林頗為稀罕珍貴，具有學術研究價值；本區也是此類植物在北半球分布的最南限，在植物地理學上具有重要的研究價

植。完整的中海拔森林生態系，本區的植物社會大多屬於楠儲林帶，在低海拔處則為榕楠林帶，少量的針葉樹林則分布於海拔1,800公尺以上之區域，以扁柏、紅檜、鐵杉為主。檜木巨木群為本區代表性生態體系，以赫威巨木成名，約十餘株，平均樹齡約800～1500年。

　　哺乳類共5目12科18種，其中台灣黑熊為瀕臨絕種之保育類野生動物，台灣獼猴、麝香貓、白鼻心、食蟹獴、石虎、穿山甲、山羌、水鹿、台灣長鬃山羊屬珍貴稀有之保育類野生動物。鳥類共11目29科84種，屬瀕臨絕種者有藍腹鷳、林鵰、褐林鴞。

◆ **管理單位**

　　行政院農業委員會林務局新竹林區管理處，國定自然地景。

(九)哈盆自然保留區

◆ **成立時間和地點**

　　成立於民國75年6月27日。宜蘭縣員山鄉宜蘭事業區第57林班，新北市烏來區烏來事業區第72、15林班。本區位於新北市烏來區福山村和宜蘭縣員山鄉的交界處，西以志良久山為界，東至粗坑溪為止；西北方距

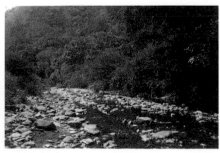
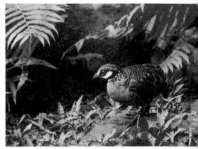

哈盆自然保護區是台灣地區少數保有低海拔豐富原始闊葉林相的區域，哈盆有台灣亞馬遜河之稱，兩邊的森林非常茂密、原始，因雨季未到，只有快乾枯的部分溪水，右為深山竹雞

資料來源：行政院農業委員會林務局官網。

離台北市約50公里，東方距離宜蘭市約16公里；全區為雪山山脈主、支稜所環抱而成的盆地，有南勢溪上游哈盆溪與蘭陽溪上游粗坑溪流經東西兩側。

◆ 面積

332.7公頃。

◆ 主要保護對象

天然闊葉林、山鳥、淡水魚類。為雪山山脈主、支稜所環抱而成的盆地。在地質年代上是漸新世，岩性屬於變質岩的硬頁岩、板岩與千枚岩為主。為本省典型的北部森林生態系，區內大部分地區為未經破壞的原始天然闊葉樹林，由殼斗科、樟科、茶科、柿樹科、胡桃科等主要樹種構成的亞熱帶森林。天然闊葉林之喬木以鋸葉長尾栲為優勢種，灌木以柏拉木為主，地被草木以廣葉鋸齒雙蓋蕨為主。

昆蟲最多，包含陸棲和水棲，以蛾類和蝶類最豐富；區內有哈盆溪和粗坑溪兩條小溪，溪河中的魚類以台灣鏟頜魚和台灣馬口魚最常見；兩棲類中包含了珍貴稀有的莫氏樹蛙、褐樹蛙、台北樹蛙與翡翠樹蛙；爬蟲類中亦包括了數種珍貴稀有的蛇類和蜥蝪；鳥類以留鳥為主，亦有部分候鳥；哺乳類有山羌、台灣彌猴、穿山甲、白鼻心、食蟹、山羌等。

長期生態學研究（Long Term Ecological Research, LTER）是國際間非常重視的生態學研究計畫，在美國已有二十多年的發展，近年來在其他的地區與國家，也引陸續成立相關的計畫，進行研究，LTER隨即名正言順地成為ILTER（I＝International），台灣地區於民國81年時，由國家科學委員會贊助研究經費，成立第一個LTER研究站，名為「福山森林生態系」，包括哈盆自然保留區在內。

◆ 管理單位

行政院農業委會林業試驗所福山研究中心，國定自然地景。

(十)烏石鼻海岸自然保留區

◆成立時間和地點

民國83年1月10日。宜蘭縣南澳鄉朝陽村境內南澳事業區第11林班。烏石鼻位於東澳溪口和南澳溪口之間,是一座向東突出於太平洋的狹長海岬,並且具有非常對稱的鼻狀外形。

◆面積

347公頃。

◆主要保護對象

海岸天然林及特殊地景。地形分類上為大南澳片岩,地質主要由黑色、綠色片岩及結晶石灰岩所組成,夾有片岩及片麻岩,鼻頭稜岬處為片麻岩組成夾有少量角閃石,由烏石鼻以北至北界為角閃岩組成,以南則為石墨片岩雲母片岩為多。

北起宜蘭蘇澳,南達花蓮崇德,沿線整體上屬於斷層海岸地形。蘇花斷層海岸北段自北方澳、蘇澳灣、南方澳陸連島、烏岩角、東澳灣、烏石鼻、至南澳溪口,海岬、海灣交替出現,其中最壯觀秀麗而特具幾何外形的海岬就是烏石鼻了。由於組成岩體為東西向延伸的片麻岩脈,較周圍的片岩堅硬,於是在差異侵蝕作用下,強者出頭成為海岬,弱者凹入成為海灣。這塊突出的海岬復受到風吹、雨打,尤其是劇烈海浪的沖擊琢磨下,逐漸成形。海岬邊坡陡峭,崖腳及淺石灘上堆積有許多崩落的大石塊,反映著正不斷進行中的劇烈波蝕作用及邊坡崩坍作用。正因為這裡擁有的遺世獨立的海岬地形景觀,在台灣仍屬罕有,值得重視與保護。

林相屬於典型的亞熱帶常綠闊葉天然林,完整而茂密,以樟、楠、櫧、赤楊、相思樹;楓香、鴨腳木、山黃麻、榕樹、黃杞為主,林下潮濕,地被植物及蕨類極豐富。濱海區植群——以台灣蘆竹、琉球澤蘭為優勢;鼻頭稜線區——以二葉松、相思樹造林木為主;溪谷潮濕區——

以稜果榕、大葉楠、筆筒樹為多；遠離海岸山坡區喬木組成複雜森林鬱閉佳，以紅楠、九芎、烏心石、杜英、楊桐為多。本區另有相當多的鳥種，如五色鳥、紅嘴黑鵯外，尚有老鷹、魚鷹等，本區尚有大量綠鳩，故有「鳩林」之稱。

哺乳類7目13科18種，以台灣獼猴、鼬獾最多，白鼻心分布最廣；鳥類6目21科37種，紅嘴黑鵯、紅山椒鳥占優勢，其中除大冠鷲經年棲息本區，尚發現林雕、蜂鷹、雀鷹、白喉笑鶇等珍貴鳥類。兩棲爬蟲類共記錄2目10科19種，如眼鏡蛇、雨傘節、鈍頭蛇、龜殼花等喜愛潮濕森林性及林緣物種；本區蝴蝶類種類豐富，最高有113種被記錄到，其中不乏珍稀種如黃裳鳳蝶、台灣麝香鳳蝶、流星蛺蝶等。

◆管理單位

行政院農業委員會林務局羅東林區管理處，國定自然地景。

(十一)南澳闊業樹林自然保留區

◆成立時間和地點

成立於民國81年3月12日。宜蘭縣南澳鄉羅東林區管理處和平事業區第87林班第1～6小班，處在和平溪分水嶺及南澳南溪上游山脈崚脊之間。由蘇花公路往宜蘭縣南澳鄉，過南澳後轉往金洋村，然後接往南澳—南林道可抵本區，惟位置偏遠，無機動車輛不易進出。處在和平溪分水嶺及南澳南溪上游山脈崚脊之間。四周溪流匯集為湖泊，名為神秘湖。湖水向南開口，經澳花溪，注入和平溪，劃定面積為200公頃，本區海拔介於700～1500公尺之間。

◆面積

200公頃。

◆主要保護對象

暖溫帶闊葉樹林、原始湖泊及稀有動植物。本區地形分類上為台灣

最古老的大南澳片岩組成之東台片岩山地之一部分，地質年代屬古生代晚期至中生代，組成以矽質片岩、綠色片岩與黑色片岩為主。本區土壤因高雨量淋洗作用盛，故鹽基飽和度多不及10%，土層愈深游離鐵鋁含量較多，酸性強，湖域有機質含量高，顯示有機物來源豐富且分解緩慢土壤化育程度淺僅生成變遷層，土表有機質豐富。

　　神秘湖水流之出口處，向南流入澳花溪。神秘湖大量繁生的滿江紅及青萍，顯示神秘湖為一優養化的湖泊。本區為一原生闊葉林與天然湖泊（神秘湖）的生態環境，面積不大，但四周山脈的屏障，原生林相完整。神秘湖因終年籠罩在雲霧之中而得名，屬於老齡期之高山湖泊，湖底堆積物很厚，水很淺，須賴雨水的補充，在入水口處已有水社柳—九芎組成的森林，湖的周圍更遍布五節芒所構成的高草區；顯示此湖區為一濕生演替晚期向中生型演進的典型，區內並保有東亞黑三稜、微齒眼子菜等稀有植物。湖泊演替、沼澤植物與森林消長的生態現象，有學術研究和保存的價值。

　　區內哺乳動物以赤腹松鼠較常見，其他如台灣鼯鼠、白鼻心、鼬獾、山羌、台灣獼猴及山豬等動物，亦有發現。山鳥中以竹雞、竹鳥、頭烏線、繡眼畫眉、白耳畫眉、大彎嘴畫眉與棕面鶯等較常出現，在闊葉

南澳闊葉樹林自然保留區主要保護對象為湖泊、沼澤與森林生態系，以及生育其間的稀有動植物，如中間圖為東亞黑三稜，右圖為微齒眼子菜

資料來源：行政院農業委員會林務局官網。

林中常可聽見牠們的叫聲。出現在湖域的水鳥共有6種：紅冠水雞、小水鴨、尖尾鴨、小鷺鶿、鴛鴦與夜鷺。

◆**管理單位**

　　行政院農業委員會林務局羅東林區管理處，國定自然地景。

(十二)出雲山自然保留區

◆**成立時間和地點**

　　成立於民國81年3月12日。本區位於高雄市桃源區與茂林區境內，距六龜約78公里，隸屬林務局屏東林區管理處荖濃溪事業區第22～37、60、62～64林班，以及其外緣之馬里山溪北向、西南向與濁口溪東南向山坡100公尺範圍內的土地。

◆**面積**

　　6,248.74公頃。

◆**主要保護對象**

　　闊葉樹、針葉樹天然林、稀有動植物、森林溪流及淡水魚類。本區地質以板岩、千枚岩等泥質沉積物為主，偶夾有變質砂岩。地層主要為始新世之畢祿山層和中新世盧山層，沿河流亦有台地堆積層和沖積層。本區土壤均屬中至弱酸注，比重為2.5～2.6之間，含水率14～36%，土壤成分80%以上為砂及石礫，含黏粒、粉粒少，故可判斷土壤化育程度不高；經常有大岩塊出現。

　　除出雲山西向和西南向為火燒之草生地外，海拔500～800公尺之西或西南向，為台灣白蠟樹——九芎、台灣櫸林型，東或東南為香楠、大葉楠——雅楠或青剛櫟林型；海拔800～2,000公尺為樟櫧林帶；2,000～2,300公尺為櫧林帶；2,300～2,500公尺以上在稜線東或東北為紅檜、鐵杉混合林；2,500公尺以上為鐵杉純林。其中珍貴稀有的植物有台

灣奴草、無脈木犀、阿里山山櫻花、牛樟、威氏粗榧與紅豆杉等。

　　本區天然闊葉林為藍腹鷴最佳棲地，其他動物根據調查結果哺乳類有包括台灣黑熊、石虎、長鬃山羊、山羌、穿山甲等台灣特有或稀有的動物，鳥類有83種，其中猛禽及雉科的鳥類最為稀有，其他稀有的鳥類如藍腹鷴、黃山雀、灰林鴞及熊鷹，區內都有記錄，兩棲爬蟲類與蝶類亦因森林植群複雜而族群數量呈極多樣變化。另稀有魚類「高身鏟頷魚」分布於本區內之馬里山溪流域，使本區更形珍貴。

◆ 管理單位

　　行政院農業委員會林務局屏東林區管理處，國定自然地景。

(十三)大武山自然保留區

◆ 成立時間和地點

　　成立於民國77年1月13日，民國77年6月8日公告修正。行政區域上隸屬台東縣太麻里鄉、達仁鄉及金峰鄉境內。亦即在台東林區管理處轄之台東事業區18～26，35～43（41部分林班），45～51（51部分林班），大武事業區2～10、12～20、24～30林班及屏東林區管理處轄屏東事業區第25林班巴油池部分，範圍涵蓋知本、太麻里、金崙、大竹、利嘉等五大溪流的集水區，海拔高由200～3,100公尺之間，面積廣達47,000公頃，是目前台灣地區所存留面積最大、林相最完整的天然闊葉樹林地。

◆ 面積

　　47,000公頃。

◆ 主要保護對象

　　野生動物及其棲息地、原始林及高山湖泊等。本保留區包含三種基本地質岩層，即古生代末期到中生代的片岩，始新世的畢祿山層及中新世的盧山層，主要是以頁岩、板岩為主，時夾雜細砂岩及石灰岩之薄層，地層構造劈理，褶皺軸大部分呈南北或北北東走向。

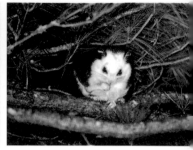

壯闊大武山擁有豐富的高山杜鵑純林,生態豐富,右圖為白面鼯鼠與松針
資料來源:行政院農業委員會林務局官網。

二十多年前Dr. Severinghaus(謝孝同博士),於本區發現數量頗多的帝雉和藍腹鷴,然而其建議並未得到有關單位的重視;民國75年,美國動物研究專家Dr. Rabinowitz(羅彬慈博士)訪問台灣,並認為大武山地區是本島雲豹最可能出現的地區。

本區地形也是相當多變的。由於山勢高、坡度陡峭,區內的河川湍急,具幼年及壯年河川的特徵,河道窄、兩岸與河床落差大,瀑布、壺穴、急湍、深瀨時而可見。太麻里溪流域的山崩多,規模大,亦為特色之一。

保護區境內之高山湖泊於北方有大鬼湖,位於荖濃溪上游;西北方有小鬼湖(又名巴油池),位隘寮溪之上游。

本區位於中央山脈南端的東向坡面,總面積47,000公頃,涵蓋利嘉溪、知本溪、太麻里溪、金崙溪及大竹溪等五個集水區;行政區域上隸屬於台東縣轄的卑南、金峰、達仁鄉境內,大多屬國有林地。森林覆蓋區約占93%,其中天然林占大部分。

◆ 管理單位

行政院農業委員會林務局台東、屏東林區管理處,屬國定自然地景。

(十四)大武事業區台灣穗花杉自然保留區

◆ 成立時間和地點

　　成立於民國75年6月27日。大武事業區第39林班。位於台東縣達仁鄉境內,在中央山脈南段大漢山東南面山坡的大武溪上游,鄰近浸水營,即台東林區管理處轄管大武事業區第39林班,本地區林木除台灣穗花杉為裸子植物外,其餘皆為被子植物闊葉樹林,為一保持良好之原生林,全區面積86.4%公頃,海拔高度900～1500公尺間,地形陡峻,位處中央山脈南段之大漢山東南面山坡大武溪上游,屬大武山集水區範圍,一般都由屏東縣水底寮進入,沿大漢林道經浸水營,於大漢林道23公里處,循人行步道,步行4公里,可達本保留區。

◆ 面積

　　86.4公頃。

◆ 主要保護對象

　　當地唯一的裸子植物,台灣穗花杉(Amentotaxus formosana Li)。稀有樹種——台灣穗花杉,管理處為了避免破壞此樹種的生態環境,將附近近百公頃的林班完整保存下來。台灣穗花杉為台灣特有種,根據國內外

大武山穗花杉闊葉林,為紅豆杉科植物,葉呈鐮刀狀
資料來源:行政院農業委員會林務局官網。

學術界調查研究證實，台灣自中新世紀起，就出現台灣穗花杉的化石花粉，是為一種活化石植物，目前本屬植物在全世界僅剩下三種，其中兩種產在大陸，另一種即是本種，三種植物的生育範圍都非常狹窄。

◆管理單位

　　行政院農業委員會林務局台東林區管理處，國定自然地景。

(十五)墾丁高位珊瑚礁自然保留區

◆成立時間和地點

　　成立於民國83年1月10日。屏東縣恆春鎮墾丁熱帶植物第三區。本區位於東經120°48'，北緯20°58'，面積為137.625公頃，為林業試驗所恆春分所轄區之試驗地。

◆面積

　　137,625公頃。

◆主要保護對象

　　高位珊瑚礁及其特殊的生態系。台灣目前唯一保存完整的高位珊瑚礁森林生態系，區域內石灰岩洞穴及海中隆起之珊瑚礁岩塊林立，有極高的保存和學術研究價值。植物社會共可分為皮孫木型、茄苳—台灣膠木—柿葉茱萸型、鐵色—紅柴—樹青—月橘型蟲屎—血桐—土楠型等。依國際自然保育聯盟（IUCN）的分類標準而言，本區的稀有植物有：(1)有滅絕危機種：象牙樹、港口馬兜鈴、毛柿；(2)稀有種：中華雙蓋蕨、琉球蛇菰、柿葉茶茱萸、恆春皂莢。在動物資源中，以有瀕臨滅絕危機的黃裳鳳蝶最為珍貴，港口馬兜鈴為其食草植物之一，本區近來使用紅外線自動照相機，記錄到台灣梅花鹿、台灣野豬、台灣山羌、白鼻星、鼬獾等較大型哺乳類動物。其中原本消失在台灣西部平原的梅花鹿，也成功在本區復育奔馳。

◆ 管理單位

　　行政院農業委員會林業試驗所恆春分所，國定自然地景。

(十六)苗栗三義火炎山自然保留區

◆ 成立時間和地點

　　成立於民國75年6月27日。苗栗縣三義鄉及苑里鎮，高速公路和新中苗線公路交會處附近。

◆ 面積

　　219.04公頃。

◆ 主要保護對象

　　崩塌斷崖地理景觀、原生馬尾松林。本區是台灣南、北氣候的分水嶺，原為礫岩紅土台地，經大安溪溪水的切割，加上侵蝕、崩塌作用，而形成壁立山峰、礫石層、卵石流、地下伏流等特殊地形景觀。加以本區有大面積之馬尾松林，為維護自然地質景觀及保育原生馬尾松植群，提供教學及學術研究之用。

　　火炎山脈可說是孤立的山脈，在本區以南多為平原區，北邊則為苗栗丘陵區，西南季風向北吹襲至本區時，受地形之影響突然被舉升，

火炎山在夕陽餘暉的照映下，整座山通紅，似火燄般在跳動，遂有「火炎山」之稱。
主要由厚層礫石組成，間夾薄層砂岩，滿布膠結力弱的卵石的堆砌景象

資料來源：行政院農業委員會林務局官網。

導致本區多霧且濕度大。在地質上屬於第四紀的頭料山層、紅土台地堆積層、台地堆積層以及現代沖積層。主要組成是由礫石混雜砂土組合而成，因含鐵質甚高，所以風化之後呈現紅棕色的火焰顏色。

區內蘊育豐富的松林植群，嶺線上松樹雖隨著礫石而不斷地崩落，但在峭壁上，松樹又多屬天然下種，演替為純林。松樹崩落與再生的動態演替過程，尤具特色。除松樹群落之外，尚有相思樹、楓香、大頭茶、杜鵑等闊葉樹林與多種蕨類植物，此亦具區域代表性，殊為可貴，值得保護。

◆管理單位

行政院農業委員會林務局新竹林區管理處，國定自然地景。

(十七)澎湖武岩自然保留區

◆成立時間與地點

成立於民國81年3月12日。位於澎湖群島東北海域上，包括小白沙嶼、雞善嶼、錠鉤嶼等三處玄武岩島嶼。

◆面積

滿潮19.13公頃；低潮30.87公頃。

◆主要保護對象

玄武岩地景。澎湖群島誕生於中新世初期（約一千七百萬年前），位置在台灣海峽中央，北迴歸線橫貫。共有64個島嶼所組成，組成各島的岩石大多為火山熔岩的玄武岩。無人島及礁岩性小島甚多，最北端為目斗嶼，最南端為七美嶼，最東端為查某嶼，最西端為花嶼。各島地質風貌均有所不同，特別是錠鉤嶼、雞善嶼及小白沙嶼等島嶼由玄武岩所形成特殊景觀，島上可見呈垂直柱狀節理之玄武岩。附近海洋資源相當豐富，有數量頗多的海鳥在此棲息繁殖，形成極特殊的自然景觀。

◆管理單位

澎湖縣政府。屬國定自然地景。

(十八)烏山頂泥火山自然保留區

◆成立時間與地點

成立於民國81年3月12日。位於高雄市燕巢區深水村烏山巷附近，屬高雄市政府市有林地。

◆面積

4.89公頃。

◆主要保護對象

泥火山地景。本區是台灣地區所有泥火山區中噴泥口最密集之處，同時也是噴泥錐最發達的地方。全世界共有27處泥火山活動，本區由於景觀特殊，這裡的泥火山地形易遭受破壞，為了保護此一特殊景觀，農委會於81年3月依文資法，公告為「烏山頂泥火山自然保留區」。

◆管理單位

高雄市政府。

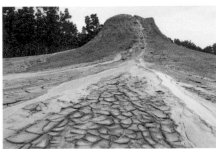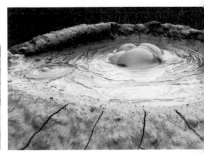

位於高雄燕巢烏山頂的泥火山一般以泥漿的形式出現，又或疊積成為一個圓錐形的泥尖頂。外貌受噴發泥漿稠度的影響，沿錐面流下，形成舌狀的泥流

資料來源：行政院農業委員會林務局官網。

(十九)九九峰自然保留區

◆成立時間和地點

成立於民國89年5月22日。九九峰位於烏溪北岸,主要的範圍在埔里事業區第8～20林班範圍內,行政區分屬南投縣草屯鎮、國姓鄉及台中市霧峰區、太平區境內,從台14甲線公路雙冬路段上可清楚看見許多並列的山峰,即是九九峰所在的位置。

◆面積

1,198.4466公頃。

◆主要保護對象

地震崩塌斷崖特殊地景。九九峰之地質屬更新世頭料山層上部的火炎山礫石層,厚度約1,000公尺,地形呈現鋸齒狀的山峰,由於礫石層的透水性良好,乾燥時膠結緊密堅硬,雨季則易受雨水侵蝕下切,造成許多尖銳的山峰與深溝。另位於烏溪溪畔部分,常因受溪水淘空坡腳而造成崩塌,形成懸崖峭壁的雄壯景觀,深具觀賞、科學研究及環境教育解說之價值,是台灣地區除三義火炎山、六龜十八羅漢山之外,著名的三大火炎山地形之一。尤其是在921大地震後,各山頭之礫石崩落,形成光禿禿的獨特景觀,實有儘速妥善規劃保護之必要。

◆管理單位

行政院農業委員會林務局南投林區管理處,國定自然地景。

(二十)澎湖南海玄武岩自然保留區(東吉嶼、西吉嶼、頭巾嶼、鐵砧嶼)

◆成立時間和地點

成立於民國97年9月23日。澎湖群島是由一百多個大小不同的島嶼組合而成,而澎湖南海玄武岩自然保留區位於澎湖本島南方海域,東嶼

東吉嶼

西吉嶼

鐵砧嶼

頭巾嶼

資料來源：行政院農業委員會林務局官網。

坪、西嶼坪、東吉嶼及西吉嶼等四島及周邊島嶼北緯座落於23°018'～23°
012'；東經119°028'～119°042'的範圍內。

◆ 面積

176.2544公頃。

◆ 主要保護對象

玄武岩地景。東吉嶼位於著名的黑水溝附近，因為海域海流險峻，
故設有燈塔供往來船隻辨認方向，燈塔的下方有柱狀玄武岩，在碼頭附
近，也可見到數個超大型的黃色岩塊鑲嵌在黑色的玄武岩壁上，這些黃色
岩塊是玄武岩熔岩流噴發時所形成的微輝長斑岩，下方有海蝕平台，是由
火山集塊岩構成，岩石中有巨大輝石礦物結晶出現，是此嶼較著名的火山

碎屑岩出處。島嶼南北兩端地勢較高約50公尺，中間較低為主要聚落集中區。西吉嶼位於東吉嶼西方約5公里處，屬於平坦的方山地形，於島上最特別的景觀是西側及西北側的柱狀玄武岩，條理分明，排列整齊，綿延約800公尺，十分壯觀。最高處約20米；坡度較陡處集中於島嶼北側。頭巾嶼初步分析約有三條岩脈，每條約長30～50公尺，岩性為玄武岩黝黑色，頭巾嶼位於望安島南方約7公里，是由許多岩礁構成的，其中較大的岩礁有6個。層層的玄武岩，成傾斜狀，蓋在火山角岩之上，成一不整合面。島上地勢陡峭，岩礁眾多。在火山角礫岩層中，有數條岩脈貫穿於海蝕平台上，平台上也散布著大小不等的壺穴。

本區植物共記錄44科127屬158種植物，其中面積最大的東吉嶼（154.23公頃）有最多的物種數125種。各主要島嶼依地形區分為平頂植被、海崖植被和海岸植被三類型。澎湖決明、密毛爵床、台西大戟、台灣耳草、台灣虎尾草和絹毛馬唐等6種是台灣的特有種。動物資源方面兩棲類1種、爬蟲類2種、鳥類6目20科41種及蝶類3種，鳥類資源最為豐富，為燕鷗科鳥類重要棲息繁殖地區。

◆ 管理單位

澎湖縣政府，縣定自然地景。

(二十一)旭海觀音鼻自然保留區

◆ 成立時間和地點

成立於民國101年1月20日。位於屏東縣牡丹鄉境內，塔瓦溪以南，旭海村以北的海岸範圍內。

◆ 面積

841.3公頃（陸域735.86公頃，海域105.44公頃）。

◆ 主要保護對象

自然海岸帶。本區地質資源豐富，主要中新世紀中期至晚期的潮州

層（北）與牡丹層（南）組成，中間由楓港溪斷層橫斷，保留區北側則有背斜構造可觀察。地形景觀則以小型河川與侵蝕性海岸為主，隨著梅雨颱風及冬季東北季風與季節性海浪，呈現變化型的河口礫石灘地形，富於時間、空間的變動多樣性。

　　本區位於恆春半島植物，植被以林投等海岸林植被為主，經調查發現有老虎心、恆春福木、浸水營石櫟、繖楊、台灣假黃鵪菜、鵝鑾鼻野百合及大血藤等以恆春半島才分布之特有種植物18種。動物方面，則發現稀有八色鳥及褐林鴞被記錄到，另哺乳類則記錄到黃喉貂、棕簑貓、麝香貓、台灣山羊等保育類野生動物。古道沿線及周邊產業道路也可目擊到鼬獾、食蟹獴等珍貴生物，顯現本區在未遭受人為干擾下，仍擁有許多珍貴稀有動物資源。

◆ 管理單位
　　屏東縣政府，縣定自然地景。

(二十二)北投石自然保留區

◆ 成立時間和地點
　　成立於民國102年12月26日。北投溪第二瀧至第四瀧間河堤內的行水區及部分毗鄰河岸地，兩端分別以北投溫泉博物館及熱海飯店前之木棧橋為界。

◆ 面積
　　0.2公頃。

◆ 主要保護對象
　　北投石。

◆ 管理單位
　　台北市政府產業發展局，直轄市定自然地景。

自然保留區位於台灣台北市北投區北投溪河床，北投石珍貴稀有，是全世界唯一以台灣地名命名的礦物。左上圖與下圖為北投石的地理位置與實際現場瀧乃湯一帶；右上圖為北投石是以台灣地名命名的稀有放射性稀有元素──「鐳」之溫泉礦物

資料來源：台北市北投石自然保留區「可行性評估及範圍劃設規劃書」，http://conservation.forest.gov.tw/0000130；維基百科，https://zh.wikipedia.org/zh-tw/%E5%8C%97%E6%8A%95%E7%9F%B3

 第二節　國家公園

一、國家公園的定義與需具備的條件

(一)國家公園的定義

依據1969年在印度舉行「國際天然資源保育聯合會第十屆總會」，各國對「國家公園」所採納之定義為：「國家公園為一個面積較大的地區。」

1. 國家公園內應有一個或數個生態體系，未遭到人為開採或定居而改變，園區內的動植物種類、地質、地形及棲息地具有特殊的學術、教育及遊憩價值。
2. 該區應由國家最高的權宜機構負責管理事宜，以防止或儘速排除園區內的開採與居住活動，並對區內的生態、地質與自然景觀執行有效的保護措施。
3. 准許遊客在特殊情況下進入園區，以達成啟發、教育及遊憩的目的。

(二)國家公園需具備的條件

根據《國家公園法》第6條規定之選定標準，得知國家公園需具備的條件：

1. 具有特殊自然景觀、地形、地物、化石及未經人工培育自然演進生長的野生或孑遺動植物，足以代表國家自然遺產者。
2. 具有重要之史前遺跡、史後古蹟及其環境，富有教育價值，足以培養國民情操，須由國家長期保存者。
3. 具有天賦之自然資源，風景特異、交通便利、陶冶國民性情，供遊憩觀賞者。

由此可知，所謂「國家公園」的設立，除為了保護國家特有的自然風景、野生物、人文史蹟，並提供國民育樂和研究之用外，國家公園具有不可取代的國家性代表意義，同時它要經過全國人民的公認，因為它是屬於全國人民的共有資產。

二、國家公園的價值

可分為健康價值、精神價值、科學價值、教育價值、遊憩價值、環

境保護價值與經濟價值，其詳細說明如下：

1. 健康價值：國家公園提供了人們強健體能、靜態休閒的場所，滿足人類心理生理上的需求，使現代人緊張繁忙的生活能得到舒解。

2. 精神價值：國家公園壯麗奇偉的景觀和人文歷史遺跡，提供了人們精神上的慰藉。它們常反映人類高尚的情操，培養人們自尊的情懷。

3. 科學價值：自然是提供科學研究的環境，是一切科學發展的泉源，無論生物科學、自然科學、工程科學都可以從自然中找出法則。尤其，自然界是豐富的基因庫，保護稀有動植物的基因，是國家公園的主要任務之一。

4. 教育價值：大自然是學習自然環境的最佳場所，也是大眾教育與學校教育的最佳教學環境。

5. 遊憩價值：國家公園與各省、市、地方級的公園的特性有很大的不同，它是所有公園系統中層次最高的。一般而言，國家公園重於保育，遊憩實為附屬性的功能，但仍提供了高品質的國民遊憩環境。

6. 環境保護價值：國家公園內限制不當的開發及大型工程活動，可以避免許多人為因素所造成的災害。有助於集水區、水質及水量的保護。對於自然生物、原始環境、土地資源與歷史古蹟的保護更是功不可沒。

7. 經濟價值：國家公園的設置可以促進其周圍地區的經濟活動。由於國家公園內只允許服務性的設施，不允許營利事業的存在，而「國家公園」本身的號召力和吸引力可帶來大量的經濟活動，這些活動僅能發生在國家公園周圍的範圍，當這些經濟活動乘數效果達到最高時，可以使公園周圍地區普遍受到利益，這即是「市區外發展，經濟利益歸於地方」的原則。

國家公園全覽

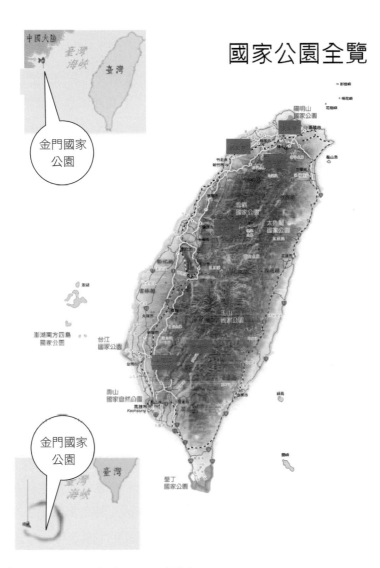

資料來源：行政院，中華民國國情簡介，http://www.ey.gov.tw/state/News_Content3.
aspx?n=690B370D978A0943&s=14BD0

三、國家公園的功能

以台灣國家公園的功能而言，除保存生態體系外，對國土的保安、氣候的調節及森林維護，都有難以估計的價值。尤其在本島這種特殊的地形、地勢、氣候條件之下，為了保障河川上游地區居民的安全和經濟活動，上游地區設置國家公園是符合自然平衡法則的最佳安排。例如位居台灣中部的玉山國家公園，位於中央山脈最高地帶，是中南、東部主要河流的發源地，也是維繫下游居民生命的命脈，如果任由不當的使用開發，對整個國土的保安而言，所造成的災害不是資源利用後微小的收益所能彌補的。

對台灣而言，國家公園的功能可從綜合性功能與分區功能兩方面加以說明。

(一)國家公園的綜合性功能

1.提供特定生態環境的保護。
2.保存遺傳物種。
3.提供國民遊憩，繁榮地方經濟。
4.促進學術研究，提供教育環境。

《國家公園法》第12條中規定，可依照資源和環境的特性，把國家公園全區劃定為一般管制區、遊憩區、史蹟保存區、特別景觀區、生態保護區等，每個分區都有不同的管理準則，也有不同的功能。

(二)國家公園的分區功能

1.生態保護區的功能：具有科學研究及教育的功能，尤其有助於生命科學的研究。
2.特別景觀區的功能：可以透過雄偉自然的特殊景觀，陶冶身心，鍛鍊體魄。

3.史蹟保存區的功能：可由記載先民的生活方式，體認天、地、人和諧共存的關係、培養出敬天尊祖的品德。

4.遊憩區的功能：可藉以恢復因工商社會緊張生活而疲憊的身心。

5.一般管制區的功能：具有其他土地利用的價值。

四、台灣的國家公園

　　台灣的各個國家公園除景觀、人文資源互異外，尚兼具有保育、教育及遊憩的功能，也有其規定上的分區使用限制。以下內容為國家公園內各個分區的使用限制及各國家公園的詳細介紹。

(一)分區使用限制

　　按我國《國家公園法》的規定，園區內可分為五區，分別是生態保護區、特別景觀區、史蹟保存區、一般管制區、遊憩區，其發展使用限制如下：

1.生態保護區：嚴格保護僅供生態研究的自然地區。

2.特別景觀區：指特殊天然景觀區域，僅允許步道及相關的公共設施，限制高度遊憩及商業性質的開發。

3.史蹟保存區：指保存重要史前遺跡、史後文化遺址及有價值的歷史古蹟區域，其保護程度與生態保護區相同。

4.一般管制區：允許原有土地使用的區域。

5.遊憩區：可准許興建適當遊憩設施的地區。

(二)各個國家公園的介紹

　　台灣的國家公園自民國71年元月墾丁國家公園成立後，相繼有玉山、陽明山、太魯閣、雪霸、金門國家公園的成立。各國家公園的位置與範圍、面積、氣候、景觀與人文資源介紹如下：

◆墾丁國家公園

1. 位置與範圍：墾丁國家公園位於台灣最南端的恆春半島上，三面環海，東瀕太平洋，西臨台灣海峽，南面巴士海峽。

2. 面積：陸域面積18,083.50公頃，海域面積15,206公頃，兼具山海之勝。

3. 氣候：墾丁位於熱帶地區，夏季漫長潮濕而炎熱，冬季則不明顯，每年10月至翌年4月是本區的乾季，此時東北季風盛行，當地人稱為「落山風」。

4. 景觀資源：

 (1)全區具有多樣性的自然景觀，如珊瑚礁地形，孤立山峰、湖泊、草原、沙丘、沙灘及石灰岩洞等地形發達。

 (2)由於恆春半島植物體系與菲律賓相近，具熱帶特徵的海岸林及季風雨林是當地獨特的植物景觀；複雜的植物相成為眾多野生動物的最佳棲所。

 (3)黑潮流經墾丁海域，清澈溫暖的海水蘊育豐富的海洋生物——珊瑚、魚類、貝類與藻類等。

5. 人文資源：除了自然資源外，距今約四千年歷史的史前遺址、南仁山石板屋以及鵝鑾鼻燈塔等，都是珍貴的人文資產，具考古研究價值。

社頂涵碧亭、海洋生物館、社頂小峽谷

資料來源：台灣國家公園官網。

◆玉山國家公園

1. 位置與範圍：玉山國家公園位於台灣的中央地帶，東隔台東縱谷與東部海岸山脈相望，西臨阿里山山脈。其範圍東起馬利加南山、喀西帕南山、玉里山主稜線，南沿新康山、三叉山後沿中央山脈至塔關山、關山止，西至梅山村西側溪谷順楠溪林道西側稜線至鹿林山、同富山，北沿東埔村第一鄰北側溪谷至郡大山稜線，在順哈伊拉漏溪在至馬利加南山北側。

2. 海拔高度：全區海拔高度由300公尺直升至3,952公尺的玉山主峰。

3. 面積：105,490公頃。

4. 氣候：台灣地處亞熱帶地區，而玉山國家公園位居中央山脈海拔高度超過3,500公尺。因此氣候隨著地形地勢差異，變化極大，具有寒、溫、暖、熱四大氣候類型。本區的年雨量豐沛約在3,000～4,700公釐，雨季較集中於5月至9月，10月至12月為乾季適合登山，1月至3月則高山深雪積聚難以攀登。

5. 景觀資源：

 (1) 公園內山巒疊嶂，高山、瀑布與斷崖景觀豐富；冬雪夏綠的季節變化與天候景緻令人流連。

 (2) 天然植被因海拔上升而變化，由高而低有寒原植被、玉山圓柏、冷杉林、鐵杉林、檜木林及闊葉樹林，且大多為原始植被。

玉山為台灣高山少數仍保存原始風貌的地區，其間包括名聞遐邇的東北亞第一高峰，海拔3,952公尺的玉山主峰

資料來源：玉山國家公園官網。

(3)豐富的植被與自然地形成為野生動物最佳的棲息環境，哺乳類、鳥類、兩棲類與昆蟲等分布極為豐富。

(4)最足以代表玉山地區的動物生態精華是台灣黑熊、長鬃山羊、水鹿、台灣彌猴、帝雉、藍腹鷴、山椒魚及曙鳳蝶等特有種。

6.人文資源：1875年清光緒年間，闢建由南投竹山經東埔的八通關古道、是現今玉山國家公園中最重要的人文資產。漢人的墾荒歷史與砌路手法，原住民布農族的歌舞與編織，也為本區獨特的歷史遺跡及藝術。

◆陽明山國家公園

1.位置與範圍：陽明山國家公園位於台灣最北端的富貴角海岸與台北盆地間全區，以大屯山群彙為主。

2.海拔高度：從200公尺到1,120公尺。

3.面積：11,456公頃。

4.景觀資源：

(1)因火山活動所造成的錐狀與鐘狀火山體、火山口，以及斷層帶上噴發不息的硫氣孔、地熱與溫泉，都具有研究與育樂的價值。

(2)整個山區環境及大屯山彙由中央向四周輻射而出的放射狀水系，

小油坑、七星山雪景、二子坪

資料來源：陽明山國家公園官網。

造成複雜有趣的地形，再加上季風的影響，使得國家公園上具高
草原、矮草原、闊葉樹林、亞熱帶雨林與水生植物等複雜的植物
群落，並孕育豐富的野生動物。

(3)園區內最具特色的珍貴物種有台灣水韭、大屯杜鵑與步道間常見
的蝴蝶與鳥類。

陽明山國家公園緊鄰台北都會區，為緊張忙碌的都會人士帶來一股
清流，每逢假日，常見人車湧進陽明山區賞鳥或健身遊憩，提供都會區遊
憩服務功能，是陽明山國家公園最重要的任務。

◆ 太魯閣國家公園

1.位置與範圍：太魯閣國家公園位於台灣東部，座落於花蓮、台中及
花蓮三縣市。其範圍以立霧溪峽谷、東西橫貫公路沿線及其外為山
區為主，包括合歡群峰、奇萊連峰、南湖中央尖山連峰、清水斷
崖、立霧溪流域及三棧溪流域等。

2.面積：92,000公頃。

3.氣候：海拔分布高度由海平面至3,740公尺的太魯閣國家公園受地
形、地勢的影響，造成複雜的氣候帶及氣象萬千的景觀。本區屬
於山地地形，氣溫隨著海平面高度的上升而遞減；年雨量平均在
2,000公釐以上，地勢較高處雨量更多，500公尺以下的河谷平原年
雨量及雨日都較少，冬季略乾降雨強度弱。

4.景觀資源：約在兩百萬年前，由於菲律賓海洋板塊與歐亞大陸板塊
發生碰撞，形成古台灣，劇烈的地殼變動與擠壓形成了台灣中央山
脈4,000公尺的高山稜脊，而立霧溪豐沛河水不斷切蝕太魯閣的大
理岩層，形成了舉世聞名的峽谷景觀，並成為今日太魯閣國家公園
雄偉壯麗的景色。

(1)太魯閣地形錯綜複雜、地勢高聳，著名的山岳有南湖大山、中央
尖山、合歡山與奇萊連峰等。因立霧溪及其支流切蝕作用造成

太魯閣國家公園高山峻嶺、峽谷多變地形、燕子口、長春祠、天祥都是著名的景點之一
資料來源：太魯閣國家公園官網。

的峽谷景觀，最著名的有：燕子口、長春祠、九曲洞與白楊瀑布等。

(2)沿著中橫公路由太魯閣口到3,500公尺以上的亞寒帶高山，可以觀察到千餘種不同的維管束植物，闊葉林、石灰岩生植物、檜木林、雲杉林、鐵杉林、冷杉林、玉山圓杉與高山植被等。可以說是台灣植物生態體系的縮影，多變化而自然的地形，豐富的植物資源與保存原始的山區環境，棲息著種類數量豐富的野生動物。

5.人文資源：錐鹿古道闢建歷史、中橫公路開拓史與泰雅人遷徙、歌舞與編織藝術，均是值得研究保存的人文史蹟。

◆ 雪霸國家公園

1.位置與範圍：雪霸國家公園的所在雪山山脈位於台灣脊樑山脈──中央山脈的西側，跨越新竹、苗栗、台中三縣市的交界處。園區內涵蓋雪山山脈主段雪山地壘及地壘內的山峰，包括大霸尖山、武陵四秀（品田山、池有山、桃山、喀拉業山）、雪山、志佳陽大山、

左上圖為雪霸國家公園中相當知名的登山路線——聖稜線，從左方的雪山（北稜角），到遠處最右的大霸尖山；右上圖為全台海拔最高的湖泊——翠池；左下圖是被列為瀕臨絕種保育類動物的櫻花鉤吻鮭；右下圖是大霸尖山與小霸尖山

資料來源：維基百科，https://zh.wikipedia.org/zh-tw/%E9%9B%AA%E9%9C%B8%
　　　　　E5%9C%8B%E5%AE%B6%E5%85%AC%E5%9C%92

　　大劍山、頭鷹山、大雪山等。

2.面積：76,850公頃。

3.景觀資源：

(1)主要的山峰有標高3,886公尺的雪山及大霸尖山、大劍山、桃山與品田山等。崎嶇的地形與原野自然環境成為雪霸國家公園的景觀主軸。

(2)高山地形因受大甲溪、大安溪與大漢溪之侵蝕切割，形成特殊地形景觀：大甲溪峽谷峭壁、佳陽沖積扇與河階、環山地區環流丘地形、肩狀稜地形、河川襲奪等。

(3)野生動物喜棲息於園區內地形富變化而自然的山區內，其中珍貴

者如櫻花鉤吻鮭（台灣鱒），是原棲息於七家灣溪的洄游魚類，因人為捕捉、水庫的建設與棲息地環境改變而有絕種之虞，政府正積極復育中。

◆ 金門國家公園

1. 成立時間：84年10月18日。

2. 位置與範圍：金門國家公園是台灣第六個成立的國家公園，範圍涵蓋金門本島中央及其西北、西南與東北角局部區域，分別劃分為太武山區、古寧頭區、古崗區、馬山區和烈嶼島區等五個區域，約占大小金門總面積之四分之一。

3. 面積：3,528.74公頃。

4. 景觀資源：

(1) 金門地區地質屬於閩東變質岩帶中段，與鄰近的福建沿海區有相近的岩性特徵，其基底岩層以花崗片麻岩的分布最為廣泛，局部地區則有混合岩及花崗岩之出露，整體而言，金門本島的地質單純，以瓊林尚義一帶將金門本島分成東西兩半部，東半部明顯地大量出露花崗片麻岩，西半部則是以紅土層為主體。

社頂涵碧亭、海洋生物館、社頂小峽谷

資料來源：台灣國家公園官網。

(2)金門的原生植物大約有四百多種，少有人為干擾的海岸、濕地，則發展出豐富多樣潮間帶生態，其中以活化石「鱟」最為著名，牠存活在地球上已有三億年了，近年數量大減，是亟需重視的保育動物。金門更引人注目的是飛翔在天空的嬌客，園內鳥類高達二百八十餘種，密度為全台之冠，其中鵲鴝、班翡翠等鳥種台灣並無發現，戴勝、玉頸鴉、蒼翡翠台灣也很少見，此外，本區亦是遷徙型鳥類過境、渡冬的樂園，成群結隊的鸕鶿等候鳥，是金門國家公園冬日的一大特色。

(3)金門是一個海隅小島，過去承襲了攸遠的閩南文化，近代則有僑鄉文化的注入，人文方面保存了許多寶貴而且耐人尋味的資產。這裡的聚落呈現的是小而樸實，又富含典雅精緻的布局，馬背、山牆、燕尾脊、中西合璧的洋樓，以及各式各樣的雕鑿裝飾，都饒富趣味典故。

◆ 東沙環礁國家公園

1. 成立時間：96年1月17日正式公告設立。
2. 位置與範圍：位於南海北端，介於香港、台灣與呂宋島間，為台灣海峽的南方大門。環礁距離東北方的高雄有240浬（444公里），南距南沙太平島640浬（1,185公里），面積廣達8萬多公頃，主要由造礁珊瑚建造而成，東沙島是環礁裡唯一出露海面的陸域，行政區域劃分由高雄市政府代管。範圍是以環礁為中心，加上環礁外圍12浬海域為界，海陸域總面積約為353,668多公頃。比現有6座國家公園總面積還大，相當台灣島的十分之一，範圍涵蓋了島嶼、海岸林、潟湖、潮間帶、珊瑚礁、海藻床及大洋等不同但相互依存的生態系統，資源特性有別於台灣沿岸珊瑚礁生態系，複雜性遠高於陸域生態。
3. 面積：168.97公頃（陸域），353,498.98公頃（海域），353,667.95公頃（全區）。

從空中拍攝東沙環礁國家公園、相關位置圖、南海屏障碑

資料來源：海洋國家公園管理處官網；維基百科，https://zh.wikipedia.org/zh-tw/%E
6%9D%B1%E6%B2%99%E7%92%B0%E7%A4%81%E5%9C%8B%E5%
AE%B6%E5%85%AC%E5%9C%92

4.景觀資源：

(1)環礁國家公園境內包括東沙島和環礁。其中的東沙島呈現馬蹄
形，常年露出水面，整座島地勢低平，最高處海拔只有7.8公
尺，東西長約2,800公尺，寬約865公尺，陸域總面積174公頃，
島上覆有貝殼砂，無明顯地形上的遮蔽，有低矮熱帶灌木遍布，
島的西側則有兩條沙脊延伸，環抱一個小潟湖，外形很像招潮蟹
的大螯，潟湖在退潮時水深不及1公尺。

(2)東沙環礁為一直徑約25公里的圓形環礁，礁台長約46公里，寬約
2公里，海水落潮時，周圍礁台可浮現水面。環礁底部坐落在大
陸斜坡水深約300～400公尺的東沙台階上，包含有礁台、潟湖、
沙洲、淺灘、水道及島嶼等特殊地形。據推測，東沙環礁的形成
需要千萬年的時間，屬世界級的地景景觀。

(3)環礁的珊瑚群聚屬於典型的熱帶海域珊瑚，以桌形和分枝形的軸
孔珊瑚為主要造礁生物，主要分布在礁脊表面及溝槽兩側，目前
記錄的珊瑚種類有250種，其中14種為新記錄種，包括藍珊瑚及
數種八放珊瑚。廣大的珊瑚礁海域，有著複雜的空間結構，提供

海洋生物繁衍棲所,魚種計有556種,其中有許多在台灣海域未曾記錄過的魚種,如黃棕美蝦虎魚、鸚哥鯊、史式海龍、稀棘魚尉等。除了豐富多樣的魚群及珊瑚類外,東沙環礁海域內孕育無數五顏六色的無脊椎動物,目前記錄到軟體動物175種,棘皮動物28種,甲殼動物33種。東沙島孤懸外海,擁有潟湖、海域和潮間帶等棲息環境,因此成為遷徙性鳥類過境的落腳處,島上也有少數留鳥及冬候鳥,鳥類記錄有130種,主要以鷸科、鷺科及鷗科為主。由於面積狹小、地形單調,植物、昆蟲及脊椎動物相對較為貧乏,原生植物有72種,昆蟲有125種。

◆ 台江國家公園位於

1. 成立時間:98年10月15日正式公告設立。

2. 位置與範圍:位於台灣本島西南部,陸域整體計畫範圍北以青山漁港南堤為界,南以鹽水溪南岸為界之沿海公有土地為主,台灣本島之極西點(國聖燈塔)位於本國家公園範圍內。海域部分沿海以等深線20公尺作為範圍,以及鹽水溪至東吉嶼南端等深線20公尺所形成之寬約5公里,長約54公里之海域。

3. 面積:4,905公頃(陸域),34,405公頃(海域)、39,310公頃(全區)。

4. 景觀資源:

(1)海埔地為台江國家公園區域海岸地理景觀與土地利用的一大特色,台南沿海海岸陸棚平緩,加上由西海岸出海河川,輸沙量很大,且因地形與地質的關係,入海時河流流速驟減,所夾帶之大量泥沙淤積於河口附近,加上風、潮汐、波浪等作用,河口逐漸淤積且向外隆起,形成自然的海埔地或沙洲。在近岸地帶形成寬廣的近濱區潮汐灘地的同時,另一方面在碎浪區形成一連串的離岸沙洲島,形成另一特殊海岸景觀。台江國家公園範圍內重要濕地共計有4處,包含國際級濕地——曾文溪口濕地、四草濕地,

台江國家公園的生態從候鳥生態、潟湖生態、紅樹林生態、鹿耳門媽祖宗教生態，含
括相當獨特的人文與自然的生態文化

資料來源：台江國家公園官網。

以及國家級濕地——七股鹽田濕地、鹽水溪口濕地等。

(2)調查發現，在曾文溪口及鹿耳門溪口地區，至少包括205種貝類、240種魚類、49種螃蟹等，足以說明此區為生態重要區域，且河口濕地的生產力遠高於一般的農田，有充分的食物，吸引野生生物，魚蝦、蟹貝在此棲息繁殖。

在四草濕地的招潮蟹有網紋招潮、清白招潮、北方呼喚招潮、台灣招潮、三角招潮、四角招潮、屠氏招潮、粗腿綠眼招潮及糾結清白招潮、窄招潮等10種。而鹽水溪口是目前全台灣唯一可以發現十種招潮蟹數量最多的地區。

(3)台江國家公園區域出現的鳥種近200種，其中保育類鳥類計有黑面琵鷺等21種，主要棲息地則有曾文溪口、七股溪口、七股鹽田、將軍溪口、北門鹽田、急水溪口、八掌溪口等。

台江國家公園區由於開發較早，棲地環境受人為干擾較多，因此哺乳動物多為平地常見的物種，目前已知共發現11種，包括小型非森林哺乳類如東亞家蝠、錢鼠、鬼鼠等。

台江國家公園區共發現兩棲類5種，有黑眶蟾蜍、虎皮蛙、澤蛙、小雨蛙、貢德氏蛙等。爬蟲類亦有5種，包含褐虎（壁

虎）、麗紋石龍子、蓬萊草蜥、錦蛇及眼鏡蛇，上述種類中虎
皮蛙、貢德氏蛙、蓬萊草蜥、錦蛇及眼鏡蛇均為珍貴稀有保育
類野生動物。

(4)境內植物種類多，依據工業局「台南科技工業區環境監測」
（2005）及台南市野鳥學會、高雄市野鳥學會的調查，僅大四草
地區即達55科151屬205種，其中較珍貴或稀有者，除海茄苳、水
筆仔、欖李、紅海欖等4種紅樹林外，尚有如白花馬鞍藤、禾葉
芋蘭、苦檻藍、海南草海桐、土沉香等沙地及鹽地植物。

◆澎湖南方四島國家公園

1.成立時間：103年6月8日正式公告設立。

2.位置與範圍：位於澎湖南方的東嶼坪嶼、西嶼坪嶼、東吉嶼、西吉
嶼合稱澎湖南方四島，位於約東經119°30´至119°41´，北緯23°14´
至23°16´之間，除了面積較大的四個主要島嶼外，還包括周邊的頭
巾、鐵砧、鐘仔、豬母礁、鋤頭嶼等附屬島礁。

澎湖南方四島之相關位置圖與東吉嶼之旅遊路線圖
資料來源：海洋國家公園管理處官網。

3.面積：370.29公頃（陸域）、35,473.33公頃（海域）、35,843.62公頃（全區）。

4.景觀資源：

(1)東嶼坪嶼由兩大塊陸塊組成，故形成南、北兩塊高地，北方陸塊早期多種植農作物因而有許多菜宅景觀，更有依地勢而闢建的梯田。在南山和北山中間地勢較為低窪平坦的陸域則是東嶼坪嶼聚落集中的地區。

(2)西嶼坪嶼海拔高度最高點約42公尺，是一略呈四角型的方山地形，因無法築港，僅只有一條碼頭位於島嶼的東南方。因地形關係使得村落建築無法聚集於港口，因此選擇坡頂平坦處來定居發展，聚落位於島中央的平台上形成另一種特殊景觀與人文特色。

(3)東吉嶼是南方四島中面積最大的方山島嶼，屬於南北兩端地勢較高、中間較低的馬鞍地形，南北兩端最高點約有50公尺，中間較低處為主要聚落集中區，現在村落的位置是早年的海底，因陸地逐漸抬升，村民逐漸往現在的港邊居住，坡度較陡處集中於島嶼南北兩側。

(4)西吉嶼位於東吉嶼西方，地形北高南低，屬於平坦的方山地形，坡度較陡處集中於島嶼北側。海拔高度約23公尺。北半部的海岸多為海崖，玄武岩景觀壯麗，底下則有多處的海蝕平台，每到冬季是澎湖南海各島中紫菜盛產主要區塊之一。東南側海岸多礁石，部分是由珊瑚及玄武岩碎屑組成的砂礫石灘地，過去聚落主要分布於煙墩山山腳下及島嶼的東南端延伸至海岸附近，港口也位於此。由於島上無碼頭可供船隻停靠，加上整體環境惡劣不利生活，西吉嶼於民國67年由政府輔導遷村，民國81年6月29日修正戶籍法廢除本籍登記，因此西吉嶼現今島上無人居住，僅剩過去聚落的遺跡，在大海中顯露格外荒涼蕭瑟的孤寂感。

區域	國家公園名稱	主要保育資源	面積（公頃）	管理處成立日期
南區	墾丁國家公園	隆起珊瑚礁地形、海岸林、熱帶季林、史前遺址海洋生態	18,083.50（陸域） 15,206.09（海域） 33,289.59（全區）	民國73年1月1日
中區	玉山國家公園	高山地形、高山生態、奇峰、林相變化、動物相豐富、古道遺跡	105,490	民國74年4月10日
北區	陽明山國家公園	火山地質、溫泉、瀑布、草原、闊葉林、蝴蝶、鳥類	11,456	民國74年9月16日
東區	太魯閣國家公園	大理石峽谷、斷崖、高山地形、高山生態、林相及動物相豐富、古道遺址	92,000	民國75年11月28日
中區	雪霸國家公園	高山生態、地質地形、河谷溪流、稀有動植物、林相富變化	76,850	民國81年7月1日
離島	金門國家公園	戰役紀念地、歷史古蹟、傳統聚落、湖泊濕地、海岸地形、島嶼形動植物	3,528.74	民國84年10月18日
離島	東沙環礁國家公園	東沙環礁為完整之珊瑚礁、海洋生態獨具特色、生物多樣性高、為南海及台灣海洋資源之關鍵棲地	168.97（陸域） 353,498.98（海域） 353,667.9（全區）	東沙環礁國家公園於96年1月17日正式公告設立 海洋國家公園管理處於96年10月4日正式成立
南區	台江國家公園	自然濕地生態、台江地區重要文化、歷史、生態資源、黑水溝及古航道	4,905（陸域） 34,405（海域） 39,310（全區）	台江國家公園於98年10月15日正式公告設立
離島	澎湖南方四島國家公園	玄武岩地質、特有種植物、保育類野生動物、珍貴珊瑚礁生態與獨特梯田式菜宅人文地景等多樣化的資源	370.29（陸域） 35,473.33（海域） 35,843.62（全區）	澎湖南方四島國家公園於103年6月8日正式公告設立
（陸域） （海域） （全區） 小計			311,498.15 438,573.80 750,071.95	（陸域面積約占台灣全島8.63%）

資料來源：台灣國家公園，http://np.cpami.gov.tw/chinese/index.php?option=com_content&view=article&id=1&Itemid=128；2016/12/09

 第三節　特殊地質地形景觀保護

　　台灣地形的構成原因及其所造成的特殊地質地形景觀,是本節介紹的重點,而政府所設立地質地形保護區包括化石保護區、泥火山地景保護區、火炎山地景區、壺穴與海蝕地形保護區,其詳細介紹如下:

一、台灣地形景觀

　　台灣的地理位置介於太平洋海盆的西側,屬於亞洲大陸的邊緣,由於位處歐亞大陸板塊與菲律賓板塊的交界處,板塊間的擠壓所伴隨的褶皺運動、斷層運動,以及不斷的地盤隆起、地震、火山噴發、侵蝕、風化、崩山等綜合作用,蘊育出台灣具獨特性、複雜性及珍貴性之地形景觀。

　　台灣之地形景觀可分成:

1.海岸地形:如花東海岸、蘇花海岸等具豐富多變的海蝕崖、海蝕平台、海蝕柱地形等是典型的海岸侵蝕地形。

2.河流地形:如太魯閣國家公園內由立霧溪切蝕而成的峽谷與河階地

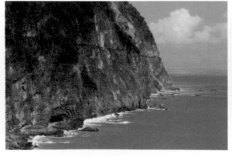

清水斷崖為台灣知名海岸地形

資料來源:太魯閣國家公園官網。

形，花東縱谷的花蓮溪、卑南溪與秀姑巒溪，皆具有河階地、沖積扇、急流、曲流等河川之美。

3.火山地形：如陽明山國家公園內的大屯火山群彙。

4.平原地形：如東部的蘭陽平原、南澳沖積扇、立霧溪沖積扇、台東平原以及西部的嘉南平原等。

5.火炎山地形：如三義、六龜、雙冬的火炎山地形。

6.台地地形：林口台地、桃園台地。

7.盆地地形：如台北盆地、台中盆地、埔里盆地、台東縣泰源盆地等。

8.高山地形：高山地形包括如玉山、雪山、秀姑巒山、南大湖山、大武山皆有3,000公尺以上。

9.泥火山地形：如高雄市烏山頂、養女湖、千秋寮及月世界的泥火山，恆春鎮的出火都是具有保護價值的泥火山地形。

10.島嶼地形：如龜山島、綠島、蘭嶼、小琉球、澎湖列島等。

二、特殊地質地形景觀保護區

由於人類開發行為，如土木工程、水利工程、社區開發、農藝利用、魚塭的開闢、採取砂石、採礦、林木砍伐、墓地開發等的破壞，自然地質地形景觀已遭受嚴重的危害。

有鑑於此，政府已積極的進行各地地質地形基本資料的調查，一方面設立特殊地質地形的保護區，以強化自然生態的保育。一方面規劃管理維護措施，加強宣導、建立解說教育制度等保育工作。以下為政府已設立之特殊地質地形保護區包括高雄市四德化石保護區；高雄市烏山頂、養女湖、花蓮縣富里羅山等泥火山地景保護區；苗栗三義、南投雙冬、高雄六龜等火炎山地景保護區；基隆壺穴與海蝕地形保護區等。

(一)高雄市四德化石保護區

位於高雄市甲仙區和安村四德巷附近國有林班地，化石種類繁多，其斷崖或溪谷滾石中含有多種貝類化石，已由林務局進行調查規劃並予以保護。

(二)泥火山地景保護區

◆泥火山景觀特色

泥火山乃因泥漿與氣體同時噴出地面後，堆積而成，外形為錐狀小丘或盆穴狀，丘的尖端常有凹穴，並且間歇性地噴出泥漿與氣體，這些氣體常可點燃或自行燃燒。

◆泥火山出現的常有特徵

1.有泥岩層的分布，供應泥火山泥漿噴發的來源。

2.有天然氣外湧。

3.具有斷層等通路，允許氣體與泥漿的湧出。

花蓮羅山泥火山擁有許多特別的自然生態景觀，除了羅山瀑布氣勢相當之外，瀑布下方的淺丘上，有幾個終年噴泥不斷的泥火山，其噴發物為泥漿和天然氣，不過泥火山地質的天然氣較不穩定，無法持續點燃火苗，所以目前並不適合開發使用

資料來源：花蓮縣政府資訊觀光網。

◆分布地區及優先保護區

　　泥火山出現的主要地區在台南、高雄、花蓮、台東縣市境內，其中高雄市烏山頂泥火山區、養女湖泥火山區、千秋寮泥火山區、花蓮縣富里羅山、台東關山泡泡等泥火山，被選定為優先保護的範圍。

(三)火炎山地景保護區

◆地形特徵

　　火炎山的地形特徵是在短距離內高度的變化大，而且忽高忽低，地形切割破碎。苗栗三義、南投縣雙冬、高雄市六龜等地的火炎山都是相當特殊的地形景觀。

◆形成條件

　　形成火炎山地形的必備條件，是地質上必須有厚重的礫石層，而且石礫與石礫間的膠結不太細密。礫石層長久受空氣、雨水、生物等不斷的風化與侵蝕、沖刷以及重力的影響，在坡面上的礫石會隨重力往下崩落，加上礫層透水性良好，使得往下切的侵蝕容易進行，相對地礫石層乾燥時又能維持陡立的山坡。在上述的綜合作用之下，使得侵蝕的結果，造成壁立的陡坡、密布深谷以及深谷裡滿布卵石流。

◆優先保護區

　　以上所提的三處火炎山所在地均屬國有林班地，其管理保護工作由林務局納入林區經營計畫中。其中三義火炎山已經依《文化資產保存法》核定公告為自然保留區，六龜火炎山及雙冬火炎山亦被列入優先的保護對象。

　　1.雙冬火炎山：位於台中與南投縣交界烏溪北岸草屯往埔里公路左側。分布面積約達15平方公里，最高峰683公尺。雙冬火炎山直立圓錐狀小山峰群，從遠處望去，很像跳躍的火焰。據說原有九十九個尖銳的獨立山峰，所以又稱九十九尖峰。由土城隧道附近遙望火

炎山，九十九尖峰聳立、襯托峰前的坪林河階級兩側低矮丘陵，其景觀彷彿畫景。

2. 六龜火炎山：位於六龜鄉，旗山往六龜公路左側。其地形特徵依然為陡峻的卵石絕壁，環繞著群立的尖銳山峰，最好的觀察地點在板埔附近，當地有好幾個隧道穿過六龜礫岩，隧道的絕壁都是礫層組成，維持近90度的垂直邊坡。隧道群的北方以及荖農溪對岸均是遙望火焰群起的好地方。

(四) 壺穴地形保護區

壺穴的形成原因為漩渦眾多的急流經過堅硬的河床，挾帶砂石的強烈渦流在河床上進行鑽蝕作用，遂形成圓形凹穴。

壺穴代表著河流正在進行下切或加深作用。壺穴地形在台灣相當常見，但是密集的程度以及發育的情形，又以新北市瑞芳區三貂嶺車站至平溪鄉大華車站間、基隆河谷及基隆市暖暖區暖江橋下的基隆河畔最具代表性。

基隆河的壺穴是全台灣壺穴景觀中最為密集的，根據統計共有3,751個，分布密度為全球之冠。眼鏡洞瀑布是月桃寮溪匯入基隆河時造成的獨特景觀，沿途可觀賞到大片的奇特壺穴景觀

資料來源：http://yo.xuite.net/info/element.php?id=ODBAd8ldFr5_B2zJ0mdeFM-%E5%9F%BA%E9%9A%86%E6%B2%B3%E5%A3%BA%E7%A9%B4%E6%99%AF%E8%A7%80；台灣環境資訊中心官網，http://e-info.org.tw/taxonomy/term/19857

(五)基隆海蝕地形保護區

　　基隆和平島有發育良好的海蝕崖及各種海蝕地形，其中包括蕈狀岩、豆腐岩、海蝕平台與海蝕崖等海蝕地形。

　　和平島的豆腐岩發育十分良好，顧名思義，所謂的豆腐岩必然是外觀十分像豆腐的岩石，豆腐岩發育的條件十分嚴格，且必須經海水經年累月不停的衝擊，才能發育成豐富多變的豆腐岩地形，因此應妥善加以保護。

2014美國中文網刊登了21個世界最美欣賞日出的景點，基隆和平島的豆腐岩景觀名列其中，台灣美景再一次躍上國際（左圖）；觀嶼亭，和平島豆腐岩位於觀嶼亭前方，接近和平島公園的側門（中圖）；和平島海岸奇特的海蝕地形景觀，如海蝕平台、海蝕溝、海蝕崖、風化窗、萬人堆、千疊敷、海蝕洞、蕈狀岩、獅頭岩、熊頭岩等（右圖）

資料來源：自由時報，http://news.ltn.com.tw/news/world/breakingnews/1119175；
　　　　　nidBox親子盒子，http://chiu0204.nidbox.com/diary/read/7483800；中華
　　　　　民國交通部觀光局，http://taiwan.net.tw/m1.aspx?sNo=0001105&id=635

Notes

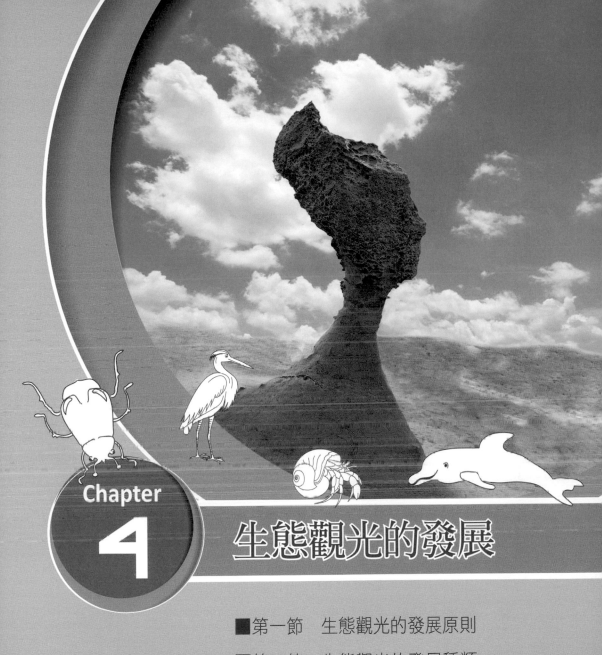

Chapter 4

生態觀光的發展

　　早在1970年代，因常發生一般觀光據點的文化遭致破壞、經濟呈現不協調、生態資源也被摧毀等負面的現象，國際上出現一種反省運動，及著名的「責任觀光運動」（The Movement of Responsible Tourism），這思潮的主要概念是結合生態觀光與觀光發展，強調不該觀光發展而過度犧牲環境與資源，還應該從觀光的途徑，同時提高當地居民的經濟水準與促進當地資源的保育，此即生態觀光發展的主要依據（宋秉明，2000）。以下各節將說明台灣與國際的生態觀光發展依據的原則、種類與相關活動。

第一節　生態觀光的發展原則

　　生態觀光是以自然為基石的觀光，可刺激活化經濟並建立自然資源維護體系，並認為生態旅遊有三個特點：獨特自然區域的吸引力；透過教育、營利、態度改變、社區發展、政治權力用觀光當作保護自然的工具；提供當地居民被僱用的機會。此外，生態觀光已經被視為達成永續觀光的一種方法，期透過觀光收入、環境教育及地方參與，促使遊客與居民支持自然資源的保育；另一方面，經濟發展能由地方人士掌控，以地方性與小規模的發展朝向永續性的目標（Ross & Wall, 1999）。以下將探討台灣與國際上發展生態觀光的原則，分述如下：

壹、台灣生態觀光的原則（交通部觀光局、行政院永續發展委員會）

　　生態觀光包含科學、哲學方面的意涵，但並不表示從事生態觀光者要變成這一方面的專家，重點在於從事生態旅遊，就有機會沉浸在自然環境中，擺脫日常生活的壓力，潛移默化成為注重自然保育的人。所以在進行生態旅遊時郭岱宜（2000）認為有些原則必須遵守。

1.小而美：人為操作因素，人工設施愈少愈好。

2.重質不重量：觀光客人數不必太多，而且有良好的行為規範。

3.局部開放與管制。

4.適度連結當地文化環境：當地居民世居於此，在環境上相當熟悉，可發展出相應的文化活動，並將這些活動推介給觀光客。

5.謹慎的監測：監測工作有助於瞭解當地生態狀況，並可回饋修正目前的管理措施，使得各項管理工作趨於完美。

6.管理的規範：明白揭示住民與遊客行為項目內容進行規範，有助於進入旅遊區每一份子的瞭解自我責任目的，藉助遊憩規劃與管理技術，輔助旅遊區及保護區的經營管理，當遊憩與保育用途衝突時，當以保育為第一優先。

7.使用者付費的觀念：進行生態旅遊者必須支付一定程度的費用，用以換取遊憩的滿足及進行生態保育。

一、交通部觀光局「生態旅遊白皮書」（2002）

在白皮書中指出為達成保育自然生態並確保地方福祉，生態觀光發展應遵守下列幾項原則：

1.發展生態觀光前，應事先規劃整套區域性的觀光與遊客管理計畫。

2.發展生態觀光前，應事先調查分析當地自然與人文特色，評估旅遊發展可能帶來的正負面影響，擬定長期管理與監測計畫，將可能的負面衝擊降至最低。

3.以小規模發展為原則，減低遊憩活動可能造成的衝擊，除了限制遊客人數外，生態觀光應以輔助地方原有產業為原則，以避免當地對觀光產業的過度依賴。

4.在生態觀光的規劃、執行、管理、監測及評估等四階段，應儘量邀請當地社區一同參與，然在每個階段進行的過程中必須確保與當地居民的充分溝通與共識，在發展當地觀光特色前應先徵求居民同

意，以避免觸犯地方禁忌。

5. 提供適當的社區回饋機制，提供居民充分誘因，協助他們瞭解保育地方資源與獲取經濟利益之正向關聯，將有助於地方自發性的保育自然及文化資源。

6. 強調負責任的商業行為並與當地社區合作，以確保觀光發展的方向符合地方需求同時利於當地自然保育。

7. 確保一定比例的觀光收益用於保育及經營管理當地自然生態。

8. 發展生態觀光應為當地社區及自然生態帶來長期的環境、社會及經濟利益。

9. 發展生態觀光應促進遊客、當地居民、政府相關單位、非官方組織、旅遊業者以及專家學者間的良性互動。

10. 制定周詳規範以約束遊客活動與各種開發行為。

11. 提供遊客、旅遊業者及當地民眾適當的教育解說資料，除了介紹當地生態、文化特色外，更可藉此提升大眾的環境保護及文化保存意識。

二、行政院永續發展委員會國土分組生態旅遊白皮書（2007）

永續發展委員會認為有必要從國土資源保育的角度來重修「生態旅遊白皮書」，積極採取必要的管理與防範措施，優先避免讓更多具備優良資源條件的旅遊據點步上過度開發與破壞的後塵。本白皮書使用下列原則以供辨別。如有任何一項答案是否定的，就不算是生態旅遊：

1. 必須採用低環境衝擊之營宿與休閒活動方式。

2. 必須限制到此區域之遊客量（不論是團體大小或參觀團體數目）。

3. 必須支持當地的自然資源與人文保育工作。

4. 必須儘量使用當地居民之服務與載具。

5. 必須提供遊客以自然體驗為旅遊重點的遊程。

6. 必須聘用瞭解當地自然文化之解說員。

7.必須確保野生動植物不被干擾、環境不被破壞。

8.必須尊重當地居民的傳統文化及生活隱私。

三、行政院營建署國家公園（2016）

國家公園提出為追求環境資源保育的目標，相關單位正積極推動高規格的生態觀光活動，而生態觀光事業之規劃原則包含了與其息息相關的五個組成因子：資源、居民、業者、經營管理者與遊客，透過此五個因子的整合分析與適宜性評估，才能適切的擬定當地之生態觀光活動（**圖4-1**）。

(一)資源之適宜性

生態觀光重視資源供給面的開發強度與承載量管制，透過「資源決定型」的決策觀念，進行基地生態旅遊適宜性評估。指標包括：自然與人

圖4-1　生態旅遊的規劃原則示意圖

資料來源：修改自臺灣國家公園／知識學習之生態旅遊的規劃原則（2016/12/26）。

文資源之自然性或傳統性、獨特性、多樣性、代表性、美學、教育機會性與示範性、資源脆弱性。

(二)居民、旅遊業者與經營管理者之接受度與參與程度

高規格的生態觀光活動，其實是包含許多環境使用之限制，諸如應保持地方原始純樸之景觀與生態資源，不因旅遊活動導入而大規模的建設交通與遊憩等相關硬體設施，或大幅度改變既有產業結構，力行在地參與，以小規模的旅遊方式帶領活動團體等。因此，地方居民與業者之接受度與參與力等程度，應優先評估，評估指標包括：居民對地方的關懷程度、對生態旅遊的接受度、當地主管機關或民間主導性組織之支持態度、居民與業者之參與程度及民間自願性組織之活力。

(三)遊客之接受度與願意支付費用

生態觀光發展成敗關鍵因子之一，尚包括遊客參與層面，因此，規劃生態觀光時，以遊憩供給面作為評估項目外，且須考量遊客對生態旅遊之接受度與願意支付費用等項目評估，以瞭解遊客對不同標準的生態觀光產品之接受度與願意支付費用額度，再以遊憩吸引力的觀點，依不同標準生態旅遊產品的安排與提供滿足遊客的生態觀光體驗，例如提供在地居民之全程導覽與深度解說，以吸引深度生態觀光者前往。因此，遊客對生態觀光的認同、對地方環境非消耗性行為的接受程度與願意支付費用額度，均是兼顧地方資源保育與經濟的重要依據。

(四)生態旅遊的發展與推廣

目前國內生態觀光的發展與推廣可分為政府組織與民間團體兩大部分，政府組織有營建署各國家公園、林務局與退除役官兵輔導委員會所經營的森林遊樂區，及交通部觀光局所屬的國家風景區，長期以來積極投入推動休閒旅遊與生態環境解說教育工作，近年更配合生態旅遊年，規劃推廣許多生態觀光路線與行程。在民間團體的部分，國內初期有許多民間社團推出主題式自然生態旅遊行程，主要以體驗並欣賞當地的原貌和特

色，不以熱門觀光景點為訴求，懷抱關懷與學習的態度，不但替自己的行為負責，也為旅遊地的生態環境負責，國內推廣自然生態之旅的主要民間社團，包括：中華鯨豚協會與黑潮文教基金會、中華民國野鳥學會、中華蝴蝶保育協會、中華民國自然步道協會、中華民國濕地保護聯盟、中華民國荒野保護協會。

貳、國際生態觀光的原則

一、國際生態旅遊協會（TIES）

國際生態旅遊協會（TIES）（Wood, 2002）對生態旅遊實務操作的原則摘述如下：

1. 評估發展生態旅遊對自然和文化的帶來的衝擊，需將其影響力降到最低。
2. 需對參加生態旅遊的遊客，教育及解說重要的保育觀念。
3. 強調負責任的商業行為，與當地住民合作，瞭解當地的需求及傳遞自然保育觀念。
4. 業者將部分的收入，運用在保育及管理當地自然資源和保護區。
5. 強調需要有區域性的旅遊規劃及遊客管理計畫。
6. 強調環境使用上，需要長期間的監測，將衝擊性減至最小。
7. 利用經濟利益的誘因，使當地住民保育當地自然資源與保護區。
8. 旅遊發展不能超過環境的承載量。
9. 公共設施的建設，需使用對環境最少衝擊的材質，且需對當地自然環境的植物與野生生物進行保育。

二、魁北克世界生態旅遊高峰會宣言

魁北克世界生態旅遊高峰會宣言（Quebec Declaration on Ecotourism,

2002）提出生態旅遊應秉承永續旅遊的原則，並注重旅遊發展對經濟、社會和環境所造成的衝擊，且為區別其概念與一般永續旅遊的不同，其提出幾個特定原則：

1. 積極對於自然和文化遺產的保護。
2. 計畫、發展和操作生態旅遊時，提供當地居民和原住民部落的福祉。
3. 於生態旅遊地點進行自然和文化遺產的解說。
4. 生態旅遊的對象主要在於散客與小眾旅遊團。

三、聯合國世界旅遊組織（UNWTO）

聯合國世界旅遊組織（United Nations World Tourism Organization, UNWTO, 2002）認為生態觀光是一種到自然地區旅遊的形式，其發展原則上包含：(1)遊客以欣賞當地自然與傳統文化為主要動機；(2)富有教育性的內容；(3)顧及當地居民的生活福祉；(4)對環境的負面衝擊最小；(5)保護當地的自然資源。交通部觀光局（2002）認為生態旅遊為非單純到原始的自然環境進行休閒與觀光活動，而是以環境教育為工具，同時連結對當地居民的社會責任，並配合適當的機制，以期在不改變當時原始生態與社會結構的範圍內，從事休閒遊憩與深度體驗的活動。

四、國際著名學者主張

(一) Wight的生態旅遊發展主張

Wight（1993）指出，生態旅遊發展應遵循以下原則：

1. 不使自然退化，並以環境上負責任的方式予以開發。
2. 提供一手的、參與性和啟發性的體驗。
3. 涉及當地社區、政府、非政府機構、產業和旅遊者等所有參與者的教育（旅遊前、中、後）。

4.鼓勵所有參與者認識資源的內在價值。

5.根據資源本身而接受它，承認資源的極限，進行供給導向管理。

6.促進包括政府、非政府機構、科學家和當地人在內的不同參與者的瞭解和合作。

7.促進所有參與者對自然和文化環境的道德和倫理責任及行為。

8.為資源、當地社區和行業提供長期的收益，其收益可能是保育、科學、社會、文化或經濟。

9.生態旅遊經營應該確保基本的、對環境負責任的實踐，不僅應用於吸引旅遊者的外部（如自然和文化）資源，且應用於內部經營。

(二) Pedersen的生態旅遊主張

Pedersen（1991）所提的生態旅遊應包含下列五大功能原則：

1.保護自然地區：主要的目標是提供當地社經利益，例如增加工作機會、提高觀光收入、改善當地的基礎建設、促進社會福利的可及性、增進不同文化間的關係。

2.增進教育學習：主要的目標是提供環境教育的服務，例如透過保護區及生態旅遊地點的解說服務進行教育學習，以提高遊客及當地居民的環境意識。

3.創造收入：主要的目標是對自然地區的保育，例如透過觀光收入的分配，以維持、保護及經營自然生態區及棲息者。

4.提升旅遊品質：主要的目標是提供高品質的體驗。

5.促進當地的參與：主要的目標是帶動當地的經濟及促使當地居民支持自然資源的保育。

(三)綜合性的生態觀光發展原則

因此根據上述，生態觀光的發展原則有以下幾項重點：

1.生態觀光以社區資源為主要發展對象。

2.生態觀光應以保育維護和永續發展為優先目標。

3.生態觀光之回饋機制應以在地社區為主。

4.生態觀光解說教育訓練應以在地居民為主導。

5.生態觀光的合作應該結合產、官、學與非營利組織等單位。

 ## 第二節　生態觀光的發展種類

　　生態觀光是一種相對於大眾旅遊（mass tourism）的一種自然取向的觀光旅遊概念，並被認為是一種兼顧自然保育與遊憩發展目的的活動。並指出生態旅遊是一種旅遊的形式，主要建基在一地的自然、歷史以及土著文化上（含原住民的或該社區的文化）。所以，生態旅遊包含對當地自然環境及文化的欣賞和倡導重視保育議題。因此本書將概略式的以自然、文化與融合型的生態觀光進行以下的介紹。

壹、自然生態觀光

　　國外的學者Kusler（1990）強調生態觀光乃是以自然和考古學資源為基礎的旅遊活動（包括鳥類、其他野生物、風景地區、礁岩、石灰岩洞區、化石地、考古地、溼地、和稀少及未被破壞之物種棲息地。而國際自然保育聯盟（IUCN）（1996）則是認為生態觀光為一種具環境責任、啟發性的旅遊方式，通常選擇在比較沒有受干擾的自然地；旅遊目的是為了享受並欣賞大自然及與之共存的人類文明；此方式將促進自然與文化的保育，提供當地居民在社會經濟方面主動參與旅遊發展的機會。

　　因此在自然生態觀光的範疇中，本書將首先以賞鯨活動作為範例介紹。

一、國外賞鯨活動

　　商業性賞鯨起源於1955年的加州海岸，但一開始並未大受歡迎，1985年國際鯨魚委員會開始禁止商業性捕鯨，以保育為主，並往賞鯨活動發展，直到約二十年後才開始蓬勃發展。根據國際動物福利基金會（IFAW）統計，截至2000年止，全世界至少有八十七個國家或地區從事商業性賞鯨活動，至少吸引八百萬人次的遊客參與，平均年成長率超過10％，並帶來將近十億美元的觀光收益，儼然成為全球重要的觀光產業之一（沈珍珍，2004）。最新的2016IFAW官網上資料顯示，每年全球有一百一十九個國家共一千三百萬遊客人次參加賞鯨活動，並且產生二百億美金的觀光收益（http://www.ifaw.org/united-states/our-work/whales/promoting-responsible-whale-watching）。

二、國內賞鯨活動

　　國內的賞鯨活動，大多集中在東北部，包括宜蘭、花蓮、台東等三縣市，主要港口：宜蘭縣的烏石港、花蓮縣的花蓮港和石梯港、台東縣的

斯里蘭卡Mirissa外海的賞鯨船

成功港。自1997年開始後便急速成長。根據中華鯨豚協會（2010）的統計資料，第一年的遊客總人次約一萬人左右，隔年立即增加至五萬人，2002年時突破二十萬人，到了2015年時，已有將近424,920遊客人次在宜花東從事賞鯨活動（GO GO賞鯨網之官方網站），尤其是龜山島海域因為有黑潮暖流流經於此，帶來豐富的海洋資源形成一條食物鏈，因此有許多的鯨豚會來此覓食並長期定居，所以遊客來龜山島賞鯨，可以看到鯨豚的機率很高。周蓮香等人（2007）於7月至9月間，以系統化穿越線調查的方式共執行了十趟航次，有效航程共687.7公里，發現率鯨豚率為80%。其實大多數賞鯨活動以看到海豚的機率較多，從專家學者對鯨豚的定義可以發現鯨與豚的區分以大於4公尺以上者為鯨，小於4公尺以下者為豚，但也有例外，如鼠鯨小於2公尺以下、瓶鼻海豚大於4公尺以上，後來統稱為「鯨豚」，所以賞鯨也就是指賞鯨豚。

三、國內賞鯨範例

(一)緣起

在台灣談到賞鯨旅遊，除了中華民國生態旅遊協會外，必須提到的就是中華鯨豚協會。中華鯨豚協會於2000年正式成立，在立場上以加強國內鯨豚資源調查與保育、鯨豚擱淺與救援工作、推廣鯨豚保育觀念為主，為了能讓大眾瞭解鯨豚保育的重要，協會採取賞鯨解說員訓練、鯨豚保育研討會、鯨豚擱淺志工訓練等活動方式，同時為了能對賞鯨活動持續的觀察，在每年賞鯨季即將結束時，都會有對遊客所做的賞鯨問卷活動調查，透過遊客的立場瞭解賞鯨業的經營管理。擁有多年在賞鯨旅遊努力的經歷，因此在賞鯨生態標章的計畫執行單位上也是非常適合的。

以地域性為主在賞鯨旅遊的推動不遺餘力的民間團體則為黑潮海洋文教基金會。其為民間團體花蓮尋鯨小組所發起，主要是推廣賞鯨生態旅遊、重視海洋文化為主，每年皆舉辦黑潮解說員的訓練，並且與花蓮多羅滿賞鯨公司合作，支援多羅滿賞鯨船隻的解說教育工作，同時亦持續進行

海洋資源的調查與記錄。

　　1996年，海洋作家廖鴻基、鯨豚研究者楊世主與資深討海人潘進龍組成了台灣尋鯨小組，發現了台灣東岸豐富的鯨豚資源。1997年，台灣第一艘賞鯨船「海鯨號」從花蓮縣豐濱鄉的石梯港啟航，船上的解說工作即由台灣尋鯨小組成員擔任。台灣的賞鯨活動自此開始蓬勃發展，成為一種新興的生態旅遊形式，宜蘭、花蓮、台東等地也紛紛成立賞鯨公司。花蓮港目前共有六艘賞鯨船，分屬三家賞鯨公司：花東鯨世界（三艘）、多羅滿賞鯨（兩艘）與太平洋賞鯨（一艘），三者經營風格略有差異。

　　1998年，台灣尋鯨小組改組為黑潮海洋文教基金會（以下簡稱黑潮），並開始與多羅滿賞鯨（以下簡稱多羅滿）合作，一方面提供賞鯨解說服務，一方面也利用賞鯨船進行海上觀察記錄，兩者的合作關係隨後便持續至今（2012年）。1999年開始，黑潮舉辦了「海上鯨豚生態觀察與解說員培訓營」，以招募更多人力投入鯨豚解說工作，其後形式雖幾經改變，但培訓目標大致相同，都希望解說員不要只會介紹鯨豚，對花蓮本地的自然環境、歷史人文也該有所著墨，同時也應透過解說傳達生態旅遊的理念與環境教育的思維。

(二)賞鯨活動

◆開啟年代

　　西元1997年7月，我國第一艘專營之賞鯨船——海鯨號，在花蓮石梯港開航，台灣地區賞鯨活動正式在東海岸揭開序幕，自此之後，賞鯨生態旅遊迅速成為東海岸最熱門的海上旅遊行程。自海鯨號開航以後，同年宜蘭的龜山朝日號與台東成功美冠達號陸續投入賞鯨旅遊經營的行列，西元1998年，多羅滿號在花蓮港啟航，台灣地區主要四個賞鯨海域已然成形。西元1999年，台灣地區賞鯨活動進入急速擴張期，賞鯨港口與公司大幅成長，賞鯨船數更增加為前一年度的三倍之多（中華鯨豚協會，2001），而自1997年賞鯨活動開始以來，台灣的賞鯨船已從三艘增

加至二十五艘，賞鯨人數也從一萬多人增加到二十四萬多人（李明華，2005），賞鯨生態旅遊在台灣之蓬勃發展可見一斑，至2015年都曾經以二十萬至六萬不等人次增加，仍見有其不錯的市場。

◆賞鯨地點、鯨群分布

目前台灣賞鯨生態旅遊據點主要集中在東海岸宜蘭、花蓮、台東三縣市，中南部雖也有零星的賞鯨船分布，但多為載客運輸或遊覽港口的遊艇兼營。賞鯨生態旅遊主要分布於東海岸主要的四個海域，分別為龜山島海域、花蓮海域、石梯海域以及成功海域。

東部海域的鯨豚資源相當豐富，諸如常見的偽虎鯨、弗氏海豚、瓶鼻海豚及飛旋海豚，以及稀少的大型鯨類如虎鯨、抹香鯨與大翅鯨等。而在鯨豚現蹤率方面，花蓮、宜蘭、台東三縣市之發現率分別為：花蓮縣約95%，宜蘭縣約78%，台東縣約為93%，因此，鯨豚在花東海域現蹤的機率相當高，而花蓮海域的鯨豚發現率，極具發展賞鯨生態旅遊之潛力。在賞鯨船密度方面，如前述以龜山島海域密度最高，包含烏石港及南方澳港

賞鯨生態旅遊蓬勃發展，迅速成為東海岸最熱門的海上旅遊行程

資料來源：花蓮縣觀光協會。

兩個港口，至少共有十四艘賞鯨船從事賞鯨生態旅遊活動。

　　國內賞鯨生態旅遊蓬勃發展，參與遊客人數逐年增加，尤其宜蘭龜山島海域，除了賞鯨行程以外，更可選擇搭配龜山島登島活動，吸引最多遊客，但也因此，賞鯨或搭配登島遊客人數與單純登龜山島遊客人數往往被併計為出海賞鯨人數，而有高估現象，因此宜蘭地區賞鯨遊客人數僅供參考。而花蓮地區，根據學者周蓮香（1998）發表的鯨豚調查結果顯示，花蓮三縣市中，以花蓮的航次發現率90%，是各縣市中最高的，同時花蓮縣為國內賞鯨生態旅遊的發源地，具有代表性意義，更被認為是日後參與賞鯨豚活動的最佳地區（沈珍珍，2004），台東地區賞鯨業逐年沒落，遊客人數與其他地區過於懸殊，因此本研究在選擇研究樣本時，將選擇花蓮賞鯨港口的遊客為研究對象。

◆賞鯨活動安排

1.賞鯨季節及票價：台灣的賞鯨屬季節性活動，每年4～10月期間，東北季風減弱，海面較平穩，適合搭乘賞鯨船出海賞鯨，其餘月份則因東北季風強盛，為賞鯨生態旅遊之淡季。另外在票價方面，各家業者約在800～1,200元之間，也會因應不同的促銷活動或套裝行程而有些許的價格變動。

2.賞鯨生態旅遊航程之安排：在賞鯨生態旅遊的航程方面，賞鯨業者每日約提供三至四個航班，一趟遊程約二至三小時，包含活動解說在內，解說的地點則因經營公司的不同可分為陸地上或船程途中。參與賞鯨生態旅遊的遊客大多是先至賞鯨公司報到、聽取注意事項或行前解說，再搭乘賞鯨公司的接駁車至碼頭，接著搭船出海賞鯨，平均每個航次可發現一、兩種鯨豚，賞鯨海域主要在港口周圍20海里內，離港出海後，船長會依個人的經驗及洋流狀況決定航線，並無固定的航線與航區。部分業者除了提供觀賞鯨豚的行程外，也提供海釣或附近景點的生態性行程，如夜釣小管、南魷及龜山島海域的登龜山島行程。

3. 賞鯨船的硬體設施：目前從事賞鯨生態旅遊活動的賞鯨船依船隻噸位與載客數的不同大致可分為兩類，分別是載客三十至五十人的20噸級與載客七十至一百人的50噸級兩種船隻；若依外型與空間設計的差異則可概分為三類，分別為開放式、密艙式與兼具海釣功能的賞鯨船。花蓮、石梯海域的賞鯨船隻大多屬於開放式的賞鯨船，這類船隻提供良好的空間視野，強調觀賞海洋風光與鯨豚生態的最佳景觀，適合喜歡感受海風吹拂與乘風破浪刺激的遊客。龜山島海域的賞鯨船則包括密艙式與兼具海釣功能的賞鯨船，密艙式賞鯨船主要是乘坐於船艙內，不受海風吹拂、海水潑濺及日曬。

4. 解說服務：賞鯨生態旅遊的解說服務可概分為陸上行前解說與海上解說兩種。陸上解說的服務以花蓮、石梯及成功三個區域的部分業者較為普遍，主要的考量是顧慮遊客乘船後可能感到暈船、身體不適的狀況。出航前解說員會以簡報、海報、圖表等媒體為遊客進行約二十至三十分鐘的簡介，內容主要包括周邊環境、海洋生態、鯨豚介紹、當地人文歷史與相關安全注意事項等等。海上解說一般而言包括海岸景觀、漁撈文化及鯨豚生態等，並隨著航程中的鯨豚發現做隨機的解說。雖然賞鯨生態旅遊的主要過程是在海上進行，然而陸上據點的相關設施、解說與服務品質的優劣，都將會影響整個遊憩活動的體驗與知覺（中華民國永續生態旅遊協會，2002）。

貳、文化生態觀光

1988年墨西哥生態學家Hector Ceballos-Lascurain在定義「生態觀光」時，認為是到達尚未被人為干擾及破壞的自然區域，進行特定目的的研究，例如：學術、欣賞及體驗野生動植物景象，並關心區域內存在的任何文化現象。其中的原住民部落觀光旅遊涵蓋自然和文化兩種獨特的資源。並且部落觀光主要在接觸原住民及認識傳統其文化，並非被動

的遊樂設施或難以互動的自然資源，因此與一般觀光活動不同（Graburn, 1989）。因此在文化生態觀光的範疇中，以下所述將以台灣原住民部落的文化觀光作為範例介紹。

一、台灣原住民文化觀光緣起與轉變

　　由於原住民部落多位於偏遠的山區，資源開發不易且開發成本較高，自然資源因而保留下來，加上地理的孤立使得原住民發展出獨特的社會文化型態，如此的異族文化對於一般民眾具有相當的神祕吸引力（吳宗瓊，2003a），加上大眾對於遊憩需求逐漸傾向深度體驗與探索當地自然環境與人文風情的深度觀光（吳欣頤、林晏州、黃文卿，2005），使得原住民部落觀光成為台灣未來具發展潛力的觀光方式。**表4-1**彙整說明台灣原住民部落觀光發展的沿革，本研究依照其發展狀況及特性，將其劃分為四個階段：

(一)萌芽時期（1945～1969年）

　　台灣光復後，觀光業逐漸開始萌芽，烏來及日月潭皆因當地風光明媚的景色及原住民的歌舞表演，深受第一次接觸高山族群文化的觀光客喜愛。

(二)成長時期（1970～1989年）

　　生活型態轉變，使得人們對於觀光的需求大量增加，而國家公園和大型文化村相繼出現，雖帶動大眾對原住民部落觀光的興趣，卻造成原住民與一般大眾的衝突不斷。

(三)轉變時期（1990～2009年）

　　隨著生態觀光觀念興起，帶動原住民部落觀光朝永續方向經營。

(四)特色部落文化發展期（2009～　）

　　強調部落自主管理及將經濟利益留在當地。國內原住民部落觀光

表4-1　台灣原住民部落觀光發展的沿革

發展期	原住民發展觀光旅遊重要事件
萌芽時期 1945～1969年	1.發展的開端： (1)1945年，成立「台灣省觀光事業委員會」。 (2)1950年，台灣獲得美國援助。 駐台美軍假日旅遊促成日後台灣觀光事業的萌芽。
	2.土地變更：1951年，推行「山地三大運動」，使原住民地區的土地變成可以買賣的「商品」。而光復後，山林地經重測後，被劃撥為退輔會、林業單位或大學附屬實驗農林場用地，成為日後土地糾紛難以解決的關鍵所在。
	3.促使原住民與觀光結合之事宜： (1)1965年，「戒嚴時期台灣地區山地管制辦法」因觀光需求而放寬管制。 (2)1966年，發布實施「天祥風景特定區計畫」。 1960年代，因應國際局勢的變化與國內旅遊的社會需求日益，開始改變觀光政策，配合開發原住民部落觀光。
	4.平地人參與原住民部落觀光事業： (1)1967年，雲仙樂園開幕，表演原住民歌舞。 (2)1968年，實施「加強觀光事業發展綱要」、「建設森林遊樂區計畫」。 (3)1969年，發布「發展觀光條例」。 平地企業獲准合法使用山地保留地，原住民部落觀光資源逐漸移轉到平地企業的手中。
成長時期 1970～1989年	1.政府擬定各項觀光政策： (1)1974年，區城計畫法。 (2)1979年，各地區的綜合開發計畫。 (3)1979年，台灣地區觀光事業綜合開發計畫。 1970年代，政府擬定有利於投資者開發山區的相關政策。
	2.國家公園陸續成立：1983年，公布實施「國家公園法」，陸續成立國家公園，侵犯了原住民的生存空間及權益，使得原住民與國家公園管理間發生衝突。
	3.大型原住民文化村的成立：九族文化村（1986）與台灣原住民族文化園區（1987）相繼開幕，讓原住民文化成為一種商品。
轉變時期 1990～2009年	1.生態觀念的興起： (1)1990年代逐漸興起生態觀光及永續經營的觀念。 (2)1995年，達娜伊谷及霧台等原住民部落開始嘗試自主性的發展生態旅遊，強調經濟利益留在當地。達娜伊谷部落觀光的成功案例，讓其他部落開始發展自主性的部落觀光。

（續）表4-1　台灣原住民部落觀光發展的沿革

發展期	原住民發展觀光旅遊重要事件
	2.政府擬定有利原住民部落觀光發展之政策： (1)2001年，週休二日。 (2)2002年，挑戰2008——國家發展重點計畫——觀光客倍增計畫。 (3)2004年，行政院永續發展委員會發表生態旅遊白皮書。 (4)2005年，台灣各縣市觀光旗鑑計畫、台灣健康社區六星計畫。 (5)2006年，原住民部落永續發展計畫說明。 (6)2008～2009年，旅行台灣年。 政府協助部落依據其特色開發，並朝永續性發展。
特色部落文化發展期（2009～）	1.將特色活動與原住民部落傳統文化結合：將美食、攝影、體驗、慶典、星象、建築、工藝、民俗等文化活動與原民部落結合。 2.建構台灣原住民觀光25路線：2012年台北國際旅展，行政院原住民族委員會以「拜訪部落」為主題，強調原住民部落豐富的文化內涵，悠閒、樂活、在地的原鄉風情。

資料來源：本研究修正自張靈珠（2009）。

目前以「原始、傳統、自然、真實、熱情」為形塑的焦點（謝世忠，1994）。觀光內容有走「自然景觀」為主要取向者，也有以傳統祭典、神話與傳說、歌舞、手工藝品、母語、傳統競技等原鄉風情為賣點。其產品類型約可概分為部落總體營造導覽、原住民文化主題展演、大型節慶活動以及部落生態文化觀光等四大類。

二、台灣原住民分布與原住民觀光路線

(一)台灣原住民的分布

　　台灣原住民族，泛指在十七世紀中國大陸沿海地區人民尚未大量移民台灣前，就已經住在台灣及其周邊島嶼的人民。在語言和文化上屬於南島語系（Austronesian），原住民族在清朝時被稱為「番族」，日據時代泛稱為「高砂族」（Takasago），國民政府來台後又將原住民族分為「山地同胞與平地山胞」，為了消解族群間的歧視，在1994年將山胞改為「原住民」，後再進一步稱為「原住民族」。

　　目前台灣島上（含蘭嶼）的原住民族人數約有五十三萬人（行政院原住民族委員會，2016），占台灣總人口數2%。雖然人口比例很低，但多項的考古研究推論，在古代南島民族起源和向南洋遷徙的過程中，台灣占有關鍵性的地理地位，應該是數千年前南島語系民族擴散的起源地。目前共有十六族，人數最多的為阿美族（約二十萬人），最少的是拉阿魯瓦族人（約400人），其中台灣唯一的一支海島民族是蘭嶼島的雅美族（又稱「達悟族」）。在十六族中，各族群擁有自己的文化、語言、風俗習慣和社會結構，對台灣而言，原住民族是歷史與文化的重要根源，也是獨一無二的美麗瑰寶，其分部區域如圖4-2。

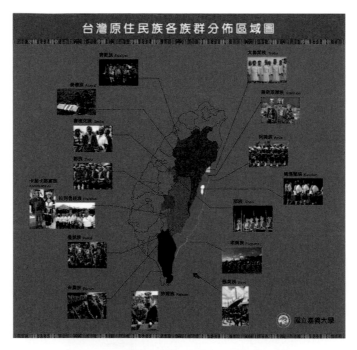

圖4-2　台灣原住民各族群分布區域圖

資料來源：http://www.ncyu.edu.tw/aptc/content.aspx?site_content_sn=6760。

(二)台灣原住民觀光路線

◆拜訪部落之二十五條觀光路線

　　101年行政院原住民族委員會以「拜訪部落」為主題,強調原住民部落豐富的文化內涵,悠閒、樂活、在地的原鄉風情,推薦二十五條精彩的部落遊程(**圖4-3**),例如:

　　①北台灣

　　不一樣的月光～南澳人文記事二日遊(泰雅東岳部落);烏來溫泉

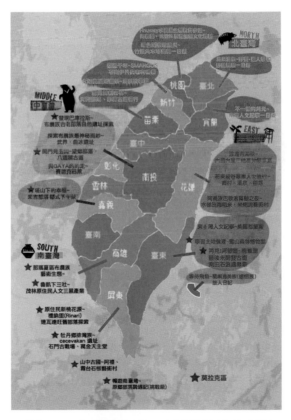

圖4-3　台灣原住民二十五條路線分布圖

資料來源:行政院原住民族委員會(2014)。

～野要—獵人學校野趣體驗一日遊（泰雅部落）；高義蘭・比亞外泰雅生態文化體驗；泰雅千年～SMANGUS—泰崗伊汎長老祕密花園有機餐；大隘賽夏族矮靈祭；泰雅族之雪見舞動森林～天狗部落、象鼻古道健行等。

②中台灣

發現巴庫拉斯～布農族古老部落自然遺址探索；探索布農族最神祕面紗～武界、曲冰遺址；開門見玉山～望鄉部落、八通關古道；與Gaya的約定～賽德克巴萊；塔山下的幸福～來吉部落・鄒式下午茶等。

③南台灣

那瑪夏區～布農族藝術生態；魯凱下三社多納溫泉～茂林原住民人文三黑產業；原住民新桃花源～禮納里（Rinari）・達瓦達旺舊部落；牡丹鄉排灣族～cacevakan遺址、石門古戰場、萬金天主堂；山中古國～阿禮、霧台石板藝術村；南台灣原鄉部落騎遇記（挑戰級）等。

④東台灣

渡邊吉海秧～大農大富平地森林單車遊（阿美族）；花東縱谷單車人文旅行～鄉村、溫泉、部落（阿美＋布農＋撒奇萊雅＋卑南各族）；阿美族巴歌浪舞動之夜～水梯田海稻米、米粑流藝術村（阿美＋太魯閣＋撒奇萊雅＋噶瑪蘭各族）；東台灣人文記事～美麗都蘭灣（阿美族＋卑南族）；學習土地倫理～鸞山森林博物館（布農族）；再見！阿塱壹・南台灣最後未開發古道・南田石浪濤樂章（排灣＋卑南＋阿美各族）；等待飛魚～蘭嶼達悟族（雅美族）旅人日記等。

◆原住民族部落深度旅遊專區

2015陸續推出部落美食地圖（**圖4-4**）、2015跟著美食遊部落（原住民族委員會，http://www.apc.gov.tw/portal/docDetail.html?CID=2E12BD6704F1BBC1&DID=0C3331F0EBD318C2E5629980D2A27214）等相當精彩深入的原民文化生態之旅。

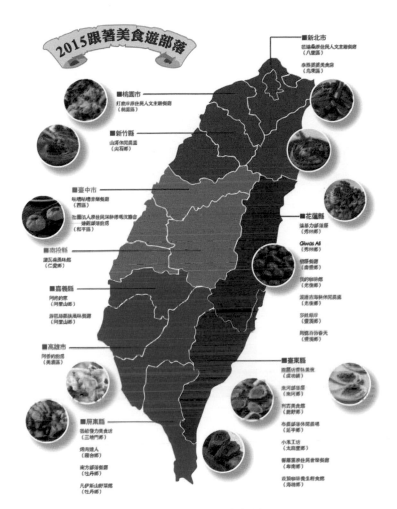

圖4-4　部落美食地圖

資料來源：http://www.apc.gov.tw/portal/docDetail.html?CID=2E12BD6704F1BBC1&
　　　　　DID=0C3331F0EBD318C2C4DBF40FE52C57B9

　　2016推出《部落款款行》帶你走進部落，體驗部落真善美（**圖 4-5**）；與最新規劃中的「兩個太陽1個月亮」──部落生活體驗計畫（105-106年）（原住民族委員會，http://www.apc.gov.tw/portal/docDetail.

html?CID=2E12BD6704F1BBC1&DID=0C3331F0EBD318C2CA9BE4A326

7AA73F）。

圖4-5　部落款款行

資料來源：http://smiletaiwan.cw.com.tw/native

(三)原住民文化生態觀光範例

　　首先介紹國際知名的阿里山之鄒族原民部落，耳熟能詳的「高山青，潤水藍，阿里山的姑娘美如水呀，阿里山的少年壯如山，……姑娘和那少年永不分呀，碧水常圍著青山轉……」。這首歌是描寫阿里山裡鄒族原住民姑娘與勇士之間的生活愛情故事！

阿里山鄉來吉部落～塔山鄒族的人文生態‧知性之旅

一、部落巡禮

　　來吉部落巡禮、【追隨山豬的腳蹤】、【參觀石頭教會】、【部落人文解說】、【鄒族文物館巡禮】、【藝術餐廳—洗衣板女人】、【青年會館】。

二、文化體驗

　　【工藝藝術家部落巡禮—木雕‧皮雕‧竹編‧油畫創作】、【塔山工作室—鄒族音樂奇女】、【天水木雕工作室】、【特色石頭教會】、DIY動手做竹器、有機愛玉子體驗、拜訪鄒族人的祖靈聖地、述說鄒族塔山的愛情故事。

三、文化舞動饗宴

　　（穿著原住民服裝射箭點火）君同歡樂（鄒族原住民歌曲‧舞蹈教唱）、鄒族的文化饗宴、文物及服飾介紹、聆聽鄒族的愛情‧傳統歌曲、創作歌曲、哈莫瓦那舞團表演、勇士舞、鄒族特色風味餐、竹桶飯、附鄒族傳統小米酒。

四、自然生態

　　夜間導覽、夜間生態及觀察青蛙解說等夜行性物種、觀星空、觀賞鄒族聖山塔山天水瀑布、森林步道、森林芬多精、山豬水池、斯比斯比鐵達尼峭岩、情侶斜坡、教你如何分辨公愛玉子及母愛玉子。

參、融合型生態觀光

　　觀光局於2009年隨後推出「觀光拔尖領航方案」，提出六大新興產業為重點發展推動，其中包含觀光旅遊與精緻農業，提出國民旅遊已成為國人生活的一部分，其效益可帶動地方經濟發展，且台灣自然、人文資源多樣而豐富，最適合發展主題式「深度旅遊」及追求自我創造與生命感動的「體驗旅遊」，觀光發展已成地方共識。由於觀光發展可以帶來實質的經濟效益，期能帶給社區更多的工作機會和收入來源，並且提供當地組織建立觀光產業的機會。因此結合觀光發展作為目標，並以社區營造的過程──「產業文化化、文化產業化」，轉型融合成各種觀光產業發展，正是目前許多台灣社區正積極進行的方向。因此，本書將以社區型的生態觀光發展歸屬於融合型的生態觀光之一種類型，其範例如以下所言。

一、台灣社區發展、社區營造與社區文創

　　community這個英文字，其詞源自於拉丁字commusis，意指同胞或指共同關係的感覺。該字的複雜性與歷史過程裡所發展出來的各種複雜的互動有關，一方面，它具有「直接、共同關懷」的意涵；另一方面，它意指各種不同形式的共同組織，而這些組織也許可能、也許不可能充分表現上述的關懷。根據內政部民國80年5月訂頒之「社區發展工作綱要」第二條，對「社區」所下的定義如下：本綱要所稱社區，係指經鄉（鎮、市、區）社區發展主要機關劃定，供為依法設立社區發展協會，推動社區發展工作之組織與活動區域（內政部，1991）。社區是居住於某一區域，具共同關係，社會互動及服務體系的一群人們。社區是由居民，人與人之間、人與鄰居間或團體間之互動，產生認同、樂於參與社區活動的群體。

(一)社區發展

　　社區發展（community development）一詞起源於二次大戰後，聯合國

為改善發展落後或發展中的國家，所提倡的一項運動，其目的在於「結合政府及社區的力量去改善人民的生活，鼓勵居民參與國家及社區建設，藉由社區自助的精神，運用社區自身的資源改善生活素質」。在此過程中，社區工作者協助將社區居民組織起來參與行動，並進行研究社區需要協調分工，動員社區內外資源，採取自助行動計畫，以解決社區共同的問題。並且希望在一種漫無組織的地理社區環境中，運用社區行動的方法，以求心理社區，即社區意識的成長，而此種社區意識實為社區發展的動力。

(二)社區營造

社區總體營造名詞主要源自並結合日本「造町」、英國「社區建造」（community building）與美國「社區設計」（community design）等三個概念，尤其強調社區生命共同體意識、社區參與和社區文化等意涵。「社區總體營造」一詞，第一次正式出現是在民國83年10月3日，當時本會申前主任委員學庸向立法院作施政報告，首度提出此一概念及相關計畫，主要為延續李前總統對於社區文化、社區意識及生命共同體的理念，將之整合轉化為可具體操作的政策。合宜的社區總體營造可分為經濟建設、基本功能建設及環境建設等三個層次，其三者之間存有相互制約與促進的關係（李永展，1996）。「社區總體營造」並不是齊頭式的運作，而是要去發掘社區地區特色，並瞭解地區資源，將資源透過社區創意的規劃後，在日常生活中產生最大效益，以能呈現出「社區的總體性」。

(三)社區文創

自文建會（2012年改制為文化部）於1994年提出社區總體營造政策開始，以「地方文化」作為文化存續、地方發展的策略，推動至今近二十年；在面對全球化與工業化帶來的環境問題、與文化單一化的危機，「資訊化、生產性、全球化標準」將被「環境、地區、農業、個性」所取

代，人類生活發展得改以從在地生活文化與價值認同著手。眾所周知社區的能量有賴產業來延續，社區產業當以在地生活為主，其經濟價值應該是由文化的價值來決定。重點是原創的力量來自生活，來自歷史文化，更來自土地，只要一點點創新思維、深度的故事挖掘，就能呈現在地特色與自信，就能協助青年返鄉創業，活化在地社區經濟（吳莉玲，2013）。

　　社區觀光發展則包含社區營造與小區域地理學與觀光產業的意涵（陳墀吉，2001），以社區資源與環境特色為出發，使社區觀光經由在地化過程漸漸形成風格（style），以當地居民為主要人力資源，運用當地特殊資源為觀光發展的主體（宋秉明，2002），並以經濟活動形式提供各項社區旅遊產品。一個以人為本的地方產業發展，必須從純粹的經濟產值轉移至在地生活中人們的共識與價值認同。若拉高社區產業的觀察角度，可以發現：從勞動、消費、食物供應、休閒生活、歷史文化，都來自都會周圍的鄉鎮，當代鄉村既是經濟的生產空間，也是大眾的消費空間。而資源社區的轉型，除了地方內外的連結之外，生產與消費的連結也是重要的方式，尤其「城鄉交流」更是活絡地方經濟重要的關鍵。

　　因而經過時間的洗禮，加上早先文建會和現存文化會近年來的文化創意的倡導，與興起一股回鄉青年的創業風潮，結果逐漸形成逐漸沒落的鄉鎮或社區，由一群具創意發想與實踐的族群（不一定是年輕人），透過恢復在地特色、回復老房子的風貌、找尋社區傳統新價值、尋求各方人（物）力資源等，形成一股社區再造新文創，例如：開路先鋒的蘇澳白米社區的木屐、三峽的藍染社區、新竹司馬庫斯的原民社區、苗栗三義油桐花社區，至近期的台南五條港區的老房新意（老房結構藝術創造展示、老房民宿等）、米其林星級五條港舊城漫遊、府城產業米街（吃米不知米街）繁華再起、台南安平的巷弄文創（在地文化藝術展演）、南投竹山小鎮文創、花蓮《O'rip》在地六條漫走行程等都是社區文創的新翹楚。

歷經210年府城繁華的米街，透過「吃米不知米街」俗語，回春社區的歷史與文化，進駐米街的新創青年猶如當年漢民族移民府城的情境，與近一百五十年傳統糕餅店相互融合與時並進

資料來源：吃米不知米街，https://www.facebook.com/bikemarkettainan/；Lovi's
　　　　　巷弄手工雪糕鋪，https://www.facebook.com/lovistainan/photos/a.777
　　　　　563615686771.1073741828.777217082388091/863454090431056/?typ
　　　　　e=3&theater；鳳冰果鋪，https://www.facebook.com/pg/feng.icefruit/
　　　　　photos/?ref=page_internal；舊來發餅鋪，https://www.facebook.com/
　　　　　twglf/photos/a.494460593958067.1073741824.207226552681474/56567273
　　　　　0170186/?type=3&theater

二、融合型生態觀光範例

　　如同Fennel及Eagles（1990）所言，生態旅遊認為是遊客到自然地旅遊，提供當地人就業和商業機會，以教育及獲利來改變人們的態度。也就是說，生態旅遊提供之服務，如解說、監測和旅遊服務管理，應與居住在當地居民和非營利組織有效的結合（Wallace, 1993）。除了製造就業之

外，生態旅遊地的相關產業發展亦能帶動「社區經濟」發展，其所產生的經濟利益亦能作為保護資源的經費。

其中竹山小鎮文創更是突破傳統社區營造模式，不但結合在地老房舊樣新風貌，更融合各方的年輕（相關大學相關科系人才）創意發想專長資源（打破唯一在地社區人才的框架），藉由低價格高價值的轉換，讓竹山鎮起了發酵作用，讓竹山老產業活絡（竹、打鐵、餐食、伴手禮），並結合傳統手工藝、新科技（QR code）產生新創意，亦結合自行車、夜跑運動與廟口開講等風潮，增加社區的能見度，引起遊客的高度參與，創造屬於在地無可取代的行銷和新趨勢，產生前所未有的綜合效益，也給舊社區開啟了回春效應，創造社區的永續發展。因此以下將介紹此新式的融合型生態觀光，以竹山小鎮和花蓮《O'rip》為範例。

(一)竹山鎮社區文創式的融合型生態觀光

從親手用一磚一瓦修復了一座百年老宅民宿「天空的院子」開始，「小鎮文創」負責人何培鈞把原本被檳榔樹和雜草亂竹霸占的土地，重塑為「幸福腳步便當」套裝旅遊行程中的1,500坪大草原。如今，這個原本雜布檳榔樹的山坡地，已經變成南投著名的新景點「九重天草原」（環保與經濟的平衡）。接著成立的「小鎮文創公司」，結合了旅遊、文創與觀光的想法，搶救連續十五年人口負成長的竹山，讓小鎮能夠有更多的風貌與體驗。他的商業模式是先找出竹山鎮上可能有賣點的商品，如來發打鐵店、米麩店、老棉被行，利用創意研發、產品包裝及行銷手段，讓老店復興，成為竹山的新伴手禮；也與中部十二所大學產學合作，請學生運用所學，幫店家做行銷；進一步規劃出各種套裝旅遊行程，如竹山小旅行、幸福腳步便當、太極峽谷，讓企業團報一日遊，創造人潮；開辦竹巢學堂，用「交換」方式，請來各行各業將所學和專業分享給鄉鎮居民（**表4-2**）。「小鎮文創」協助竹山社區產業的研發、設計與行銷，使得社區產業、文化傳承、生態環保、環境景觀、觀光旅遊的多重融合，並朝向可永續性的社區發展（修正自吳莉玲，2013）。

表4-2　融合型生態觀光套裝旅遊行程

熱烈激情之旅	竹馬之友慢跑、愛熱血‧星光夜跑、竹山馬拉松、神祕刺客
體驗竹竹之旅	打響叮噹篇、竹築QR Code篇、押花玩藝篇、光遠彩繪燈籠篇、手作甜蜜小旅‧浪漫七夕限定篇
想享美食之旅	米香、米麩、古法打棉店、現刈米苔目、竹山碳烤番薯、大補蛋藥膳美食、純麥芽的蜜地瓜、檸檬干Home & Hand篇、番薯奶茶、深夜食堂
淨靜沉澱之旅	天空的院子之庭院篇、茶巡篇、天空的院子之屋頂篇
追竹山水之旅	就學古道篇、幸福腳步—夏日限定篇、太極峽谷篇、竹山祕境篇
戀戀文化之旅	古典巴洛克風格古墓篇、紫南宮發財篇、馬祖廟保祐篇、老街漫遊篇、竹文化園區篇
竹巢學堂之旅	小鎮生活美學篇、工藝講座、捏陶講座、竹燈星海‧文學之宴‧許願良夜篇

資料來源：小鎮文創股份有限公司。

其中行程成之一：

10:00～10:30　影片導覽、領取花布便當及地圖（大鞍山城夥伴分享）

10:30～14:00　出發（就學古道→大鞍森林小學→九重天大草原）

14:00～15:30　百年古厝天空的院子民宿參訪（天空的院子夥伴分享）

15:30～16:30　上山閱讀享用下午茶（上山閱讀景觀餐廳提供）

深度探索之旅-太極峽谷

還記得臥虎藏龍裡的竹海場景嗎?
想像自己是一位蓋世英雄,
身穿在靜謐竹海山林裡練輕功
水屏漆漆的峽谷,壯麗美景
令人讚嘆大自然的鬼斧神工
這就是太極峽谷的魅力

*小鎮文創優惠價NT$2,000/二人
 (不分平假日,含住宿及早晚餐)
*需自備或搭乘大眾交通工具前往
*報名專線:049-2657366

資料來源:小鎮文創股份有限公司。

彌足珍貴 ♥ 鐵定幸福

小鎮文創
竹山老店
Dec 9, 2013

資料來源:小鎮文創股份有限公司。

小鎮故事‧百年深度小旅

故事總是吸引著人
很多小孩在聽著故事時間終了
都急切地追問著父母
然後呢？那然後呢？

竹山，也有一群人在創造著自己的故事⋯

1000-1030　故事分享~小鎮文創記錄片
1030-1130　老店故事行~百年鐵店&米香店等
1130-1330　小鎮巷弄小吃&椅伴竹山自由行
1330-1400　上山去~(交通自備)
1400-1500　參訪百年莊園~天空的院子
1500-1600　空中飲食~上山閱讀午茶一份/人

台灣小鎮，不是缺少美，而是缺少發現

讓大家一起挖掘、一起分享、一起感動
重新尋回小鎮的生命與活力
這也是「小鎮故事館」的價值所在

上述體驗只要800/人，10人以上享有特別優惠哦！
為了提供最難忘的人文小旅，請事先預約
預約專線049-2657366，免費提供相關旅遊諮詢服務~
報名贈送精緻旅遊小書，下午茶及天空的院子本製明信片
(明信片可憑院子住宿1晚優惠500元的折扣唷~)

〔小鎮家生活講座〕

竹山巷弄內的小鎮故事館
適合偶爾遠離都市的憩閒步伐
沖泡出回甘於味覺的菜香
設計出專屬於自己的泡飯料理
傳統飲菜文化在此蔚為一股生活潮流

畫場課程介紹館

1000-1030　小鎮故事館‧導起
1030-1130　主題講座。菜食生活
1130-1300　主題中餐。菜泡飯DIY
1300-1500　主題小物。竹製籤具彩繪DIY

首場 7/7(六) 報名審批
體驗價500元/人
即日起至6/30報名截止
首場報名期間前10名享有8折優惠
講座人數限20人，4人成行
報名專線：049-2657366

資料來源：引自吳莉玲（2013）。

16:30～17:30　小鎮故事館‧問卷交流（小鎮故事館夥伴分享）
17:30　帶著滿滿芬多精及回憶回家（我與竹山下次有約）

(二)花蓮《O'rip》

　　起源於花蓮樸石咖啡館的《O'rip》，是一份從2006年開始發行的免費刊物，以花蓮人的角度介紹花蓮的生活，介紹在地的好人好事，把在地農夫、工藝家、社區文化的發展，說給大家知曉。如今《O'rip》逐漸變成一個寬廣的平台，開始辦展覽、與工藝家合作在地創作商品、與在地友人合作漫走行程、講座、演唱會、介紹創意商品，用各種不同的形式，連結起外地人和本地人，訴說著花蓮的美好。

　　在樸石咖啡館對面也開設「小一點洋行」，販售在地人種的有機蔬菜、農產加工品、手作生活用品、文創商品等，並舉辦各種分享課程，連結起農友與消費者，幫助在地農產品的銷售。一份刊物「媒合」了很多

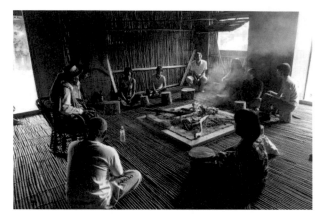

*O'rip*漫走與部落夥伴合作出的行程一次只接待二十人
資料來源：*O'rip*生活旅人。

人與事，在花蓮生活多年，深入身邊的故事後，《*O'rip*》開始做在地旅遊，設計六條漫走行程，強調在地消費，帶遊客深入每個鄉鎮，看到在地價值，讓生產者受鼓舞，讓社區發展出小型生活產業。如小旅行，由在地人接待、介紹自己，讓他們有收入，旅人與在地的人事物有深度的交流與分享，由此豐富彼此的好生活。小旅行所產生的力量，滾動很多人進來看見花蓮，也讓花蓮人有收入。

當地生活工藝家的創作品
資料來源：*O'rip*生活旅人。

O'rip暑假〜森・身・慢活之旅與漫走5月開始，往海邊走去

資料來源：O'rip生活旅人。

 第三節　台灣生態觀光活動

本節將介紹台灣近年來越來越盛行離島型的島嶼觀光、越來越受到市場重視並特色鮮明的原民部落觀光，以及原本就擔任起生態保育的國家公園生態觀光。

壹、島嶼生態觀光

旅遊業為近年來積極發展的產業之一，隨其發展，造就遊客湧入、人口密集，加速生態環境破壞及汙染，使旅遊發展所造成之負面衝擊相繼浮現，這促使許多國家、島嶼等等地區相繼提倡旅遊新形式，力求友善對

待、尊重旅遊區之環境及居民。而島嶼觀光不是新興的現象，2000年前羅馬人把卡普里島（Isle of Capri）當作渡假勝地。十九世紀葉末，工業成長及旅遊多樣化使島嶼成為熱門的渡假目的地（倪進誠，2000），從1950年代逐漸流行，1960年後快速成長。目前島嶼觀光發展之盛行，李宗鴻（2003）指出，島嶼應充分利用島嶼特有的生態資源、自然景觀、海洋資源及人文景觀，發展負責任的生態旅遊，期達島嶼觀光的永續發展。

台灣位於歐亞板塊與菲律賓板塊之擠壓交界帶，使台灣四周因而孕育許多大小島嶼。由於島嶼本身的隔離性質，加上形成方式的不同，故造化出各離島擁有獨特的地質景觀，以及發展出不同的人文風俗，如小琉球王船祭、蘭嶼飛魚祭等等，提供國人更多元的遊憩場所，使各離島頗具旅遊發展之潛力。其中，在交通部觀光局所發布的「2012年觀光施政重點」中，提出「推動生態旅遊，發展綠島、小琉球為生態觀光示範島」（http://admin.taiwan.net.tw/public/public.aspx?no=122）；以下將以小琉球為例，介紹其中的生態資源與觀光活動。

一、小琉球簡介

小琉球位於大鵬灣西南方約13公里海面上，是名列世界七個6平方公里以上珊瑚礁島嶼之一，原名沙瑪基。全島為珊瑚礁，島嶼表面為珊瑚石灰岩所覆蓋。此島近海魚類蘊量豐富，珊瑚品種眾多，加上當地純樸的漁村生活，形成台灣最具特色的離島，為十四個離島中唯一的珊瑚礁島嶼，有「海上公園」之稱，同時也擁有「破壞容易，復育極難」的島嶼特性。2000年，政府正式公告將小琉球風景特定區併入大鵬灣國家風景區中。其範圍包括琉球本島690.93公頃及海域634.9公頃（即海岸高潮線向外延伸600公尺為界），合計面積達1,325.8公頃（交通部2000年5月16日公告）。小琉球為一丘陵台地，地形最高處為海拔87公尺。形勢東西狹窄，東西最寬處僅2公里，南北長4.1公里，北部稍寬，南部較狹；島之長軸從東北伸向西南，周圍13公里，面積僅有6.8平方公里。

　　小琉球在2012年在光觀政策的施政重點中，被政府選為低碳觀光島示範計畫，因其地質特殊、生態豐富被視為海上教育明珠，琉球鄉於2005年併入大鵬灣國家風景區範圍，島上生態旅遊行程多配合民宿所提供之套裝行程，透過體驗，小琉球的生態旅遊成為一種有價值的生態體驗。因此，以下將陳述不同實際的調查案例分析，以多角度瞭解小琉球生態旅遊之概況（鄭婷云，2013；張嘉和，2010）。

　　據研究指出，小琉球目前所規劃的套裝行程，都以民宿業者包含了生態導覽行程（**表4-3**）。現有的生態導覽，業者將主要導覽重點放在潮間帶生態的體驗，在訪談過程瞭解到有部分業者（導覽者）為了滿足旅客對於生態旅遊的期待（凝視作用），出現了不論漲退潮都將旅客帶至潮間進行導覽活動，小琉球的生態旅遊體驗過程成為了一種展演（**圖4-6**）。

　　其中，小琉球當地之主要景點區域包括花瓶岩、美人洞、沙瑪基生態露營區、杉福生態廊道、山豬溝、蛤板灣、烏鬼洞、厚石裙礁等八個著名景點為主；小琉球得天獨厚的環境，有三大之最，為最佳觀日點、最多珊瑚礁品種及全島是珊瑚礁組成，著名的珊瑚礁石灰岩景點如花瓶石、美

表4-3　小琉球民宿套裝彙整表

套裝行程	包含項目	
基本套裝 1,600～ 2,100元／人	來回船票（民營）	機車（24hr，兩人共乘）
	住宿（一晚）	早餐
	潮間帶導覽，退潮為晚間時則為夜間導覽	無線網路
3,200～ 4,000元／人	午茶、晚餐	一票到底門票
	提供單車	
自費行程	浮潛（含裝備、教練及保險）市價350元／人，房客300元／人	半潛艇玻璃船，市價260元／人，房客220元／人
	小琉球風景區門票（含美人洞、山豬溝、烏鬼洞）一票到底市價120元／人，房客100元／人	晚餐250元／人

資料來源：鄭婷云（2013）。

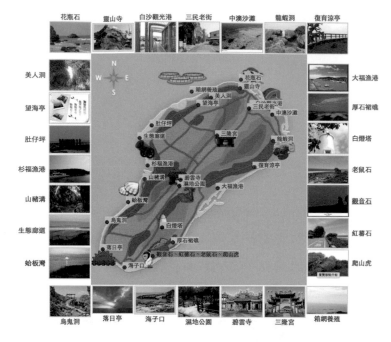

圖4-6　小琉球觀光旅遊圖

資料來源：小琉球旅遊資訊網，http://liuqiu.pthg.gov.tw/liuqiu/web_tw.php?prog=travel

人洞、山豬溝與烏鬼洞等；島上共有八個村落，人口約一萬五千多人，世代皆以捕魚為業。島上民間信仰文化深厚，廟宇有四十多座；出海打漁的船，船上都會供奉討海人的守護神──媽祖；特殊的地質及居民深厚的信仰文化，造就小琉球豐富的生態資源及景觀，使其成為海上的教育明珠。

二、小琉球知名景點動植物資源調查

　　小琉球的旅遊業者發展生態旅遊，仍以島上知名景點為地點，這些區域富含天然資源或人文特色，**表4-4**為小琉球景點之動植物調查表。

三、海陸景觀生態資源分析

　　小琉球全島地勢往西北方向緩斜，可分為地塹帶、丘陵台地與海岸

烏鬼洞 龍蝦洞

大福漁港 觀音石

資料來源：小琉球旅遊資訊網，http://liuqiu.pthg.gov.tw/liuqiu/web_tw.php?prog=travel

三大地理區，和東沙群島同屬於台灣地區少見的珊瑚礁島嶼，也因此擁有
千奇百怪的海岸地形；而島嶼上之地質資源土壤貧瘠，並不利於農耕，表
土為石灰岩長期風化產生的紅土；島嶼屬於缺水嚴重的水文狀況，農業用
水方面缺乏，居民用水來源為來自屏東縣林邊鄉的海底水管（倪進誠，
2009）。

小琉球之景點擁有豐富的地質與地形景觀，旅遊業者在發展生態旅
遊時，仍然會選擇較知名的地點，予以推薦活動行程或發展解說活動，**表
4-5**為小琉球景點的景觀生態資源調查表。

表4-4　小琉球景點動植物調查

景點名稱	景點介紹	解說情報	常見動物	常見植物
花瓶石	花瓶石高約9公尺，因受海水長期侵蝕，形成頭大腳小如瓶狀，為明顯之地標，此區交通便捷，危險性不高，浮潛活動盛行	生態步道、浮潛、潮間帶動物及水鳥、珊瑚礁海岸、地質地形	海蟑螂、玉黍螺、蜈蚣櫛蛇尾、鰕虎科、小白鷺、磯鷸、黑腹濱鷸等	大有榕、林投、血桐、構樹、馬鞍藤、長柄菊、小葉南洋杉、欖仁、瓊崖海棠、無根草、海藻等
美人洞	本區位於本島西北側，沿途景觀主要由珊瑚礁岩構成，步行其中可觀賞到上升的珊瑚礁岩地景，本區停車規劃完善，適合生態導覽	生態步道、中大型解說活動、浮潛和照海、陸域動物及潮間帶動物、珊瑚礁海岸、地質地形、螢火蟲、陸蟹、爬蟲類	黃蝶、藍灰蝶、台灣窗螢、長尾南蜥、竹節蟲、陸寄居蟹、毛足圓軸蟹、紫地蟹、斑頸鳩、白頭翁、綠繡眼、紅尾伯勞等	濱刀豆、沙地草本植物、馬鞍藤、雀榕、山豬枷、銀合歡、棋盤腳、火焰木、欖仁、菲律賓胡椒等
露營區	位於北嶼西北側，為本嶼唯一一座生態休閒露營區	海釣、露營、大型解說活動、陸域動物、蟹類箱網養殖、海階海崖地貌	小白鷺、磯鷸、黑腹濱鷸、蒼燕鷗、黃頭鷺、斑頸鳩、家燕、洋燕、綠繡眼、麻雀、箱網養殖魚類（海鱺、石斑）等	印度紫檀、大花紫葳、蒲葵、草海桐、蘇鐵、馬鞍藤、山豬枷、林投、臭娘子等
多仔坪潮間帶	本區位於島嶼之西北側、潮間帶平台地形平緩、全長約1,600公尺	適合大型解說活動、浮潛和夕照時、珊瑚礁海岸、地質地形	斑頸鳩、紅尾伯勞、麻雀、潮間帶貝類魚類軟體動物、小型海蛇、寄居蟹、水鳥等	草本植物群、苦林盤、泰來藻、海藻等
杉福生態廊道	位於島嶼之西側、於西元2004年規劃完成導覽棧道，便利民眾進行潮間帶生物觀察	生態步道、適合小型解說活動、陸域動物潮間帶動物、昆蟲、爬蟲	海參、海膽、陽燧足、貝類、小白鷺、斑頸鳩、白頭翁、紅尾伯勞、藍磯鶇、兩棲類、鼠類、爬蟲類、昆蟲類、蝴蝶等	草本植物群、雀榕、血桐、番仔藤、止血宮、草海桐、白樹仔、毛苦參、楓港柿等
杉板灣	北區位於島嶼之西側，為小琉球第三大港口，冬季東北季風不易興浪、適合浮潛及潮間帶活動	生態步道、海釣、大型解說活動、浮潛和夕照海	鱗笠藤壺、蟹類、鰕虎、蜈蚣櫛蛇尾、梅氏長海膽、口鰓海膽、海參及貝類、斑頸鳩、白頭翁	林投、血桐、構樹、馬鞍藤、長柄菊、小葉南洋杉、欖仁、瓊崖海棠、無根草、海藻等

（續）表4-4　小琉球景點動植物調查

景點名稱	景點介紹	解說情報	常見動物	常見植物
山豬溝	位於島嶼西側，保有小部分原始林，木棧道穿梭於珊瑚礁岩奇景與蔽天草木下	生態步道、適合中型解說活動、陸域動物、地質地形、植被林相	黑枕、藍鶲、白頭翁、蛇類、爬蟲類、昆蟲以及蝴蝶	草本植物群、榕樹、姑婆芋、蕨類、刺竹、構樹、銀合歡、刺竹等
蛤板灣	位於島嶼西側海岸線上，為本島最大的堆積地形沙岸，本區白淨的沙灘有個美麗動人的名字為威尼斯海灘	生態步道、適合大型解說活動、浮潛和照海、珊瑚礁海岸、珊瑚砂、貝殼沙、地質地形	寄居蟹、鰕虎、海膽、貝類、潮間帶生物、藍磯鶇、綠繡眼、八哥、小白鷺、岩鷺	沙地植物群、林投、雀榕、臭娘子、欖仁、細葉欖仁、水黃皮、小仙丹花等
烏鬼洞	本區位於島嶼的西南處，是島上最具盛名的觀光勝地，為一天然的珊瑚礁洞穴，相傳有一黑奴在洞中被焚死，後人稱為烏鬼洞	生態步道、中大型解說活動、照海、陸域動物、珊瑚礁海岸、地質地形、陸蟹、爬蟲類	黃蝶、藍灰蝶、台灣窗螢、長尾南蜥、竹節蟲、陸寄居蟹、毛足圓軸蟹、紫地蟹、斑頸鳩、白頭翁、綠繡眼、紅尾伯勞等	濱刀豆、沙地草本植物、馬鞍藤、雀榕、山豬枷、銀合歡、棋盤腳、火焰木、欖仁、象牙樹、酒瓶椰子等
海子口	位於本島的南端，本區兩側被隆起的珊瑚礁岩及裙礁環抱，岸邊視野遼闊，適合垂釣及觀海	適合小型解說活動、浮潛、海釣、漁港、珊瑚礁海岸	本區動物數量少，寄居蟹、蟹類、貝類、家燕、洋燕、白頭翁、麻雀、斑頸鳩	林投、血桐、構樹、馬鞍藤、長柄菊、小葉南洋杉、欖仁、瓊崖海棠、無根草、海藻等
厚石裙礁	本區位於島嶼東南方沿海，受到海水侵蝕變化與造陸運動將珊瑚礁抬升，而擁有一片自然平坦的海蝕平台	海釣、適合小型解說活動、浮潛、潮間帶動物及鳥類、珊瑚礁海岸、地質地形	潮間帶動物、岩鷺、磯鶇、藍磯鶇	濱刀豆、毛西番蓮、無根草、苦林盤、海浦姜、榕樹、木麻黃、小葉南洋杉、欖仁等
白燈塔	本區位於島嶼南側，厚石裙礁溪側的山頂上，與墾丁的鵝鑾鼻燈塔同具漁船航行指引指標	適合小型解說活動、陸域動物、燈塔、昆蟲、爬蟲類	家鴿、小雨燕、家燕、洋燕、白頭翁等鳥類、爬蟲類、蝴蝶、螢火蟲等昆蟲	相思樹、銀合歡、構樹、血桐、刺竹等

（續）表4-4　小琉球景點動植物調查

景點名稱	景點介紹	解說情報	常見動物	常見植物
大寮大福漁港	本區位於島嶼東南側，目前為公營碼頭，專門運送建材及家用品	適合小型解說活動、鳥類、漁港設施	小白鷺、家鴿、燕科、灰面鵟、赤腹鷹、遊隼等	濱刀豆、毛西番蓮、無根草、苦林盤、海浦姜、榕樹、木麻黃、小葉南洋杉、欖仁等
苗圃	本區位於大福漁港的北側，面積為6公頃，路旁種植了鐵色、長穗木等等蜜源及食草植物	適合小型解說活動、陸域動物、哺乳類、兩棲爬蟲、昆蟲	蝶類、蜻蜓類、爬蟲類、哺乳類、藍磯鶇、家鴿、過境鳥等	長穗木等等蜜源及食草植物
琉球山87高地	本區位於大福漁港北側，本區為島嶼最高處，環境多相思林、雜木林及造木林	適合中型解說活動、陸域動物、碉堡、地形	斑頸鳩、紅嘴黑鵯、白頭翁、藍磯鶇、紅尾伯勞、斑文鳥、蝶類、哺乳類等	相思林、雜木林及造木林
龍蝦洞	本區位於漁福村的東北側，鄰近中澳沙灘，為一天然的珊瑚礁岩，分布許多寬且深的海蝕溝，早期因盛產龍蝦而得名	適合小型解說活動、浮潛、珊瑚礁海岸、地質地形	家鴿、白頭翁、小雨燕、藍磯鶇、岩鷺、潮池動物	數量稀少需要保育的水芫花、黃槿、台灣灰毛豆、乾溝飄拂草
中澳沙灘	位於本嶼的東北側，適合海泳及戲水等海濱活動	海釣、適合中型解說活動、浮潛、鳥類、珊瑚礁及貝殼砂和碎石屑沙灘、地質地形	寄居蟹、貝類死殼、灰面鵟鷹、赤腹鷹、洋燕、家燕等鳥類	沙灘上植物種類少，主要優勢植物為蒺藜草
白沙觀光漁港	位於島嶼的東北側，為位外交通重鎮，附近人潮熱鬧擁擠	遊客中心、海釣、玻璃船、經商重鎮、漁港設施	扁跳蝦、沙蟹、小白鷺、家鴿、白頭翁、紅尾伯勞、藍磯鶇等鳥類	欖仁、椰子等

資料來源：楊靜櫻、陳育賢、周大慶、謝宗宇（2004）。《小琉球動物資源解說手冊》。交通部觀光局大鵬灣國家風景區管理處；林靜香（2005）。《小琉球植物資源解說手冊》。交通部觀光局大鵬灣國家風景區管理處。

表4-5　小琉球海陸景觀資源調查表

景點	景點生態資源調查
花瓶石	砂灘地形、珊瑚礁地形、海域景觀
美人洞	珊瑚礁地形、林木景觀、海域景觀
露營區	珊瑚礁地形、林木景觀、海域景觀
多仔坪潮間帶	珊瑚礁地形、林木景觀、海域景觀
杉福生態廊道	珊瑚礁地形、林木景觀
杉板灣	砂灘地形、林木景觀、海域景觀
山豬溝	珊瑚礁地形、林木景觀
蛤板灣	珊瑚礁地形、林木景觀、海域景觀
烏鬼洞	珊瑚礁地形、林木景觀、人文景觀
海子口	砂灘地形、林木景觀、海域景觀
厚石裙礁	珊瑚礁地形、林木景觀、海域景觀
白燈塔	珊瑚礁地形、林木景觀、人文景觀
大寮大福漁港	珊瑚礁地形、人文景觀
苗圃	林木景觀
琉球山87	高地珊瑚礁地形、林木景觀
龍蝦洞	珊瑚礁地形、海域景觀
中澳沙灘	砂灘地形、海域景觀
白沙觀光漁港	人文景觀、海域景觀

資料來源：林澤田（2006）。《琉球鄉志》。屏東縣琉球鄉公所編印。

四、小琉球人文生態資源分析

　　小琉球在人文方面的另一個特色就是擁有大大小小總計九十間的廟宇，以當地近萬人的人口數來計算，每百人就擁有一間祭拜的場所；當地宗教特色定屬於祭拜王船活動。小琉球島民多以海維生，民風純樸，生活中最大的精神寄託便是求神拜佛；島內之島嶼祭祀者多源自泉、彰二州具有地方性、鄉性的神祇。大福村的碧雲寺與本福村的三隆宮為居民公認的「闔港廟」（地區或整個島嶼共同信仰祭拜的廟宇）。碧雲寺祭祀觀音佛祖，是島上神格最高、香火最盛的廟宇；三隆宮主寺池、吳、朱三府王爺，每三

白燈塔　　　　　　　　　　　　　杉福生態廊道

資料來源：小琉球旅遊資訊網，http://liuqiu.pthg.gov.tw/liuqiu/web_tw.php?prog=travel&item=view&area_
id=6

年一次的迎王爺祭，是小琉球的重要盛世，可吸引遊客前來觀看。**表**4-6
為小琉球人文生態資源調查表。

五、主要的生態旅遊內容與活動

　　小琉球觀光人口逐年增加為主要原因，部分遊客到小琉球旅遊，會
選擇過夜，因當地無大型旅館可提供居住選擇，因此遊客選擇當地民宿居
住，因此當地居民將自家住宅轉型為民宿，增加家庭收入。基本上，小琉
球已立案之民宿業者皆有發展含生態旅遊之套裝行程，而未立案之業者也
群起跟進與效仿；已立案業者認為，生態旅遊具有教育意義，也方便遊
客遊玩與選擇，能增加商品之多元性與加值效果；而生態旅遊內容與活
動，以潮間帶導覽為主要活動，夜間導覽、自然景觀導覽、人文導覽、動
植物導覽及人造景觀導覽為次要活動，遊客若要選擇次要活動，如人文導
覽，業者說明會依據需求提供服務；主要活動與次要活動可同時實施，例
如潮間帶導覽時介紹潮間帶動植物與該地之自然景觀，而主要活動也可能
因為潮汐漲退潮的限制而無法實施，這時候次要活動就成了業者搭配應用

三年一次的迎王出巡祭典

三隆宮的王船信仰

表4-6　小琉球人文生態資源調查表

人文生態資源	項目	說明
歷史文化景觀方面	歷史遺留之紀念物	1.琉球燈塔。 2.海防軍事碉堡。 3.早期出土之陶器及石器。
	區域開拓或殖民史	1.荷蘭人入侵時期，荷人之租墾。 2.明鄭時期之流民入居。 3.清代領台時期。 4.日據時期殖民體制之演變。
	區域內某一時期曾經存在之資源利用方式	1.早期手工業加工：貝類、龍蝦標本。 2.早期手工業加工：苧麻絲線。 3.早期之畜牧業：牛、羊、豬、雞。 4.早期捕撈飛鳥的歲月。 5.燃苧仔活動。
	發生於區域內之歷史事件	1.明萬曆47年（1619年）土著殺害漢人事件。 2.金獅子號事件。
人類活動方面	區域內土地利用狀況	1.地名沿革。 2.鄉名及各村地名探源。 3.土地之農業發展：種植芒果。
	主要之經濟活動型態	1.近海漁業。 2.遠洋漁業。 3.海上箱網養殖漁業。 4.觀光漁船。 5.島上之農業活動。 6.商業活動。 7.觀光旅遊業。

（續）表4-6　小琉球人文生態資源調查表

人文生態資源	項目	說明
人類活動方面	區域內主要工程之功能及其影響	1.海底輸水管。 2.焚化爐。 3.環島島陸。 4.簡易自來水廠。 5.海底電纜。 6.發電廠。 7.漁港興建。 8.加油站。
	人造景觀和人為環境	1.生態步道。 2.美人洞、烏鬼洞公共造產。 3.大寮苗圃及全鄉綠美化工作。 4.生態休閒工程。 5.直升機場。 6.琉球觀光港。 7.廟宇及王船信仰活動。
	自然環境之衝突現象	1.漁網及垃圾危及保育類動物。 2.海砂之盜取。 3.潮間帶之生態破壞。 4.遊客產生之廢棄物。 5.海岸魚類資源的過度捕撈。

資料來源：林澤田（2006）。《琉球鄉志》。屏東縣琉球鄉公所編印。

的選擇。**表4-7**為小琉球幾家業者的生態觀光點與活動內容。

　　因此，小琉球目前由業者所推的套裝行程中的生態觀光之主要活動如下：

1.潮間帶導覽：小琉球擁有多處潮間帶，潮區廣大，鄰近環島道路，方便遊客前往探索；潮間帶生物相豐富，遊客反應良好，業者因此均發展相同之潮間帶導覽活動。

2.夜間探索：部分業者發展夜間導覽活動，豐富生態旅遊遊程，加值套裝行程內容，夜間探索主要活動有美人洞動植物導覽、烏鬼洞人文歷史及景觀導覽、夜間星空導覽、夜間高雄市夜景導覽及螢火蟲

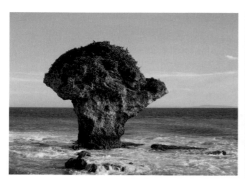

花瓶石　　　　　　　　　　　厚石裙礁

資料來源：屏東縣琉球鄉公所官網，http://www.pthg.gov.tw/liuchiu/CP.aspx
　　　　　?s=4928&cp=1&n=14505

表4-7　小琉球業者之生態觀光點與活動內容

業者編號	地點與範圍	發展之活動
1	1.中澳沙灘　2.花瓶石 3.多仔坪　　4.烏鬼洞 5.厚石裙礁	1.中澳沙灘：海域景觀　2.花瓶石：海域景觀 3.多仔坪：潮間帶導覽　4.烏鬼洞：夜間探索 5.厚石裙礁：陸域景觀
2	1.漁埕尾 2.多仔坪 3.杉福生態廊道	1.漁埕尾：潮間帶導覽 2.多仔坪：潮間帶導覽 3.杉福生態廊道：潮間帶導覽
3	1.美人洞　2.美人路 3.多仔坪　4.落日亭	1.美人洞：夜間導覽　　2.美人路：觀星與高雄夜景 3.多仔坪：潮間帶導覽　4.落日亭：觀看落日
4	1.龍蝦洞 2.厚石裙礁	1.龍蝦洞：潮間帶導覽 2.厚石裙礁：陸域景觀
5	1.美人洞 2.杉板灣 3.烏鬼洞	1.美人洞：夜間導覽 2.杉板灣：潮間帶導覽 3.烏鬼洞：夜間導覽
6	1.漁埕尾　2.美人洞 3.露營區　4.杉板灣	1.漁埕尾：潮間帶導覽　2.美人洞：夜間導覽 3.露營區：海陸景觀　　4.杉板灣：潮間帶導覽
7	1.美人洞　2.多仔坪 3.厚石裙礁　4.烏鬼洞	1.美人洞：夜間探索　　2.多仔坪：潮間帶探索 3.厚石裙：礁景觀導覽　4.烏鬼洞：夜間探索與觀星

資料來源：張嘉和（2010）。

導覽等。

3.環島自然景觀導覽：部分業者會帶領遊客環小琉球島一圈，利用小琉球各景點與風景區介紹當地之自然景觀，以當地之珊瑚礁景觀為主。

4.人文導覽：部分業者發展人文導覽行程，介紹當地漁村文化、廟宇文化、燈塔、歷史典故等，此類活動並非小琉球民宿業者所認定之主流導覽活動，因此視業者之意願而推行之。

5.其他活動：小琉球民宿業者之套裝行程包含浮潛活動以及玻璃船活動，提供遊客選擇性參與，這兩類屬於外包給其他業者或廠商之活動，觀光性質成分較高。

貳、原民部落生態觀光

由於原住民部落多位於偏遠的山區，資源開發不易且開發成本較高，自然資源因而保留下來，加上地理的孤立使得原住民發展出獨特的社會文化型態，如此的異族文化對於一般民眾具有相當的神祕吸引力，加上台灣目前共有十四個原民部落的多元特色，使得原住民部落觀光成為台灣未來具發展潛力的觀光方式。

一、原民部落生態觀光發展

從前面所提文化觀光之原住民觀光發展，加上當時莫拉克八八風災的重大因素，其各階段特色來看，經過政府各單位（林務局與勞委會）與學術單位的積極輔導，原民部落的生態觀光已興起並朝向更全面性的特色發展。因此，林務局、勞委會與屏東科技大學森林系社區林業研究室，共同推展部落生態旅遊，輔導受創的原鄉部落，走過災後重建，將危機化為轉機與生機。

1.屏北台24線生態旅遊，包含：德文、達來、阿禮、大武等部落。

2.屏南台26線生態旅遊，包含龍水、大光、社頂、水蛙窟、港口、里
德、滿州等社區，分布大致如**圖4-7**所示。

　　而依據第四階段中，輔導原民部落重建，產生的不同的生態觀光路
線，依其分類，如**表4-8**所示。

　　其中，以地磨兒、德文、達來等原民部落，所推的生態觀光遊程，
有半日遊、一日遊、二日遊等。

二、發展原民部落生態觀光的重要因素

　　在一項研究中（吳益彰，2010），進行以政府行政機關、原住民團

圖4-7　屏南台26線生態旅遊地圖

資料來源：轉拍http://comforestry.pixnet.net/blog/post/149426952

表4-8　原民部落生態觀光路線分類與活動

分類	部落社區／活動	分類	部落社區／活動
夜間行程	社頂～夜間梅花鹿 社頂～夜間生態遊程 里德～夜間賞螢（5～10月） 大光～夜間潮間帶觀察 港口～賞蟹（5～10月）	人文史蹟	滿州人文遊 達來部落～石頭城
賞螢活動	社頂～夜間生態遊程 里德～夜間賞螢（5～10月）	音樂大賞	水蛙窟～草地音樂會 大光～月琴班表演
賞鳥	阿里部落～早安賞鳥 龍水社區～雁鴨季（12～4月） 里德～10月賞鷹（限定10月）	風味餐	社頂～龜仔角 龍水～割稻飯 里德～風味餐 港口～風味餐
賞梅花鹿	社頂～日間梅花鹿 社頂～夜間梅花鹿 水蛙窟～早安日出梅花鹿 水蛙窟～日間草原體驗	DIY體驗	水蛙窟～與誰爭風 龍水～有機米食 里德～大果藤榕愛玉 港口～黑豆腐
親水體驗	水蛙窟～漁撈體驗（3～9月） 里德～欖仁溪 龍水～有機稻作遊程 大光～日間潮間帶觀察	農家樂	龍水～插秧、割稻作假期 港口～採茶趣 大武部落～小米收穫假期
原民風	阿禮部落 達來部落 德文部落 大武部落		

資料來源：整理自社區林業生態旅遊官網，http://comforestry.pixnet.net/blog/category/2029724

體及學者專家等對推廣原住民生態及文化旅遊準則之重要性評估，歸納分析找出一致性之共同觀點，認為最重要的要素依序為「生態及文化的維護」（0.267）、「政府的支持與推動」（0.252）、「社區營造的運作」（0.234）、「旅遊／品質的管控」（0.126）以及「經濟效益的提升」（0.120）。整體專家認為「生態及文化的維護」為影響「推廣原住民生態及文化旅遊」最重要的準則，可見永續發展的觀念已深植在國人的思維

水蛙堀社區
資料來源：屏東社區生態旅遊網

德文部落
資料來源：屏東社區生態旅遊網

達來部落
資料來源：屏東社區生態旅遊網

中。各項要素準則中，學者專家認為之重要順序分述如下：

(一)「生態及文化的維護」

　　整體專家認為其重要順序為：「維護部落傳統建築文化的風格」（0.265）、「規劃創作性及體驗式的生態及文化旅遊型態」（0.262）、「推廣傳統文化課程促進部落歷史文化傳承」（0.244）及「監督並管制生態及文化旅遊區承載量」（0.229）。「維護部落傳統建築文化的風格」乃整體專家認為最重要之準則，若能結合部落傳說及特有文化，維

近來十分養生健康的紅藜，為原民部落帶來相當願景的產業經濟（左圖）；原民部落的迎接豐收、防備汛期、翻修穀倉，也是維護傳統部落建築與文化的重要部分（右圖）

資料來源：德文部落生態旅遊Tukuvulj Ecotourism，https://www.facebook.com/pg/Tukuvulj/photos/?ref=page_internal

持傳統建築風格的一貫樣貌，將形成富吸引力的原鄉特色，帶來觀光人潮。

(二)「政府的支持與推動」

整體專家認為其重要順序為：「加強山坡地水土保持」（0.270）、「立法維護生物及文化多樣性」（0.211）、「規範永續資源利用的生態旅遊方式」（0.201）、「加強各旅遊據點具獨特部落風格之景觀意象」（0.166）以及「規劃並發展生態及文化旅遊區」（0.152）。「加強山坡地水土保持」是整體專家認為最重要的準則，時值八八水災災後重建，政府及社會各界面對天候無常，缺水危機頻傳，落實台灣地區山坡地水土保持工作倍受重視。

(三)「社區營造的運作」

整體專家認為其重要順序為：「遵照傳統部落公約制訂自然保留區自治規章」（0.382）、「徵求社區總體營造專家參與部落發展計畫」（0.315）以及「訂定部落傳統建築物與設施的保存計畫」（0.302）。

「遵照傳統部落公約制訂自然保留區自治規章」是整體專家認為最重要的準則，政府在推動社區營造、劃定保留區的同時，需遵照傳統部落公約，妥善整合部落自然及文化資源，制定謀求人與自然雙贏的自治規章。

(四)「旅遊品質的管控」

整體專家認為其重要順序為：「成立生態及文化旅遊安全監測系統」（0.401）、「提升交通及公共設施服務品質」（0.301）及「建置完善的災變預警系統以維護旅遊安全」（0.299）。「成立生態及文化旅遊安全監測系統」乃整體專家認為最重要之準則，國人應記取八八水災的教訓，在推展原住民生態及文化旅遊的同時，更要落實安全監測系統，維護旅遊安全。

(五)「經濟效益的提升」

整體專家認為其重要順序為：「輔導原住民運用在地文化暨促進產業升級」（0.324）、「善用部落長期累積的生態知識」（0.262）、「培訓自然保留區管理與解說人力」（0.230）及「建立基金會將共享利潤歸為部落發展專用」（0.184）。「輔導原住民運用在地文化暨促進產業升級」是整體專家認為最重要的準則，政府應輔導原住民將固有優質文化轉型，結合具升級潛力之產業以拓展觀光，保障原住民生活。

(六)整體要素準則

整體權重前五項準則依序為「遵照傳統部落公約制訂自然保留區自治規章」（0.090）、「徵求社區總體營造專家參與部落發展計畫」（0.073）、「訂定部落傳統建築物與設施的保存計畫」（0.071）、「規劃創作性及體驗式的生態及文化旅遊型態」（0.070）及「加強山坡地水土保持」（0.068）；可供政府及相關單位參考。

<div align="center">琉璃珠飾品與原民服飾歌舞</div>

資料來源：蜻蜓雅築珠藝工作室，https://www.facebook.com/pg/dragonfly.beads.art.
studio/photos/?ref=page_internal

參、國家公園生態觀光

　　美國黃石國家公園在於1872年誕生於美國西部，成為地球史上最早為保護地熱、天然森林、峽谷地景等自然生態資源成立之國家公園。我國「國家公園法」於1972年6月13日公布，迄至1984年1月1日成立首座墾丁國家公園，而後為玉山國家公園（1985/4/10）、陽明山

國家公園（1985/9/16）、太魯閣國家公園（1986/11/28）、雪霸國家
公園（1992/7/1）、金門國家公園（1995/10/18）、東沙環礁國家公園
（2007/1/17）、台江國家公園（2009/10/15）與澎湖南方四島等九座國
家公園（**圖4-8**）。而我國成立國家公園之目的成因「為保護國家特有之
自然風景、野生物及史跡，並供國民育樂及研究」，揭示於「國家公園
法」第一條文釋其應成立國家公園之意義。

　　如上所言，從1984年1月1日墾丁國家公園成立至今，截至2013年
止，共成立了八座國家公園，範圍涵蓋達國土面積的8.5%。國家公園成
立之後，藉由園區內豐富的自然景觀資源與人文史蹟，培養國人自然生態
保育的概念，認識人與環境間的關係，進而發揮環境教育的功能。根據
「國家公園法」之規定，國家公園為保護國家特有自然風景、野生物及史

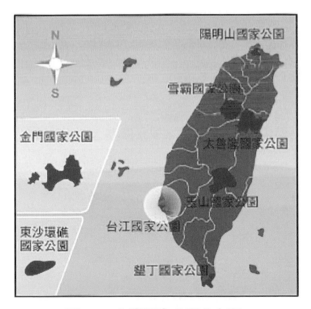

圖4-8　台灣國家公園分布圖

資料來源：台灣國家公園網站。

蹟，並供國民之育樂及研究。亦即國家公園提供了一般國民接觸自然及瞭解生態體系最直接的機會，進而促進學術研究及環境教育。國家公園積極推動環境教育工作，不僅成為國內環境教育工作之先驅，成為我國生態保育及自然環境保護的典範。

截至2012年3月，台灣自然生態保護區與國家風景區為主的風景區計102處，計1,766,172.04公頃（**表4-9**），幾占全台的40%。與全球各國相比，尤其是法國、瑞士、西班牙、義大利、德國等觀光旅遊發達國家相比，不遑多讓。

由**表4-9**可知，國家公園在數目上雖然不多，但在占地面積上卻是最廣的，因此以下將繼續探討台灣國家公園的生態觀光活動，並以台江國家公園為例，作為說明其主要的生態觀光活動。

一、台江國家公園簡介

台江國家公園成立於民國98年，是台灣第八座國家公園，不僅擁有先民移墾的歷史、蘊涵台灣歷史基礎的獨特文化資產，更具備國際級濕地的重要生態資源。其主要範圍：

表4-9 台灣自然生態保護區與國家風景區為主的風景區表

類別	個數	面積（公頃）
自然保留區	21	65,494.80
野生動物保護區	18	25,828.80
野生動物重要棲息環境	35	324,670.24
國家公園	9	750,071.95
國家自然公園	1	1,122.65
自然保護區	6	21,171.43
國家風景區	13	612,102.82
總計	102	1,802,015.66

資料來源：修正自蔡岳融（2011）。

台江國家公園

資料來源：台江國家公園官方網站。

(一)陸域部分

北以青山漁港南堤為界，東側沿七股潟湖堤防（含防汛道路），至七股溪一帶東側以七股大排水（樹林溪）為界，續接七股潟湖南側堤防沿西堤堤防（含堤頂道路）南行，東延伸至南堤堤防（含防汛道路），至福元宮產業道路口往南接至七股海埔堤防（垂直切線），沿七股海埔堤防（含防汛道路）於台61線預定道路路線交會點順預定道路線南行至青草崙堤防，沿青草崙堤防西行至台南市垃圾掩埋場北側產業道路，沿海岸防風林一帶，含鹿耳門溪、竹筏港溪及四草野生動物保護區及嘉南大排與鹽水溪所圍之區域。南至鹽水溪南岸安平堤防，西至各沿海沙洲為範圍共計陸域面積4,905公頃（**圖4-9、圖4-10**）。

(二)海域部分

台江國家公園海域劃設範圍，分為兩部分：沿國家公園陸域為4,905公尺，海域以等深線20公尺內為海域範圍。以漢人先民渡台主要航道

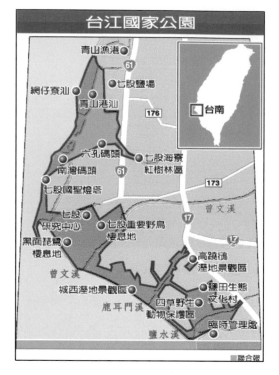

圖4-9　台江國家公園陸域部分

資料來源：聯合新聞網，http://udn.com/NEWS/NATIONAL/NAT5/5334982.shtml

中，東吉嶼至鹿耳門段為參考範圍，向西與東吉嶼南端海域等深線20公尺相接，寬5公里，長54公里。共計海域面積34,405公頃（**圖4-11**）。

(三)全區範圍

　　台江國家公園全區劃設範圍面積為39,310公頃（其中陸域4,905公頃、海域34,405公頃）。

二、台江國家公園的觀光遊憩資源

　　台江國家公園不僅擁有先民移墾的歷史、蘊涵台灣歷史基礎的獨特文化資產，更具備國際級濕地之重要生態資源，以及烏魚捕撈、虱

圖4-10　台江國家公園陸域範圍圖

資料來源：《內政部台江國家公園計畫書》（2009年10月），頁1-8。

目魚、曬鹽等漁鹽產業資產。台江國家公園除了具備「歷史」、「自然」、「產業」三大資源特色外，更兼具國土美學之發展使命，以及是台灣第一座「由下而上」，與地方「共生」之概念而成之國家公園，台江國家公園之核心價值有以下五項，請參考**圖4-12**。

　　台江國家公園的觀光遊憩資源，以自然、文化與活動設施兩項屬性予以區分如下：

圖4-11　台江國家公園海域範圍示意圖

資料來源：《內政部台江國家公園計畫書》（2009年10月），頁1-8。

圖4-12　台江國家公園五大核心價值概念圖

資料來源：《內政部台江國家公園計畫書》（2009年10月），頁1-10。

台江四草生態綠色隧道

資料來源：四方通行網站。

(一)自然景觀資源屬性

自然景觀資源屬性，其中又包含地形、氣候、水文和生物等主類，而又各自包含各項次類、基本類型與景點，如**表**4-10所示。

(二)人文景觀資源與活動設施屬性

人文景觀資源與活動設施屬性，其中又包含文化資產、產業（經濟活動）、建築與設施等主類，而又各自包含各項次類、基本類型與景點，如**表**4-11所示。

三、台江國家公園的主要生態觀光活動

我國最早的生態旅遊為成立國家公園（墾丁國家公園於1984年成立），之後各國家級風景區亦隨之成立。國家公園及民間生態保育團體藉由自然體驗與生態解說的方式推廣休閒遊憩，並將資源保育及減少旅遊衝擊作為主要的目標（黃慧子，2002）。國家公園活動之導入應力求對環境負載之程度降至最低，為了達到此目標，勢必要推動生態旅遊，而生態旅

表4-10　自然景觀資源屬性

屬性	主類	亞類	基本類型	景點
自然景觀資源屬性	地形	海岸地形（海積）	濱外沙洲	青山港汕、網仔寮汕、頂頭額汕、新浮崙汕
			潟湖	北門潟湖、七股潟湖、四草潟湖
	氣候	日月星辰觀察地	夕陽	鹿耳門夕照
	水文	陸域	溪流	鹽水溪、曾文溪、鹿耳門溪、七股溪、竹筏港溪
		海域	濕地	七股濕地（併入七股潟湖景觀區內）、曾文溪口濕地、四草濕地、鹽水溪口濕地
			出海口	鹽水溪與嘉南大圳出海口、曾文溪出海口
	生物	動物	鳥類棲息地	黑面琵鷺動物保護區、四草野生動物保護區
			水生動物棲息地	招潮蟹、凶狠圓軸蟹、彈塗魚、虱目魚、鱸魚、花身雞魚、鯔魚等
		植物	紅樹林	七股海茄苳、欖李、海寮紅樹林、四草紅樹林保護區（竹筏港水道）

資料來源：蔡岳融（2011）。

黑頭翡翠與鹿耳門夕照

資料來源：台江國家公園官網數位藝廊。

表4-11　人文景觀資源與活動設施屬性

屬性	主類	亞類	基本類型	景點
人文景觀資源與活動設施屬性	文化資產	古蹟（建築物）	直轄市定古蹟（二級古蹟）	四草砲台
			市定古蹟	原安順鹽田船溜暨專賣局、台南支局安平出張所、原安順鹽場運鹽碼頭暨附屬設施
		遺址	遺址	鹿耳門港遺址、海堡遺址、鰲金局遺址、國聖燈塔、海靈佳城、正統鹿耳門古廟遺跡、扇形鹽田、竹筏港溪
		民俗及有關文物	節慶	西港刈香
	產業（經濟活動）	一級產業	漁業	曾文溪口魚塭
			鹽業	安順鹽場、鹽田生態文化村、七股鹽山
	建築與設施	觀景台	賞鳥亭	高蹺鴴繁殖區賞鳥亭、四草賞鳥亭
		觀光、遊憩活動園區	展示、演示場館	黑面琵鷺保育中心、台灣鹽博物館、四草抹香鯨陳列館
		地方宗教	寺廟（佛、道）	永鎮宮、鎮安宮、巡狩府鐵府壇、鎮門宮、游水將軍廟、大眾廟、正統鹿耳門聖母廟、鹿耳門天后宮、北汕尾鹿耳門媽祖宮
			居住地與社區	安南區：城西、媽祖宮、鹿耳、城南、城北、鹽田、四草、海南　七股區：西寮、鹽埕、龍山、溪南、十份、三股
		交通設施	車站	興南公車站
			港口、渡口與碼頭	漁業港口：安平港、將軍漁港、青山漁港　生態旅遊碼頭：七股南灣碼頭、七股六孔碼頭、四草大眾廟碼頭
			省道	台17、台61
			縣道	縣173、縣173甲、縣176
			鄉道	南38、南25-2、南31-1、南26

大眾廟與四草砲台
資料來源：台江國家公園官網數位藝廊。

遊結合了環境、社區及居民三大要素，唯有此三大要素緊密結合，運作順暢，生態旅遊才能順利在國家公園推展下去。

在土地管理上，依「國家公園法」，台江國家公園以保育為主，主管機關為內政部營建署；在土地管理層面而言，保育與觀光是兩個差異很大的發展面向。以觀光活動為例，國家公園內的觀光活動，以環境保育為主，尤其是劃定為生態保護區、特別景觀區和史蹟保存區等環境脆弱的區域，入區人數是受環境承載量統制的，活動形態以小眾的「生態旅遊」為主。因此，台江國家公園建議的生態觀光行程中有半日遊、一日遊、二日遊、自由行等，各自含括了：認識潟湖、廟宇走透透、產業體驗、生態體驗、台江文化古蹟、生態深度巡禮、生態賞鳥、鹽田文化、自行車遊等多項生態體驗活動（圖4-13、圖4-14）。

台江地區過去為台灣的重要鹽產地，如今雖已不產鹽，但遺留下許多珍貴產業襲產以及面積廣大的鹽田；本區另一個重要產業為養殖漁業，養蚵、虱目魚是本地重要的產業。藉由參與式旅遊（鹽田挑鹽、養蚵、漁港參觀等），體驗過去與現在的台江人生活。

台江國家公園官網推薦行程

資料來源：台江國家公園官網。

圖4-13　「體驗台江，認識潟湖生活」遊程圖

資料來源：台江國家公園官網。

圖4-14　產業體驗活動遊程圖

資料來源：台江國家公園官網推薦行程。

潟湖休息區與沙丘之美

資料來源：台江國家公園官網數位藝廊。

蚵田採集收與虱目魚豐

資料來源：台江國家公園官網之數位藝廊。

鹽田體驗與牽網豐收
資料來源：台江國家公園官網數位藝廊。

賞黑面琵鷺與台江溼地學校
資料來源：台江國家公園官網。

 ## 第四節　國際生態觀光活動

　　根據Elizabeth Boo的說法，生態旅遊觀念的興起主要是因為兩個現代潮流的轉變所致：第一個潮流是在觀光的供給面上，經濟發展和保育的整合已是當代的趨勢，尤其在許多低度開發國家，觀光旅遊的收入往往是保護區或國家公園經營管理的財源；第二個是在觀光需求面的變化，人們開始對走馬看花式的旅遊越來越不感到興趣，並且越來越多的人想成為主動

出擊的旅行家,他們不再喜歡接受制式的安排,而喜歡到自然地區去探險與尋找新的遊憩經驗。以上兩個現代潮流促使生態旅遊在世界各地蓬勃發展,並且已儼然成為籌募自然保育經費的最佳管道。所以許多國家更將生態旅遊提升至國家發展政策層級,成為該國觀光發展的重要政策。本節將陸續以澳洲、紐西蘭與非洲為例,介紹其生態觀光活動的概況。

壹、澳洲生態觀光活動

澳洲位於南半球,遠離其他大陸,地理位置的隔離,使其境內自然生態環境既特殊又獨特,吸引無數國際觀光客赴該地旅遊觀光,這雖然促進當地觀光產業的發展,但也對當地生態帶來衝擊。有鑑於此,澳洲在1980年代晚期到1990年代早期,即著手規劃發展生態觀光,並於1996年及2000年分別制定第一、二版的生態觀光認證計畫,為全球第一套生態觀光認證制度。

一、澳洲生態觀光推動與發展簡介

澳洲大陸及外島蘊藏豐富、多樣又獨特的自然資源,目前即有19處(3項文化遺產,12項自然遺產,4項雙重遺產)列入聯合國世界襲產地(World Heritage-listed area)(http://zh.wikipedia.org/wiki/亞洲和太平洋地區世界遺產列表,2014)。這些地區廣受國際及其國內觀光客喜愛,前往旅遊觀光,促進澳洲觀光業的成長;如著名的大堡礁(Great Barrier Reef)地區,自1992年以來,每年拜訪的遊客即高達200萬人次,造就10億澳元的產業收入。目前觀光業已是澳洲規模最大、發展最快的產業之一,也是澳洲主要外匯來源,造就諸多就業機會。

依據澳洲統計局(The Australian Bureau of Statistics)所做的調查,大部分的澳洲人每年至少遊歷一次國家公園或類似的保護區,其中許多人更是屬於多次舊地重遊型。另外,澳洲每年四百多萬的國際觀光客中,有一

世界上最大的單一岩石——澳洲艾爾斯岩（Ayers Rock）
資料來源：謝文豐。

半會到國家公園或類似自然地區旅遊。依1997年的統計，到國家公園的遊客數即超過前往主題樂園（theme park）或觀光賭場的遊客數。但在全球觀光業對自然地區需求快速成長的壓力下，則面臨著觀光開發利用與保育珍貴資源二者間的衝突。澳洲政府爰以正面態度面對這項議題，在1992年「自然保育法」（Nature Conservation Act）中即以明文規定，將永續的自然觀光遊憩列為國家公園保護區使用方式之一；澳洲政府另為取得保育與觀光發展間之平衡，近年來極力規劃推動生態觀光，尤其是世界襲產地及國家公園境內的自然觀光（nature tourism）及生態觀光（ecotourism），並在推廣過程中，由政府資助觀光民間業者建立認證計畫NEAP及生態導遊（EcoGuide）計畫，以明確界定自然及生態觀光產品及建立生態導遊的專業性。澳洲政府及民間均希望透過生態觀光的推展，一方面提高觀光產品服務品質，吸引更多的國內外旅客，另一方面則期望珍貴的自然資源能永續的保存下去。該等計畫為目前全球較為先進及具制度的生態觀光推展計畫。

二、澳洲之自然與生態旅遊評鑑計畫

　　澳大利亞聯邦政府於1994年提出國家生態旅遊策略（National Ecotouris Strategy），整合澳洲四個州政府各自發展生態旅遊產業的問題，期望能夠建立一個共同的標準來向國際市場行銷與管理。在策略中明確定義生態旅遊為「在生態永續的經營原則下，以自然資源作為旅遊活動的主體，同時結合自然環境的教育與解說的旅遊形式」。

(一)發展歷程

　　澳大利亞地廣人稀，動、植物生態特殊，有發展生態旅遊的良好條件，再加上澳洲多數地區水資源缺乏，在發展觀光產業時尤須重視自然資源和能源的使用效率。1994年初澳洲聯邦政府通過提撥十年共一千萬美金來進行發展生態旅遊產業相關的研究之用。1994～1996兩年的時間中，

澳洲大堡礁（Great Barrier Reef），是世界最大最長的珊瑚礁群，位於南太平洋的澳洲東北海岸，綿延伸展共有2,600公里左右，最寬處161公里，約有2,900個獨立礁石以及900個大小島嶼

資料來源：維基百科，https://zh.wikipedia.org/zh-tw/%E5%A4%A7%E5%A0%A1%E7%A4%81

政府部門的澳洲旅遊委員會（Tourism Council Australia）轄下的國家旅遊局（the Office of National Tourism）負責生態旅遊政策規劃，主要的私部門協力夥伴是澳洲生態旅遊協會（Ecotourism Association Australia, EAA）和澳洲旅遊產業網（Australia Tourism Operators Network, ATON）。為了發展認證制度另外成立生態旅遊評鑑指導委員會（The Ecotourism Accreditation Steering Committee）。另外還有公私立保護區經營者、原住民自治區代表、民間自然保育組織等其他私部門的協助下，在1996年推出評鑑計畫——生態旅遊評鑑計畫（National Ecotourism Accreditation Program, NEPA）。

　　1996年推出的生態旅遊評鑑計畫是全世界第一個由旅遊產業參與推動的生態旅遊認證系統（Ecotourism Certification System），其主要的目的是建立一個認證系統來界定澳洲地區優質的（genuine）自然與生態旅遊產品。在認證制度的測試階段，共有五十個旅遊業者參與。

　　此一認證系統的主要行銷對象有：觀光產業相關業者、公私立保護區經營者、澳洲地區和國際市場消費者、旅遊地當地社區等屬性的政策利害關係人。認證系統執行的主要目的在：「確保澳洲地區的自然旅遊或是生態旅遊產品，都能夠實際做到最佳的環境管理工作，及應有的遊憩品質保障。」在認證制度推出後，澳大利亞聯邦政府另於1997年推出觀光產業

學習大地地質生態；保護全球僅有的澳洲鴨嘴獸

資料來源：ECOTOURISM AUSTRALIA, https://www.facebook.com/EcotourismAus/?fref=ts.

領域的生態標章認證制度，也就是Austrian Eco-label for Tourism，藉以獎勵積極致力於環境管理和復育工作的觀光企業。此認證系統在1996年1月由澳大利亞聯邦政府（Commonwealth of Australia）頒布，之後認證系統成立祕書處後改由祕書處接手，並於2000年2月提出第二版的修訂版本。NEAP制度設計每三年必須進行一次認證準則的修訂，2004年已出版第三版的認證手冊。根據EAA顧問Alice Crabtree女士於2004年來台灣演講時曾提及新版的內容是在指標評鑑項目方面的修訂，朝向更原則性的規範，原因是旅遊產品操作的區域自然資源條件差異甚大，以數據方式呈現無法達到效果，因此趨向於原則性的規範，再由大會決議是否頒發認證資格。

(二)認證產品種類和認證範圍

認證資格分為三個等級：自然旅遊（natural tourism）、生態旅遊（ecotourism）、進階生態旅遊（advanced ecotourism）。在認證產品方面則分為三種類型：住宿設施（accommodation）、旅遊行程（tours）、旅遊地（attractions）。其中旅遊行程的認證範圍並不包括行程中的住宿點，而是以認證旅遊行程中的活動（activities）為主，如健行、划船、潛水等。

(三)組織結構與財務機制

此認證系統主要由澳洲生態旅遊協會和澳洲旅遊產業網絡兩團體共同運作，評估組織的成員是從兩個協力組織中各選出兩位擔任，兩年一任，必要時可另聘顧問擔任成員，並設置一名獨立主席，主席由兩團體共同決定人選，另有行政人員負責認證系統平時的運作。在2002年時澳洲旅遊產業網絡退出自然與生態旅遊評鑑計畫的運作，轉由澳洲生態旅遊協會負責。

澳洲自然與生態旅遊評鑑計畫採取自給自足的財務運作方式，經費來源主要由申請認證者繳費和取得認證資格產品所繳交的年費來支應，工作成員不支薪。申請認證所需的經費和年費依照企業年營業額的高低有不

澳洲新南威爾斯州墨累河國家公園（Murray Valley National Park）

資料來源：Ecotourism Australia旅行社。

同的收費標準。

(四)NEAP效益

　　NEAP為民間業者所創制，EAA與ATON同為NEAP發起人與權益關係人（stakeholder）。NEAP屬自發性，與官方強制性的規定有所不同，且政府機關也比較喜歡由NEAP來提升觀光產品的品質，而非靠政府強迫性推動。

　　NEAP小組希望透過NEAP的運作，鼓勵業者提供更多可促進生態觀光的產品。目前澳洲有三百個認證產品，業者熱切地使用認證規章做市場宣傳；州政府促進觀光的機構亦應用NEAP認證於市場行銷上。NEAP不僅是業者持續提升產品品質的指標，也提供保護區經營者及消費者識別真正自然及生態觀光產品的依據，更協助地方社區認定何種觀光活動才是具備最大利益及最小負面衝擊。澳洲政府及民間業者均認為，長期上，澳洲觀光業者及產業必須從認證中獲取利益，否則難以成功。

(五)生態導遊計畫

　　生態導遊計畫（EcoGuide Program）是由民間業者發起，建立自然及生態觀光導遊專業證照制度的計畫。該計畫本身不在於訓練導遊，而在評估導遊的技巧、知識、態度與行為。凡具備至少十二個月導遊相關工作經驗、公認及經核准嚮導資格，或者相關資格（如擁有生態觀光學位）及至少三個月導遊相關工作經驗者，均有機會成為合格的生態導遊。申請者須先申請文件內容陳述自身的資格與意願，然後合格的評估員將與申請者合作，協助申請者收集及提出作為一自然或生態導遊資格的證明，並依其表現的技巧、知識、態度與行為，加以評估確定。

　　評估過程依各申請者不同特性，而有眾多不同評估方式，但實地評估（workplace assessment）則是必要的過程，以瞭解業者在溝通及解說的技巧度。實地評估可透過錄影（video）評估、模擬現場（simulated on-the-job）評估及現場（real life on-the-job）評估三種形式進行：(1)錄影評估是萬一申請者工作場地遙遠，實地運作成本太高，所採取的方式；(2)模擬評估則在實地配合模擬的遊客團體；(3)現場評估則完成依真實情況，加以評估。生態導遊計畫目前由EAA負責執行，另有專家小組、實地評估員及一位行政人員協助相關作業。計畫成果則可支援NEAP的運作。

三、澳洲生態旅遊地遊客守則之範例──澳洲大堡礁

(一)背景介紹

　　澳洲東北方的熱帶海洋區域，是澳洲主要的旅遊中心。主要吸引點是當地的熱帶氣候、沙灘、世界重要的大堡礁景觀及熱帶雨林。大堡礁是世界最大的珊瑚礁體系之一，面積可達到2,000公里。幾乎有三分之二的遊客在此從事以自然為導向的旅遊活動，如潛水與珊瑚一日遊（day trip）。

澳洲大堡礁擁有世界最廣闊的珊瑚礁生態系統，孕育一千五百多種色彩繽紛的熱帶魚、四千種海生軟體動物和三百五十多種珊瑚礁

澳洲一種稱為「海牛」（boxfish & cowfish）的魚，身體外表會釋放有毒黏液

飛魚可以滑行160～660英尺（50～200米），並可以達到高度19英尺（6米）

擁有十隻手的澳洲烏賊

資料來源：https://www.facebook.com/pg/GREATBARRIERREEFCAIRNS/photos/?ref=page_internal

(二)旅遊衝擊

　　大堡礁因為過多的旅遊活動，出現下列幾項衝擊：

　　1.珊瑚受到公共設施與遊客活動的破壞。

2.珊瑚、貝殼與當地植物易被獵採。

3.垃圾累積。

4.破壞棲息地與影響動物行為，例如餵食。

5.汙染當地海洋， 如沉澱物的累積、使用過多肥料與汙水處理措施造成營養鹽過盛。

(三)管理措施

　　大堡礁因為資源有特性，且範圍廣大，常被鼓勵發展生態旅遊。大堡礁是由大堡礁海洋公園管理機構負責管理。其管理措施採用分區監管的方式。即先將園區分為不同的地區，並規範每一分區可從事的旅遊活動。商業性質的旅遊團體只准在幾個地區從事旅遊活動。在旅遊設施方面，建設者與大堡礁海洋管理機構事先簽訂合約，規定此建物隨時可以拆除。在合約中也規定遊客人數、經營型態、建物類型與可從事的旅遊活動。大堡礁海洋管理機構也將環境教育視為主要的管理策略之一，包括遊客、管理人員、當地經營者，都參與環境教育的培訓工作。下文中即為大堡礁海洋管理機構發展出的遊客環境守則。除此之外，監測與研究工作也是大堡礁海洋管理機構重要的管理策略之一。管理局不僅著手於旅遊所帶

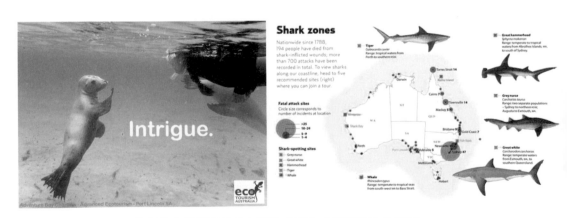

脆弱的生態似乎在向人類說 "NO" ；澳洲鯊魚分布區

資料來源：Ecotourism Australia旅行社。

來珊瑚衝擊的研究、調查與監控，也致力推行遊客教育、減小環境衝擊的發展技術等。

(四)相關守則

浮游的最佳環境行為（best environmental practices for snorkeling）：

1. 浮潛時盡可能遠離現生的珊瑚（living coral）。
2. 隨時隨地掌握蛙鞋（腳上帶的潛水工具）的位置，不可亂踢蛙鞋，特別是在淺水處。
3. 避免用你的蛙鞋去觸碰任何的東西，並且要知道這樣做會干擾珊瑚與沉積物（sediment）。
4. 不要在珊瑚礁上休息或是停駐。假如你必須站在珊瑚礁上，確定是位在沙上。
5. 休憩的地點應避免座落於珊瑚礁與敏感區附近。
6. 觀察動物勝過直接觸摸牠們，觸摸這些動物可能是危險的。
7. 不要追逐或是企圖騎乘或抓握自由游動的動物，避免阻礙牠們行走的路徑。
8. 不要刺或戳任何動物或植物。
9. 假如你想要拾起水中的任何生物，不管是活的或死的，請把牠們放回原來的位置。
10. 花些時間熟悉水中的環境。

貳、紐西蘭生態觀光活動

紐西蘭觀光產業發展著重自然觀光（Nature Tourism）及冒險旅遊（Adventure Tourism）二者；前者著重至自然地區體驗、欣賞自然景觀或生態，如林地健行（bushwalking）、賞景等，後者則追求刺激性及高挑戰性體驗，如高空彈跳（bungy jumping）、泛舟（rafting）等。至於生態

觀光在紐西蘭目前則只屬觀光產業中一個部門，由民間業者個別自行營運，尚無較有力的組織或全套準則可供依循或推動。

　　1990年以來，紐西蘭政府及民間業者即推動多項措施，以建置高品質觀光環境，促進觀光產業成長；包括政府機構及民間合作推動的「Qualmark系統」及「優質觀光標準」（Quality Tourism Standards, QTS）制度，主要目的在提升觀光業者服務品質及信用。另外，紐西蘭政府也推動以區域聯盟方式，將一地區鄰近的城市或行政區相互聯合，成立「區域觀光組織」（Regional Tourism Organization, RTO）。每一RTO區域內地方政府分工合作，共同推動該區的各項觀光業務。紐西蘭目前共有二十五個RTO，每年共運用約二千五百萬紐元經費，推動各區各類觀光業務。如此，透過RTO的合作機制，配合紐西蘭觀光局（Tourism New Zealand, TNZ）的國際宣傳，積極地開拓紐西蘭各地國內外觀光市場。

　　目前紐西蘭在觀光發展上，面臨著四項主要課題：(1)觀光產業包含著許多中小型企業，這些企業沒有足夠的能力自我投資發展；(2)全球觀光市場競爭十分激烈，紐西蘭目前只占全球觀光市場的0.25%～0.45%；(3)消費者在選擇旅遊渡假地點時，要求愈來愈嚴格，同時也尋求真切的生活體驗；(4)紐西蘭觀光產業，因環境與民眾本質不同，而有不同的觀

確保遊客活動標章；選出遊客最愛的景點

資料來源：http://www.fitzpatrickcoachlines.co.nz；http://www.aa.co.nz/

光需求與體驗，觀光產業必須在這種情況下成長發展。

有鑑於此，紐西蘭政府乃結合觀光業界，研擬「2010紐西蘭觀光策略」（New Zealand Tourism Strategy 2010），希望透過相關政策的實施，建立觀光業界與政府合作機制，自信地共同面對未來，並在觀光產業成長潛力發揮至極限的同時，確保文化、社會、環境及經濟的永續性。以下針對紐西蘭「Qualmark系統」、「優質觀光標準」（QTS）及「2010紐西蘭觀光策略」三項主要制度及政策做一簡介。

一、Qualmark系統

紐西蘭觀光局（Tourism New Zealand, TNZ）及汽車協會（Automobile Association, AA）為推動紐西蘭觀光業分類及分級制度，在1994年合資設立Qualmark公司，發展觀光產品分級分類系統。Qualmark公司計畫將紐西蘭觀光業加以分類，再依業者提供的服務品質區分不同等級，並發給具公信力的標章，如此一方面可控管業者品質，另一方面則提供旅客相關資訊，使旅客能在具備充分資訊下，依不同需要，選擇各類各級住宿及旅遊活動。

有Qualmark官方的品質保障，提供遊客優良的選擇

資料來源：http://www.newzealand.com/int/feature/qualmark-100-pure-assurance/

Qualmark分級共分為五等級,由「一星級」到「五星級」,星數愈多代表品質愈好。每一年,Qualmark公司受過專業訓練的評鑑人員,均會以旅客或遊客身分前往加入Qualmark系統的業者,以旅客或遊客需求與期望為出發點,加以仔細檢視及評鑑業者所提供的設施與服務,再依評鑑結果,重新訂定各業者的等級。

目前Qualmark系統雖只應用在旅館(hotel)、汽車旅館(motel)、旅行車屋停宿的假日公園(holiday park)及觀光商店(shopping)等設施分級評鑑上,且由觀光業者依個別意願,自由決定是否加入,無強制性,但Qualmark一字已代表著紐西蘭觀光產業的分類及分級制度,並以Q為其符號標誌。未來Qualmark系統將配合優質觀光標準的研訂,將全紐西蘭所有觀光業者納入管理,其具備的功能將日益擴大,所扮演的執行者角色亦將日形重要。截至2016年已有超過兩千個觀光業者加入這項系統服務與管理(http://www.tourismnewzealand.com/tools-for-you-business/qualmark/2016/12/9)。

二、優質觀光標準(QTS)

1990年代早期,紐西蘭冒險旅遊委員會(The Adventure Tourism Council, ATC)為提高冒險旅遊業者的品質,即開始發展優質觀光標準,但在當時,標準的訂定只是為提升和促進屬冒險旅遊業者的品質。多年來,雖然在不同的冒險旅遊部門,如泛舟(whitewater rafting)、噴射汽艇(jet boating)、海上獨木舟(sea kayaking)等,依個別需要,陸續發展出數套個別標準,但直到1999年,ATC與觀光業者才有共識應發展一套以顧客為導向、具成本效益、可實際解決行政、商標及行銷課題的一般性標準,於是著手開始訂定整體性的QTS。

QTS的訂定除了為全面提升紐西蘭觀光品質,也是受世界局勢所影響,因現今世界各國均在發展各項產業的品管制度,其中尤以包含有九千種產品標準及一萬四千種環境標準的國際性標準組織系列SGS為中

毛利人特色舞蹈和乾淨的水資源

資料來源：http://www.aatravel.co.nz/what-to-see-newzealand/

樞，再加上顧客權益日漸提升，以及歐洲旅行指導（The European Travel Directive）的潛在影響（歐盟國的旅客可以在自己國家內部直接控告提供服務的紐西蘭業者），紐西蘭政府乃積極推動QTS的訂定，以促使該國觀光業者提供安全優質的服務。

QTS目前主要由ATC與紐西蘭觀光協會（Tourism Industry Association New Zealand, TIA）共同推動中。QTS內容包括八大部分：

(一)法規

業者應遵循的各項關法規，以確保業者行為合法。

(二)安全管理

包括維持健康及安全的營運環境、規劃偶發事件之處理方式、記錄及處理意外、傷害與災害事件、提供急救服務、保險等。

(三)設施舒適性及裝備的管理

如提供的設施應安全可靠，設備維護應仔細執行，盥洗設備應乾淨整潔，運輸工具應具備良好的狀況等。

紐西蘭保育類的黃眼企鵝

資料來源：Yellow-Eyed Penguin Trust非營利組織。

(四)環境管理

業者應具備營運時的環境管理計畫，該計畫應符合Green Globe 21原則，並尋求獲取綠色地球的認證及標章。業者對所使用的自然環境資源應遵循其使用限制，並加以瞭解及保護；每日均營運的業者應將保育部（Department of Conservation）的環境關懷準則（Environmental Care Code）及水資源關懷準則（Water Care Code）併入該公司營運政策中。

(五)文化考量

業者對所使用的人文歷史場所應遵循其使用限制，並謹慎保護，以防公眾破壞；在服務國際及國內觀光客時，應瞭解到其間的文化差異，並應確定顧客明瞭所有的指示，必要時應提供多語言或（及）圖形解說等。

(六)員工訓練

業者及員工應具備國家所認定的資格，或參加與業務相關的國內外訓練課程。

(七)顧客服務

業者及員工應參加經國家認定或內部的顧客服務訓練課程，並提供

完善的預訂系統、明確的指示與資訊，以及回饋的管道，對顧客的回饋應妥為處理。另外，必要時業者應讓顧客瞭解活動的風險性等。

(八)企業技能

業者應參與國家認定的企業技能課程，或者提出持續性接受企業技能訓練的證明。

此八大部分中，各部分又分為一般性及特定性標準；上述內容屬一般性標準，由ATC和TIA擬訂推動，所有部門（如冒險旅遊部門或生態觀光部門等）業者均得遵守；特定性標準則由各部門業者依不同特性，加以研擬訂定。

QTS中心目標是協助觀光業者依上述八大部分，發展出完善的營運計畫，並確實執行。QTS將是紐西蘭各類觀光業者品質認證的核心，至於認證的執行則由Qualmark公司辦理。Qualmark及ATC將與各觀光業者部門共推動此一制度，並每年檢討一般性標準，以符合時效。

紐西蘭皇后鎮的高空彈跳

資料來源：http://www.thestar.com

三、2025紐西蘭觀光規劃架構（http://www.tourism2025.org.nz/assets/ Documents/TIA-T2025-Summ-Doc-WEB.pdf）

　　該規劃架構是主要是促進紐西蘭的觀光產業的競爭力，其專為觀光業提供既有的規劃方法和共同的溝通方式。其架構中的五個重要元素，如下所述：

(一)生產力（productivity）

　　為獲利而生產（productivity for profit）。藉由資源的投入和資金的注入，就是可最快速成長而獲利的方法。改善獲利就會吸引投資。觀光2025架構能促進尋找季節性的解決方案，並刺激區域性的發展和個別的找出獲利能力的方法。

紐西蘭Waitomo Cave螢火蟲洞

資料來源：http://www.huffingtonpost.co.uk/2013/05/12/glow-worm-cave-waitomo-new-zealand_n_3262369.html

(二)遊客體驗（visitor experience）

透過優良的遊客體驗來驅動價值所在（drive value through outstanding visitor experience）。如大家共同認知的就是未來的遊客都是喜新厭舊，各種不同遊客的結合帶來的就是不斷更新預期的挑戰。觀光2025架構就是要仔細傾聽遊客心聲，不斷地琢磨和瞭解對遊客的需要，並不斷地改善遊客的體驗。

(三)聯結性（connectivity）

提升永續的航空聯結（grow sustainable air connectivity）。紐西蘭是99％國際觀光客搭機前來的島嶼，因此航空的聯結十分重要。所以在觀光2025架構下，共同的價值就是要強化航空關係、夥伴關係、合作關係，以維持、加強並擴大遊客的通路管道。

(四)洞察先機（insight）

重視未來願景得以主導進步的路線與方向（prioritise insight to drive and track progress）。馬克吐溫（Mark Twain）曾說過一句名言：「讓您

紐西蘭懷舊節慶活動
資料來源：謝采修。

陷入麻煩的不是無知,而是您把看似正確的錯誤當真了。」所以在觀光
2025架構下,就是要加強蒐集與分享資料並轉化成為有意義的資訊,以便
在快速變化的世界中作出更快更有效的回應。

(五)鎖定目標（target）

價值目標（target for value）。紐西蘭過去十年來遊客一直維持增
長,但是實際上觀光收益卻下滑。當不同屬性遊客持續的成長,在觀光
2025架構下,可以加強辨識和追尋各種機會,以取得最大的經濟利益。

紐西蘭的知名保育類-KIWI

資料來源：Rainbow Springs Kiwi Wildlife Park & Kiwi Encounter野生動物保護區。

Chapter 5

生態觀光與資源

　　台灣的觀光歷史，在早期是大團體旅遊，爾後變成精緻的小團體旅遊，而現今又由於環境保育與永續經營意識型態的提升，因而逐漸興起兼顧自然保育與遊憩觀光的生態旅遊。生態旅遊是把自然生態保育、永續經營理念與觀光旅遊結合起來的一種旅遊方式，比起以往傳統的旅遊方式有多重層面的不同，以下將就生態觀光資源的定義、特性和類型、資源面對的衝擊與生態觀光資源規劃的方式，分別進行探討。

第一節　生態觀光的資源

　　生態旅遊必須符合資源的永續性，以澳洲的國家生態旅遊為例，其內涵係以自然為基礎的環境教育與解說旅遊，而且為生態永續的經營管理。而生態旅遊者在造訪自然地區之際，應扮演一種非消耗性使用當地自然資源的角色，避免干擾當地居民的生活步調與維生系統。透過環境教育過程可落實環境倫理的真諦。因此將針對生態觀光的資源進行定義，對其特性與類型深入探討。

壹、生態觀光資源的定義、特性與類型

一、生態觀光資源的定義

　　生態旅遊的推動，若從永續發展的觀點來看，它對環境的正面效益是明顯的。在討論生態旅遊的同時，生態環境和所擁有資源的「承載量」和「永續發展」更是常相伴其左右的議題，因此該地的生態環境如何完善的保育，讓生態旅遊活動長遠的經營下去，此即生態觀光資源的「永續經營」的重要性所在。

　　1987年「世界環境與發展委員會」（WCED）的主席Brundtland提出了「我們共同的未來」（Our Common Future）的報告，強調人類永續發

展的概念，其理念是藉由生態容忍力之觀點，將其融入各項開發或產業發展過程，強調經濟與環境間的均衡發展，進而達到永續利用之目標。因此WCED將「永續發展」一詞定義為：「滿足當前社會的需要，且不致危害到未來世代滿足其需要的能力。」

永續發展理念在於追求人與環境之間及人與人之間一種長期和諧共生的理想狀態，此理念揭示出開發的行為應在「人類需求」、「資源限制」、「環境承載量」、「跨世代公平」及「社會公平正義」之間尋求一個平衡點（IUCN, 1980; Roseland, 2000; WCED, 1987; WCU, 1991）。有鑑於環境資源及自然生態之寶貴，一旦經耗損、破壞就往往難以復原，造成社會成本的損失。隨著環境問題的日趨嚴重與複雜，有關「永續發展」概念的論述可總結歸納出一個簡單的觀念：人類應公平尊嚴地活在自然資本的限制下；也就是說，人類的社會及經濟發展不能超越自然資本的容受力（李永展，1999）。

依據上述各學者與相關組織，關於生態觀光永續經營的過程中，得知生態觀光資源的脆弱性、重要性與永續性。因此生態觀光資源的定義：「強調地方資源永續利用的理念，同時並著重『生態』和『觀光』兩個領域，使遊客和經營者皆蒙其利。所以由地區提供資源與服務，同時休閒活動所帶來的經濟繁榮歸當地居民所享有，經由主客合作的關係，使當地資源可以受到保存，並藉此獲得當地的保育經費為一種資源永續利用的觀念。」

二、生態觀光資源的特性

1992年的地球高峰會議後，環境保育成為全球關注的重要議題，且在觀光旅遊業被預測為未來全球最大事業體之一，而且具有很大的發展潛力之下，如何在環境保護與追求利潤之間取得平衡點，生態的旅遊觀光似乎被認為是唯一解決之道。生態旅遊著重的是生態環境，因此Buckley（1994）認為在生態觀光與環境上有四個主要的關聯：

1.有吸引力的觀光市場商品是以自然環境為基礎。

2.觀光操作管理使減少或最小化對環境的衝擊。

3.直接或間接的觀光資源的保存。

4.遊客對於環境態度及觀光客戶的環境教育。

　　學者McCool（1995）認為，在進行生態旅遊規劃與推動時，若能顧及穩定度（stability）、接受度（acceptability）與容許度（capacity）三項構面，則環境保護與觀光利用應可達到穩定平衡並具適宜性。其所謂「穩定度」是指一個地方整體環境所呈現的穩定狀態，其可從自然與社會兩個層面描述。自然環境層面，其指各種自然環境因子（如景觀、林相、水體、動植物、地形、土壤、地質、空氣、寧靜、視野等）的組成、分布、交互作用及循環等的維持與不巨變。至於社會環境層面，是指傳統文化、社會風氣、社會秩序、社會規範與社會結構的維持與不巨變，政治權力分布均勻、合理的貧富差距、適宜的土地利用、民生物價穩定、就業機會公平、合理的工作所得；「接受度」則是指當地居民或觀光遊憩管理者，對於因觀光發展或活動造成整體環境受到干擾或改變所能接受或忍受的程度，在這之前必須先要有共識，也就是共同認知的目標，例如要怎樣的生活品質、要怎樣的自然環境與空間、要怎樣的經濟水平、要盡什麼責任與義務、要留給下一代什麼等；至於「容許度」，是指環境承受觀光發展活動的能力，在此承受能力下環境所受到的改變是可以回復的。

　　因此，綜合幾位專家學者針對生態旅遊中環境資源的規劃與考量，提出生態觀光資源的特性有：(1)生態觀光資源的吸引力；(2)生態觀光資源的衝擊力；(3)生態觀光資源的接受力；(4)生態觀光資源的容許力；(5)生態觀光資源的永續力。

三、生態觀光資源的類型

陳墀吉、楊永盛（2005）在其著作《休閒農業民宿》一書中提及，民宿體驗活動應以周邊資源特性，設計具有特色之活動內容，秉持不改變原有的生態環境之原則進行規劃設計。而民宿體驗活動之規劃必須結合社區之人文特性，利用農業的田園景觀與自然生態環境資源，提供遊客體驗與學習，在生態旅遊與體驗活動方面，必須結合當地的生態資源，而生態資源包括下列四項：

1.自然環境：諸如地形、地質、土壤、水文、氣候、動物、植物等。
2.人造環境：諸如溫室、苗圃、箱網、育房等。
3.天然環境：諸如河流、海洋、森林、草園、沙漠、洞穴等。
4.人文環境：諸如建築、古蹟、民俗、藝術、宗教、歷史、文物等。

楊秋霖（2008）在其著作《台灣的生態旅遊》一書中提及，台灣發展生態旅遊關鍵的有利地位當然是自然與文化資源，唯有充分掌控這些核心價值，發展生態旅遊才有著力點。這些資源可分類為：(1)地形與地質；(2)植物生態；(3)陸域野生動物生態；(4)海域生態；(5)氣象景致；(6)人文資源。蘇益田（2004）認為生態資源包括自然環境中之地理、氣候與生物及三者之互動關係，因此任何生態資源皆會影響一地之生態旅遊的發展；而從事生態旅遊之規劃與設計工作，最重要的事是環境基本資料的調查與收集，而環境基本資料包括自然環境資料（氣候、地形與坡度、地質與土壤、水文、動植物及環境敏感地區）、實質環境資料（土地使用、交通運輸及公共設施與設備）、社經環境資料（包括社會背景、經濟環境及人口）以及景觀資源（陳墀吉、謝長潤，2006）。

貳、台灣生態旅遊的資源

2005年由營建署國家公園管理處針對白皮書提出生態旅遊的五個面

向，基於自然、環境教育與解說、永續發展、環境意識、利益回饋，可見得生態旅遊的概念已從觀光領域走向涵蓋教育及地方參與等多元面向。

　　隨著國際發展的腳步，1990年起「生態旅遊」的概念開始以各種形式在國內推展開來，國家公園及民間生態保育團體相繼成立，藉著自然體驗與生態解說的方式推廣休閒遊憩兼顧環境保育概念；至2000年由交通部觀光局擬定的「二十一世紀台灣發展觀光計畫」中，生態旅遊始被納入旅遊產業未來發展的重要方向之一。台灣從2002年訂定為「台灣生態旅遊年」至今已經十四年，無論在產界、學界、政府單位或民間保育團體皆如火如荼推展生態旅遊相關事務與活動。目前台灣各地的生態旅遊點都在盡自己最大的努力，好讓生態旅遊工程持續進行，如**表5-1**。

表5-1　台灣各地生態旅遊點與所屬相關單位

單位	所屬	內容
內政部營建署	台灣國家公園	歷年推出的生態旅遊： 1.太魯閣國家公園～砂卡礑及同禮部落生態旅遊點。 2.鄒族人文生態園地——阿里山鄉達邦地區生態旅遊點。 3.墾丁國家公園～社頂高位珊瑚礁森林旅遊點。 4.林務局森林遊樂區～滿月圓國家森林遊樂區生態旅遊點。 5.陽明山國家公園～金包里大路生態旅遊點。 6.屏東縣霧台鄉。 7.澎湖縣風櫃半島。 8.南安瓦拉米生態旅遊地。 9.山里文化生態產業示範部落。 10.草嶺遊憩區。 11.福壽山農場。 12.武陵農場。 13.崙埤部落生態旅遊區。 14.阿里磅生態農場。 15.七股潟湖及國際黑面琵鷺生態保護區。 16.台江生態文化園區。

（續）表5-1　台灣各地生態旅遊點與所屬相關單位

單位	所屬	內容
農委會林務局	國家森林遊樂區	為應國民休閒及育樂之需要，林務局自民國54年起發展森林遊樂事業，依各地區資源特性，陸續整建18處森林遊樂區提供民眾休閒遊憩。 1.北部區域包括滿月圓、內洞、東眼山、觀霧與太平山等森林遊樂區。 2.中部區域包括武陵、合歡山、大雪山、八仙山、奧萬大等森林遊樂區。 3.南部區域包括阿里山、藤枝、雙流與墾丁等森林遊樂區。 4.東部區域則包括池南、富源、向陽與知本等森林遊樂區。歡迎從森林遊樂區開始，體驗另一種環島方式。
國軍退除役官兵輔導委員會	榮民森林保育事業管理處	休閒農場：武陵農場、清境農場、福壽山農場、台東農場、彰化農場。
原住民委員會		歷年推出原住民族部落深度旅遊專區：部落美食地圖、山海部落15條秘境、2015跟著美食遊部落、《部落款款行》帶你走進部落體驗部落真善美、「兩個太陽1個月亮」——部落生活體驗、「部落心旅行」原住民族部落主題旅遊。
交通部觀光局	國家風景區	共有13個國家風景區之相關網站提供各風景區的生態旅遊方式。

資料來源：謝文豐整理。

太魯閣國家公園之太魯閣族服飾與舞蹈文化
資料來源：太魯閣國家公園。

258

東北角暨宜蘭海岸國家風景區

北海岸及觀音山國家風景區

東部海岸國家風景區

花東縱谷國家風景區

參山國家風景區

日月潭國家風景區

大鵬灣國家風景區

茂林國家風景區

雲嘉南濱海國家風景區

西拉雅國家風景區

馬祖國家風景區

澎湖國家風景區

阿里山國家風景區

一、國家公園

　　太魯閣國家公園是台灣第四座成立的國家公園（1986年11月12日），前身為日治時期成立之次高太魯閣國立公園（1937～1945），園內有台灣第一條東西橫貫公路通過，稱為中橫公路系統。特色為峽谷和斷崖，崖壁峭立，景緻清幽，「太魯閣幽峽」因而名列台灣八景之一。另外，園內的高山地帶保留了許多冰河時期的孑遺生物，如山椒魚等。

　　太魯閣國家公園境內最早的一條官方修築的路──北路，即清同治十三年（1874）因牡丹社事件，清政府著手開山撫番的工作，闢築北、中、南三路，其中的北路即今稱之為蘇花古道。北路北起蘇澳，南迄花蓮志學（昔稱吳全城），全長174公里，費時半年，清領時期北路的開通，開啟了漢人大量入墾花蓮的歷史。日治時期，日本政府在蘇澳、花蓮間修建橫越清水斷崖的臨海道路，戰後，將原有臨海道路加以整修，改名為「蘇花公路」。

　　穿越太魯閣國家公園的中橫公路，堪稱是一條手工雕鑿而成的公路，也是台灣第一條橫越中央山脈的公路。於民國45年7月7日正式開工，每日動員五、六千人同時在不同的區段施工，期間經常受到颱風、地震與豪雨的威脅，時聞人員傷亡，工程及器材損毀，耗費四億三千萬

太魯閣清水斷崖，長達5公里，海拔2,408公尺，名列
台灣八景之一

名聞於世的太魯閣石灰岩地形峽谷

元，費時三年九個月又十八天，終於在民國49年5月8日全線通車，其主線東段起自太魯閣閣口，溯立霧溪而上，經長春祠、溪畔、靳珩橋至天祥，再沿大沙溪左岸至文山迂迴山腰，經西寶、洛韶、古白楊、慈恩、碧綠、關原、大禹嶺至東勢，是目前太魯閣國家公園之主要道路，這一條血淚交織的公路，讓世人得以一窺太魯閣磅礡靈秀的美景。

太魯閣國家公園南北長約38公里，東西寬約41公里，面積共92,000公

太魯閣水濂洞
資料來源：太魯閣國家公園。

太魯閣九曲洞步道，有壯觀的U字型大理石岩層景觀
資料來源：太魯閣國家公園。

頃。園區內已發現動物物種1,517種。園區至少有46種哺乳類，約占台灣
陸域哺乳動物的一半。鳥類至少有173種，並包含了台灣所有的特有種鳥
類24種。兩棲類至少有15種，占台灣兩棲類之半。立霧溪主流及其支流發
現有21種溪流魚類，其中特有種4種。昆蟲至少有1,150種，已記錄植物共
2,093種（維基百科，2014）。

二、林務局

　　早自1965年起，林務局即著手進行國家森林遊樂區之規劃建設工
作，至今共成立18處森林遊樂區，每年所提供之森林遊憩機會已達300萬
人次，這些對自然有興趣的遊客均可視為潛在的生態旅遊者（行政院農業
委員會林務局，2013）。除了森林遊樂區，尚有其他許多知名的生態旅遊
景點，包括北區的魚路古道（台北市、新北市）、龜山島（宜蘭縣）、無
尾港（宜蘭縣）、司馬庫斯（新竹縣）、鎮西堡（新竹縣），中部的高美
濕地（台中市）等。

新竹縣尖石鄉司馬庫斯部落

資料來源：維基百科。

(一)司馬庫斯

　　司馬庫斯地名由來，據部落耆老口述，是為了紀念一位名為Mangus（馬庫斯）的祖先，Smangus（司馬庫斯）則是對於這位祖先的尊稱。隱身在海拔1,500公尺的新竹尖石鄉，為泰雅族世居之所，號稱「上帝的部落、泰雅的故鄉」，曾是全台最晚（1979年）有電力的地方，從空中鳥瞰一片漆黑，加上地處深山，聯外交通不通達而充滿神祕色彩，過去被稱為「黑色部落」；1995年對外道路開通，外人終於有機會親炙這座美麗的桃花源。據1996年林務局公布的排行，第二名和第三名的巨木都位於司馬庫斯的巨木區。這兩棵司馬庫斯的巨木都屬於紅檜，第二名的巨木周長20.5公尺，第三名的巨木周長19.7公尺。當地因巨木帶來的觀光業以及水蜜桃的種植而使生活大有改善。巨木的發現也促使司馬庫斯道路的開闢得以展開。其社區主要的生態活動有：部落導覽、紅檜巨木區、司立富瀑布、Koraw生態公園、神祕谷等。

(二)魚路古道

　　「草山風，竹子湖雨，金包里大路」向來是形容陽明山景物的台語俗諺。金包里（依據「民國八十八年陽明山國家公園全區古道調查報告」）約闢建於咸豐二年（1852年），沿途資源有魚、牛、石屋、大油坑硫磺礦區等，因此以「魚路古道」著稱。全程30公里，約從金山磺港魚村至台北士林（金山區舊稱金包里）。日本人未另闢路（日人仔路）前，河南勇路乃是士林、金山之主要交通幹道。所謂大路，只是沿線鋪列石塊而已，其實路面狹隘，車馬難以通行，惟在當時，此等大路即相當於現代公路，負有交通運輸等重要功能。河南勇路一詞的由來是在大嶺（擎天崗）附近有個「河南營」，乃是清領時期由中國各省抽調至台灣防務之用兵，之後台語統稱這些兵員為「河南勇」。當時因需在台北府及及金包里兩地移防，所經路線以大嶺、山豬湖的路線最近，而沿途路況定期維修，是以當地才有「河南勇路」之稱。

　　金包里大路在昔日具有交通運輸功能，除了已知的迎娶活動外，還有其他的經濟活動，如魚貨、茶葉、硫磺的挑運，甚至牛隻的運送均仰賴這條大路。金山、萬里、石門位處北海岸，早期漁業活動頻繁，不論牽罟

山友組隊探訪魚路古道全程

資料來源：Tony的自然人文旅記，金包里大路（魚路古道）。

大油坑附近的守硫營遺址牆邊的基石，德記礦界五號

資料來源：獨步山林間451：魚路古道。

或漁船作業所得漁獲，欲銷往陽明山地區甚或士林一帶，除了走水路經淡水至士林外，便只有取道金包里大路，所以亦有人稱這條大路為「魚路」，因此魚路古道就是河南勇路。

　　其沿途主要的據點有：大嶺（擎天崗）草原牧場、山仔后的煤炭區、大油坑硫磺區、菁山路101巷山豬湖附近菁藍染植物區、山豬湖附近的梯田農園、絹絲瀑布、石砌牧場事務所（現為台北市農會代管的陽明山牧場）、雞心崙的小山丘上，早期有一營盤，俗稱「河南營」或「番仔營」遺址、嶺頭嵒、擎天崗草原的土地公廟（古道之最高點）、二層坪、二層坪圓山、百二崁大石公、冷水坑遊憩區、菁山露營場、憨丙厝地、山豬豐厝地、許顏橋、番坑瀑布、陽金公路頂八煙出口之白土礦路、頂八煙出口等（**圖5-1**）。因此魚路古道可以說是婚姻道、茶道、行軍道、礦道、棧道、產業道路等的相當於現代公路的重要代名詞。

　　古道上主要的觀賞有：梅花鹿、小雲雀、番鵑、竹雞、家燕、洋燕、白腹鶇、小水鴨、鼬獾、赤腹松鼠、鬼鼠、刺鼠、麝香貓等動物。

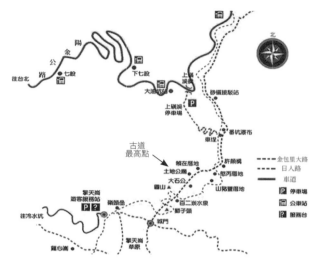

圖5-1　魚路古道（舊稱金包里大路）之路線圖／風景圖

資料來源：陽明山國家公園。

另有：五節芒、台灣龍膽、小花鼠刺、日本灰木、雙葉蕨、裏白、芒萁、栗蕨、過山龍等植物（http://library.taiwanschoolnet.org/cyberfair2001/C0115330022/history_index.htm）。

建議路線：冷水坑→擎天崗→城門→百二崁水源→打石場→憨丙厝

1856年，台灣首任的英國領事，也是英國博物學家斯文豪（Robert Swinhoe）曾走過左圖中這條古道──「金包里大路」，又稱「魚路古道」。右圖為「賴在厝地」舊梯田之栗蕨草原與神戶牛。

資料來源：http://www.tonyhuang39.com/tony0173.html

1993年，國家公園經由調查探勘，才自荒堙蔓草中發現這條古道，委託專家妥善規劃，於沿途設自導式解說牌，自此之後，魚路古道一躍為國家公園內熱門的明星古道，山友走訪絡繹不絕。左圖為魚路古道沿途之許顏橋（始於1896年），右圖為番坑瀑布。

資料來源：http://www.tonyhuang39.com/tony0614.html

地→許顏橋→上磺溪橋，全程約計6.5公里（重檜廍殿生態工作室）。

 ## 第二節　生態觀光的衝擊

　　生態旅遊發展的內涵在於藉由生態旅遊來滿足自然資源保育、增進當地居民福祉及觀光遊憩的需求，以達到永續發展的目的。尤其在發展中國家，熱帶雨林或海洋島嶼地區，通常擁有豐富的自然資源，且處於低度開發的情況，成為最佳的遊客吸引力。

　　然而，近幾年的研究發現，生態旅遊因缺乏共同的認知與定義，常淪為一般大眾旅遊行銷、包裝的工具，大部分的旅遊發展地經常為了經濟收入，而將旅遊產品貼上「eco」、「green」的標籤，使自然資源、野生動物成為旅遊活動的犧牲品，而忽略了生態旅遊背後所隱含的意義。其次，

生態旅遊通常發生在生態敏感、遠隔的地點，許多地區在別無其他經濟選擇下，以觀光業來獲取經濟利益，但在缺乏足夠的規劃，及過分強調遊客量的情況下，導致忽略了永續發展的目標，因而對生態環境造成壓力。因此，以下將介紹生態觀光所帶來的影響（Weaver, 2001）（**表5-2**）。

壹、在地經濟發展的衝擊

生態旅遊需要密集勞力、不需鉅額資本的特性，提供地處偏遠、電力、水力等公共設施不發達的鄉鎮最佳的經濟發展機會。因此，在地經濟方面最直接的影響是創造就業機會給當地居民，原本務農、狩獵的居民，以投入旅遊服務、製作手工藝品等銷售給遊客而轉變其就業形式，提高其收入。一地區生態旅遊的發展也可能帶動鄰近地區經濟發展、大眾旅遊發展的機會。在地負面的影響則是土地取得所需的價格突然上漲，及建立保護區與遊

德文部落：原民善用在地環境資源，不但可以就地取材維護穀倉修繕，又可以創造資源的環保利用創造收入

資料來源：德文部落生態旅遊Tukuvulj Ecotourism

表5-2 生態觀光的衝擊

衝擊類別	影響	獲益	成本
生態環境的衝擊	直接	1.刺激自然環境的保護 2.刺激遭修改環境的恢復 3.提供資助管理與擴大保護地區 4.生態旅遊遊客幫助棲地管理與改進 5.生態旅遊遊客成為環境的監督者	1.永久環境的重組與廢棄殘留地的再生之衝擊 2.遊客活動的衝擊（如觀察野生動物、登山、外來物種的引進）
	間接	1.生態旅遊培養環境主義 2.因生態旅遊而保護的地區提供了環境利益	1.導致環境重組的效應 2.遭受不良形式的觀光 3.以經濟評估自然的相關問題
在地經濟的衝擊	直接	1.創造收入與就業機會 2.提供經濟機會給鄰近地區	1.突然出現的成本（土地的取得、保護地的建立、上層建築、公共設施） 2.繼續的成本（公共設施的維持、促銷、薪水）
	間接	1.高乘數效應及間接收入與就業機會 2.刺激大眾觀光業 3.支持文化與遺跡旅遊 4.為生態旅遊而保護的地區提供了經濟利益	1.收入不穩定 2.進口與非當地的參與造成收入損失 3.機會的成本 4.野生動物造成農作物的損失
社會文化的衝擊	直接	1.藉由經濟利益與當地的參與維持社區人民的生活與穩定 2.美學與精神的利益及居民和遊客間的愉悅 3.得以接近各個階層的人	1.文化與社會的入侵 2.優越的外來價值系統的強加 3.當地控制權的減少（外來的專家、移入的工作尋求者） 4.當地的不均衡與自相爭奪
	間接	1.促進當地傳統文化、手工藝和藝術的傳承與保存 2.重新創造在地的文化價值 3.更多的社會階層流動，減少人口外流	1.潛在的忿恨與敵對 2.遊客反對當地文化與生活形態的觀點（如狩獵、農業的焚燒行為） 3.文化的對抗 4.社會問題增加：犯罪、販毒、色情

資料來源：修正自Weaver (2001).

憩、住宿設施等經費的短缺,接下來則是促銷的花費與相關設施的維持等。居民從事觀光業的收入也有可能產生不穩定的情形,如因保護野生動物而導致農作物損失等。相對地,由於生態旅遊強調小而美,因此遊客的小數量,往往不足以支付當地的開支,而造成經營者面臨經濟層面的衝擊。

貳、生態環境的衝擊

生態旅遊對環境方面最大的貢獻是刺激自然棲地的保護和復育。近幾十年來的生態保護運動,使自然資源與人類遺產受到重視,許多研究也發現,保護棲地的利益可能勝過傳統生產事業(如伐木、農業、採礦)的產值。另一方面,自然地的保護結合遊憩更有可能受到大眾的支持,因此生態旅遊促使政府、自然保育團體不遺餘力地投入相關的研究與工作,間接地造成土壤侵蝕控制、動植物保護、生物多樣性的維持等。然而,遊客的活動也對環境造成許多衝擊,如觀察野生動物對其造成干擾、登山造成步道的侵蝕增加、土壤壓實、外來物種入侵、遊憩、住宿設施(如停車場、觀賞平台、小木屋的發展等)、商業的發展造成不良的景觀、冒險旅遊(如潛水)造成珊瑚礁不可逆的破壞等。

1. 棲息地的喪失:包括了遊憩活動直接干擾野生動物的棲息方式,或使棲息地環境改變,導致野生動物面臨逆境,甚至因設施的大量興建,使棲息地不再適合野生動物的生存。
2. 土壤與植被的破壞:遊客活動的進行,往往造成對基地的踐踏和重壓,因而使地表植物遭受傷害,陸生動物的穴址、通道之改變。
3. 汙染:包含了空氣、水、噪音及垃圾等,影響物種生存的基本環境條件。而外來優勢種的引進,更強烈危害本地原生族群的生存能力。
4. 干擾:因為遊客的騷擾,而影響動物族群的產卵、孵化、餵食,致

德文部落：特殊的自然生態、採藤作籭文化典故、現地木製器械製作、獵人技巧等

資料來源：德文部落生態旅遊Tukuvulj Ecotourism。

使換巢、遷移，甚至中斷動物延續生命的行為產生。

參、社會文化的衝擊

　　生態旅遊提高就業機會、收入等經濟方面的影響，間接提高居民生活水準與減少人口外流，造成當地社區的穩定；而遊客與居民間亦可能產生良好的互動，增進不同文化間的瞭解；相反的，生態旅遊的發展亦會導致負面的影響，MacCannell（1976）曾指出，生態旅遊地的居民文化，是因應觀光業而呈現出「幕前」與「幕後」兩種面貌，一些較專業的生態旅遊者（eco-specialist）為深入體驗，有可能介入原本寧靜、純樸的居民生

活，導致緊張的氣氛。而社區與旅遊業者為提供文化的真實性，更加速惡
化地模糊了此一界線。而生態旅遊地作為觀光發展，難免遭受外來價值系
統的強加，如被視為等待遊客發掘的「原始的」、「蠻荒的」、「貧窮落
後的」地區。一些生態價值觀較強的遊客，對當地居民狩獵與農耕的習慣
可能產生不贊同的觀點，視為是殘忍與不文明。居民也有可能為了享受現
代化的生活，而失去了對傳統文化、價值觀的控制（Weaver, 2001）。另
外，觀光發展通常導致掌控資源者獲利較多而造成貧富差距與對立，如所
羅門群島曾發生當地優勢家族為發展生態旅遊而不顧其他居民反對的情形
（Rudkin & Hall, 1996），其他因為設置保護區而產生資源爭奪的情形，
也傷害居民間的情感、造成生態旅遊發展與傳統文化的衝突。強勢文化的
侵伐，與旅遊相關的社會衝擊程度，會隨著遊客數的增加而增加，亦會反
映在不同財富、種族和語言的地主國與遊客間（Wall, 1994）。許多的生

達來部落透過部落獵人學校＋原民風味餐＋原民舞蹈＋社區生態導覽，創造社區就
業，活化自主經濟，與保存原民傳統風俗

資料來源：https://www.facebook.com/Tukuvulj/photos_albums

態旅遊地，遊客數目幾乎就等於當地居民數量，因此相較之下，即使是少量的遊客數，其所造成的社會衝擊意識是不容忽視的。

第三節　生態觀光的資源規劃

觀光局（2002）於「生態旅遊白皮書」中指出國內生態旅遊發展，其中生態旅遊資源管理之困境如下：

1.生態旅遊資源之相關基礎資料的蒐集與研究仍嫌不足。

2.國內各旅遊資源管理體系分散，生態資源缺乏配套管理與有效的整合運用。

3.目前生態旅遊的相關政策旨在全面性推廣生態旅遊，尚未建立生態旅遊地點之評估與分級架構。

4.國內對於資源之管理多缺乏「遊客承載量」之觀念，容易造成生態旅遊地資源之耗損與破壞。

5.正確的生態旅遊內涵尚未普遍為一般民眾、遊客、業者以及公部門相關承辦人員所認知。

6.國內公部門與適合發展生態旅遊地之社區的互動模式有待加強。

7.目前觀光旅遊地區之經營管理方面，大部分都提供居民參與機會與適當回饋，反而帶來觀光活動引起之外部成本，造成部分居民對於觀光發展之顧慮與反感。

8.國內目前在推展生態旅遊之相關人力資源仍嫌不足。

9.適宜發展生態旅遊之地區居民與業者可能由於財力資金的限制，影響其參與意願。

10.旅遊需求之離尖峰差距極大，造成觀光資源管理之困難。

11.國際之生態旅遊市場有待開拓。

豐富的生態環境,給予多樣性的遊憩機會

12.生態旅遊相關業者與產品之認(驗)證制度,尚待規劃與建立。

據上所述,從生態觀光的衝擊與資源管理的困境而言,在規劃生態觀光的同時必須依照以下的理論基礎:遊憩機會序列(Recreation Opportunity Spectrum, ROS)、承載量(Recreation Carrying Capacity, RCC)、可接受改變限度(Limits of Acceptable Change, LAC)。分述如下:

壹、遊憩機會序列

一、遊憩機會序列之意義

遊憩機會序列(ROS)是一種遊憩資源分類的系統,由美國林務署之林業研究員Clark和Stankey於1979年發展而成。它是在說明遊憩者的目的是在於獲得滿意的遊憩體驗,而遊憩體驗的內容除了受到遊憩者主觀的認知、感覺或經驗以外,還受到遊憩環境和遊憩活動的影響。透過遊憩活動和遊憩環境的組合,可以提供遊憩者多種遊憩機會。這些遊憩機會具有序列性或連續性,學者們稱之為「遊憩機會序列」(陳水源,1989)。

二、遊憩機會序列之內涵要素

　　而遊憩機會序列基本上是由活動、環境與體驗所組成，而使遊憩機會構成一連續性序列，必須將下列四個標準帶入：(1)該要素是可觀察、可測量的；(2)該要素直接由經營管理操縱的；(3)該要素和遊客之偏好（喜好）有關，而且會影響他們對遊憩區之抉擇；(4)該要素是由一系列情況賦予特色的（李明宗，1994）。

　　有關遊憩機會序列的組成的六個要素為：可及性（access）、非遊憩資源利用（other non-recreational resource uses）、現地經營管理（onsite management）、社會互動（social interaction）、可接受的遊客衝擊程度（acceptability of visitor impacts）與可接受的管制程度（acceptability level of regimentation）。

　　而其序列分類方式則從現代化（modern）、半現代化（semi-modern）、半原始性（semi-primitive）至原始性（primitive），其觀光遊憩機會序列敘述如下（Clark & Stankey, 1979；陳水源等人譯，1985）：

多元的遊憩機會，需要多元與縝密的規劃

(一)可及性

可及性有數種方式可以用來敘述。例如要到達此處的路面開發之程度（柏油路、步道或是山路等），如交通工具（汽車、越野車、腳踏車或徒步等），這些都是從最容易至困難而形成的一組序列。

(二)非遊憩資源的使用狀況

此一要素考慮的是非遊憩資源使用之程度，遊客在半原始地區從事遊憩活動時，大多數可以接受有放牧或伐木的行為，但是遊客對於砍伐大面積的森林則多半不以為然，所以規劃者及經營者需要考慮的是資源利用的長遠影響及短期影響，用以判斷它們對遊憩機會衝擊的程度，因為在某些狀況下不但不能相容，甚至會有衝突的現象產生。

(三)現地經營管理

此一要素意指對現地所做的改變。例如設施、景觀規劃、種植外來植生、植生的經營、交通路障等。現地是否有被適當的經營，可經由下列四個層面得知：

1. 現地改變的程度：有所改變的地點只有少許分散孤立的地方，或是整片區域皆有所改變。
2. 現地改變的明顯程度：是使用當地的天然材料讓環境產生改變並與周圍的景觀融合呢？還是以人工材料使所做的環境改變顯得非常明顯呢？
3. 現地改變的複雜度：搭建護欄時只是以一般簡單的技術搭建而成的呢？還是以考量較多的生態工法搭建而成的呢？
4. 設置設施的目的是為了讓遊客感到方便、舒適或安全，或是為了保護自然環境、資源。在不同的情形下要選擇不同的做法，有時候完全不做任何設施是最恰當的，而在某些情形下，設施則是越多越好。

遊憩機會需要在資源、社會與遊客間取得平衡
資料來源：https://www.facebook.com/hockeyoppcamp/photos_albums

(四)社會互動

　　一般來說，在原始型基地，遊客比較喜歡低度的社會互動，反之，在現代化基地，有時達到相當高的社會互動，至於達到何種程度才可稱之為擁擠，那就很難有十分明確的標準了，因為遊客的期望和人們互動的程度都因時因地而異。

(五)可接受的遊客衝擊程度

　　人類使用大自然的資源一定會產生衝擊，遊憩行為自然也不例外。如對大自然的衝擊（踐踏植生或汙染水質），及對其他遊客的影響（如噪音、破壞性的行為、不適宜的活動等）。由此可知，一個經營者的任務並不在於「完全避免衝擊」，而在於決定「何種程度（種類）的衝擊，才與該遊憩機會仍能相互協調。」

(六)可接受的制度化管理程度

　　不論在ROS的任何一點，盡可能少用制度化管理（只有在絕對必要時

才採用），其目的乃在於保持遊憩機會的品質。在遊憩機會序列中，認為原始性的活動只需要極少數制度化的管理，為的是保持遊憩機會的品質；然則在生態旅遊的活動中，透過對遊客適當的限制與限量，可以避免因過多遊客湧入或遊客之行為而對遊憩資源造成嚴重性的破壞。

Boyd與Butler（1996）認為針對不同的觀光旅遊形式需要不同的經營管理架構，因而修改遊憩機會序列（ROS）及觀光機會序列（Tourism Opportunity Spectrum, TOS），發展出生態旅遊機會序列（Ecotourism Opportunity Spectrum, ECOS）。

ECOS將生態旅遊體驗類型分為三種：生態專家型（eco-specialists）、生態中庸型（intermediate）、生態一般型（eco-generalists）（**表5-3**）：其架構包含八個要素，分別為：(1)可及性（access）；(2)其他資源活動的關係（other resource-related activities）；(3)吸引力的呈現（attractions offered）；(4)現有的基礎設施（existing infrastructure）；(5)社會互動（social interaction）；(6)技術與知識的程度（level of skill and knowledge）；(7)可接受的遊客衝擊程度（acceptance of visitor impacts）；(8)可接受的管理程度（acceptance of a management regime）（**表5-4**）。

八煙聚落之二湖馬蹄田插秧；生態觀光插秧體驗

資料來源：台灣生態工法發展基金會。

表5-3　生態旅遊體驗類型與八大因素

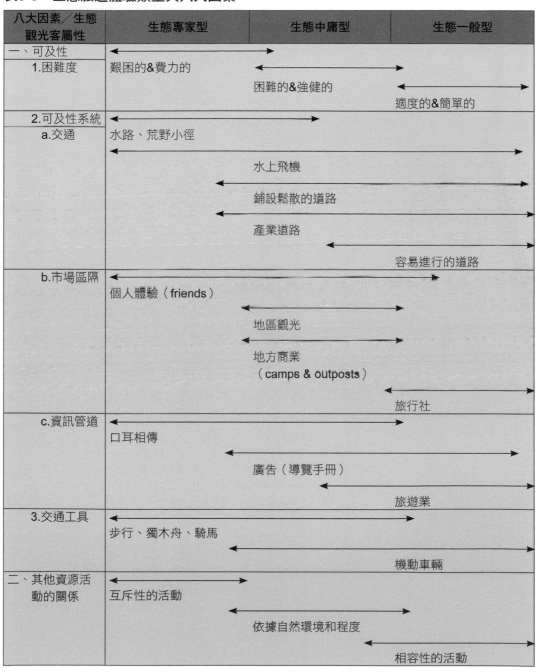

八大因素／生態觀光客屬性	生態專家型	生態中庸型	生態一般型
一、可及性			
1.困難度	艱困的&費力的	困難的&強健的	適度的&簡單的
2.可及性系統			
a.交通	水路、荒野小徑	水上飛機　鋪設鬆散的道路　產業道路	容易進行的道路
b.市場區隔	個人體驗（friends）	地區觀光　地方商業（camps & outposts）	旅行社
c.資訊管道	口耳相傳	廣告（導覽手冊）	旅遊業
3.交通工具	步行、獨木舟、騎馬		機動車輛
二、其他資源活動的關係	互斥性的活動	依據自然環境和程度	相容性的活動

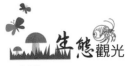
（續）表5-3　生態旅遊體驗類型與八大因素

八大因素／生態觀光客屬性	生態專家型	生態中庸型	生態一般型
三、吸引力的呈現	以自然環境為導向	一半自然一半文化的呈現	焦點放在文化與城鄉上
四、現有的基礎設施			
1.發展程度	未發展	只有部分獨立地區發展	中度發展
2.明顯性（改變程度）	一點都沒有改變	以自然為主	明顯的改變
3.複雜性	不複雜的	有點複雜	複雜程度增加
4.住宿設施	無設施	少許野宿營地、鄉野住宿（帳篷）／較舒適的住宿（小木屋）	很舒適的住宿（旅館、別墅）
五、社會互動			
1.與其他遊客	避免或輕微的接觸	一些接觸（小團體旅遊）	經常性的接觸（大團體旅遊）

（續）表5-3　生態旅遊體驗類型與八大因素

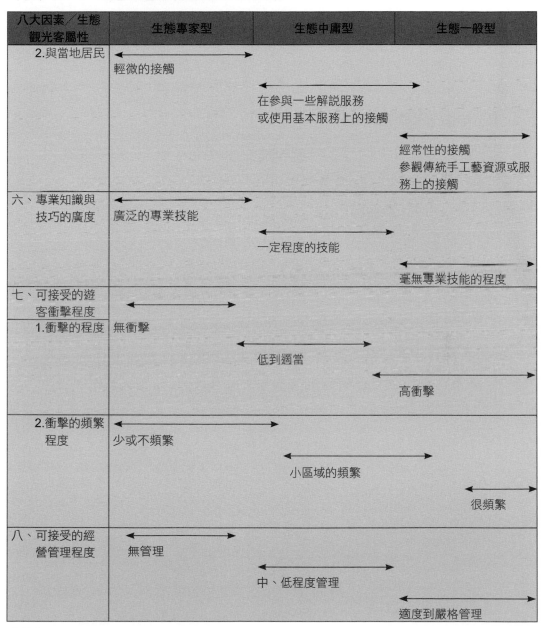

八大因素／生態觀光客屬性	生態專家型	生態中庸型	生態一般型
2.與當地居民	←—————→ 輕微的接觸	←—————————→ 在參與一些解說服務 或使用基本服務上的接觸	←—————————→ 經常性的接觸 參觀傳統手工藝資源或服 務上的接觸
六、專業知識與技巧的廣度	←—————→ 廣泛的專業技能	←————→ 一定程度的技能	←—————————→ 毫無專業技能的程度
七、可接受的遊客衝擊程度			
1.衝擊的程度	←——→ 無衝擊	←————→ 低到適當	←—————————→ 高衝擊
2.衝擊的頻繁程度	←—————→ 少或不頻繁	←————→ 小區域的頻繁	←————→ 很頻繁
八、可接受的經營管理程度	←—————→ 無管理	←————→ 中、低程度管理	←—————————→ 適度到嚴格管理

資料來源：Boyd & Butler (1996).

綜合上述說明，可瞭解到生態旅遊發生於較原始的地方，可及性通常較困難，而遊憩區內較少開發，遊憩設施取材自當地自然材料，儘量與周邊景觀搭配，在社會互動方面，遊客所能接受的擁擠程度較低，環境所能承受之衝擊程度亦低，因此經營管理上，極度注重遊客行為與量的管制。

表5-4　ECOS劃分準則表

劃分因素	ECOS類型	生態專家型	生態中庸型	生態一般型
可及性	困難度	艱難的	困難的	適當的
	交通	荒野小徑	鬆散的道路	較佳的道路
	市場區隔	個人體驗為主	小群體旅遊	大團體旅遊
	資訊管道	口耳相傳	廣告	旅行社
	交通工具	步行、獨木舟、騎馬	介於二者之間	機動車輛
其他資源活動的關係	相互關係	互斥性	依自然環境程度	相容性
吸引力的呈現	呈現的吸引力	以自然為主	介於二者之間	以文化為主
現有的基礎設施	發展程度	未發展	部分獨立發展	中度發展
	改變程度	無	以自然為主	明顯改變
	複雜性	不複雜	有點複雜	複雜程度增加
	住宿設施	無設施	野宿營地	舒適的住宿
社會互動	與其他遊客	避免或輕微的接觸	小團體一些的接觸	大團體經常性的接觸
	與當地居民	輕微的接觸	參與解說服務的接觸	參觀傳統手工藝或服務上的接觸
專業知識與技巧的廣度	專業知識與技巧的廣度	廣泛的專業技能	一定程度的技能	毫無專業技能的程度
可接受的遊客衝擊程度	衝擊的程度	無衝擊	低到適當	高衝擊
	衝擊的頻繁程度	少或不頻繁	小區域的頻繁	很頻繁
可接受的管理程度	可接受的管理程度	無管理	中、低程度管理	適度到嚴格管理

資料來源：Boyd & Butler (1996).

貳、承載量

　　工業革命後，經濟活動蓬勃興盛，世界經濟快速發展。然而在達成高度經濟成長的同時，許多國家由於物質消費的急速增加，使得資源消耗與廢棄物製造所造成的生態耗損速度超過了生態再生的速度，土壤、水、空氣、森林以及生物多樣性都遭受到嚴重的破壞，超越生態負荷的結果讓人類面臨了生存危機。而由於這樣的窘境，人們開始思考如何讓地球與人類能永續的生存與發展下去，於是許多學者試著從不同角度來衡量經濟發展與環境生態間的關係，其中最受重視與提倡的是為「承載量」分析。

　　關於承載量的問題，早在1936年時已被提出（Stankey, 1981），二次世界大戰後因戶外遊憩受重視，有學者開始著手從事拓荒式之研究。直到1950年代戶外遊憩大興，才陸續有較具系統之研究（陳水源，1988）。1963年，Lapage首先將承載量的概念應用於戶外遊憩領域，提出遊憩承載

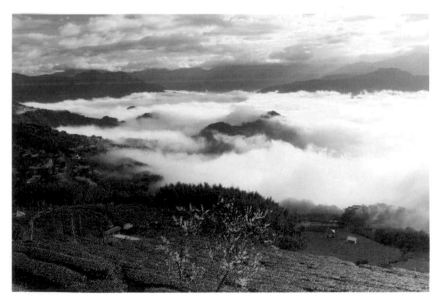

阿里山～隙頂之茶園及雲海
資料來源：隙頂的天空。

量（recreational carrying capacity）的名詞，之後便有許多學者對於遊憩承載量之意義多所討論，而在遊憩區經營管理上的研究，也陸續被提出。這些文獻主要的目的在瞭解遊客使用對實質生態環境及遊憩體驗的衝擊。

一、承載量定義

Lime和Stankey在1971年提出遊憩承載量的定義：遊憩承載量為一遊憩區在能符合既定之經營管理目標、環境資源及預算，並使遊客獲得最大滿足之前提下，於一段時間內能維持一定水準而不致造成對實質環境或遊客經驗過度破壞之利用數量與性質。美國戶外遊憩局（Bureau of Outdoor Recreation）整合以往的研究，將遊憩承載量定義為「一種使用的水準，在此水準之內不僅能保護資源，且能使參與者獲得滿意的體驗」。遊憩承載量的概念經由不同學者從不同的角度探討至今，涵蓋了多種意義，概念的定義也愈來愈清晰。因此，承載量可以定義為：一地區在一段時間內，不致造成實質環境或遊憩體驗無法接受的改變之遊憩使用特性及使用量。

二、承載量的分類

Frissell與Stankey（1972）則指出，「在理想中的承載量管制標準不能只看到遊客的絕對數值，而應該注意到整體環境和社會狀況的衝擊與改變。因此，遊憩承載量是一種使用水準，當遊憩使用超過此一水準時，各個衝擊參數所受的影響會超過評估標準所能接受的程度」。而依衝擊參數的不同，可定義出四種遊憩承載量，因此承載量上可以區分為以下各類（圖5-2）：

(一)生態承載量（ecological capacity）

關切對生態系之衝擊，主要衝擊參數是生態之因素，分析使用水準對植物、動物、土壤、水及空氣品質之影響程度，進而決定遊憩承載

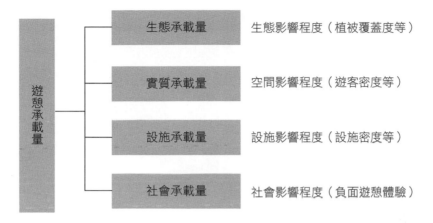

	生態承載量	生態影響程度（植被覆蓋度等）
遊憩承載量	實質承載量	空間影響程度（遊客密度等）
	設施承載量	設施影響程度（設施密度等）
	社會承載量	社會影響程度（負面遊憩體驗）

圖5-2　遊憩承載量的分類

資料來源：本研究整理。

量。

(二)實質承載量（physical capacity）

關切可供使用之空間數量，以空間當作衝擊參數，主要是依據尚未發展自然地區之空間，分析其所容許之遊憩使用量。

(三)設施承載量（facility capacity）

關切人為環境之改善，企圖掌握遊客需求，以發展因素當作衝擊參數，利用停車場、露營區等人為遊憩設施來分析遊憩承載量。

(四)社會承載量（social capacity）

關切一地區在其經營管理目標下，為使遊客滿足程度維持在最低限度以上所能容許利用之數量與性質，以體驗參數當作衝擊參數，主要依據遊憩使用量對於遊客體驗之影響或改變程度評定遊憩容許量。

以上四種承載量的分類中，「實質承載量」可透過有效的資源利用與規劃方式，改變可容許使用之遊憩空間；在「設施承載量」方面，管理單位可透過投資更多的設施數量改變遊憩承載量，實質與設施承載量是空

屏東三地門八八風災後，接受產官學的協助與輔導，德文部落一日遊之生態體驗
資料來源：謝文豐。

間計算的結果，屬於純粹探討空間性質的容量；「生態承載量」的依據為
自然科學，較為客觀；「社會承載量」是指不致造成遊客的遊憩體驗品質
下降，所容許之遊憩使用量，主要是從遊客觀點分析遊憩體驗品質與遊憩
使用量之關係；大部分投入承載量之研究仍以生態承載量和社會承載量之
討論為主要範疇，且遊憩區規劃階段也以生態承載量及社會承載量為適宜
的評定基準，而實質承載量及設施承載量之分析，則以提供資源利用及設
施建設為參考之主要依據。

三、承載量的評估

　　承載量之評定包括兩部分：描述性部分（descriptive component）與
評估性部分（evaluative component）。

(一)描述性部分

　　其注重的是遊憩系統中較客觀的部分，是經營管理參數
（management parameter）與衝擊參數（impact parameter）兩者間關係之

描述。經營管理參數是指經營者可直接控制的部分，如經營管理者可控制一地區的使用人數，則使用水準即一經營管理參數；衝擊參數是指因經營管理參數的不同，對遊客及環境的影響。經營管理參數必須是經營者能直接控制或改變之因素，而衝擊參數必須是因經營管理參數所可能導致改變之因素，且必須是對體驗類型較敏感之因素。欲建立承載量的第一步即建立經營管理參數與衝擊參數之間的關係，以瞭解經營管理參數對遊憩體驗品質或特質的影響，而瞭解不同的使用方式對衝擊的影響。

(二)評估性部分

　　包括遊憩區所提供體驗類型及其對應之可接受衝擊程度之決定。評估性部分即在測定不同經營管理目標的價值，需要有對衝擊水準的社會評價，以得到評估標準，為一種評估是否過量的尺度。Stankey（1974）指出環境的損傷是對於不可接受改變的評價，此評價與經營管理目標有關，環境的改變是否造成損傷，是依據經營目標、專家評估及大眾的評價而決定。

參、可接受改變限度

　　可接受改變限度（LAC）假設在「只要有遊憩使用，必會造成自然或遊客體驗改變」的基本條件下，將遊憩使用產生的衝擊分為可接受和不可接受，經營者和使用者共同制定此界線，並藉由各種經營管理方法堅守此線（Hammitt & Cole, 1987；楊文燦，2000）。其最重要的階段為「可接受改變限度標準」的設定，應用遊客主觀「規範性價值判斷」產生，並非承載力所使用的客觀「科學性的量測」。

　　衝擊指標可接受改變限度的訂定重點在於聯合遊客、管理單位與專家學者共同參與，設定可接受的衝擊和改變。在設定範圍內，達到滿意度最大、環境衝擊最小的目標。此標準的設定，除了科學研究結果，最重要

的是需要遊客參與，納入遊客期望、偏好與價值觀，方能達到成效。

　　可接受改變限度過去美國用於荒野管理部分，從承載量概念衍生而出，探討環境屬性與社會情境一致性。台灣LAC運用主要多為森林相關領域管理。

一、可接受改變限度（LAC）定義

　　LAC是指當一個遊憩區評定為遊憩機會序列中的某種情境屬性後，即應透過適當的管理以維持該區品質達到一定之水準，而此一水準即以可接受的改變限度為原則。LAC的理論即是將原本遊憩容許量所注重的「什麼是最適宜的使用程度」轉變為「什麼樣之狀況被認為是可以接受的」。

二、可接受改變限度（LAC）的步驟

　　而可接受程度之判斷不只需要經營管理者與研究者提供卓見，更需要有遊客意見之參與。經營管理者首先必須鑑別出何種程度的改變是可以接受的，然後再訂出可接受改變之界線，並藉由各種經營管理方法來堅守此界線，同時將衝擊程度控制在某一可接受限度之界線以內（Hammitt &

澳洲Blue Mountain區Elysian Rock觀賞平台的基本安全維護設施
資料來源：http://www.wildwalks.com/

Cole, 1987）。主要的步驟如下（**圖5-3**）：

(一)步驟1：鑑別出特別需重視之地區與議題（identify area issues and concerns）

　　由社會大眾和管理者共同討論，加以鑑別出：(1)此區域內有何特殊或特質的環境需加以關注；(2)有何管理的問題需加以解決；(3)大眾對於此地區之管理議題所關注之項目為何；(4)由地方或全國觀點而言，此地區應該採取何種管理方式。此一步驟有助於更深入瞭解地區的資源，對資源應如何管理建立整合概念。

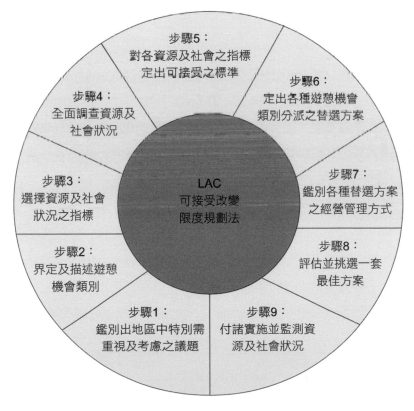

圖5-3　可接受改變限度規劃步驟圖

資料來源：譯自Stankey et al. (1985).

(二)步驟2：界定及描述遊憩機會類別（define and describe recreation opportunity classes）

大多數遊憩地區均包含多樣化之環境特質、遊憩使用類型、遊憩使用程度以及遊憩體驗之型態，因此在同一地區內亦需具備多種不同之管理方式。在此步驟中必須對遊憩地區界定出各種遊憩機會類別，並對各種遊憩類別之自然資源、社會及管理上，做一最佳適宜性的分析與說明。

(三)步驟3：選擇資源及社會狀況指標（select indicators of resource and social conditions）

挑選自然資源及社會衝擊指標方面，主要以測定一遊憩地區所有自然資源及社會狀況受衝擊與變化之情形，例如露營區或休憩區之地表裸露程度、遊客與遊客之間接觸機會的擁擠程度。衝擊指標的挑選為可接受改變限度理論中極為重要之部分，所挑選之指標必須能確實反映出與該遊憩區受到衝擊的原因，而通常單一衝擊指標並不能完全代表此地區受衝擊之狀況，在大多數情況下，必須有數個衝擊指標才能正確顯示該地區之環境狀況。

(四)步驟4：全面調查資源及社會狀況（inventory existing resource and social conditions）

一般而言，全面調查為可接受改變限度規劃過程中最耗時、耗力及耗錢的部分，調查的項目必然與所挑選之衝擊指標具有密切關係，例如遊憩滿意度、植被覆蓋度、土壤硬度等，調查所得之基礎資料有助於進行下列步驟8之進行，即為對遊憩承載量加以評估並挑選一可行的最佳方案。

(五)步驟5：訂定資源與社會指標之標準（specify standards for resource and social indicators）

此步驟中，將針對專家、一般大眾等對象，對於衝擊指標的「可接

受改變程度」進行調查，界定出個人所認為的適宜性及可接受狀況，例如挑選不同植被覆蓋程度的模擬照片、不同人數之擁擠度模擬照片等均是可採用的方法，至於訂定此標準背後之意義，主要用於界定各種環境或社會狀況下「可接受之改變限度」，然而這些標準並不一定具有客觀性。

(六)步驟6：定出替代機會類別之布置（identify alternative opportunity class allocation）

此步驟之目的在呈現遊憩區所關注之管理議題，以及目前的自然資源和社會狀況，管理者應利用步驟1及步驟4所蒐集之資料，開始界定適合此遊憩區域之各種遊憩機會類別，並從中擬定不同方案所需要的管理策略與措施。

(七)步驟7：鑑別各替代機會類別之管理行動（identify management actions for each alternative）

此步驟承接步驟6之各種替代方案，將各替代方案該如何付諸執行的

澳洲Ayers Rock（愛爾斯岩）的來回攀登與Valley of the Wind（風之谷）的石林步行都需要三小時
資料來源：謝文豐。

管理方式加以訂定，並將各方案作成本分析。例如重視保育的人希望將荒野地區保持其原始狀態，而此方案可能需嚴格限制使用或封閉某些地區，並且在管理上必須支付很高的金額，經過成本分析後，此方案可能因不符經濟效益而被放棄。

(八)步驟8：評估並挑選一套最佳方案（evaluation and selection of a preferred alternative）

不同替代方案有不同的成本效益。大眾及管理者需瞭解各替代方案之內涵，然後管理者由其中挑選優先之方案，優先方案挑選結果之管理成效，必須能確實反映或改善步驟1中大眾所關切之管理議題，更重要的必須能兼顧保護環境資源及社會大眾遊憩利用的機會。

(九)步驟9：付諸實施並監測資源及社會狀況（implement actions and monitor conditions）

方案選定後，管理措施必須能有效地付諸實施，並建立監測計畫的事宜，而監測計畫應依據第三步驟所挑選之衝擊指標加以實行，將當下的衝擊狀況與所訂定之可接受標準加以比較，評估環境資源是否持續惡化或已有改善，隨時調整管理措施或採取新的管理。

以上所述LAC的程序步驟，經營管理者必須不斷地重複執行，促使建立一套經營管理標準，並不斷地和現況加以比較，當現況和標準不符時，立即檢討及修正經營管理措施，使遊憩之環境品質得以維持在某一預期之水準上。

Part 3

案例實務篇

Chapter 6

生態觀光與社區

■第一節　社區、社區生態、社區生態
　　　　　觀光和社區參與

■第二節　生態觀光與社區的關係～
　　　　　以南投阿里山鄉山美社區為例

第一節　社區、社區生態、社區生態觀光和社區參與

在西方國家，生態旅遊的研究與操作都屬成熟階段，但在台灣卻屬導入期，觀念與做法都尚待釐清與加強。台灣地狹人稠，生態旅遊地的規模無法與其他國家的國家公園或野生動物保護區相比，且許多旅遊地就與社區毗鄰或甚至社區就是旅遊地，在國際生態旅遊思潮對社區愈來愈重視的今日，台灣發展生態旅遊過程中，社區將扮演非常重要的角色。本章節將探討社區、社區生態、社區生態觀光和社區參與等相關議題。如下所述：

壹、社區、社區生態

「社區」二字各具有不同意涵，「社」字即為社交之意，強調人與人之間的人際關係，「區」字則為環境的意涵，係指人與空間的融洽感，亦是指社區組織激發居民社會互動與心理情感之交集區域，且社區並無特定之界定規範，所以是具高度彈性的，範圍可大至國家，小至以鄰里為單元，其範圍指的是「社群」並非「空間」。簡單來說，社區即是指占有一定區域的一群人，人因共同利益而結合，為共同目標而努力，形成彼此相互依存的關係，這一股連結的力量使人的社會不斷地發展、轉變。

一、社區

社區一詞由英文community翻譯而來，從字源學（etymology）的角度來看，其核心是「共同」（common）。「社區的扼要定義是指一定地理區域內的人與現象的總稱，在這種定義下的社區，其範圍可大可小，從聚落、村、鄉鎮、市、都會、國家等，都可稱作社區」。

近來，學者對「社區」則採較為廣泛的觀點，如「社區是居住於某一地理區域，具有共同關係、社會互動及服務體系的一個人群」、「社區

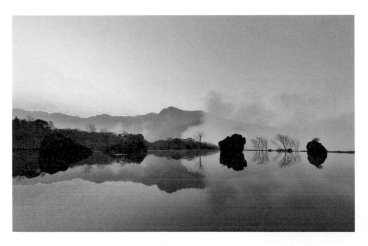

八煙的風景具國際賣點，是愛好攝影者捕捉的焦點

資料來源：Henry Chang。

的概念包括是一個地理位置、是一種心理互動的團體組織、是一個包含各單位功能的系統」、「社區是定住空間的範圍，居民主體、認同、共識、共同體是社群的對象，自然、產業、設施、空間、活動與居民是社區生命的要素」。因此，社區除了地理範圍外，還包括認同感、與產業互動等，範圍較為多元。

隨著網路化時代來臨，附著在固定地理區域的社區定義明顯地已不適用，因為網路化時代已是一個「地球零距離」的時代，發展成虛擬／網路社區（virtual community）。隨著社會環境變遷，「社區」的定義和範圍也不盡相同，社區的意義已經由最初space/local community的以地域為主，轉變成為non-space community/community of interest的以人群為主。

因此，隨著社區定義與觀點的演替，後續的社區相關的生態觀光的推廣、管理、行銷與相關活動，也相對地都不同於以往的方式。

二、社區生態

1970年代開始是世界環保風開始強調所謂的「全球思考，在地行

頭城社區老街十三行康家古宅——免費
拓碑體驗教學

資料來源：Henry Chang。

動」。當時人們開始注意所謂的地方性具體的環境問題，居民更願意付出切身行動來注意與關心自己的家園，這種民眾參與的環境活動，所產生的地方性實踐力量，便是永續發展的主要力量與動力。自從民國83年起行政院文建會（文化部的前身）正式提出「社區總體營造政策」的理念，希望藉由社區意識凝聚，進而改善社區生活環境，並建立社區文化特色，最後塑造新文化的理想。社區營造係以社區生命共同體的存在與意識為基礎，透過當地居民的主動參與，由下而上創造出屬於自己的生活文化及環境。

　　台灣與日本的社造大師黃世輝、宮崎清（2001）認為，社區總體營造的概念不只針對地方的空間而已，尚包括以下項目：

1.強調社區共同體的存在與生命共同體的意識。
2.社區共同意識的形成來自居民對社區事務的共同參與。
3.不同社區應該各自展開屬於自己的生活文化運動。
4.居民的主動參與是改造社區、活化社區的最重要力量。
5.社區總體營造重視步步為營的企劃與經營，是一創造性的過程。
6.關心的是社區裡包括文化、產業、環境、教育、公共行政等的整體。

7.自己的地區，社區要由自己來創造，且採用由下（社區）而上（政
　府）的方法。

　　基於上述，在「挑戰2008國家發展重點計畫（2002-2007）」的十項
計畫中，「新故鄉社區營造計畫」的整體架構以台灣社區新世紀推動機制
為中心，發展出人、文、產、地、景等多樣性的社區產業發展風貌（文建
會，2004）。例如：人——健康社區福祉營造、原住民新部落運動與新客
家運動；文——文化資源創新活用；產——內發型地方產業活化；地、景
——鄉村社區振興運動。如此看出社區生態可以人、文、產、地、景等多
樣性風貌來呈現與界定；其內容涵蓋了農、林、漁、牧等產業，可以是生
活、文化、歷史、生態、生產經濟等社區特有風貌。

　　而這些社區特有的生態風貌，若進一步地想發展成為具有回饋社區
的產業活動過程，則需要經過資源的發現、確認、活用等方法，以一種內
發性的過程，以社區居民為共同承擔、開創、經營與利益回饋的主體，以
地方本身為思考的出發點，以地方為特色、地方的條件、地方的人才，甚
至是以地方的福祉為優先考慮；並以在地公共集體創造具有社區特色及精
神的獨特文化活動、創意商品或服務；其過程可為手工、非規格化、地方
自主並具獨特性、故事性、創意性、體驗性、生命力，並使得消費者認

有台灣Opera之稱的明華園歌仔戲，極具代表台灣在地性、創意性、故事性與獨
特性的文化生態觀光體驗

資料來源：Henry Chang。

同，更創造社區經濟效益、增進生活福祉、永續經營之產業及服務（謝文豐，2007）。

貳、社區生態觀光和社區參與

由於社區總體營造主要涵義是藉由村民本身對於社區認知的程度與積極參與，凝聚社區共識，共同推動一個具有地方文化特色的社區，是一個強調「村民參與」、「自動自發」、「人與環境共存」、「社區共同體」、「永續發展」等五種意涵來美化社區環境，提升地方文化水準及創造新生活價值。所以，社區總體營造是一項由下而上（bottom-up）規劃機制，且要營造新的「人」、新的「社區」、新的「環境」、新的「文化」及新的「社會」。

另一方面，國內外學界無不對生態觀光多所期待，也期望透過社區參與，一方面保護旅遊地自然資源，一方面為社區帶來經濟利益相輔相成。而為了達到「生態觀光」的實現與永續經營，須以旅遊地所在的社區為整合的核心（吳宗瓊，2004），因此有了以社區為核心的生態觀光（community-based ecotourism）這一概念的提出。

一、社區生態觀光

在全球化時代當中，許多社區營造學者在探討社區問題時，常引用「在地化」觀念闡釋社區問題，顯然對「在地化」與「社區化」並無嚴格的區分。「『在地化』或『社區化』，除了地域範圍的概念之外，如能加上議題導向（issue-oriented），保持對社區多元與彈性的定義，似乎較能因應現行多變的社區型態」。

誠如日本社造大師西村幸夫教授所言：「『謀求經濟獨立』與『可持續性』的社區營造時代已經來臨，期望每個人都能自主參與公眾事務，守護家鄉的美好，透過社區之間的交流和分享機制，促進優質的區域

型觀光發展，為社區找回經濟活力，讓地方特色遍地開花，也為地方居民帶來自信與榮譽感。」

此外，社區觀光的概念有以下兩層意義（劉瑞卿，2003）：

1. 一種不同於以個別觀光客需求為主的觀光發展策略，社區觀光發展強調以集體的組織性計畫，透過社區共同利益團體的組織運作，掌控開發地區的觀光資源、觀光發展模式。
2. 一種強調以國內觀光旅遊、集結弱勢之組織服務、降低地域不平等發展為訴求之發展模式。

社區觀光的特色包括：

1. 以地方集體的公共利益為中心的觀光產業發展與經營。

聚落社區的微旅行方興未艾──社區導覽解說扮演重要角色

資料來源：邱銘源。

2.強調地方文化的多元性與整合。

3.強調以互助合作的關係發展觀光產業，不僅是經營者之間的合作互惠，更是消費者與經營者之間的互利合作，而經營者與消費者的角色可同時是同一對象所扮演。

4.強調地方觀光資源與地方價值認知的再塑造過程。

5.重視社區內弱勢團體的利益與需求。

因此，社區觀光發展乃是提供觀光客在人、物、時間與空間上的需求與滿足，並藉著社區觀光資源的供給，創造地區的吸引力，進而促進地方經濟的繁榮與成長。

而如同前述，生態觀光是一種環境保護、資源永續利用、社區永續經營的旅遊型態，經由在地社區居民的培力及參與的過程，提升居民的生活環境品質，維護旅遊地珍貴的自然或人文資源，建立起永續的發展機制。因此，為了達到「生態觀光」的永續經營，以旅遊所在地的社區為核心，從社區的需求、關切的議題和福祉來建構以社區為主體的生態旅遊模式，是有其必要性的。

為了面對以社區為核心發展生態觀光的六大課題，於是國內著名學者吳宗瓊（2007）提出「以社區為核心」的生態旅遊發展模式（圖6-1），包括三個構面「社區經營」、「資源管理」及「旅遊管理」。

圖6-1中，「社區經營」方面包括：(1)社區共識與社區主導創造社區永續利益；(2)健全的共構式社區組織運作；(3)持續的社區參與之培力訓練與實習等三個運作要件。「資源管理」方面包括：(1)涵養優質生態品質的資源管理機制；(2)計畫性的觀光衝擊管理等兩個運作要件。最後在「旅遊管理」方面包括：(1)建立高品質旅遊供給系統；(2)創造資源價值的遊客市場機制。

二、社區參與

誠如前述，社區基本上是一個生命共同體，隨著地方意識增長、

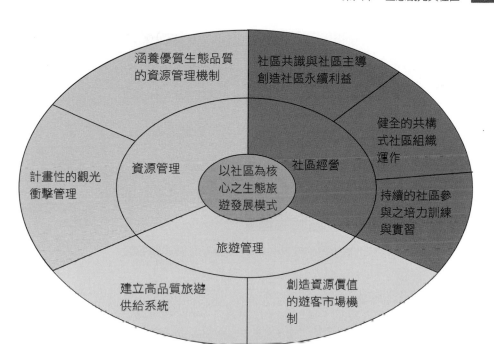

圖6-1　以社區為核心之生態旅遊發展模式

資料來源：吳宗瓊（2007）。〈鄉村社區生態旅遊發展模式探討〉。《鄉村旅遊研究》，第1卷第1期，頁51。

小鎮社區的深度微旅行～故事與體驗行銷為成功關鍵主因

資料來源：小鎮文創股份有限公司。

八煙聚落集體創作：水圳染布坊＋福祿壽石盤
資料來源：邱銘源。

　　地方性議題活絡及地方自主能力提高，社區參與的情形在台灣各地社區已逐漸形成風氣，並成為自然資源經營管理工作一個非常重要的面向，透過民間團體或社區成員自發性的參與，建立彼此共同合作關係（collaborative）以達資源的永續利用。社區參與（community participation）一詞與「民眾參與」或「市民參與」（citizen participation）有類似的指涉，是指社會大眾任何自發性的行動，以影響政府的政策與執行。其範圍則可擴大至社會的各層面，可小至參與日常生活中與群體有關的公共事務，大至參與政府的政策制定或執行過程。

(一)社區參與的定義與內涵

　　「社區參與」即由社區居民共同來參加以該社區及其居民為範圍與對象，所發起促進該社區發展的一切行動（楊慧琪、郭金水，1996）。隨社區類型而有不同的社區參與形式與內涵，主要在於有目標、組織和行動導向的過程與投入，尤其是在特定的區域內結合社區成員以及有共同利益的相關組織團體，藉以凝聚社區意識和提高社區生產力、改善生活品質或設法解決社區的各種困難或問題（徐震，1980；施教裕，1997）。

(二)社區參與的特點與目的

社區參與的特點在於參與的人員以草根性組織或團體為主，採由下而上的工作模式，並非全部由官方或專業人員主導規劃或介入執行。參與的目的可歸納為三點：(1)居民可以參與決策、制定和資源分配；(2)居民可以分擔決策或服務方案的設計、執行及管理；(3)確保決策或服務方案的利益和成果落實在原定的族群或對象（施教裕，1997）。

(三)社區參與決策的程度

社區民眾參與決策的程度（Arnstein, 1969）分為三個階段、八個層次。

◆三個階段

分別是參與狀態、象徵式參與、民權行使。

◆八個層次

1.操縱（manipulation）：社區居民談不上「參與」決策過程，只是被動地接受自上而來的訊息、教育及誘說。在這個過程中，掌權者常宣稱居民已參與決策過程。

2.治療（therapy）：居民只是象徵性地被教育及解決他們的問題，但在解決問題的過程中，掌權者不去發掘問題的癥結以求澈底解決，而只是消極的治療表面的病徵。在此過程中，居民只是配合掌權者的要求說明去行動。

3.告知或諮詢給予（information）：掌權者能主動地告知居民他們的權利、義務以及他們能夠採取的行動，然而在這階段中，單向的諮詢交流情形存在著，只有由上至下而來的溝通，卻缺乏由下反映的管道及力量。

4.諮詢（consultation）：掌權者稍稍願意聽取來自居民的聲音，但卻無法保證能夠造成對決策過程的任何影響力。

5.安撫（placation）：居民稍具參與力與影響力，在具決策力的組織

中居民可能占有少數決策席次，但影響力不大。

6.合作、夥伴關係（partnership）：權利經過決策者及居民互相協商
而重做分配；民眾權力來源應由主動取得，而非被動地施予，掌權
者與居民組織共同享有相等的決策權力。

7.授予權力（delegated power）：居民擁有顯著的決定權，也就是居
民擁有代表社區的權力，政府行政當局只有少數的影響力。

8.公民控制（citizen control）：社區居民擁有絕對控制權，居民享有
完全的決策權利，他們的任何決定都受到行政當局完全的接受和認
可。

　　上述的階段中，第一、二階段為非參與的形式，即民眾並非實際的參
與。三至五階段為象徵性參與的形式，社區民眾只能接受訊息但有足夠的
集會，通常會改變相關團體的權力分配以避免影響領導者的權力，故其參
與係不完整。六至八階段則是享有權力去要求組織結構和程序的改變，以
便新團體能在政府的政策中造成影響力。透過公民參與社會活動及決策，
促進規範、互信及加強網絡關係，讓社區參與的操作更臻成熟與完善。

八煙的有樂米文化，透過居民共識與集體合作形
成具特色的社區品牌

資料來源：邱銘源。

三、社區生態觀光為體，以社區參與為行動力

　　社區具有人文、歷史、文化、生態、資源，可能具有農、漁、工、商等特性，可以營造為具有鄉土、生態、田園教育特色，也可以發展為觀光、產業、旅遊等景點。政府推動2002年為台灣生態旅遊年，主管社區部會即鼓勵當時有條件的社區朝向生態觀光的社區發展，此為社區生態觀光發展的契機。

　　社區生態觀光是一種以地方社區為基礎的活動。由當地提供資源、服務，觀光活動所帶來的經濟繁榮歸當地居民所享有，經由合作的關係，使當地資源可以受到保存，並藉由此獲得當地的保育經費，同時亦能維持觀光遊憩活動，為一種景觀資源的永續利用。

　　再者，社區觀光發展應屬一個觀光據點區的規劃概念：通常在社區

社區生態觀光需要解說教育、田園教育、產業體驗、環境生態工法等多方的齊全，才能有效維護推廣

資料來源：https://www.facebook.com/groups/bayien/photos/

內極易發現其文化資源,而自然資源則散布在鄰近地區,大部分之旅遊服務業,則位於社區內,如此則可就近獲得公共服務及當地居民之支持。因此,遊客之所以會被觀光據點區吸引,完全仰賴本身及其周邊地區之吸引力品質及數量而定(Gunn, 1994)。

因此,社區觀光發展強調以社區居民集體參與的組織性計畫,透過社區共同利益團體的組織運作,掌握開發地區的觀光資源、觀光發展模式。一種以當地居民為主要人力資源、運用當地的自然生態、人文、景觀資源為觀光發展的主體。社區發展觀光,以當地居民為主;另一方面,強調傳承社區文化、社區及遊客共同推動管理、遊客與社區居民是互動的、社區與自然保育、管理單位是合作共存共識的。

最後,社區發展生態觀光有其運作與發展模式,關鍵課題計有(修正自吳宗瓊,2004):

(一)找出並掌握社區核心資源價值

社區之「核心資源價值」應確實掌握,從社區資源的保育、社區環境的改善、居民的共識與承諾、人力教育的強化、社區產業的經營、觀光旅遊產品的開發、外力的引入等均圍繞著「生態資源品質與價值的提升」。

社區的重要生態保育與回復是社區生態觀光的焦點

資料來源:邱銘源。

(二)資源保育觀念及成功發展的基石

　　大部分的生態旅遊地均因為擁有良好的資源條件而產生發展的契機，但是社區居民（特別是參與人員）資源保育觀念的深植具有決定性的影響。

(三)應有社區居民積極參與和支持協助

　　社區生態旅遊的發展，居民的支持與協助是成敗關鍵。在發展社區生態旅遊時，政府或輔導單位應以居民為重心，深入瞭解社區的本質與特點，並加強與社區的對話，讓社區有時間瞭解生態旅遊並加強對其未來發展之準備心態。特別是社區中包括了有參與以及沒有參與的居民，其個別關心的議題與利益並不相同，旅遊輔導單位應以客觀之態度引入適合社區之規定與做法，加強社區認同與支持，以幫助社區成長。

(四)整合組織以及建立機制

　　生態旅遊的發展需要整合「環境資源保育」、「地方產業發展」、「社區生活文化」的多元需求，且生態旅遊的發展包括對內以及對外許多的層面與單位，一個整合的運作機制是必要的，才能使社區發展的步調一致。

(五)生態觀光面臨產業化的課題

　　當社區發展生態觀光達到長期或是成熟期時，就無法避免面對產業化的課題，通常會出現外部競爭及內部和諧的問題；再則當社區資本化快速成長，對社區轉變的速度，將會影響社區是否能持續掌握生態旅遊發展的走向，也會影響社區是否能合理的創造分享發展生態旅遊的利益。

(六)生態觀光的回饋，非僅止於參與的經濟所得

　　生態觀光是社區發展的選擇方式之一，因此終極的目標應是提升整體社區的福祉與永續發展。對於社區內非直接參與生態旅遊的居民或社會弱勢者，應如何創造參與機會以及協助解決社區問題是很需要的。

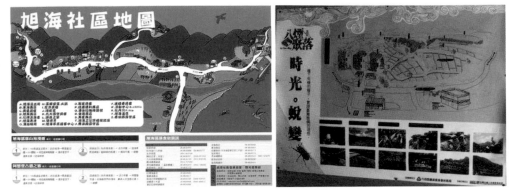

社區地圖的形成，對當地人、文、產、地、景具有社區觀光的導覽功能

資料來源：https://www.facebook.com/Macharn/photos_albums

第二節　生態觀光與社區的關係～以南投阿里山鄉山美社區為例

　　台灣地區從1994年文建會推動社區總體營造以來，政府各部門的社區化政策相當明顯。行政院於2005年提出「台灣新社區六星計畫」，以產業發展、健康照顧、社區安全、人文教育、環境景觀、環保生態等六大面向作為社區評量指標。行政院挑戰2008的新故鄉社區營造計畫，更是全面性的向本土化、社區化前進。行政院原住民委員會在配合整體施政的方向與做法上，亦提出「學習型部落營造計畫」以為因應。

　　其中「原住民部落永續發展計畫」藉著部落在地化的行動模式，推動全面性的部落改造運動。計畫期程自民國95年至民國98年為期四年，由各部落社區提計畫申請，再由鄉公所初審送縣政府複審，最後送行政院原住民委員會，評選核定計畫較完整、具特色的部落列為重點輔導的部落，同時政府預算資源支援，專業團體培力輔導及培訓，部落居民透過部落會議形成共識後，營造出部落居民想像的部落風貌。台灣原住民部落由

部落社區總體營造發展為生態觀光旅遊的案例少，在此舉其中的阿里山鄉山美村的「山美社區」個案描述分析探討部落發展生態觀光的運作情形與啟示。

壹、個案介紹

一、山美社區案例描述

山美村位於嘉義縣阿里山鄉，為一鄒族部落，達娜伊谷溪為曾文溪上游支流，全長18公里，由海拔2,000公尺的發源地陡降至海拔500公尺，匯入曾文溪，溪中盛產鯝魚、蝦、蟹、爬岩鰍、鱸鰻等，自古是山美傳統漁獵場，為五大家族分段管理，彼此嚴守傳統規範使用，使各種生態資源得以維持自然與平衡以及永續利用。然而歷史變遷的過程中，原住民的傳統領域受到嚴重的侵犯與掠奪，從日據時代的理番政策到國民政府時期原住民保留地政策，均將大量的原住民傳統領域地收編占領，加上市場經濟型態與觀念的入侵，使達娜伊谷溪反而成為無人照管的狀態，河川脫離部落的生態體系，不僅使河川生態遭受破壞，山美部落原有的河川倫理與秩序亦隨之瓦解。原住民與土地的關係不斷地受到外界的干擾與衝擊，從而也導致了生態環境的破壞，這種情況可說是環境不義的典型之一。

1989年山美鄒族族人提出全台首創的河川自治公約，公約中明定：達娜伊谷是山美全村村民的財產；拒絕財團投資開發；山美人有義務保衛達娜伊谷。隨後動員全村居民的封溪護魚行動在山美村開展開來，歷經五年的封溪保育，不僅達娜伊谷恢復原有的清澈與生態，並進一步推動成立「達娜伊谷自然生態公園」，而在有計畫與機制的管理利用下，不僅達娜伊谷溪獲得維護，更使這裡成為著名的賞魚觀光勝地，原本大量離鄉的青壯人口紛紛回流，而破敗的部落經濟也獲得生機。山美鄒族溪流保育個案，在台灣所有的地方自主性的保育運動中雖非首例，但它卻是將保育所

312

達娜伊谷的重要生態資源保育——鯝魚、園區道覽圖

資料來源：http://tanayiku.mid.com.tw/photo_1_detail_2.asp?sn=130&PageNo=&psn=3

創造的直接利益，回饋到社區福利與發展的重要模式，更是廣被宣傳與肯定的自主經營楷模，甚且被視為振興原住民部落經濟與保育生態環境的成功範例。

二、山美鄒族面臨的新挑戰課題

山美短短數年之間，隨著觀光客大量湧進以及觀光收益的迅速增加所衍生的種種現象，不論從生態保育與社區發展的角度而言，山美鄒族面臨的新挑戰課題正一一浮現，如下所述：

(一)在生物多樣性與環境正義之間

鯝魚的大量繁衍是達娜伊谷溪流復育的重要指標，也是吸引大量遊

不說再見的仙境

有一個地方，大家見面時不說hello，
道別時不說bye-bye，
見面的第一句話都是aveoveoyu！

<p align="center">2012山美鄒族的社區生態觀光套裝主題之旅</p>

資料來源：https://www.facebook.com/2012aLiShanXinYinXiangGuYuFanXiangZouYo
uJi/photos_albums

客蜂湧而至的主要原因，然而這個指標也成了達娜伊谷的經營迷思。為
了經營這個壯觀的效果，從而也忽略了保育是生態系與文化的多樣性經
營，社區發展協會販售魚餌供遊客餵養，促使鯝魚大量繁殖，導致魚群
數量過多而產生彼此擠壓，一旦有感染，即可能造成魚群集體死亡的結
果。再者，在沒有整體規劃的情況之下，以及地主的土地使用缺乏明確的
約束與規範，可任意經營或出租，導致遊客在此地的消費相對帶來廢棄物
與汙染問題。大體而言，達娜伊谷的觀光模式似乎脫離不了將生態資源商
品化的販賣，它的結果是原住民與傳統生活空間的有機聯繫被切斷了，成
為觀光產業消費與偷窺的對象。

(二)在兩條發展路線之間

　　遊客所帶來的收益，固然提升了山美的經濟條件，使這些資源能透
過社區的分配機制，提供族人比其他地方較多的社會福利與服務，但是這
些資源並沒有成為提升山美部落整體發展的動力。就經濟結構上來看，只

有少數地主因在園區經營餐飲而直接獲益，在園區外僅數家民宿、少數幾家餐飲、零售商店大多複製漢人的經營模式及消費文化，服膺猶如進香團式的旅遊市場與品味，村民公約固然形成族人排除財團介入的共識，但是卻未能藉此促成部落文化的傳承與更新，而未參與達娜伊谷觀光經營的大多數族人，仍從事農業的種植與採收或者以打零工為業，新的社會再生產機制仍未成形。從後設的角度，達娜伊谷的經濟模式似乎引發了社區兩種不一樣的對立意見，這似乎是發展的兩條路，一個是用公共的力量來經營一個地方再將資源做分配，一個是創造一個經營環境讓居民可以在其中競爭獲利。雖然對於山美發展的路線有所爭議，不過對於山美的發展至今的欠缺與不足的指向卻是一致的，那就是找回屬於山美部落的文化內涵。

(三)在現代社區與傳統氏族之間

傳統上部落以當地氏族長老擁有最重要的領導與決定權，然而這個社會共識力量逐漸鬆動，傳統部落的體質似乎正在瓦解中。氏族由上而下式的家長式管理，與強調由下而上的社區經營是兩種截然不同的決策模式與機制，經過這幾年的運作，社區發展協會雖然是社區經營的主體以及解決社區爭議的場域，但是這個角色上的想像卻還未發展出新體質。這個狀況說明了在現代社區與傳統氏族之間，如何蛻變磨合出新的共識機制，以為部落社區發展與前進的推動機，亦是不可迴避的關鍵課題。

(四)在保有自主性與嵌入社會運作之間

山美達娜伊谷的自主經營模式，以收門票作為維持社區服務與福利之經費來源，某種程度來說如同一個小規模的政府運作，而這種自給自足型態是山美彰顯自主性的一個重要基礎。然而畢竟山美無法完全自絕於整體社會運作之外，最具體的介面是與政府部門的關係，在爭取政府資源與避免政府干預之間，成為山美目前的難題，尤其阿里山國家風景區管理處有意接管達娜伊谷，以及國稅局開始對達娜伊谷門票收益進行抽稅事件，讓保有山美自主性這樣的想法面臨了更多的考驗。

原民部落的母語傳承和成人自主學習，是部落文化生態永續經營的基本動力

資料來源：https://www.facebook.com/groups/savikiclass/photos/

　　另外，許多人意識到在推動過程中專業資源的缺乏，產生許多的困境，例如因欠缺整體的規劃導致園區凌亂與缺乏特色，或因缺乏經營管理人才，而不懂行銷。對於引進外來專業團隊來協助支援，山美的態度基本上是有所保留，要走自己的路，不放心別人來插手，所以培養自己的人才就成為比較可行的方法，但是一方面因為經濟條件弱勢而在外求職；另一方面在外多年回部落的人才，如何融入部落原有的運作系統，也需要相當的調適過程。對於山美而言，「主體性」的概念受到兩個方面的挑戰，一個是政府與社會的外在影響力量，另一個則是社區內部的自我反省能力。

三、達娜伊谷生態公園經營的啟示

　　部落中山美達娜伊谷自然生態公園的自主經營，即是試圖趨向生物多樣性與環境正義交集的努力。因此，對達娜伊谷生態公園的經營，正顯示出人類與自然關係的典範移轉，以及賦權與學習的社區參與等兩項啟示。

(一)人類與自然關係的典範移轉

　　達娜伊谷計畫的運作好比以山美社區為主體的體制，有著經濟、社會與政治的支持：以動機而言，觀光（經濟）發展是達娜伊谷計畫的主要

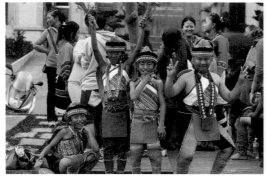

原民部落的服裝舞蹈和傳統捕鳥技能，都是重
要的傳承之一

資料來源：https://www.facebook.com/groups/
savikiclass/photos/

目標，資源保育則是主要手段。經濟的因素在保育計畫，特別是互動密切
的地方，確實是應優先審慎考量。在政治社會方面，達娜伊谷計畫涉及社
區組織、傳統文化、集體規範和社會福利。

　　因此，我們可以說山美鄒族的達娜伊谷計畫是一個試圖從社會建構
的取向所進行的典範移轉過程，它將涉及人類社會與自然生態的諸多層面
進行整合性的推動，亦即就保育的角度而言，它實踐了含括式的保育模
式；就環境正義（生存權、活動權、文化權）的角度來說，它則從其獨特
的人文脈絡，擺脫因環境不義所致的邊緣處境，並從其中取得自我發展的
可能性。

(二)賦權與學習的社區參與

　　首先，就外部關係而言，山美達娜伊谷自主經營的過程中，與政府
部門的互動，政府部門剛開始的冷眼旁觀，到後來的大量資源的挹注與表
揚，乃至最近收稅與收回達娜伊谷的動作，這意味著政府部門似乎並未能
清楚界定，在社區自主經營自然資源的過程中，政府部門的態度與角色問
題，然而無論其與山美的關係是友善或緊繃，終究未能意識到關鍵在於賦
權。

　　原住民部落賦權問題，確實可透過政府部門「提供發展機會」來改善，但這指的並非由政府部門直接對地方社區「給予指導」，而是提供參與式研究機會，協助地方民眾挖掘並整理在地的想法與期望，以求未來能夠自主地就發展走向與土地和自然資源的利用模式提出屬於地方的計畫。

　　就內部關係而言，山美達娜伊谷是否能永續經營，所必然面對的是學習的課題。達娜伊谷的溪流保育是從過去的生態經驗出發，而今生態條件與生態關係改變了，僅依靠傳統的生態經驗顯然是不足的，大量遊客湧入衝擊了土地、社會、經濟結構及文化價值，山美所要面對僅是如何讓達娜伊谷溪流中的鯝魚生生不息的課題，更迫切的是整個生態系的經營，這其中包含了自然資源的多樣性經營，更有多樣文化的深化與存續，一個續古創新的承載架構，肩負起在生物多樣性與環境正義之間、在社區與氏族之間，開創永續的地方生命，而其關鍵便在於學習式的社區參與。亦即以「觀光客」為主體的觀光產業應該被以「生態」為主體的生態產業所取代，主流的觀光取向不僅使原住民被迫與原有的共生系統脫節，更使自己被視為觀光產業消費與偷窺的對象。這種產業型態的壓迫與不義，不僅表現為經濟收益的分配問題，更是社會層面的文化侵透。

社區生態觀光的自然生態教育與部落文化傳承均扮演相同重要角色

資料來源：https://www.facebook.com/media/set/?set=oa.439792619470454&type=1

貳、結語

一、達娜伊谷生態公園的永續發展

達娜伊谷生態公園要永續經營發展，必須要有監測與評估以及適性發展的觀念。

(一)監測與評估

永續發展的基本定義：「滿足當代之需要，而不損及後代滿足其需要的發展機會。」在這樣的定義之下，包含了兩個重要的概念，分別為需要與限制。如果以保育地的角度觀之，「需要」可說是在地原住民的經濟生活與生存發展的需求，這個部分是不容被忽略的；但「限制」則是整體人類因為意識到生態系完整與保全對其生存與發展的重要性而定下保護區的限制規範。台灣目前的保育地利用管理方式，因不同的屬性而有不同的管理機關與管制限制，但總歸來說，此一管理機制的邏輯是以限制人類活動為主，對於保育地內之生物多樣性狀況，雖有生態系的調查，但缺乏長期的監控與經營；而雖多以排除式管理為主，但不完全排除人類活動，其中甚至允許人為開發與利用，然究其經營者，多為政府與財團所擁有，但對於原住民原有生活領域權利則多所剝奪。其結果往往是造成生物多樣性與環境正義的雙面挫敗。

因此，這必須從檢討過去的政策、控制處理及重複等基本架構來從事這樣的經營計畫，並應用模式來確認不足的地方，以減低經營可能的錯誤風險及進一步的研究。亦即，保育地利用管理的操作策略應針對生態系進行長期的監測與評估，以此作為適性經營的評估依據，而這個過程除了以科學性的手段與工具操作之外，更必須結合原住民在自然生態的傳統智慧與在地知識，而「部落地圖」即為目前所發展出一套操作模式。部落地圖的目的，即是將原住民對土地以及土地上資源的認知，具體地呈現，這不但是原住民對其傳統活動領域的證明，更詳細記錄了豐富的動、植、礦

經由外來團隊的輔導和協助，原民部落的特色地圖更加鮮明與突出

資料來源：https://www.facebook.com/groups/savikiclass/photos/

物等資源的歷史記載與動態特性。

(二)適性發展

　　所謂適性發展不僅指涉的是生態環境的性質，同時也是原住民的性質，這兩個性質的統合在發展層次的實現有兩個條件：一是在保護區的掌控和經營權，需歸於當地社區所有；二是透過多樣化的方式，來達成生物多樣性的保育目標。在2003年IUCN所舉辦的世界保護區大會中，生態旅遊已被作為可發展觀光遊憩的保護區類型的重要發展方向之一。這樣的方向其來有自，一方面保護區的發展比起其他分區（如都會區）確實受限較多，因此，相對而言，保育地內的原住民其經濟生活亦較為困苦。另一方面，生態旅遊卻又是目前十分具潛力的發展方向，根據世界觀光組織（World Tourism Organization）的資料，2002年全球生態旅遊的收益就占

了200億美元以上，而且每年正以10%以上的速度快速上揚。

　　因此，若能結合兩者，則一方面能為原住民的經濟提供幫助；另一方面，如果使生態的保全與其經濟生活的改善成正面相關的話，也能引領原住民參與保育的行列。政府必須一方面落實對當地社區所做的共同協定或決策的尊重，一方面建立一些基準，在必要時，提供適切的包括人力、財力、資訊、研究及技術等支援；而原住民也必須學習經營新的自然關係、經濟關係及社群關係，以確保社區內的自然資源和文化襲產得以永續生存和經營。

二、山美部落的社區生態觀光運作焦點

(一)山林河川及原住民傳統文化是部落發展的資源

　　山美部落在曾文溪上游支流，溪中盛產鯝魚、蝦、蟹、爬岩鰍、鱸鰻等，自古是山美傳統獵場，因歷史變遷過程傳統領域受到侵犯、掠奪與生態破壞，1989年提出河川自治公約，公約中明定：達娜伊谷是全村的財

部落大學提供的課程，成為原民部落主動參與和學習技能的主要精神與基地

資料來源：https://www.facebook.com/groups/savikiclass/photos/

產；拒絕財團投資開發；全村動員護溪，五年封溪保育而恢復清澈與生態，遂成立「達娜伊谷自然生態公園」，有計畫與機制的管理利用下，成為著名的賞魚觀光勝地，原本大量離鄉的青壯人口紛紛回流，破敗的部落經濟也獲得生機。

(二)掌握部落發展的主導權

土地是部落整體發展的基礎，部落沒有了土地或使用權不為部落所掌握，則部落發展的主導權將被別人所主導，部落的生存發展將受嚴重的危機。山美部落發展公約即已明定拒絕財團投資及表明部落財產屬於部落全體村民的決心，主要的原因就是部落發展的主導權要掌握在部落自己的手裡，才能維持原住民族傳統文化與自主的發展。

(三)部落社區總體營造整體規劃與願景

山美部落發展自然生態觀光旅遊之後，雖然帶給部落經濟的生機，但因當初未妥善整體規劃及明定願景，也衍生開放觀光的後遺症。基本上山美生態公園的經營不脫市場供需的機制，大量遊客帶來錢潮，但生態領域的承載量及觀光的動線規劃不完整，導致生態保育與經濟發展以及因太商業化而失去傳統文化的矛盾衝突。

(四)部落組織運作傳統與現代的調適與轉換

山美鄒族傳統上部落以當地氏族長老擁有重要的領導與決定權，但現代社區運作機制是強調由下而上的決策模式，因此，傳統社會共識力量逐漸消失鬆動，而又未能發展出新的運作機制，影響部落社區發展與前進的推動力量。但經過時代的變遷，對以往部落決策運作模式已逐漸淡化不存，而現代社區強調由下而上的決策模式，亦即民主運作機制，經過社區總體營造的推動過程，發現部落組織不健全，運作機制不熟練，對民主程序的內涵認知不足，因此，要順利推動社區總體營造仍需加強民主程序的內涵與認知。

(五)部落永續發展的願景：生態、生活、生產及體制

　　部落社區總體營造最大的問題在部落的產業不發達，導致青壯人口外流，部落社區營造人才、人力不足，而山美部落青壯人口回流的主要因素在於部落經濟生機的恢復，足以證明部落產業對部落發展的重要性。山美生態公園的成立與經營在於部落體制的運作。以自然生態作為部落發展的資源，造就部落經濟的生機，進而改善部落生活服務與福利。所以，山美部落的發展雖然有其發展的缺失與面臨的挑戰課題，但是，對部落永續發展給了一個啟示，就是部落發展要兼顧生態、生活、生產之外，要以健全的組織體制來推動，才能實現部落發展的願景。

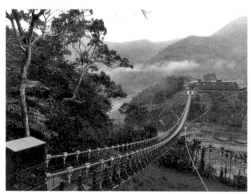

社區生態觀光的永續發展，需要長期的規劃、管控與回饋機制
資料來源：山美社區發展協會。

Chapter 7

生態觀光的教育與管理

■第一節　生態觀光的教育與管理

■第二節　生態觀光之教育與管理～

　　　　　以阿里山鄉特富野地區為例

　　生態觀光強調的是一種負責任的旅遊方式，不損害資源，盡可能的保留環境的原來面貌；另一方面，因為生態旅遊是以社區為基礎，保育為原則，環境教育為手段之方式來達成兼顧社區、環境與經濟永續性的一種旅遊型態（Wight, 1996）。而生態旅遊為達成環境教育的目標提供了一個良好的方式，而強化生態旅遊中環境學習的部分，也將有助於減少環境衝擊（Kimmel, 1999）。本章將探討遊客在從事生態觀光時，應注意的相關議題：環境倫理教育、環境解說與管理。

 第一節　生態觀光的教育與管理

壹、生態觀光的環境倫理教育

　　生態觀光不應該只是短時間的流行，也不是環境利益的風潮，必須往下紮根反對不負責任的環境行為。而這些地區通常是較敏感且是一個「walk lightly」的旅遊方式，是要充滿環境、經濟、文化三大要素，透過適當、小心的規劃，包括遊客環境教育、居民解說訓練及鞏固當地居民的主導地位，期許在環境倫理道德和經濟利益兩大理論之間取得平衡的關係；並強調遊客以欣賞、參與、保護、非消費性的角色來跟社區發生互動關係，透過付費的方式，對當地保育與居民有所責任與回饋，並讓遊客自然而然在旅遊中有所覺醒，瞭解四周的環境資源是需要保護的，並對環境議題敏感而樂於參與保育行動。

　　因此，只有當旅遊是以自然資源為基礎（包含文化資源）、永續的管理、能支持保育以及顧及環境教育才應該是所謂的生態觀光（Buckley, 1994）。因此，歸納出生態觀光之環境倫理態度內涵，包括：環境倫理、環境教育、環境資源的永續經營，意義分述如下：

德文部落Tukuvulj Ecotourism中狩獵搭建的臨時屋，強調就地取材、卡榫式搭建與環境資源建立良好的循環互動和永續經營，在環境解說中充分展現

資料來源：謝文豐；https://www.facebook.com/Tukuvulj/photos_albums

一、環境倫理

　　就「生態觀光」活動而言，「環境倫理」之觀念是人與自然間重要的規則，一般而言，「環境倫理」有兩種向度：一為以「人類為中心」（anthropocentric）的人本主義；另一類為以「生態為中心」（biocentric），而在生態旅遊之環境倫理所闡述的屬於「以生態為中心」的道德主體，對自然資源不但要珍惜與尊重，而且在考慮整個自然價值和責任之下，必須以生態學為基礎思考，結合科學與倫理學（蕭芸殷、歐聖榮，1998），將關懷之情推廣至生命體，甚至是無生命體，包括了人類、動植物、河川、自然景觀等；這樣的精神是人類對自然基本的尊敬與關懷基礎，也是在觀光旅遊的同時對環境不可輕忽的態度。

　　因此，環境倫理包含：對自然環境之倫理與情緒，以及對生態環境之認知。前者牽涉對環境破壞之道德感與對自然之關懷；後者則是瞭解環境資源之特質、瞭解環境問題的重要性，以及個人對環境之責任與影響力。

二、環境教育

環境教育的目的在培養具有環境負責的公民，使其對環境及環境相關議題具有知覺和敏感性，也具有環境及其問題的基本知識；對環境及問題有關切的情感並能主動參與環境的改善與保護的工作（楊冠政，1992）；因此，環境教育勢必成為生態旅遊的主要內涵之一，能使遊客在生態旅遊中有不同的體驗，也能更有力地說服遊客參與保育環境的行動（Tisdell, 1996），而在環境教育的概念上有五個最基本的建構方向，包括了環境倫理、環境管理、相互之關聯性、人口與生活品質，以及資源保育（周儒，1992；1993），其中是以環境倫理為首要重點。因此環境倫理的觀念與情感是需後天學習的，必須教育大眾能體認到「生態系中每一事物都具有內在價值」為終極目標。

因此，環境教育含括：獲得環境知識之渴望，以及欣賞參與的精神。前者包含解說活動之參與意願和對生物習性的認識；後者則是與居民交流之態度，以及瞭解與維護當地居民文化之態度。

三、環境資源的永續經營

生態觀光當中是以「永續發展」為指導原則，除了滿足遊客旅遊時

解說服務、環境倫理和環境教育融為一體，可達環境資源之永續發展

資料來源：里德生態旅遊。

追尋的自我滿足與體驗感外，亦避免旅遊對環境造成不可復原之衝擊。Webb（1993）則提出永續發展的三個概念：關心地球、關心人、提供任何盈餘資訊與收益來支持前兩者之觀念（李素馨，1996）。因此，永續發展是基於穩定的生態系觀點，強調生物歧異度，也發展滿足人類生活品質，建立人對於自然環境與資源的「需求」與「限制」的均衡關係。自然資源的永續經營最重要的核心是地方居民的參與，透過居民與土地之間生命共同體的理念，對永續發展原則實行一些管制（李素馨，1996）；再者便是遊客對自然的態度（Hall & Lew, 1998），遊客經由生態旅遊中的事物體認環境並非一種免費的財務，也並非受人類支配的產品，不能超額使用環境體系，對於自然環境需秉持以珍視、尊重、欣賞的態度。

因此，環境資源的永續經營概括：環境支配、對生態旅遊經營策略之認知，以及社區利益回饋。前者包含自然環境設施設立原則之認知、忍受不舒適設施之意願，以及使用資源的保育態度；其次，經營策略的認知包含使用限制、遊客量管制，以及對自然旅遊地環境經濟捐款之意向；最後社區利益回饋包含居民與土地共生關係、生態旅遊與經濟關係之認知。

綜上所述，生態觀光乃以環境倫理的概念出發，能藉由環境教育的方式，來聯結觀光與環境之間的關係（趙芝良，1996）。吳宗宏（2001）認為生態旅遊是一種環境學習，更是一種環境教育，經由精心設計的解說方案，使遊客對造訪該地獨特的地方文化與生活智慧產生興趣與好奇心，進而引發瞭解和學習的動機，最後達到生態旅遊的教育意義。

貳、生態觀光的解說與規劃

生態觀光是以體驗、瞭解、欣賞與享受大自然為重點，旅遊過程須為遊客營造與環境互動的機會，除了需對旅遊地區之自然及文化襲產提供專業層級之介紹外，並應在行前及途中給予正確資訊，透過解說員的引導與環境教育活動的融入，提供遊客不同層次與程度的知識、視覺、鑑賞及大自然體

透過在地解說員介紹芋頭窯、高腳屋、瞭望台和石板屋的神話故事,讓來訪的遊客體驗排灣族傳統建築之美

資料來源:達來部落生態旅遊Dawadawan Ecotourism。

驗。其中環境解說會影響遊客在生態觀光過程中對環境資源的認知、態度與行為,進而產生對環境維護管理的影響,也是環境教育的最直接表現之一,以下將就解說的意義與功能、解說目的與解說規劃進行討論。

一、解說定義與功能

解說之父Tilden(1957)認為,解說是一種教育性活動,其目的在經由原始事物的利用,以揭示其意義與關聯,並強調親身體驗及運用說明性的方法與媒體,而不僅僅傳播事實的知識。也就是解說過程中不是一昧的做知識性的灌輸,而是一種注重心靈陶冶的啟發性歷程。

(一)解說的定義

解說是一種資訊、指引、教育、娛樂、宣傳、啟發性的服務,其目的主要是給人們新的瞭解方式及觀點、熱情、興趣,並協助人與環境資訊溝通的過程或活動,用以啟發人對環境知識之瞭解,以及其於環境中所扮演之角色(Edwards, 1965; Mahaffey, 1970);根據世界各主要的環境保育組織的界定,對於「解說」或「環境解說」有以下的定義:

大武部落利用環保回收方式蓋的房子不但有趣又堅固；深度體驗魯凱部落文化
資料來源：大武部落生態旅遊Labuwan Ecotourism。

1.解說是一種教育活動，將天然景觀、歷史活動及手工藝品等藉由媒體向大家揭櫫資產的意義與環境的關係。
2.解說是一種溝通人與其環境之間概念的過程或活動，用以啟發人對環境之知識與瞭解，以及其於環境中所扮演之角色。
3.環境解說是一種溝通環境知識之意識交流、手段與設施之綜合體，目的在於引起環境問題之思量及討論，而產生環境改革行動。

因此，「解說」是一種教育性的活動，可藉由不同的媒介，強化我們對歷史古蹟和自然資源意義的瞭解與欣賞，並進一步去保護它。主要是希望經由適當的解說可以減少遊客進行遊憩活動對遊憩自然資源的衝擊，一方面使自然與文化資源獲得保護，另一方面使遊客得到愉快的遊憩體驗。解說是一種服務工作，它是資訊的服務、引導的服務、教育性的服務和啟發性的服務（張明洵、林玥秀，1992）。

(二)解說的功能

在國際社會中一直相當重視自然資源的維護，影響對於生態保育意識亦隨之高漲，也對生態、自然開始抱持著反省的態度，而生態觀光即是以自然為主的形式，希望遊客欣賞自然環境時能達成生態、社會、文化和經濟的永續性，並增加遊客對生態之瞭解，引導其進行生態保育的行

為。欲使遊客對自然環境有更深層瞭解的媒介有很多，其中以解說員進行解說導覽的方式最能讓遊客感同身受，經由解說員深入且生動的解釋，可以讓遊客較易理解狀況，並投入較多的情感。

　　所以，解說是一種溝通、服務的工作，經由適當的解說可使自然與文化資源得到保護，減少觀眾於遊憩活動時對自然的衝擊，使資源得以保育並減輕汙染，另一方面也可使觀眾得到豐富愉悅的遊憩體驗，因此將解說功能之類型彙整如下：

　　1.充實遊憩經驗。

　　2.對於環境有更深的瞭解。

　　3.增廣眼界，對資源有更深瞭解。

　　4.面對自然環境的運用與保育課題時，做出明智的決定。

　　5.減少環境不必要的破壞。

　　6.以合理的方式、行動保護環境。

　　7.改善公共形象。

　　8.灌輸一種以國家或地區的文化和天賦財產為榮的感覺。

　　9.提升觀光資源、名聲與經濟收益。

　　10.保存歷史遺跡或自然區域。

實地導覽解說，可以瞭解環境與生物間的奧祕。左圖是燕山蛩，為一種大型馬陸，無毒也無害，有助於土壤的有機化；右圖是利用芒草製作屬於山上娛樂的童玩

資料來源：阿禮部落生態旅遊Adiri Ecotourism。

　　由此可見解說的功能是在人、資源、機構間形成溝通的橋樑，也就是透過人員或非人員的解說方式，運用媒介使他人有意識或無意識影響內心的感受，以達成解說的目標。而解說並不是一種單向溝通，它需要聽者的回饋，如此才能產生雙向的交流。

二、解說的目的

　　「解說服務」（interpretation services）正式被引用，始於美國國家公園管理局。也因此解說成為一種管理公園的方法，在公園資源、遊客與管理機構三方面扮演起溝通的角色（蔡惠民，1985）。而解說的這三個層面目的有以下各別目的（李佳容，2010）：

(一)場域層面

1.培養對場域適當的使用態度，促使遊客對遊憩資源的使用採取更為省思的態度。

2.發展對場域的愛護可將對資源衝擊的人為因素減少至最低。

(二)管理層面

1.傳達管理單位的訊息，增加遊客對經營目標之瞭解。

2.提升該管理單位之印象。

3.鼓勵在經營管理上的公眾參與。

(三)遊客層面

1.幫助遊客對旅遊景點獲得知曉、欣賞與瞭解的能力。

2.增加遊客豐富與趣味的遊憩經驗。

　　所以，解說對遊客而言，是一種學習與激發創造性的活動；對管理單位而言，是一種訊息傳達及資源管理的工具；對生態環境而言，是一種教育及保育的策略。而且解說的目的是要讓學習者（參觀者）在認知、情意和技能上有所收穫，所以從事解說者，必須充分認識學習與溝通的理論

和技巧,瞭解人類認知的發展過程,以及不同行業族群的經驗、態度和習性,以及掌握對象學習新知或新技能的吸收能力,如此才算是成功的解說。解說對於人們所吸收的知識及間接的激發聯想,都是期望能讓人們瞭解或增加不同的知識或經驗,為此提出的解說目的如下:

1. 解說能幫助觀眾對所造訪的地方,發展出一種敏銳的認識、評斷和見解。
2. 解說能使觀眾得到更多豐富與愉悅的遊憩體驗。
3. 解說能幫助觀眾擺脫緊張與壓迫的都市工作感覺與壓力。
4. 解說能喚起觀眾好奇心,並於解說過程中滿足。
5. 引導觀眾們自己去發掘及觀察,並覺知大自然中諸多物象彼此的關係。
6. 解說能幫助觀眾瞭解他們前來遊訪的地方與自身居住的地方是彼此相關的。
7. 解說能鼓勵觀眾對遊憩資源的使用,避免不當的破壞行為。

解說可導引遊客對生態環境的認知和降低遊客行為對生態的衝擊,圖中是隙頂社區的螢火蟲景象

資料來源:黃昶豪。

8.解說能協助觀眾經由對解說資源之認識，從而產生重視資源之想
　法，促使資源獲得保育與重視。

9.解說能使大眾對於遊憩資源管理機構有更多的瞭解，並有利於管理
　機構公共形象的提升與認同。

三、解說規劃

　　從事解說工作需先行規劃，合理的解說規劃可以使遊客體驗當地的
特殊遊憩資源，並減輕遊客對環境所造成的破壞，達到保護環境的目的
（張明洵、林玥秀，2002）。Ham（1992）認為在規劃解說時應參照T-O-
R-E之序，亦即：

1.解說是有主旨的（Interpretation has a Theme）。

2.解說是有組織性的（Interpretation is Organized）。

3.解說是有關連性的（Interpretation is Relevant）。

4.解說是有趣的（Interpretation is pleasurable/Enjoyable）。

導覽解說牌的資訊，不僅可以傳達生態知識，也可以適時表達遊客禁止行為

資料來源：謝采修。

而最重要的應首先訂立所要傳達的主旨目標之後,加以組織,再讓這些內容與聽眾產生關聯,並想辦法令人感到有趣。張明洵、林玥秀(2002)也以國家公園之解說規劃為例,略述其規劃程序:

1.發掘並確認問題之所在及需要。
2.訂定解說的方向與目標。
3.蒐集分析遊客資料。
4.蒐集分析解說資源。
5.選擇適當之解說方案、媒體與地點。
6.各項行動方案之綜合。
7.解說計畫評估。

先行確認管理單位自身的需求為何,以訂立目標,再探求解說聽眾的需求,善用管理單位所擁有的解說資源特色,以決定適當的方案,並考慮綜合搭配各項行動因素,最後,一個計畫擬定之後,通常會需要審慎的評估制度。

而解說規劃原則(Knudson, Cable & Beck, 2003)有以下各點:

(一)以遊客為考量

以學校團體、旅遊團體及家庭或個人等三類型遊客的需求、感覺和期待為解說規劃上的參考資料,讓解說和遊客的生活經驗結合,使一景點的解說詮釋得更有意義。

(二)確立資源特色,建立解說目錄

列出所有有意義的資源,並加以分類為自然和文化資源,再將同性質的、相關的部分,區分為主要和次要主題,如此可幫助簡化工作。

(三)發展解說主旨

確認解說主旨有助於讓整體解說內容聚焦,主旨能讓多樣特色景點聯繫在一起。完整的主旨及次要主旨,串聯了人員解說、室內展示及戶外

自導式解說牌,使遊程方案有主旨並具有多樣性的體驗。

(四)設立解說方式和媒體

設立解說方式和媒體的主要目的為促進解說主題能向大眾傳播,是人員解說和非人員解說之間取得平衡的方式。考量遊客何時來、停留多久和需要何種服務,有助於建立最適合的解說和傳播方式。

(五)完成解說規劃的方案

將營運中心、管理單位、解說內容和景點等仔細審視,推演可能發生的各種狀況,解說人員及解說規劃人員的合作將有助於解說規劃方案的設計完成。

四、解說媒體的分類

美國著名解說學家Sharpe(1982)將解說媒體分成兩大類,人員(伴隨)解說(personal or attended services)及非人員(非伴隨)解說

真實的圖片和適當的文字描述可以讓遊客獲得最好的解說效果

資料提供:謝采修。

（nonpersonal or unattended service），然後再依解說方式及使用工具的不同予以細分：

(一)人員解說

即利用解說人員直接向遊客解說有關的各種資源資訊，通常又可分為資訊服務（information duty）、活動引導解說（conducted activities）、解說演講（talk to group）及生活劇場解說（living interpretation）四種。

◆資訊服務

所謂的資訊服務是將解說人員安排於某些特殊而明顯的地點，以提供遊客相關的各類資訊，並解答遊客的問題。

◆活動引導解說

活動引導解說是解說志工中最傳統、也最被廣為熟知的一種形式，在此形式中，解說人員通常伴隨著遊客、有次序地造訪業經設計安排的地點、事物及現象，在解說人員的經驗傳遞中，讓遊客獲得實際的知識與體驗。

◆解說演講

解說演講是由專業的解說人員或專家學者，針對某個主題進行演講；這類的解說服務像似一般所說的演講，但由於希望能引導聽眾或遊客產生對環境的認識，所以它強調的是「有效的解說是一種心靈溝通」的原則，在解說過程中，演講者運用「閱讀聽眾」的觀察力、良好的形象與親和力和適切的溝通，以達成此目標。

◆生活劇場解說

所謂生活劇場又稱生活解說，它是透過人員的活動表演，去模擬傳統文化、生活或習俗的一種解說方式，它所強調的是一種運用解說技巧去闡述真實文化行為的方法，也是提供參觀者瞭解某些時代背景、人文史物的最佳途徑之一。

優質的解說牌，在材質上、圖片、文字、色彩和編排上，都需要經過精心設計

資料提供：謝采修。

(二)非人員解說

非人員解說即是利用各種器材或設施去對遊客說明，其不經由解說人員直接接觸遊客的解說來服務遊客，可分為視聽器材、解說牌誌、解說出版品、自導式步道、自導式汽車導覽系統及展示六種。

◆視聽器材

乃是透過聲音、影像、音效來傳達訊息，可供個人或團體使用，有時也會依情況所需配上真實的聲音、不同的語言、適切的配樂和自然原始的樂聲，例如：幻燈機、電視、音響及電腦多媒體導覽系統。這些視聽器材通常配置於解說展示館和遊客中心。

◆解說牌誌

以圖示、標示或文字等方式，解釋或說明一特定主題或事件，它們通常不會發聲。依用途可分為：方向牌、一般解說牌、標示小名牌三種。

◆解說出版品

將遊客想知道的訊息印刷於紙張、卡片、布面，或錄製於卡帶、影

帶、光碟上，隨時提供遊客即時閱讀之資訊，包含：各類型之摺頁、單張式的清單、光碟、雷射影碟科技等。

◆自導式步道

在一條專供徒步的自然小徑上，沿途遊客可參考解說牌、自導式步道解說手冊，或遊客自行攜帶隨身聽，播放管理部門提供的解說資料卡帶。遊客可以自行安排行程做觀賞活動是自導式步道的一項特色，適用於家庭式旅遊。

◆自導式汽車導覽系統

在步道上設置聲音柱或聲音箱，並利用收音機的頻道，告知汽車上的遊客沿路之解說據點、路況、天氣或解說活動。

◆展示

通常適用於室內的場合，如美術館、博物館、蠟像館或博覽會。以下圖示為奇美博物館、台灣歷史博物館分別以模型展示，並說明人、事、物的背景、意義和模擬實境。

良好的解說出版品，在標示上需具備精準的資訊功能

資料來源：謝采修。

生動逼真的模型，更能實質幫助導覽過程
的樂趣與體驗。頂圖：俯瞰台史博館模型
展示；中左上：早期風力商船；中右上：
戎客船剖面型；中右下：瓦盤鹽田；中右
下：西南沿海虱目魚養殖；底圖：台灣熱
鬧的文武陣頭

資料來源：台灣歷史博物館官網，http://
www.nmth.gov.tw/excontent_116.html之
異文化相遇、唐山過台灣、地域社會與
多元文化。

博物館正品的呈現，更能增加遊客在看展過程中，感受真實的體驗與難忘的回憶

資料來源：奇美博物館官網，http://cm.chimeimuseum.org/wSite/mp?mp=
Chimei&lang=1之動物、繪畫、兵器、雕塑、樂器。

第二節　生態觀光之教育與管理～以阿里山鄉特富野地區為例

　　隨著遊客對綠色（green）、生態等意識（awareness）的提升，生態旅遊之理念及實務推廣迄今已逾三十年。而其中，旅遊活動中所伴隨之解說（interpretation）涉入，一直被視為促成生態旅遊具永續性之核心因素。透過解說人員的解說服務，不但能提高遊客的興趣，亦能獲得遊客之認同，進一步增加遊客旅遊的體驗，因此，解說服務對於管理者和遊客而言，被視為是一種「雙贏」的局面。阿里山特富野具有相當豐富的自然生態和人文風采，但是對於發展生態觀光上也遭遇急需面對的問題，以下將以特富野部落社區概略介紹，並呈現其主要的議題。

壹、個案介紹

一、阿里山鄉之特富野部落社區

　　阿里山鄉位於嘉義縣東部，為海拔360～3,997公尺之高山地區。阿里山鄉（山地行政區域）面積為427.71平方公里，占全縣總面積約22%。「特富野」社區位於阿里山鄉達邦村境內，境內山系屬於中央山脈支脈的阿里山山脈，此區域四面高山圍繞，曾文溪由基地中央橫切而過所造成河谷地形，地形變化頗大，形成特殊之地形景觀。特富野平均海拔高度800～1,000公尺，屬於阿里山鄉之暖溫帶雨林，為動物種類最為繁多之處。其地勢由東向西遞減，山脈走向則以東西向與南北向重疊，坡度多為40%以上之斜度，相較於達邦社區，它是一個安靜而淳樸的大村落。居住在阿里山特富野社區是以鄒族為主，其乃屬於阿里山亞族（鄒族由三個亞族組成：阿里山亞族、卡那布亞族、沙阿魯亞族）。

　　本地區周圍因受高山環境之影響，氣候涼爽，年平均溫度在10℃左

右，而年平均降水量約1,207公釐，其中4月至9月為雨季，10月至翌年3月為旱季，雨季時期，相對溼度可達80%左右。本地區雨量充沛但分布卻極為不均，雨量多集中在夏季形成豐水期，冬季則因缺水造成枯水期，呈現極大之落差現象。夏季時期，常因水量過大造成地質不穩定，部分地區會有山崩、土石流等現象發生。

二、特富野社區的人文與生態環境

特富野社區位於嘉義縣阿里山鄉達邦村，是一座著名的鄒族部落，和另外一個鄒族部落達邦社區僅相隔一條伊斯基安溪，約在距今350～400年間設立，與達邦部落一樣擁有一座男子集會所（Kuba），是特富野部落的地標。在行政組織上，阿里山鄉有達邦、來吉、樂野、里佳、山美、新美、茶山等七個鄒族部落。其中，作為文化與行政中心的達邦村，全村分為十二鄰，特富野屬於達邦村的第八鄰至十鄰，人口數約350人，主要聚落高度約為1,000公尺，其農地大部分位於曾文溪兩岸河谷、東側的中坑溪上游和其他緩坡地，主要栽種桂竹筍、麻竹筍以及夏季高冷

阿里山特富野鄒族部落的年度重大慶典——戰祭

資料來源：特富野青年會。

蔬菜，山產十分豐富。

　　鄒族人的傳統生計以農業及狩獵為主，由於禁止狩獵的法令限制，迫使鄒族人口外流，由於阿里山區為高山茶及山葵的種植區，許多鄒族人開始在保留地上種植山葵，並跟平地的茶農學習種茶的技術，這兩項高經濟作物使得一些年輕人回流至部落。除了茶葉與山葵，桂竹筍、高麗菜也是經濟作物之一，近年來更有族人研究花卉的種植，尤其是高單價的香水百合更是新興的精緻農業，受到族人的青睞。

　　特富野部落內的男子集會所稱為Kuba（庫巴），是社會組織的中心，位於部落中央，也是部落的活動中心、青年男子的宿舍，更是重大祭典節慶的集會與舞蹈處所。鄒族男子從七、八歲到結婚前都在集會所接受各種訓練。

　　鄒族主要的傳統祭典有三：戰祭（或稱凱旋祭，Mayasvi）、小米收穫祭、小米播種祭。鄒族的祭儀，與生活起居、社會組織制度、人際關係以及敬天的態度都有關係，其中「Mayasvi」（瑪雅斯比）是鄒族最主要的祭典，Mayasvi是鄒族過去為了慶祝出征壯士凱旋榮歸、紀念祖先的豐功偉業、促進族群的團結共融、成年禮儀、兒童獻禮以及男子集合所的修繕禮而舉行此項祭典，這項祭典經過族人的會議決議，為延續傳承此項祭儀文化，約定每年國曆的2月15日舉行一次，除了藉以發揚固有的「與天

特富野古道

資料來源：http://www.prowang.idv.tw/gudao/tefuye/tefuye.htm

爭氣、與地爭土、與山林爭樹、與河爭水、與敵爭命、與神爭靈」的傳統
精神以外,還強調面對科技文明以及外來文化的自我肯定和自立自強的勇
氣。

　　特富野社區擁有許多迷人的景點,其中以「特富野古道」最具代表
性,此步道起於自忠、終於特富野,全長約為6.32公里,是一條國家級的
步道,走完全程約需三個小時的路程。自忠自古以來就是銜接玉山和阿里
山的關卡,早期鄒族人開闢步道至自忠,再連接塔塔加至玉山狩獵。日據
時代步道被改建為水山線鐵道以利伐木運材,鐵道荒廢之後即成為今日特
富野步道的後段。特富野步道以碎石枕木為主要建材,每隔500公尺就設
有一座指示標和兩座原木休閒椅,在中途及特富野的入口處也都設有原木
的仿古涼亭各一座。步道沿線遍布著青翠蓊鬱的竹林及杉木林,在近特富
野的入口處還可以看到遮空蔽影的蒼勁古木。這片範圍涵蓋了中低海拔的
原始林,不但有著風格迥異、種類多樣的植物,也同時造就了極為豐富的
野生動物資源。許多賞鳥人更推薦這裡為最佳賞鳥步道,白耳畫眉、酒紅
朱雀、青背山雀等鳥類都常在此出沒。

貳、特富野社區生態旅遊現況與難題

一、旅遊現況難題

(一)交通不便阻礙觀光發展

　　特富野社區最大的觀光資產來自於鄒族特有的傳統文化、神話故
事、鄒族語言、傳統工藝、舞蹈音樂、傳統建築、特殊祭典儀式、祖先生
活智慧與豐富的自然資源。但是交通的道路柔腸寸斷及不便利性使得遊客
望之卻步,橋斷路塌的恐懼記憶猶新,因此對於阿里山國家風景區之旅遊
便猶豫再三、裹足不前,更何況是造訪地屬偏遠山區的特富野社區。因
此,如何使交通保持暢通、免除遊客遊玩的恐懼心理,乃是政府必須重視
的一大課題。

(二)食宿問題待解決

　　特富野社區若是要發展觀光，將遊客留在社區內過夜，除了交通問題亟需解決之外，食宿等民生問題乃是另一個亟待解決的課題。風災之後，交通中斷及不便，原本的觀光景點亦遭受毀壞，導致遊客數量銳減，因而使原本在當地經營的民宿頓失經濟來源而倒閉。此一連鎖反應，每個環節皆環環相扣，牽一髮而動全身，需要政府行政單位、地方政府及社區居民相互合作，道路交通改善、人潮回流，如能搭配社區生態旅遊的整體規劃，如社區解說員導覽、部落巡禮，自然而然能留住遊客，此時食宿等民生問題需求量增加，餐廳、民宿始能永續經營。

(三)網路旅遊、導覽解說資訊缺乏

　　近幾年來，隨著科技的發達，時代的巨輪不斷地向前邁進，亦使得電腦、網際網路的使用更為頻繁及普及，遊客出門旅遊時，總是會透過網際網路來蒐集各地的旅遊資訊，舉凡觀光景點、食宿、交通路線、門票花費、解說費用等各式各樣的資訊，皆能透過網際網路來滿足自我本身的需求，但是特富野社區的旅遊資訊在網際網路上卻是非常匱乏，即使有，大多是交通路線、觀光景點的介紹。而此相對未受太多干擾的生態旅遊地區的解說服務的資訊卻不足，導致許多遊客來到此地總是走馬看花，無法更深切地去體驗鄒族文化的傳統生活、文化故事。因此增加社區居民使用電腦的能力、培育更多網路人才、養成良好的資訊素養，進一步架設網站、成立官方旅遊部落格、網站等相關措施，實為一件刻不容緩的事情。

二、政府部門整合問題

　　政府分為兩大部分：中央政府與地方政府。由於政府機關的整合能力不足，往往造成政策一旦制定，卻由不同的單位執行後，就會發生協調力不足的問題，以致許多政策資源白白浪費。因此政府部門，尤其是地方政府，扮演著中央政府及地方社區居民的溝通橋樑，一旦增加其專業之知

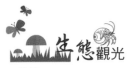

庫巴是鄒族男子專屬的會所，也是戰祭的重要會場

資料來源：嘉義縣阿里山鄉特富野社區發展協會旅遊資訊網。

識及能力、加強橫向之聯繫，必定能有效整各個行政部門，對於觀光的推
展必定有所成效。

(一)專業能力不足

　　許多地方政府機構中，負責推動地方觀光的人員對於觀光發展的
概念不甚清楚，更遑論知道要如何整合各部門，正確及有效地來推動觀
光。因此，要加強地方政府推動觀光發展的承辦人員之專業知識及能
力，藉由地方政府把社區和中央政府串聯起來，並做好各部門間的橫向聯
繫，地方觀光的推動之成效才會顯而易見。

(二)過度強調硬體忽略軟體

　　地方政府之首長因為有任期限制的因素，以及在職位連任的誘因之
下，總是冀望在自己任期內能有明顯的政績表現，所以往往總是以硬體設
施的興建為優先，例如：道路建設、涼亭搭建、路燈設置等，對於解說
人員的培訓等軟體設施並不重視。解說人員的培訓必須經過長時間的訓
練、解說經驗的不斷累積，再透過解說人員的影響力，才能在潛移默化中
凸顯解說的效益，呈現真正的外部性。因此在短期內很難看到成果，但卻
是所有解說媒體中最為重要的一環。

原民部落傳統名字與舞蹈，都是原民部落對文化的肯定與自信，有助於主動傳達解說原民文化和生態的動機

資料來源：嘉義縣阿里山鄉特富野社區發展協會旅遊資訊網。

(三)政府效率不彰

地方政府相關單位往往忽視了社區居民真正的需求，因此觀光推動的措施總是不能貼近社區居民，更無法站在社區居民的角度來做最有效的運用。因此，推動社區觀光發展最務實的方式，即是有相當經費當後盾。因此，政府的資源若能有效與社區發展協會互相合作、配合，並站在輔導的立場來協助社區發展協會，雙方都能以平等的位階來溝通、合作，才會更有效率，不至於浪費寶貴的資源。

特富野近年來在觀光旅遊的發展上也投入了大量的服務建設，政府及相關管理單位應建立一套更為明確及容易落實之解說人員培訓政策，並挹注解說服務的相關費用，協助社區居民凝聚社區意識，社區居民必定願意成為部落專業的解說員，推展深度的小眾生態旅遊，進而使生態旅遊永續經營的目標可以落實，亦可減少觀光產業對當地資源的衝擊，並成為環境保育的維護先驅。

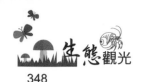

三、強化社區居民觀光意識、解說效益

(一)觀光意識的深植

　　解說與環境教育是生態旅遊活動進行中相當重要的一環，特富野社區居民對於觀光發展及解說服務的認知稍嫌不足，雖經過多年的溝通、推廣，部分居民已能漸漸瞭解並體會觀光發展所帶來的效益。但是因為風災的因素，導致遊客數量銳減，再加上食宿等民生問題尚未解決，許多欣賞傳統祭典、漫步古道的遊客未能留在當地過夜，也難有消費行為。因此許多社區居民仍然無法深切感受到遊客消費所帶來的影響。加上社區居民為鄒族人，舊有的觀念中並沒有囤積的概念，因此對於金錢的賺取也是如此。所以透過不斷地溝通、推廣及說明，才能將觀光發展的益處深植居民心中。有鑑於此，積極提升社區居民對於生態旅遊、解說服務等觀光產業之認知，將有助於強化其正面參與的態度，進而促進社區居民參與的意願。

(二)居民參與解說服務的意願

　　特富野社區居民參與解說服務的意願低落，造成此現象的主要原因乃是社區居民的生活，尤其是經濟方面，是不虞匱乏的。只要工作，儘管是辛苦的採茶工作、幫自家的農地採收筍子，或是較為粗重的板模搭建工作，每個月的收入皆能使自己的生活充裕，吃得飽，穿得暖。再加上社區內解說服務活動的次數並不多也不固定，因此難以說服社區居民捨去原有工作而從事解說服務，大部分會從事解說工作乃是兼差性質居多。因此政府相關單位如能在現有培訓解說員的基礎上，再加強解說員制度的建立，同時將解說費用編入此培訓預算內，將可一併解決遊客旅遊成本的負擔及社區居民參與解說服務意願低落的困境，一舉達到雙贏的局面。

(三)解說員口才訓練

　　近年來政府於特富野社區設置導覽解說牌，提供遊客相關的旅遊

摺頁，並加強硬體設施的設立，諸如步道枕木的鋪設、景觀涼亭的搭建等，為生態旅遊的推展奠定良好的基礎。唯獨生態旅遊解說服務等軟體設施之提供常是力有未逮，更因為不瞭解解說服務在生態旅遊上所帶來的長遠效益，因此導致生態旅遊永續經營的成效不彰。當地社區的年輕人對於本身的原住民身分有強烈的認同感，但是卻無法將自身的傳統文化清楚地傳達給他人瞭解，主要是因為不擅長溝通，更沒有透過解說員的培訓機制來訓練口才、溝通表達的能力，這是原因之一。

由以上現況可知，阿里山特富野社區要發展生態旅遊的過程還很漫長，雖然社區許多未經開發及人為干擾的地方是一股相當令人著迷的力量，可吸引許多的遊客一探究竟，這是此社區發展生態旅遊的極大優勢之一。但是社區居民對於觀光的認知不足，社區生態環境教育與解說功能不彰，全體的力量無法統一整合，卻也成為當地發展的一大隱憂。

Notes

Chapter

8

生態觀光之效益
與評估

- ■第一節　生態觀光的效益與評估
- ■第二節　生態觀光的經濟效益發展～
 以花蓮縣慕谷慕魚為例

生態旅遊應是在原始天然、未受干擾之地區，以崇敬的態度、對自然生態造成最小的衝擊，所進行深度的旅遊；然亦有不少學者對於生態旅遊之發展趨勢，偏向融合「自然資源」、「支持保育」、「環境教育」、「利益回饋」、「地方經濟」、「永續發展」等理念為基礎而發展的旅遊方式。行政院觀光推動小組（2002）更指出，為因應全球化及加入世界貿易組織（WTO）對傳統農林漁牧的衝擊，可利用廣大農地與農村轉型為符合生態保護之休閒產業，增加產業附加價值。可見生態旅遊活動之範圍已不再局限於自然資源，「地方產業」在盡可能避免與自然資源產生衝突之前提下，亦可融入生態旅遊之範疇。

本章節將探討生態旅遊的內涵中——「需兼顧當地社區產生實質經濟利益」，因為藉由生態旅遊的發展，將可提供遊客觀光遊憩選擇的機會，因遊客的參與觀光遊憩而帶來經濟的效益。因此分為兩大部分：生態觀光的效益與評估，以及個案介紹。

慕谷慕魚溪流十分清澈，很適合游泳、溯溪等親水性活動

資料來源：謝文凱。

第一節　生態觀光的效益與評估

生態觀光通常是在環境敏感度高的地區，事先進行精密的規劃及謹慎處理營利與環境衝擊課題方能發展。藉由經濟分析來評估生態旅遊之經濟價值，可提供管理單位作為規劃利用或永續經營地方生態資源決策參考的依據。

再者就生態觀光而言，其自然資源的經濟價值並非只有直接使用該自然資源所帶來的商業交易價值而已，尚包括直接使用價值、間接使用價值及非使用價值，而這些價值構成了自然資源的總體經濟效益。

壹、生態觀光的效益

生態觀光乃是結合自然生態與旅遊活動之一種遊憩方式，乃屬遊憩資源之一環，遊憩資源經濟效益可分為目前使用效益（current use benefits）、未來使用效益（future use benefits）及非使用效益（non-user benefits）、經濟效益（benefits of resource, BR）等，前三者加總之和，是為遊憩資源總效益（黃宗煌，1990；陳恭銓，1994；林元興、劉文棚，1998；吳珮瑛，2000）（**表8-1**）。

一、目前使用效益

(一)直接使用價值（direct use value）

為遊客從事觀光遊憩活動時，直接使用該項遊憩資源而獲得之效益，如遊憩效益（例如健行、露營），以及原料之生產效益（如砍伐木材、種植農作物）。

(二)間接使用價值（indirect use value）

為遊客在從事觀光遊憩活動時，以間接方式使用該遊憩資源而獲得

表8-1 遊憩資源的整體經濟效益

	學者	分類	細分
資源的整體經濟效益	Whitehead & Blomquist (1990)	一、目前使用效益	1.直接使用價值 2.間接使用價值
		二、未來使用效益	選擇價值
		三、非使用效益	1.存在價值 2.遺贈價值
	陳恭錂（1994）	一、目前使用效益	1.直接使用價值 2.間接使用價值
		二、未來使用效益	選擇價值
		三、非使用效益	1.存在價值 2.遺贈價值
	黃宗煌（1990）	一、使用價值	1.直接使用價值 2.間接使用價值
		二、非使用價值	1.選擇價值 2.存在價值 3.遺贈價值
	林元與 劉文棚（1998）	一、使用價值	1.直接、間接使用價值（現期的價值） 2.選擇價值（遠期的價值）
		二、非使用價值	1.存在價值（倫理關懷） 2.遺贈價值（跨代或利他贈與）
	吳珮瑛（2000）	一、使用價值	1.直接、間接使用價值（現期的價值） 2.選擇價值（遠期的價值）
		二、非使用價值	1.存在價值（倫理關懷） 2.遺贈價值（跨代或利他贈與）
	劉惠珍（2005）	一、使用價值	1.直接使用價值 2.非直接使用價值
		二、非使用價值	1.選擇價值 2.存在價值 3.遺贈價值 4.實際支付價格
	林寶秀等 （2005）	一、使用價值	1.直接使用價值 2.非直接使用價值
		二、非使用價值	1.存在價值 2.遺贈價值

資料來源：修正自巫惠玲（2003）。

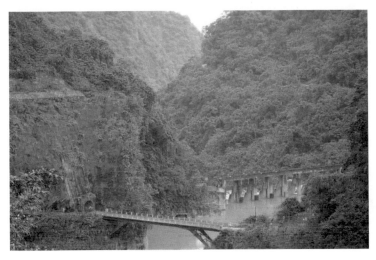

慕谷慕魚龍澗電廠與橫跨鐵橋

資料來源：謝文凱。

之效益，如遊憩效益（如照相、欣賞景觀）、美質效益（如增加鄰近地區之美化）。

二、未來使用效益

(一)選擇價值（Option Value, OV）

為一事前價值的概念，其表示消費者對於遊憩資源之未來需求有不確定性時，為了保障其對該資源的未來需求可以獲得滿足，將願意支付一額外代價，使該資源得以獲得保存而避免遭到開發、破壞或品質劣化的命運，此一額外代價之選擇價格（OP）與消費者剩餘之期望值（ECS）間之差額，即為選擇價值（OV），即OV＝ECS－OP。

(二)準選擇價值（Quasi-Option Value, QOV）

係指因開發資源、資源破壞或資源品質劣化，資源未來是否可被使用具有不確定性。這一不確定性可能可以藉由開發決策的延緩，或藉由各

種學習過程而降低或消除。藉由學習或增加資訊而使不確定性減少或消除，所產生的價值稱為準選擇價值。

　　未來使用效益之呈現主要在於遊客之「選擇價值」，「選擇價值」首先由Weisbrod（1964）提出，係指消費者不確定未來是否會使用某項遊憩資源，但現在願意支付一定金額，以促使該項資源得以獲得保存，以備其將來產生需求時，可以使用而得到滿足之價值。然而因為不確定將來是否會前往使用該項資源，因此所估得之價值較易造成偏誤。

三、非使用效益

　　又稱為保育效益（preservation benefits），係指消費者不必親自實地前往觀光遊憩地點進行遊憩活動或使用該項遊憩資源，但由於此等遊憩資源本身之存在而衍生出之效益者稱之。此種效益又可分別以存在價值（existence value）及遺贈價值（bequest value）等兩種方式來衡量之。

(一)存在價值

　　最早係由Krutilla（1967）所提出，是指消費者雖知道他不會去使用某環境資源，卻期望該項資源獨有之景觀或稀有動植物棲息之場所，能夠被妥善的保存下來，而所願意支付的價格。McConnell（1983）、Randall與Stoll（1993）、許義忠（2001）、Bishop與Welsh（1991）、林元興與劉文棚（1998）等，指出存在價值是一種「利他主義」、「奉獻」、「責任感」、「同情心」、「倫理關懷」的表現，雖然自己不使用，但因知道獨特的資源獲得保存，將來有其他人可以使用而獲得心理滿足，故Freeman（1993）稱之為純粹存在價值，Randall與Stoll（1983）稱之為內在價值。

(二)遺贈價值

　　乃是消費者希望此等遊憩資源能獲得適當保存，以便能讓後代子孫所享受利用，所願意支付的價格。其和選擇價值相異之處，在於選擇價值

慕谷慕魚多年封溪成效──水質清晰見底，魚兒優游其間

資料來源：謝文凱。

是以備未來本身所需之滿足價值，而遺贈價值則為保障後代子孫繼續享有該等遊憩資源權利的價值。

四、經濟效益（BR）

(一)整體經濟效益（Benefits of Resource as a Whole, BRW）

係指從開發或保育之觀點出發，直接使用與間接使用資源產出之價值。換言之，整體效益是將遊憩資源視為一完整個體，其包含該資源所能提供之各種功能的經濟效益之總和。例如國內黃宗煌（1990）、陳凱俐（1996）、汪大雄（1999）、吳佩瑛（2001）以及陳麗琴（2002）曾經評估遊憩區或國家公園之整體效益。

(二)品質經濟效益（Benefits of Resource Quality, BRQ）

僅考慮構成該資源品質優劣之某種特徵（如景觀獨特性、替代性或遊憩設施之多寡等）。當該特徵因素因人為或自然因素而改變後，其所產生的效益即為品質效益。劉錦添（1990）以及蕭代基等（1998）曾對淡水

河水變化進行效益評估，陳凱俐等（1998）曾評估森林遊憩區植被覆蓋度變化，改變遊憩參與者內心感受之遊憩效益。

貳、生態觀光的評估

一般從事環境資源價值及遊憩效益評估通常用的方法有：旅遊成本法（Travel Cost Method, TCM）、條件評估法（Contingent Valuation Method, CVM）、特徵價格法（Hedonic Price Method, HPM）、條件行為法（Contingent Behavior Approach, CBA）等四種。主要用意在於尋找替代市場價格的其他變數、虛構此產品的虛構市場，推估隱含市場的隱含價格。

一、旅遊成本法（TCM）

「旅遊成本法」最早運用在交通需求研究上，主要由應用經濟學上消費者願意付費的觀念而來，基本上是假設其他因素不變時，消費者為求滿足，其所願意支付的價格與財貨之間存在一定的關係。其於遊憩相關研究運用，則認為觀光遊憩資源或遊憩經驗具有滿足遊憩者慾望之功能，是經由旅遊者付出其有限的時間與可支用之所得中得到。其於旅遊需求上的運用，乃是利用在求取消費者剩餘時所建立之需求函數變化（張薇文，2003）。

旅遊成本法之理論，起源自1947年Hotelling的構想，他認為從不同的居住區中觀察旅遊距離和旅遊參與率，可以導出旅遊需求函數。後來Clawson（1959）發展建立旅遊成本模型，並將模型首先應用於國家公園遊憩價值評估。其使用方法為區域模型（Zone Model），即以某一遊憩區為核心，依距離遠近，將外圍區域劃成若干同心圓，分成若干環狀地區，不同地區有不同旅遊成本，遊客因而呈現不同的旅遊次數。

二、條件評估法（CVM）

在生態旅遊景點之環境資源價值評估方面的研究，條件評估法是最常用的一種方法，因為利用這一個方法評估出來的價值，一般而言包括了使用價值與非使用價值在內的總價值內涵，而此一方法之應用在誘導支付模式上亦有多種設計。林淑瑜（1996）提到條件評估法，最早係由Ciriacy-Watrup（1947）提出實證構想，當時即建議可採用「直接詢問法」來衡量自然資源的價值，可是並未立即應用於資源的評估。而Davis（1963）首先將其應用到遊憩資源之效益評估。以設計問卷的方式調查評估美國緬因州（Maine）地區森林的戶外遊憩效益。此法是利用問卷調查方式（郵寄問卷或人員調查），就環境資源供給量增加部分（或品質改善之部分），詢問受訪者（respondents）所願付出之代價（Willingness To Pay, WTP）。若供給量減少，則為所願接受之補償（Willingness To Accept, WTA）。Randall等人（1947）則明確確定其用法的結構，因CVM具有同時估算使用價值及非使用價值的優點，故此法在1970～1980年大量廣泛運用在非市場財貨評估上。

三、特徵價格法（HPM）

許多財貨之價值與其所包含之各種特徵之數量有關。若能滿足人們慾望之特徵數量愈多，則此財貨之價格也愈高（陸雲，1990）。特徵價格法乃是推估隱含市場的隱含價格，例如：利用房價來估算人們對空氣品質所願支付的價值，其中房價是由房屋交易市場所決定，而影響房價的因素有地點、坪數、空氣品質等等，亦即每種因素都有其隱含價格，將此隱含價格予以加總即可構成一房屋之總價，而將那些因素（空氣品質除外）由房價中一一抽離，如此便可得到空氣品質的隱含價格（吳森田，1990）。環境特性的價值或價格（鄰近地區舒適、乾淨空氣、安寧等）被看作評估實際市場的交易屬性，可由房屋、土地或財產上反映出來。但主要缺點在於

完全依靠財產價值的事實，因此不適用於測量國家公園、瀕危物種等等效益。

四、條件行為法（CBA）

條件行為法（CBA）則為探討旅遊品質或環境品質改善之評估模型，由**表8-2**可發現，無論是改善水質、漁獲量、擁擠問題或遊憩衝擊降低（改善）方案等都可大幅增加其經濟效益。由此可見，利用條件行為法為主所規劃的改善方案，已達到效益上的明顯提高。CBA是一種結合RP和SP的方法，可探討旅行成本或環境品質改善的效益。

其中，顯示性偏好法（Revealed Preference, RP）的限制在於必須要考量遊憩地點品質的變異程度，而敘述性偏好法（Stated Preference, SP）則可能會因為問卷設計不良而產生許多的偏誤（如假設性偏誤、起始點偏誤、資訊偏誤等），因此為降低敘述性偏好應用上可能會產生的各偏誤問題，近年來的相關研究進一步藉由合併RP和SP資料來校準估計偏誤，藉此提升遊憩效益估計的有效性。在CBA的應用上，使用RP法所估計出的遊憩效益會低於SP法，若能合併兩者的資料則能提高遊憩效益估計之有效性（Englin & Cameron, 1996）。

五、國內外的實證簡例與結果

表8-2乃是國內外案例沿用上述方法中，或一種，或二種併用等方法，與其研究的實證結果。

由**表8-2**得知，生態觀光為社會帶來的效益可看出有：民眾的遊憩體驗效益（旅遊活動所帶來的滿足感）、環境改善、遊憩品質提升、基礎建設、地方觀光產業發展帶來之利益以及就業市場擴張等等，研究者可以透過效益評估來衡量投入人力、物力後是否能為社會帶來淨效益的提升（鄭蕙燕，2003）。

表8-2　國內外的實證簡例與結果

作者／年代	研究主題	研究方法	研究結果
Prayaga等人（2010）	澳大利亞大堡礁的休閒漁業之效益	旅行成本法條件行為法	1.改善方案：「提高50%釣到川紋笛鯛（red emperor）的機率」、「在碼頭聚集的人增多」、「藻華現象（algal bloom）減少」（藻華亦稱水華，是由於水中微型藻類急增，導致水生態系統破壞、水質惡化的異常生態現象）。 2.提高50%釣到漁獲機率，效益將增加487,416.60美元。
Barry Luke等人（2011）	改善愛爾蘭海岸線沿線的兩個海灘區域連接起來可增加多少因公共道路而帶來的旅行次數	條件行為法	1.改善方案：設置約2公里的步道、指標指示牌及開放私有農場人行道，焦點著重於建設步道產生的效用。 2.串聯兩海灘公共道路可提高每人每年111.15歐元的消費者剩餘。
Whitehead等人（2009）	北卡羅萊納州南部地區的海灘	條件行為法	1.改善方案：海灘寬度增加100尺 2.多地點年效益提升量為$309／人／年，單一地點效益提升量為$126／人／年。
Christie等人（2007）	進行森林使用評估	條件行為法選擇模型法	1.改善方案：娛樂設施、森林和林地。 2.並針對騎自行車、騎馬、自然觀察家和一般森林遊客做不同的比量，其中專業森林用戶的遊憩效益較一般森林遊客高。
Alberini等人（2007）	評估威尼斯潟湖釣魚運動的價值	旅行成本法條件行為法	1.改善方案：過度捕撈、水汙染和外來種入侵等，並增加改善50%的魚群捕獲率。 2.垂釣者消費者剩餘增加1,100歐元／人／年。
Serkan Gurluk & Erkan Rehber（2007）	估計土耳其馬尼亞斯湖之鳥棲息地維護的旅遊成本娛樂價值的研究	旅行成本法	1.總消費者剩餘高達一億美元，遠高出改善湖泊及環境維護所支出費用。 2.旅遊需求模型將不具價格彈性。

（續）表8-2　國內外的實證簡例與結果

作者／年代	研究主題	研究方法	研究結果
Alberini 等人（2006）	提出三個旅遊品質提升方案評估亞美尼亞文化遺跡之經濟效益	旅行成本法條件行為法	1.改善方案：「文化體驗」、「服務品質」和「基礎設施品質」。 2.結果顯示三種不同方案皆能提升經濟效益。
李俊鴻、謝奇明、許詩瑋（2012）	國家公園遊客旅遊品質提升方案之經濟效益評估——以太魯閣國家公園為例	條件行為法旅行成本法	1.改善基礎設施：平均消費者增加29.04%的遊憩效益。 2.提升服務品質：平均消費者增加56.12%的遊憩效益。 3.加強解說專業：平均消費者增加46.23%的遊憩效益。 4.強化環境管理：平均消費者增加33.67%的遊憩效益。
李俊鴻、陳志成、練淑貞（2011）	台灣賞鯨活動旅遊品質提升方案之經濟效益評估	條件行為法旅行成本法	1.改善方案：「強化遊憩體驗」、「改善經營管理」、「提升服務品質」以及增加「25%鯨豚發現率」、「50%鯨豚發現率」與「100%鯨豚發現率」。 2.以「增加100%鯨豚發現率」遊憩效益最高。
陳郁蕙、李俊鴻、陳雅惠（2011）	評估溪頭森林遊樂區遊客旅遊品質提升之經濟效益	條件行為法	1.改善方案：「強化遊憩體驗」、「建構森林遊樂區資源品質維護」、「提升民眾服務品質」、「改善基礎設施」及「建構環境衝擊控制」。 2.各旅遊品質改善方案皆能明顯提升其經濟效益，其中以「提升民眾服務品質」方案之遊憩效益最大。
李俊鴻、黃錦煌（2009）	探討及評估在不同的節慶活動擁擠知覺的改善方案下，所得到的經濟效益	旅行成本法條件行為法	1.改善方案：增加「活動場地空間」、「停車位」與「接駁車」等。 2.以增加「活動場地空間」方案經濟效益最高。

資料來源：修正自楊捷婷（2013）。太魯閣國家公園遊憩衝擊降低方案之經濟效益評估。

 第二節　生態觀光的經濟效益發展～以花蓮縣慕谷慕魚為例

　　有小天祥之稱的「慕谷慕魚」保存有豐富的自然及人文資源，其遊客人數由2007年的五萬人成長至2012年的十五萬人，為一新興的生態旅遊景點。慕谷慕魚曾一度被選作台灣第一座自然人文生態景觀區，其生態旅遊發展的過程可以作為台灣其他生態旅遊地點的借鏡。

　　以下個案介紹是何宇睿（2013）對慕谷慕魚生態旅遊發展之經濟效益評估的實證研究結果，以下簡述之。

壹、個案介紹

一、地理位置與族群概況

　　「慕谷慕魚」位在花蓮縣秀林鄉銅門村，距離花蓮市約有二十分鐘的車程。原本屬於榕樹社區和銅門社區，地區內有木瓜溪和清水溪兩條河流流過。慕谷慕魚（Mukumugi）是緣自太魯閣族的譯音，描述當初最早遷徙到這裡的太魯閣族人（花蓮縣秀林鄉銅門地區與榕樹部落），用他們的語言頌讚這片世外桃源。

　　慕谷慕魚的居民大部分是太魯閣族人，據說他們的祖先是從中央山脈的另一側南投縣春陽溫泉翻山越嶺過來的，最早是居住在木瓜溪的上游，後來再逐漸往木瓜溪下游遷移。太魯閣族的地區分布是從北起於花蓮縣和平溪，南到紅葉及太平溪這一廣大的山麓地帶，就是現今的花蓮縣秀林鄉、萬榮鄉及少部分的卓溪鄉立山、崙山等地（圖8-1）。

二、自然與人文資源

　　自日治時期「慕谷慕魚」被劃為山地管制區及水力電廠水管制區，

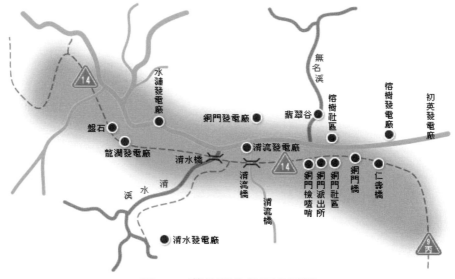

圖8-1　慕谷慕魚地理位置圖

資料來源：花蓮旅遊資訊網。

至今保留了相當完整的資源，範圍內奇萊山脈、能高山脈的林相保留完整。

(一)自然資源

當地野生動物種類繁多，並具特有生物如東部特有種魚類——台東間爬岩鰍、特有種蝙蝠——大足寬吻鼠耳蝠，以及四種列為二級保育類的鳥類：大冠鷲、鳳頭蒼鷹、黃嘴角鴞以及褐鷹鴞，一種一級保育類鳥類——林雕，還有二級保育類昆蟲——台灣擬食蝸步行蟲等。

民國97年花蓮縣河川生態資源調查研究成果報告（2008），針對白鮑溪、荖溪、砂婆礑溪、三富溪、清水溪、水璉溪的生態調查資料進行水生生物生態指標比對，在生物群聚個體數之均勻度分析中，慕谷慕魚的清水溪最佳；群聚生物種類數也以清水溪最佳，其次為三富溪及水璉溪。然而，雖然水璉溪及三富溪水生動物的採集種類較清水溪多，但部分物種的出現頻率及數量過低，而慕谷慕魚的清水溪的物種出現頻率及數量穩定且

種間均勻度高；清水溪生態棲地多樣且水質良好，適合初級性淡水魚、次級性淡水魚、周緣性淡水魚以及兩側洄游型蝦蟹類的生存，再者，其匯入之花蓮溪出海口暢通，較能確保生物多樣性來源，由此可見清水溪的水生物種數穩定，在花蓮境內溪流中可見一斑。

　　清水溪是木瓜溪的主要上游之一，而清水溪的源頭來自奇萊山區，所以溪水非常清澈乾淨。在清水溪沒受到人為破壞之前，溪裡面的自然生態物種非常的豐富和多元，例如：二級國寶魚——苦花魚、香魚、溪蝦等等。

　　「慕谷慕魚自然生態廊道」位於花蓮縣秀林鄉榕樹社區，幾個著名的自然生態觀光景點，如慕谷慕魚遊客中心、清水溪、翡翠谷、能高越嶺古道、銅礦場等（**圖**8-2）。

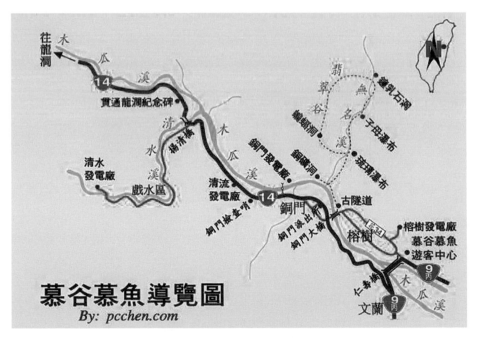

圖8-2　**慕谷慕魚導覽圖**

資料來源：旅遊小品PC Chen Tour Show。

(二)人文資源

如前面所述，慕谷慕魚的居民大部分是太魯閣族人，其傳統文化知能的基本知識包括：

1. 頭目非世襲，由能力強者自然產生，同社裡有二個以上的頭目。
2. 稱Gaya為傳統禁忌。
3. 父系社會。
4. 食物多取用於山林，小米收成後計算一年所需，若有餘糧則釀酒。
5. 衣著以苧麻皮浸水泡出纖維撚成麻線編布，用不同植物的樹根染色，做成衣料。
6. 居住依住處環境以竹或木建屋，屋舍不大且屋簷下常掛著長串野獸頷骨做裝飾以誇示英勇，行室內葬。
7. 出草的理由有多種，男子成年時需帶回一個首級表示晉身成人；當部落內發生爭端無法判定是非時，以出草的結果判定；做錯事時以出草取回首級謝罪；部落內發生不祥事故時以出草來驅除厄運；報復敵對部落將展開大規模的出草行動。
8. 穿耳在耳垂上打洞，並用竹管穿過。
9. 對生態保育方面的做法是賴以生活的土地開始，以換耕方式，講求永續利用以及生活領域的管理與保護，採世襲制度。
10. 崇尚祖靈，重視祖靈的禁忌及盟約（Gaya），地界劃分以祖靈為憑。
11. 多以人名命名地方，且多是最先流血汗或犧牲生命到達此地慘澹經營者。

其中Gaya是太魯閣族在日常生活中的一種規則系統，涵蓋法律、宗教、禁忌和信仰體系。當地居民對Gaya的說明，其概念類似現代的保育，Gaya告誡族人採集所需的植物、動物即可，不能過量，並要保持土地沃度供未來使用；依循Gaya，自然界會提供族人需要的任何事物直到永遠。

慕谷慕魚著名的銅門山刀

資料來源：謝文凱。

(三)其他遊憩資源

慕谷慕魚的河川直接切割高山峻嶺形成特殊的峽谷地形，多為大理石景觀。周邊的舊能高山越嶺古道自初英至奇萊主山的州廳界紀念碑共13哩（約48.7公里），是台灣光復初期第一條由東部輸送電力到西部的輸電線。古道於花蓮、南投縣界立有一座巨大的紀念碑，碑上刻有1953年蔣中正總統所題的「光被八表」與「利溥民生」，意指此地輸電工程「將光明帶至八方地表，造福大眾民生」。1993年交通部觀光局指定能高越嶺為國家級景觀步道，目前被標為第14號省道。

無名溪內保留日治時日人為撫番、戰略、開路徵調當地原住民開鑿之舊隧道，當時開採滑石、銅礦遺留之山洞成為現今銅礦洞、鐘乳石洞、蝙蝠洞。村界內共有八座水力電廠，此處電廠多為地下廠房，具有台灣最高落差的龍澗電廠有效落差為855公尺，尾水供下游電廠發電，是最為生態環保的發電方式，另外還包含台灣第一座無人電廠——榕樹電廠，以及最早之水力電廠——清水電廠等等，景觀獨特並富教育意義。

太魯閣族人相信死後要歸回祖靈之地，據說他們服飾中多彩的橫紋，是象徵通往祖先福地的彩虹橋，而一連串多變的菱形紋，代表眼睛，代表無數祖靈的庇佑。太魯閣族還有一個傳說，認為人過世以後，靈魂都會走過一道彩虹，祖靈會在橋的彼端迎接，而只有臉上具有紋面者，才能獲得接引。傳統上，太魯閣族的男性，婚姻條件是獵首及具有高超的狩獵技巧（唯有已獵首過及擅於狩獵，男子才有資格紋面），其次是守規矩與心地好，有財產及身體強壯則是更次要的條件；女性的首要條件是會織布（女子會織布才能紋面，紋面的女子才算是美麗的），其次則為勤勞、會持家及心地好

資料來源：泰雅族紋面文化，http://www.dmtip.gov.tw/event/fas/htm/06elders/06elders10.htm；原住民族委員會，http://www.tacp.gov.tw/home02.aspx?ID=$3121&IDK=2&EXEC=L

　　曾經針對慕谷慕魚生態廊道提出相關經營管理辦法，其中確立當地產品品項包括生態廊道健行、溯溪行程；戲水、賞魚區設立於清水溪、翡翠谷，各設兩區，並於翡翠谷、龍潤、磐石系統成立高山嚮導帶隊的二日一夜夜宿山林行程；展現當地文化產品——風味餐（在地風味為主）、山刀、民宿（以太魯閣族文化為住宿模式）、紀念品（以太魯閣族史文化為主）、織布（以太魯閣族文化為主）；老街再造——打造山刀老街更精緻，更具文化特色；社區風貌——社區風貌配合旅遊規劃進行改善，創造有活力、有文化特質的新風貌，並提供全台最大檜木神木群之高山導覽。另外，提供學生瞭解太魯閣族文化、生態及山林智慧教育，提供花蓮縣中小學生態教育場域。

三、慕谷慕魚重要的發展歷史背景

慕谷慕魚重要的發展歷史背景如**表8-3**所示。

表8-3　慕谷慕魚重要的發展歷史背景

年代	事件
2000	居民由政府偕同參訪嘉義鄒族山美村達娜伊谷部落，相繼提出社區發展計畫。
2003	居民要求政府立法木瓜溪封溪兩年，以回復溪流生態。原委會、勞委會、營建署、縣政府的計畫資金開始湧入，協助其資源保育及社區發展。
2004	榮獲國家評選生態旅遊政府頒與的獎項。
2005	慕谷慕魚護溪產業發展協會成立，成立時有150位成員，從事自然資源管理，並制定清水溪以及無名溪兩條生態廊道。
2007	由縣府委託東華大學研擬的自然人文生態景觀區經營管理辦法草案。
2010	經花蓮縣自然人文生態景觀區審議委員會審查通過，12月成為花蓮縣境內第一個自然人文生態景觀區。
2012	因土地權狀疑慮，部落召開三次部落會議，抗議景觀區成立聲浪仍不斷，當地自然生態景觀區劃設作業因而停止，銅門部落仍不斷要求自主經營管理權，另外秀林鄉公所進一步向縱管處爭取1,500萬元，整治入口意象及基礎設施。

資料來源：何宇睿（2013）。

四、慕谷慕魚生態觀光發展管理面向

慕谷慕魚生態觀光發展管理面向如**表8-4**所示。

五、個案實證方式與結果

(一)實證方式

本實證個案以花蓮縣秀林鄉銅門村（慕谷慕魚）作為研究範圍，以條件行為法建立當地遊客從事生態旅遊的遊憩需求模型，在「落實遊客總量管制」、「實施導覽人員陪同制度」、「增設基礎設施及維護環境品質」、「增加自然文化體驗活動」四種生態旅遊品質提升方案下，分析影

表8-4　慕谷慕魚生態觀光發展管理面向（以銅門村為例）

面向	問題	品質提升建議
（落實）遊客 總量管制	1.遊客的管制人數不適用。 2.旅遊業者壟斷。 3.派出所管制未嚴格。	1.評估管制人數。 2.旅遊業者配額限制。 3.派出所嚴格執行。
（實施）導覽 人員陪同制度	1.解說導覽內容缺乏正確性與豐 　富度。 2.收費的合理性。 3.無相關懲處規範。 4.收費回饋當地解說員及社區。	1.解說導覽內容的正確性與豐富 　度。 2.制定合理費用。 3.制訂遊客合理的懲處規範。 4.收費回饋當地解說員及社區。
（增設）基礎 設施及維護環 境品質	1.生態廊道缺乏鋪設及維護。 2.缺乏自行車停靠設施、停車 　場、車道護欄等。 3.缺乏公廁。 4.遊客及居民對環境造成衝擊。	1.生態廊道的步道鋪設及維護。 2.增設自行車停靠設施、停車場、 　車道護欄等。 3.增設公廁。 4.減少對環境造成的遊憩衝擊。
（增加）自然 文化體驗活動	1.活動單調。 2.缺乏社區參與。	1.維持現有的旅遊產業活動。 2.增加山林夜宿體驗活動。 3.增加部落巡禮活動。 4.增加原住民文化民宿。

資料來源：何宇睿（2013）。

響遊客旅遊需求的相關因素，並探討四個方案下產生的經濟效益；本研究
進一步透過選擇實驗法建構當地生態旅遊發展之效用函數，以評估慕谷慕
魚遊客對當地發展生態旅遊的偏好情境，建構「遊客管制人數」、「導
覽制度」、「環境設施品質」、「體驗活動」、「當地工作機會」以及
「專業導覽基金」作為評估屬性，針對所設計之屬性等級評估其邊際願付
價值。

(二)實證發現

1.合併顯示性與敘述性偏好能有效提高生態旅遊遊憩需求模型之有效
　性。

2.在銅門村慕谷慕魚生態旅遊品質提升的各項方案實施之下，遊客從

事旅遊活動的遊憩需求將越不具有價格彈性。

3.各生態旅遊品質提升方案，均可顯著提高遊客前往銅門村慕谷慕魚的經濟效益；以「增設基礎設施及維護環境品質」方案來提升生態旅遊品質，其增加遊憩效益的效果最高，其次為「落實遊客總量管制」，再其次為「實施導覽人員陪同制度」，最後為「增加自然文化體驗活動」方案。

4.慕谷慕魚生態旅遊選擇模型之整體配適度良好，六項方案均會對當地生態旅遊的效用產生影響。各項非價格屬性願付價值由高至低依序為：「環境及設施品質提升」、「增加山林夜宿、太魯閣文化民宿、部落巡禮等三項體驗活動」、「實施導覽人員陪同制度」，然而「增加兩個當地就業機會」以及「維持目前的一個較高遊客入山許可人數」將會降低願付價值。

5.其中發現，受訪遊客最近一年前往銅門慕谷慕魚的平均遊憩次數為1.31次，在「落實遊客總量管制」、「實施導覽人員陪同制度」、「增設基礎設施」及「維護環境品質」、「增加自然文化體驗活動」等各方案下，平均每位遊客前往銅門慕谷慕魚的遊憩次數將分別增加至2.56次、2.42次、2.69次與2.71次，顯示改善方案能增加遊客之遊憩需求分別為95%、85%、105%與107%。且其中以「增加自然文化體驗活動」對遊客前往銅門慕谷慕魚遊憩需求的增加幅度最高，其次依序為「增設基礎設施及維護環境品質」、「落實遊客總量管制」與「實施導覽人員陪同制度」等生態旅遊品質提升方案。

6.結論──不論「落實遊客總量管制」、「實施導覽人員陪同制度」、「維護環境品質」或「增加自然文化體驗活動」對前往銅門慕谷慕魚遊客之遊憩效益皆有顯著正向影響效果，尤其以「維護環境品質」對遊憩效益提升的成效最大，之後依序為「落實遊客總量管制」、「實施導覽人員陪同制度」及「增加自然文化體驗活

動」。因此，不論銅門慕谷慕魚未來實施自治亦或由政府主管機關管轄，其相關管理單位能由前述方案來提升遊憩品質，將使遊客顯著增加對銅門慕谷慕魚之遊憩需求，進而提高銅門慕谷慕魚之遊憩效益。

貳、結語

　　慕谷慕魚為一新發展的生態旅遊景點，台灣目前和其性質相仿的生態旅遊地亦相當多，如達娜伊谷、高美濕地、馬太鞍等，這些景點雖然成立較早，在探討往後品質提升策略時，亦可參考該研究之評估方法，為當地量身訂做品質提升策略及多重屬性等級方案。若相關管理單位能回顧過往當地相關研究、法規或遊客建議等，擬定出權益關係人可能會偏好的方案，以及旅遊品質提升方案來客製化制定出適當的措施計畫，將能增加遊憩需求以及使用效用，以提升生態旅遊地的整體經濟價值，藉此推廣生態旅遊發展，也將對我國未來資源管理、文化保存、提升旅遊地居民生活品質、提升遊客旅遊滿意度以及推廣環境教育等產生助益。

　　而最新資訊顯示，秀林鄉公所公告——慕谷慕魚生態廊道自105年10月20日起無限期封山，禁止入山申請。相關周邊旅遊資訊，可洽慕谷慕魚旅遊資訊中心，電話：(03) 864-2157（公布日期2016/10/31）。

Chapter 9

生態觀光未來展望與議題

- ■ 第一節　生態觀光的發展困境
- ■ 第二節　生態觀光的未來發展與新建構

　　生態觀光的相關理念和研究，近十餘年來備受國內學術界和各級政府積極推動，冀望透過觀光產業帶動地方發展並兼顧自然生態品質的維護。本章節將探討生態觀光發展時所面對的困境與相關議題，並提出相關國內學者對研究個案所提出的相關建議。

 第一節　生態觀光的發展困境

　　觀光局（2002）於「生態旅遊白皮書」中指出國內生態旅遊發展，在生態旅遊之規劃與經營均扮演重要角色的五個課題：即生態旅遊資源之管理、生態旅遊之經營、生態旅遊地之社區居民、生態旅遊遊客與生態旅遊之民間組織，並針對其五大課題，提出目前面臨的課題，即為目前發展之困境。然其困境摘述說明如下：

壹、生態觀光資源管理與經營的困境

　　2014年6月9日花蓮銅門部落太魯閣族人當天上午在部落的歐菲莉紀念碑旁召開一場記者會，除了重申訴求外，更以實際的封路行動來宣示主權。其主要原因來自於：慕谷慕魚地區一直是花蓮熱門觀光勝地，但族人說，警察等執法機關對於山林管理的疏失，正是導致族人無法再繼續忍受目前山林負載過大，族人生活受到打擾，而決定實際採取行動並宣示主權的主因。按照現行慕谷慕魚的管制規定，網路申請每日名額為1,000名，現場申請為600名。然而就族人於今年任選數個假日實際觀測結果，隨便都超出此數字，甚至達到3,000名之多，遠超過管制規定（ETtoday東森旅遊雲，2014/06/09）。因此，生態觀光在資源上出現了管理與經營上的困境，分述如下：

原住民抗議有關當局並未正確管控遊客承載量

資料來源：Mata Taiwan，http://www.pure-taiwan.
info/2014/06/support-knkreyan-truku

一、生態觀光資源管理的困境

1. 生態觀光資源之相關基礎資料的蒐集與研究仍嫌不足。
2. 國內各旅遊資源管理體系分散，生態資源缺乏配套管理與有效的整合運用。
3. 目前生態觀光的相關政策旨在全面性推廣生態觀光，尚未建立生態觀光地點之評估與分級架構。
4. 國內對於資源之管理多缺乏「遊客承載量」之觀念，容易造成生態觀光地資源之耗損與破壞。
5. 正確的生態觀光內涵尚未普遍為一般民眾、遊客、業者以及公部門相關承辦人員所認知。
6. 國內公部門與適合發展生態觀光地之社區的互動模式有待加強。
7. 目前觀光地區之經營管理方面，大部分都提供居民參與機會與適當回饋，反而帶來觀光活動引起之外部成本，造成部分居民對於觀光發展之顧慮與反感。
8. 國內目前在推展生態觀光之相關人力資源仍嫌不足。

慕古慕魚在傳達一個信念：土地、文化、生態是不能被人當成
商品的；我們歡迎你們的到來，但請尊重這裡的山靈與在地人
的生活權利

資料來源：Mata Taiwan，http://www.pure-taiwan.
info/2014/06/mqmgi-no-tour

9.適宜發展生態觀光之地區居民與業者可能由於財力資金的限制，影
響其參與意願。

10.旅遊需求之離尖峰差距極大，造成觀光資源管理之困難。

11.國際之生態觀光市場有待開拓。

12.生態觀光相關業者與產品之認（驗）證制度，尚待規劃與建立。

★以澎湖縣綠蠵龜生態旅遊為例，其發展困境

1.團體旅遊其行程匆促，無法進行深度之旅。

2.未尊重當地居民之生活權益。

3.島上遊憩相關設施不足，導致遊客來訪意願偏低。

4.觀光旅遊利益大多未能由當地居民所獲取。

5.綠蠵龜產卵活動受到干擾。

6.當地居民參與公共事務之比例偏低。

7.綠蠵龜觀光保育中心軟體功能不足。

8.相關配套措施不足。

二、生態觀光經營之困境

1.業者間相互競爭激烈，常為爭取消費者而破壞機制，進而將所產生之外部成本轉嫁給環境生態與當地社區。

2.對生態觀光的意涵與實質做法不瞭解，常與生態旅遊主旨大不相關。

3.目前生態觀光之市場規模較小，無法引起其經營興趣。

4.尚無專責生態觀光之專業導覽人員與專業之生態觀光遊程企劃人員，無法真正進行生態觀光業務。

5.目前之領團人員生態專業知識缺乏，無法給予遊客正確之生態觀光體驗，也未約束遊客不當的行為。

6.生態觀光地未明確規劃與經營，無法拓展生態觀光地點。

台北沒有蘭嶼那麼藍的海：一位中國女孩的遊記

資料來源：http://www.pure-taiwan.info/2014/04/chinese-girl-in-orchid-island

★以綠島地區為例，其發展生態觀光的困境

　　1.尚無汙水處理設施，民生汙水未經處理直接排入海域。

　　2.環島公路設計缺乏生態考量，阻絕生物活動。

　　3.無法有效控制及分散遊客量。

　　4.觀光發展如何確保動植物不被干擾，生態環境不被破壞。

　　5.整合島上教學機制，進行在地環境教育解說人力培訓及解說服務。

　　6.綠島傳統文化迅速消失，面臨文化保存與傳承問題。

　　7.未能整合地方特色與綠建築技術，形塑出綠島特色建築。

　　8.夏季遊客暴增，水資源恐不敷使用，電力機組老舊供電吃緊。

貳、生態旅遊遊客與居民的困境

　　全美最有影響力的《紐約時報》日前選出了2014年必去的52個世界景點，這些必去景點除了第一名的南非開普頓、第二名紐西蘭基督城、第三名加州北海岸等國際知名景點外，我們美麗的福爾摩沙──台灣也在其中，是第十一名。其文中提及台灣首善之都──台北的公共交通網，享譽

台北淡水小吃

資料來源：http://www.nytimes.com/interactive/2014/01/10/travel/2014-places-to-go.html

紐約時報2014年必去的世界景點（台灣部分）文本

52 Places to Go in 2014	
Witness a city in transformation, glimpse exotic animals, explore the past and enjoy that beach before the crowds. UPDATED September 5, 2014	
11. Taiwan Urban and outdoor pursuits in one (reasonably) compact package.	The traveler who wants to do it all should consider Taiwan. This island, roughly the size of the Netherlands, has an easy-to-navigate public transport network that links a cosmopolitan capital with a bounty of natural and man-made wonders. Taipei, whose robust art scene recently earned its selection as the World Design Capital for 2016, has more places to lay your head: A boutique hotel from the homegrown bookstore chain Eslite will join the recent arrivalsMandarin Oriental, Le Meridien and W. All of these should be a convenient base from which to do some sightseeing on 17 bike trails along the shores of Taipei's many rivers and inlets or to take a foray into the city's vibrant street food scene with a nightcap at the reservations-only bespoke bar Alchemy, which opened in 2012 to much acclaim. Four hours south by high-speed rail and bus, 70-square-mile Kenting National Park is home to wetlands, white sands, fishing villages and, starting this year, a ferry point for **the deep sea fishing and diving paradise of Orchid Island**. Up north in Keelung, a newNational Museum of Marine Science and Technology has opened, part of a revitalization project at Badouzi Harbor, which is linked to nearby headlands by color-coded walking routes. And it all becomes cheaper to get to later this year, with the launch of budget carriers from China Airlines and TransAsia Airways.— *ROBYN ECKHARDT*

資料來源：http://www.nytimes.com/interactive/2014/01/10/travel/2014-places-to-go.html

世界的設計之都,並提及本土的連鎖誠品書局,亦有外來的東方文華與W等世界級酒店,十七條自行車道,從夜生活到街頭美食,以及南台灣的國家公園墾丁濕地、潛水天堂的蘭嶼、基隆八斗子港的國立海洋科技博物館等。《紐約時報》點名世界潛水天堂:到蘭嶼潛水觀光請務必守這些規矩喔!因此,也看出在生態旅遊中,遊客與當地的人事物互動中,的確存在必須注意的事項。以下將探討出主、客體之間相關的發展困境。

一、生態旅遊遊客的困境

1.因參與不具生態觀光操作理念之旅遊活動,而造成對生態觀光活動的內涵產生誤解,且無法真正體驗到生態旅遊。

2.國人保育認知不足,常在有意無意之間造成旅遊地環境干擾與製造垃圾問題。

3.大眾旅遊之旅遊習慣如大量人潮湧入生態資源豐富地區,常造成旅遊地交通、食宿、垃圾處理、生態保育之負擔。

《紐約時報》點名世界潛水天堂:到蘭嶼潛水觀光請務必守這些規矩

資料來源:Mata Taiwan,http://www.pure-taiwan.info/2014/01/scuba-diving-in-orchid-island

4.對旅遊地之資訊無事先瞭解，無法體驗旅遊地之各項資源特色。

5.不良旅遊習慣（如大聲喧譁、溪谷烤肉、越野車碾壓溪床）仍帶到
生態觀光地進行。

6.遊客對生態觀光地居民不夠尊重（如未經當地居民同意便擅自摘取
花草、闖入民宅、未經允許的拍照行為、捕捉昆蟲等），嚴重侵犯
居民隱私、財產及破壞當地資源。

★以台灣賞鯨生態觀光為例，其發展困境

1.業者間對遊客量的競爭，為了增加載客航次而將遊程縮短。

2.有的則是船長兼解說員以節省人力開銷，而船隻本身為了節省維修
成本而持續載客的情形。

3.一趟出海的花費約在一千元至一千二百元間，近兩年受到台東、宜
蘭陸續許多點的加入，降價促銷，勢必影響到這些固定開銷，相對
降低該有的服務與安全品質。

4.賞鯨旅遊與一般陸地旅遊最大的不同，在於其對環境之衝擊最主要
是以船隻為主，而遊客對於近距離觀察鯨豚的期待也間接造成船隻
迫近鯨豚群而對鯨豚的騷擾，因此船長的行船路徑以及解說員如何
轉化遊客對近距離觀賞鯨豚的期待將會影響賞鯨遊程的品質。

5.解說員在賞鯨旅遊中扮演著舉足輕重的地位，目前解說員的培訓採
取自願性的方式進行，為了維持賞鯨旅遊的品質，專業訓練的解說
員可以提升遊客對賞鯨相關議題的興趣，降低遊客對沒有看到鯨豚
的失望感，促進遊客對解說的重視，解說員的認證可能為賞鯨生態
標章中最急迫的項目。

6.雖然根據研究，東部地區鯨豚發現率約有90％以上，但難免有遺珠
之憾。在許多研究中，「鯨豚的發現與靠近」一直都是遊客最為重
視的滿意因素者，假設業者在不干擾鯨豚自然生態的情況下，透過
探測鯨豚儀器或衛星定位等科技以提高鯨豚的發現率，提高遊客的
旅遊意願及旅遊次數。

二、生態旅遊居民的困境

1. 社區居民不瞭解生態旅遊意涵，無法感受生態旅遊可能帶來之實質益處。

2. 目前多數觀光旅遊活動不但未提升旅遊地社區居民之經濟效益，反而為當地社區帶來環境汙染以及負面之社會文化等議題。

3. 社區居民對資源利用、未來社區發展方向與規模意見分歧，不易凝聚共識。

4. 缺乏誘因，社區居民參與力低。

5. 外來財團介入，干擾社區共識的凝聚以及生態旅遊的發展方向。

6. 不瞭解生態旅遊發展計畫係自共識凝聚以至計畫之規劃、執行與監測等操作流程，而無從參與起。

7. 生態旅遊相關機制尚未建立，使得社區居民無所依據。

8. 居民無法獲得足夠的行政資訊協助發展社區為生態旅遊地點。

9. 社區本身擁有豐富的生態旅遊資源，居民也努力朝生態旅遊理念來經營與建構，經媒體宣傳後湧入大量遊客，但因其他配套措施尚未完全建立（如解說人力資源、住宿、飲食等），造成生態旅遊資源大量衰竭。

★以華山地區為例，其發展生態觀光的困境

1. 生態旅遊概念之認知程度不足。

2. 相關教育訓練參與意願偏低。

3. 缺乏經濟誘因，導致導覽解說人員不足。

4. 解說人員認（驗）證制度尚未建立。

5. 環境監測尚未落實。

6. 居民未能充分體認和展現由下而上參與社區事務的積極態度。

三、個案探討——八煙聚落

【八煙的美麗與哀愁】——被「生態」霸凌的聚落

　　八煙聚落位在陽明山國家公園內，約有9戶21人，居民平均年逾70歲，幾乎都是蔡氏宗族。當地雲霧繚繞，還有地熱冒煙奇景，多年前一塊旱田改造成水梯田後，人工的「水中央」美景一夕爆紅。

　　近年湧入大批遊客，樸實村落不再寧靜；2016年4月初，最負盛名的「水中央」開始收費；同村居民納悶，共同土地怎麼成了私人觀光區？耆老也感嘆，人潮、錢潮撕裂了親戚情感，村民今天聯署，決定周六2016/11/12將「封村」謝絕遊客來訪。

　　在聚落內，互信與尊重是最基礎的素養，若只是消費式的利用聚落資源去吸引注目，那將成為只有畫面的農村復興，與受盡干擾的居民。如上圖（摘錄自https://www.facebook.com/bayienvillage/?fref=ts）。

資料來源：摘錄自http://udn.com/news/story/7323/2096081；聯合新聞網之記者曾健祐／攝影。

參、生態旅遊政府與民間組織的困境

一、生態旅遊政府的困境

1. 生態環境面：遊客對生態資源的濫用、汙染處理機制、機動性交通用具的管制、生態環境的資源回收、生態系統干擾防治、開發中的負面衝擊等。

2. 社會面：相關之專業解說人才、文化迅速消失、保存與傳承問題、生態天然資源的限量與不敷使用、基礎建設與生態活動廊道的衝突、公共建設過度水泥化與影響自然景觀、整合地方特色與綠建築技術。

3. 經濟面：降低生態環境資源衝擊與提升旅遊品質、觀光服務業內涵缺乏在地文化之特色產業、傳統特色技術與文化逐漸消失、欠缺鼓勵民眾參與合作誘因及輔導觀光產業結合、適性的規劃遊程及體驗

右圖中王雅各拿出民國70年的空照圖，圖上就已經有父親與族人親手修砌的梯田，他認為這些就是證明他家族在此地世代耕種的證據；左圖中用石材堆砌而成的梯田和走道，是當地賽德克族人的傳統智慧，也是避免土壤流失的一種方法

資料來源：Mata Taiwan，http://www.pure-taiwan.info/2014/02/seediq-traditional-
　　　　　territory

　　活動並減少淡旺季落差、建置創新多元的旅遊資訊網絡及相關的旅遊服務和諮詢。

　4.政策管理面：相關史前遺址或歷史建築之保留與觀光開發計畫相衝突、合理規劃及利用土地、有效控制及分散區域遊客量、合理收費以維護區內相關設備及觀光服務品質、整合警政消防與醫療救護之業務、強化在地環境教育解說的人力培訓及旅遊服務。

★以小琉球地區為例，其發展生態觀光的困境

　1.應建立並規範各景點承載人數，做遊客量承載上限之管制，規定各景點最多同時出現之遊客與團體人數，以防出現超出承載之情況。

　2.應適時教育遊客，於講解各景點之餘，可提醒遊客務必小心維護各景點之自然景觀，不可亂丟垃圾、攀折花木及擅自帶走任何自然資源或潮間帶的動植物等。

　3.欠缺分散機制，以防止過多團體同時出現在同一景點。

　4.改善硬體設施與服務態度，主要是各景點滿意度最低之部分，以解說導覽設施為多，其次為景點處之攤商服務態度。

5. 確切維持各景點之周圍景觀與生態體驗活動之品質，滿意度最高之部分，以周圍景觀為多，其次為潮間帶活動，可對相關業者進行管理，以保證其活動品質，以更提升遊客滿意度。

6. 民宿業者可提供更多電動車及自行車的優惠，以符應政府目前正大力推行電動車與自行車，讓旅客至小琉球可以體現慢活的生態旅遊態度，發展獨樹一格的旅遊方式，降低旅客之機車碳排放量，達到低碳旅遊的目標。

7. 應積極宣導自行攜帶盥洗用具及減少一次性消耗廢棄物的產生，可以因應琉球鄉並無垃圾掩埋場，使降低碳足跡的排放，離低碳旅遊更近一步。

二、生態旅遊民間組織的困境

1. 許多民間團體積極投入生態旅遊的推廣與發展，但由於理念不同，

財團法人耕莘文教基金會從2014年開始推出原鄉希望種子培育計畫——「103年度原住民大專學生部落工作」，希望透過實際參與部落服務的過程中，讓青年在文化認同上扎根，提升對族群的認同

資料來源：Mata Taiwan，http://www.pure-taiwan.info/2014/05/mata-event-return-to-tribes

加上對生態旅遊認知的差異，往往無法達到推廣生態旅遊的確實意
涵。

2.民間團體各自發展，力量分散，甚至爭奪有限資源，大為減弱這些
團體貢獻於生態旅遊的潛力。

3.民間團體人力及經費有限，限制其參與生態旅遊發展的能力。

4.部分民間團體在進行生態旅遊推廣活動時，未能充分瞭解地方社區
的特質，造成理想與事實之差距。

5.民間團體鮮少與業者接觸，限制其生態旅遊推廣之範圍。

★以司馬庫斯原民部落地區為例，其發展生態觀光的困境

司馬庫斯部落裡主要的社會組織是由居民組成以司馬庫斯部落發展
協會、司馬庫斯部落勞動合作社及Tnunan-Smangus此三個組織合一的方
式。

1.在地人口外流嚴重，民間社區團體不易統合人才與資源。

2.部落社區居民整體經營管理及多元發展之概念不足，容易過度依賴
民間組織。

3.缺乏受專業訓練人員，如解說人員、住宿及餐飲服務人員，單靠民
間組織力量，常捉襟見肘，疲於應付。

4.缺乏行銷宣傳概念，民間組織仍然需要政府部門引入專業團隊訓
練。

5.部落居民對生態旅遊認知及教育不足，民間組織往往要花費更多的
教育訓練與觀摩，並強化活動與設施之規範總量管制的承載設計等
專業智識。

6.原住民部落地區交通易達性不佳，民間組織須具有專業的套裝規劃
行程能力，增加遊客願意至部落觀光的意願及停留時間。

7.部落社區的民間組織，有時會產生多頭馬車與意見衝突，仍需要建
立溝通機制與管道。

台北水花園有機農夫市集,一場小小的自然農法課正在展開,來自泰崗部落的Rosya
長老,正在和其他農友、專家討論自然農法

資料來源:Mata Taiwan,http://www.pure-taiwan.info/2014/05/agriculture-class-in-
　　　　holiday-market

 ## 第二節　生態觀光的未來發展與新建構

　　事實上,任何一種觀光活動,對於環境較為敏感區域將會造成或多
或少衝擊。發展生態旅遊主要目的無外乎希望建立觀光與環境的和諧關
係,減少負面傷害,達成共生共榮雙贏局面。因此,應該如何強調道德環
境、綠色觀光與永續發展前提之下,結合以社區發展為基石,利用創新思
維的策略聯盟機制,建構出屬於並適合台灣的生態觀光。

壹、以道德、綠色與永續發展的生態觀光

一、加強改善公共設施,強化人文資源特色

　　以綠島為例(江慧卿,2005),遊客對綠島人文資源及公共設施滿
意度偏低,滿意程度分別為57.2%及51.1%,其中表達不滿意意見,主要
訴求在於公廁不潔、路樹亂種、指示標誌不清、應增加休憩設施等。人文

資源部分則為沒看到人文方面的資訊及當地的傳統美食、缺乏當地歷史特色等，顯見綠島在人文資源方面解說及推廣相對薄弱。建議綠島鄉公所能積極扮演推手角色，在離島基金中編列輔導經費，尋找開發主題輔導商家，透過在地包裝，發展獨特風貌美食。

　　此外，重視在地獨特飲食文化，輔導商家餐盤避免使用免洗餐具，以在地深度特色的材質取代，進而提升綠島餐飲品質形象，更可減少垃圾量，對生態環境更是存有正面意義。

二、減少與加強取締破壞生態環境行為

　　以澎湖為例（陳珮琿，2007），估算每一位遊客至澎湖旅遊所需的用水量為606.74（公升）高於澎湖居民每人每日用水量為290（公升）；每一位遊客至澎湖旅遊所需的用電量為34.11（MJ）高於澎湖居民每人每日用電量21.75（MJ）；每一位遊客至澎湖旅遊所產出的廢棄物量為1.95（公斤）高於澎湖居民每人每日廢棄物產量1.18（公斤）。以上結果顯示，目前遊客至澎湖旅遊的確消耗較多的能源，遊客對於資源的需求和汙物產出皆高出當地居民。

　　研究中顯示，普遍認為澎湖觀光發展所帶來的影響是好的，而以「經濟衝擊」正面得分最高，其次是「社會衝擊」；以「環境衝擊」負面得分最高。因此環境的道德教育、綠色環境概念與永續發展的融入，從基礎教育、生活教育，乃至社會教育等各層面，都亟需強化與深化這些概念，讓遊客與業者在每個遊程中對環境是友善與永續經營的。

三、融入在地化體驗的設計，藉此強化環境永續教育

　　以小琉球為例（張惠娥，2013），小琉球最夯的生態之旅是探索潮間帶，大家慕名而來體驗潮間帶生態，而研究結果發現，居民認為自然資源遭受破壞，雖然目前已進行人數總量管制的措施，但是當日進入的人數仍不受控管，對潮間帶的影響仍然存在。因此，這時候就可以開發不同的

生態旅遊路線。政府可以輔導漁民轉型，帶遊客出海體驗釣魚或參觀箱網養殖，夜間則以觀星或手工藝品DIY為主要活動。

因此要善用遊客體驗遊程中，配合在地人的導覽解說，趁勢灌輸環境教育與永續發展觀念，讓遊客不但可以充分享受在地特色的多元遊程體驗，又可以強化環境教育的認知，讓生態環境得以永續經營。

貳、以社區參與為基礎的生態觀光

一、輔導社區居民發現具在地特色的生態資源

以陳欣雅（2011）針對頂笨仔、社頂、華山與三棧等四社區為例，認為社區發展生態觀光，應首先協助居民發現社區生活文化、動植物吸引力，並予以造冊登錄建檔，然後評估成本效益與發展優勢，以利於規劃時所掌控的優點與機會，並估算可能的衝擊與因應管理工作，以社區居民的共識達成最後的生態資源管理目標與方式。

二、鼓勵社區居民參與生態保育與解說工作

延續上述案例，社區應積極培訓在地人解說導覽服務，並建置認證機制與生態旅遊公約，以提升服務品質，不定期與他社區交流觀摩，強化拓展眼界，吸取他人的操作經驗。強調透過生態教育、進修和宣導，以達到社區生態資源永續經營的認知與共識。

三、協助以社區居民為主，發展社區生態觀光與機制

以強調在地社區在地人自主的經營管理，透過由下而上的溝通協調模式，積極鼓勵居民參與社區生態的觀光活動服務提供，充分利用在地人的人、文、產、地、景的資源特色與深度，確立社區組織的架構與獨立運轉能力和模式，規劃生態觀光服務產品與整合單一管理窗口機制。

四、重視在地的文化歷史，擴展社區生態觀光深度與廣度的面向

　　無論是社區再造或總體營造，必須強調的是社區本身的歷史與文化內涵，如同之前所闡述生態觀光是以尊重欣賞當地文化、維持人文環境原始之美、瞭解在地文化與自然特色為第一考量、完善的解說與資訊等。因此，在生態觀光過程中，必須涵蓋：享受人文與自然的雙重資源、強調保育維護、在地社區／居民參與、教育體驗與解說等之下，才能維持適當機制並永續地經營發展。

2014出走到墾丁——漂鳥的人生微旅行

資料來源：屏科大社區林業研究室

參、以創新思維與策略聯盟的生態觀光

一、以社區為基礎的生態觀光方興未艾

從以前的社區發展至社區營造,一路走來台灣社區一直摸索著屬於自己的路數,其中不乏成功案例,例如在921震災再次重整後的埔里桃米社區、橫山鄉內灣商圈社區、蘇澳白米木屐社區,乃至近期相當成功發展的竹山文創社區;陽明山金山區八煙聚落社區;屏北部台24線原民部落之德文、大武、達來、阿禮等社區群;屏南部台26線之龍水、大光、社頂、水蛙窟、港口、里德、滿州社區群等,均是以社區為基礎的生態觀光經典範例,也獲得相當迴響,更是近年來許多國內外獲得backpackers們漂鳥人生微旅行的最愛。

二、獨特社區資源的挖掘是生態觀光關鍵成功的要素

生態觀光之所以獲得遊客的喜愛,大多數在於具有在地特性難以取

里山台灣滄海桑田桃花源

資料來源:https://www.facebook.com/satoyamataiwan

代的資源特徵，這樣的資源可能是有形的地質、地形、地物，或者也有相當的人文風采、文化等無形的風俗民情。一般觀光資源尚且需要這樣的資源，生態觀光更是需要「只此一家，別無分號」的獨特生態資源。因此，社區在從事生態觀光的同時，應以在地人最懂在地事物，去深層挖掘最具在地特色的社區生態資源，不管是有形的產業資源或無形的文化資源，才能透過規劃、包裝和行銷極具在地特色的生態觀光產品。例如竹山文創小鎮，以民宿為起點，透過創造在地故事行銷，搭配在地景點與微旅行、竹的QRcode社區店家招牌、竹相關創新產品等，乃是近幾年來最佳的典範。

三、生態觀光之產業與文化互為一體

從上述案例中，不難發現台灣社區從社區發展、社區營造，乃至發展出社區型生態觀光的過程中，無不是從社區既有的產業或自然與文化去尋找代表在地特色的資源再加以整合。例如，桃米社區從震災區到自然生態工法、濕地經營、原生動植物的保育等；內灣社區的林業、劉興欽漫畫、野薑花、客家油桐花與美食、古早戲院、木馬道遺址、攀龍吊橋等。再如近期享譽國際，不少國際遊客造訪陽明山國家公園內的金山八煙聚落社區，原屬於人口外流，稻田休耕、水圳和梯田乏人維護，農村生氣隨之喪頹，喜因地處偏僻，雖人口老化發展緩慢社區，近來透過相關單位與產官學的協助，加上地形特殊，海拔高度與季風影響，時常雲霧裊繞；加上野溪溫泉地熱水煙，「八煙」意象油然而生，儼然成為世外桃源的代名詞。其梯田稻米產業加上自然動植物生態相當豐富，因此社區又興起一股生態觀光熱潮。由此可見，生態觀光與社區產業、自然、人文的關係至為密切不可分。

四、生態觀光之在地創新與策略聯盟

生態觀光有兩個主要目的：一個是有助於環境保育，另一個是有助

於旅遊地社區的經濟發展，如果旅遊產業發展或操作過程中忽略或捨棄其中一個，都不能稱之為生態觀光。然在台灣此彈丸之地，生態觀光的發展仍屬於萌芽摸索階段，不論是以在地產業為訴求，或是以自然生態為保育概念，亦或是強調在地生活的人文風俗民情，在在都考驗社區的創新規劃能力。前述中，竹山文創小鎮是個經典案例，從一個年輕人回鄉勉力於民宿與在地故事的行銷起，以在地竹風山嵐之美與古道景色，加上帶動社區各項必需品產業的回春，適時尋找創新設計相關人才，注入竹山舊瓶的新生命，帶動以工（創意改造）換宿的熱潮，善用活動帶動竹山話題與能見度，拉起社區相關產業與居民的共同關心與投入，也讓竹山小鎮真正的回春、讓小鎮開啟無限的希望等。其中與附近大專院校的年輕設計相關人才的結合、社區各行業的配合協調與策略聯盟、創造話題利於故事行銷、竹編QRcode的創意、古道與阿嬤花布便當的創新微旅行等都是十分成功的典範。

資料來源：小鎮文創股份有限公司。

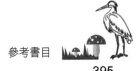
五、以社區深度旅遊的回春術（Rejuvenation），符應全球化的熱潮

以台南「舊城五條港區」以及「米街」（1807）為例。前者繁華百年顛峰（經雍正、乾隆、嘉慶、道光1720～1830）的歷史為當時東亞甚至亞洲的貿易總樞紐，奠定一府二鹿三艋舺的地位。除了有廣大的腹地之外，含括的重要商業腹地、港道要路、民俗宗教信仰中心，以及衍生出台南獨有且全台唯一的多項文化習俗景點（例如府城做十六歲生日、海安

上圖為五條港舊城漫遊之導覽圖與全台唯一的接官亭石坊；下圖左是全台最老且唯一受封的王爺廟及其創新的兒童手繪紙燈元宵節慶；下圖右的水仙宮乃是二百五十年前全亞洲貿易總樞紐──府城「三郊」的商業集散中心點，亦據南勢港埠的源頭；下圖中是府城「三郊」總部「三益堂」之旗幟

路商圈、中正商圈、正興街、神農街、風神廟、西羅殿、藥王廟、金華府、普濟殿、媽祖樓、看西街教會、兌悅門、國華美食街、西市場、水仙市場、永樂市場等），現今不僅是國內外觀光客的必遊之處、也是近來國片拍攝重要場景，更是榮登國外米其林星級綠色指南推薦。筆者曾多次除了帶領數批台南一中學生走讀三至四小時的深度「舊城五條港漫遊」，亦多次導覽北部科技公司獎勵旅遊、中部營建VIP團體、大陸安麗精英團、海外交換生等進行五條港文化園區深度之旅。乃是深掘且善用豐厚的歷史背景，加上創新詮釋獨具的文化特色，並配合異業策略聯盟的推拉效應，使在深度文化的生態觀光歷程中，讓遊客留下深刻印象和口碑。

後者府城「米街」始見於嘉慶十二年（1807）謝金鑾、鄭兼才總纂的《續修臺灣縣志》之臺灣府—城池圖上。而「米街」顧名思義和米有關，清代時期街上有多家輾米廠；不僅是兩百多年前府城城內第一條主要南北縱貫的產業運輸線之外，還貫穿府城當時重要的五條港區的源頭：南河港、關帝廳港＋媽祖宮港＋王宮港（佛頭港之三源頭）、新港墘港上游之德慶溪，其中不乏是當時權貴、仕紳、富豪聚集之地，且又扼據出入府城門的重要關口和港埠。光復後的米街，取代輾米廠的是十多家金銀紙、庫錢、春聯、福符、香燭作坊、印製年畫、衛生紙、亞鉛桶、蒸籠、菜粽作坊、布廠、成衣加工廠、中藥材盤商等等，商業機能非常繁複發達（2010年台南天后里——米街所在，家戶報稅年所得平均高達全國第六名，當年竹科新竹市科園里第七名）。後因應市場需求，從原本的三、四家客棧、旅社，五〇年代增加到近十家，乃至六、七〇年代以花街為主後，快速沒落。

近三、四年來，隨著老街、老房新勢抬頭，米街承襲數百年前漢民族移民台灣融合新、舊文化的方式，以與老屋新意，幫老社區注入新血回春，用青年「新」創精神找回昔日繁盛，用惜「舊」保存台南老街的樣貌與記憶。其中除了舊有的宗教用品店（例如新協益、漢龍等）、米街大旅社、雜貨店、傳統洗衣店（富新洗衣店）、百年傳統糕餅店（舊

嘉慶十二年（1807）《續修臺灣縣志》三合土城之府城池圖，其中間偏左
方，已標示出「米街」的開始。

米其林星級的米街重點廟宇（開基天后祖廟）文化解說（上圖）；經由市集節
慶活動與講古，喚醒年輕一代對米街社區的文化與歷史的認識（下圖）

資料來源：舊來發餅舖、米街文史協會、陳宏斌、謝文豐。

來發餅鋪）之外，還有青創的老屋——漫半拍民宿、鳳冰果鋪、Lovi's巷弄手工雪糕鋪、Senora慢溫工房等。藉由青創新血的加入，同時保留舊社區氛圍，透過慢遊老街巷弄的深度與特色，帶動舊社區文化型生態觀光發展的新脈動，以符應全球化加速發展的趨勢熱潮（例如南法Provence、英格蘭Bath溫泉、義大利Tuscany文藝復興、美加Napa酒莊、紐西蘭Queenstown、中澳Ayers Rock、泰國曼谷Chatuchak跳蚤市場、日本德島市的阿波舞祭）。

鄭成功登陸府城（米街北端）的首要地標——開基天后祖廟——乾隆30年（1765）官方確立牌匾（上圖左）；近一百五十年傳統餅鋪屢創新意，舊來發——中外賓客的最愛（上圖中）；傳統香鋪店（新協益）仍堅守舊崗位（上圖左）；下圖由左至右分別為鳳冰果鋪、漫半拍青創民宿、女手藝慢溫工房、Lovi's巷弄手工雪糕鋪

資料來源：舊來發、新協益、鳳冰果鋪、漫半拍民宿、慢溫工房、陳冠勳、謝文豐。

參考書目

GO GO賞鯨網之官方網站，http://www.whalewatching.org.tw/go/download/%E6%AD
%B7%E5%B9%B4%E8%B3%9E%E9%AF%A8%E4%BA%BA%E6%95%B8%E
7%B5%B1%E8%A8%88.pdf

O'rip生活旅人，https://www.facebook.com/orip.studio?fref=ts

八煙聚落粉絲團，https://www.facebook.com/groups/bayien/photos/

大武部落生態旅遊，Labuwan Ecotourism，https://www.facebook.com/pg/Labuwan.
Ecotourism/photos/?ref=page_internal

小鎮文創股份有限公司，https://www.facebook.com/pg/townway104/
photos/?ref=page_internal

小鎮文創股份有限公司，https://www.facebook.com/townway104/?fref=ts

山美社區發展協會，https://www.facebook.com/pg/%E5%B1%B1%E7%BE%8E%
E7%A4%BE%E5%8D%80%E7%99%BC%E5%B1%95%E5%8D%94%E6%
9C%83-412492612177864/photos/?ref=page_internal

山美部落教室，https://www.facebook.com/groups/savikiclass/photos/

中華民國永續生態旅遊協會（2002）。《賞鯨豚業評鑑作業之研擬》。行政院農
業委員會漁業署委託計畫報告。

內政部（1991）。「社區發展工作綱要」。

內政部營建署（2007）。《行政院永續發展委員會國土分組生態旅遊白皮書》。
內政部營建署官網，發布日期2007/10/13，http://www.cpami.gov.tw/chinese/
index.php?option=com_content&view=article&id=10059&catid=40&Itemid=53

交通部觀光局（2002）。生態旅遊年工作計畫，交通部觀光局網頁，http://www.
tbroc.gov.tw

交通部觀光局之國家風景區網站，http://taiwan.net.tw/m1.aspx?sNo=0001012

旭海@Macham，https://www.facebook.com/pg/Macharn/photos/

江慧卿（2005）。〈綠島發展生態旅遊之遊憩資源價值評估〉。國立東華大學公
共行政研究所碩士論文。

行政院農業委員會（1997）。《自然保留區經營管理手冊》。

行政院農業委員會林務局自然保育網，http://conservation.forest.gov.tw/

行政院農業委員會特有生物研究保育中心生態教育園區，http://eep.tesri.gov.tw/

page1/super_pages.php?ID=page109

何宇睿（2012）。〈慕谷慕魚生態旅遊發展之經濟價值評估〉。國立東華大學自
　　然資源與環境學系碩士論文。

吳宗瓊（2004）。〈生態旅遊之永續評量與發展策略——子計畫三：社區為核心
　　之生態旅遊永續性評量與發展策略（Ⅰ）〉。2004永續發展科技與政策研討
　　會。行政院國科會永續發展推動委員會。

吳宗瓊（2007）。〈鄉村社區發展生態旅遊模式之探討〉。《鄉村旅遊研究》，
　　1(1)，29-57。

吳忠宏（2001）。〈解說在自然保育上的應用〉。《自然保育季刊》，36，
　　6-13。

吳忠宏（2005）。〈生態旅遊的內涵與定義〉。《國教輔導》，45(2)，14-27。

吳珮瑛（1990）。〈國家公園資源經濟效益評估——以墾丁國家公園為例〉。台
　　灣綜合研究院，內政部營建署國家公園組委託研究計畫。

吳珮瑛（2000）。〈國家公園經濟效益評估——以墾丁國家公園為例〉。內政部
　　營建署國家公園組委託研究計畫報告。

吳莉玲（2013）。〈社區產業的設計思考與文化價值之形塑〉。朝陽科技大學文
　　化創意產業碩士專班碩士論文。

宋秉明（2002）。〈社區觀光發展的形成：從修正型社區博物館的概念切入〉。
　　《觀光研究學報》，8(1)，71-84。

巫惠玲（2002）。〈福寶濕地發展生態旅遊經濟效益之研究〉。逢甲大學土地管
　　理所碩士論文。

李永展（1996）。〈社區環境之永續發展〉。《社區發展季刊》，73，106-113。

李永展（1999）。《永續發展大地反撲的省思》。台北市：巨流圖書公司。

李佳容（2010）。〈溪頭自然教育園區解說牌服務成效評估之研究〉。國立臺灣
　　大學森林環境暨資源學研究所碩士論文。

李明宗（1994）。〈觀光遊憩對實質環境的影響〉。《休閒、觀光、遊憩論文
　　集》，頁273-277。

李明華（2005）。〈台灣賞鯨業營運績效及其改善之研究〉。國立臺灣海洋大學
　　應用經濟研究所碩士論文。

李俊鴻、許詩瑋、謝奇明（2012）。〈國家公園遊客目的地意象認知與遊憩需求
　　行為探討——以太魯閣國家公園為例〉。2012第十三屆海峽兩岸三地環境資
　　源與生態保育學術研討會發表之論文，國立東華大學。

李俊鴻、陳志成、練淑貞（2011）。〈台灣賞鯨活動旅遊品質提升方案之經濟效益評估〉。國立臺灣東華大學碩士論文。

李俊鴻、黃錦煌（2009）。〈節慶活動遊客擁擠知覺降低之經濟效益評估〉。《農業經濟叢刊》，15(1)，81-113。

李素馨（1996）。〈觀光新紀元——永續發展的選擇〉。《戶外遊憩研究》，9(4)，1-17。

汪大雄、王培蓉、林振榮（1999）。〈扇平自然教育區遊憩效益之經濟效益評估〉。《台灣林業科學》，14(4)，457-468。

沈珍珍（2004）。〈台灣賞鯨事業發展及展望〉。《農政與農情》，140，59-63。

里山臺灣滄海桑田桃花源，https://www.facebook.com/pg/satoyamataiwan/photos/?ref=page_internal

里德生態旅遊，https://www.facebook.com/pg/Lide.Ecotourism/photos/?ref=page_internal

周蓮香（1998）。《台灣海域賞鯨（豚）生態旅遊潛力調查與研究》。交通部觀光局委託計畫報告。

周儒（1992）。〈環境倫理之探討〉。《環境教育》，15，25-31。

周儒（1993）。〈環境教育規劃與設計〉。《環境教育》，16，17-25。

林元興、劉文棚（1998）。〈地下水資源價值之研究——條件評估法之應用〉。《台灣土地金融季刊》，35(3)，37。

林淑瑜（1996）。〈雪霸國家公園遊憩效益評估研究〉。中興大學資源管理所碩士論文。

林寶秀、林晏州、Peterson, G. L、Champ, P. A.（2005）。〈環境態度與願付價值關係之研究——以太魯閣國家公園為例〉。《第七屆休閒、遊憩、觀光學術研討會論文集》（生態旅遊篇），頁219-231。

社團法人中華民國永續生態旅遊協會（2002）。《生態旅遊白皮書》（初版）。台北市：觀光局。

花蓮旅遊資訊網，http://go.webwave.com.tw/10thMukumugi/index.html

花蓮縣水產培育所（2008）。97年花蓮縣河川生態資源調查研究成果報告，http://hlab.hl.gov.tw/ezfiles/30/1030/img/343/338780773.pdf

花蓮縣秀林鄉公所官網，http://www.shlin.gov.tw/tw/newsIdetail.aspx?pid=1826

邱銘源，https://www.facebook.com/mingyuan.qiu/photos_albums

阿禮部落生態旅遊，Adiri Ecotourism，https://www.facebook.com/pg/AdiriEcotourism/photos/?ref=page_internal

屏東社區生態旅遊網（水蛙窟社區），http://ecotourism.i-pingtung.com/zh-tw/Community/Intro/2/%E6%B0%B4%E8%9B%99%E7%AA%9F%E7%A4%BE%E5%8D%80#media[slider]/2/

屏東社區生態旅遊網（達來部落），http://ecotourism.i-pingtung.com/zh-tw/Community/Intro/10/%E9%81%94%E4%BE%86%E9%83%A8%E8%90%BD#media[slider]/11/

屏東社區生態旅遊網（德文部落），http://ecotourism.i-pingtung.com/zh-tw/Community/Intro/11/%E5%BE%B7%E6%96%87%E9%83%A8%E8%90%BD#media[slider]/4/

屏科大社區林業研究室，https://www.facebook.com/comforestry/

施教裕（1997）。〈社區參與的理論與實務〉。《社會福利》，129，2-8。

倪進誠（2000）。〈澎湖群島遊客之空間行為與環境識覺分析〉。《國立台灣大學地理學系地理學報》，27，21-40。

原住民族委員會，http://www.apc.gov.tw/portal/index.html

徐震（1980）。《社區與社區發展》。台北市：正中書局。

旅遊小品，PC Chen Tour Show，http://pcchen.com/html/R120319Mukumugi.html

國家林遊樂區官網，http://www.forest.gov.tw/area

張明洵、林玥秀（1992）。《解說概論》。花蓮縣：太魯閣國家公園管理處。

張明洵、林玥秀（2002）。《解說概論》，新北市：揚智文化。

張惠娥（2013）。〈小琉球居民對生態旅遊影響認知與態度之研究〉。國立屏東教育大學進修暨研究學院 生態休閒教育教學碩士學位學程班碩士論文。

張嘉和（2010）。〈生態資源與民宿發展生態旅遊之研究——以小琉球民宿業者為例〉。國立屏東教育大學生態休閒教育教學碩士學位學程論文。

張薇文（2003）。〈以旅行成本法估計風景區遊憩效益——內灣風景區為例〉。中華大學建築與都市計畫研究所碩士論文。

張靈珠（2009）。〈原住民部落觀光永續發展指標之建構〉（未出版碩士論文）。南台科技大學休閒事業管理研究所。

許義忠（2001）。〈為什麼人們願意付錢從事濕地保育？——購置行為或是捐獻行為？〉。《戶外遊憩研究》，13(3)，49-70。

郭岱宜（1999）。《生態旅遊——21世紀旅遊新主張》。新北市：揚智文化。

陳水源（1988）。〈擁擠與戶外遊憩體驗關係之研究——社會心理層面之探討〉，國立台灣大學森林學研究所博士論文。

陳水源（1989）。〈遊客遊憩需求與遊憩體驗之探討〉。《戶外遊憩研究》，1(3)，25-51。

陳水源、李明宗譯（1985）。Clark & Stankey著。〈遊憩機會序列——一個可供規劃管理及研究的架構〉。《台灣林業》，頁14-25。

陳欣雅（2011）。〈以管理觀點探討台灣社區發展成為生態旅遊地的關鍵因素〉。世新大學觀光學系碩士學位論文。

陳郁蕙、李俊鴻、陳雅惠（2011）。〈森林遊樂區遊客旅遊品質提昇之經濟效益評估——以溪頭森林遊樂區為例〉。《農業經濟叢刊》，16(2)，1-40。

陳恭錂（1994）。〈關渡沼澤區的保護效益評估——假設性市場評估法之應用〉。台灣大學經濟學研究所碩士論文。

陳珮琿（2007）。〈島嶼觀光環境負荷量、觀光衝擊認知分析：以澎湖為例〉。國立台北護理學院旅遊健康研究所碩士論文。

陳凱俐（1997）。〈自然資源評估之經濟效益——以宜蘭縣蘭陽溪口為例〉。《臺灣銀行季刊》，48(4)，153-190。

陳凱俐（1998）。〈棲蘭森林遊樂區植群變化對遊憩效益影響因素之調查〉。《中華林學季刊》，31(3)，265-286。

陳墀吉（2001）。〈社區觀光產業發展之展望與實踐〉。雞籠文史協會講稿。

陳墀吉、楊永盛（2005）。《休閒農業民宿》。新北市：威仕曼文化。

陳墀吉、謝長潤（2006）。《休閒農業環境規劃》。新北市：威仕曼文化。

陳麗琴等（2002）。〈福山植物園遊憩經濟效益之評估〉。《台灣林業科學》，17(3)，375-385。

黃世輝（2001）。《社區自主營造的理念與機制——黃世輝研究論文集》。台北市：恩楷出版社。

黃宗煌（1990）。〈台灣地區國家公園之保育效益評估〉。《台灣土地金融季刊》，43(3)，305-325。

楊文燦（2000）。〈國家公園遊憩環境監測與管理模式之研究〉。行政院國家科學委員會專題研究計畫成果報告。

楊冠政（1992）。〈環境行為相關變項之類別與組織〉。《環境教育》，15，10-14。

楊秋霖（2008）。《台灣的生態旅遊》。新北市：遠足文化。

楊純明（2013）。〈氣候智能型農業生產——從環境親和調適評估機會與挑戰〉。《作物、環境與生物資訊》，10，217-228。

楊慧琪、郭金水（1996）。〈社區參與的溝通行動初探：以澎湖二崁為例〉。《台北師院學報》，9，369-403。

達來部落生態旅遊，Tjavatjavang Ecotourism，https://www.facebook.com/pg/Dawadawan.Ecotourism/photos/?ref=page_internal

臺灣國家公園，知識學習之生態旅遊的規劃原則（2016/12/26），http://np.cpami.gov.tw/%E7%9F%A5%E8%AD%98%E5%AD%B8%E7%BF%92/%E7%94%9F%E6%85%8B%E6%97%85%E9%81%8A/%E7%94%9F%E6%85%8B%E6%97%85%E9%81%8A%E7%9A%84%E8%A6%8F%E5%8A%83%E5%8E%9F%E5%89%87.html

臺灣國家公園官網，http://np.cpami.gov.tw/%E7%9F%A5%E8%AD%98%E5%AD%B8%E7%BF%92/%E7%94%9F%E6%85%8B%E6%97%85%E9%81%8A/%E6%AD%B7%E5%B9%B4%E7%94%9F%E6%85%8B%E6%97%85%E9%81%8A%E6%8E%A8%E5%BB%A3%E6%83%85%E5%BD%A2.html

趙芝良（1996）。〈森林生態旅遊地選址評估模式之研究〉。國立中興大學園藝研究所碩士論文。

劉惠珍（2005）。〈花蓮縣赤柯山與六十石山金針產地轉型休閒農業區之研究〉。第二屆台灣地方鄉鎮觀光產業的發展與前瞻學術研討會。

劉瑞卿（2003）。〈居民社區意識與社區觀光發展認知之研究——以名間鄉新民社區為例〉。朝陽科技大學休閒事業管理系碩士論文。

劉錦添（1990）。〈淡水河水質改善的經濟效益評估——封閉式假設市場評估方法之應用〉。《經濟論文》，18(2)，99-127。

德文部落，https://www.facebook.com/pg/Tukuvulj/photos/?ref=page_internal

蔡惠民（1985）。〈國家公園解說系統規劃與經營管理之研究〉。台北市：內政部營建署。

鄭婷云（2013）。〈應用舞台化真實理論於小琉球生態旅遊旅客體驗之研究〉。朝陽科技大學建築系建築及都市設計碩士論文。

鄭蕙燕（2003）。〈生態旅遊經濟效益之評估方法與實例〉。《林業研究專訊》。10(2)，1-4。

蕭代基、錢玉蘭、蔡麗雪（1998）。〈淡水河系水質與景觀改善效益之評估〉。《經濟研究》，35，29-59。

蘇益田（2004）。〈生態條件對澎湖傳統聚落型態之影響〉。中原大學建築工程學系碩士論文。

觀光局（2002），http://admin.taiwan.net.tw/public/public.aspx?no=122；http://admin.taiwan.net.tw/upload/contentFile/auser/d/2002eco/eco.htm?no=119

觀光局（2002）。《生態旅遊白皮書》。交通部觀光局。

行政院經濟建設委員會（2002）。《二○○二年魁北克世界生態旅遊高峰會會議報告書》。台北：行政院經濟建設委員會。

Alberini, A., V. Zanatta & P. Rosato. (2007). Combining actual and contingent behavior to estimate the value of sports fishing in the lagoon of venice. *Ecological Economics, 61*(2-3), 530-541.

Arnstein, S. R. (1969). A ladder of citizen participation. *Journal of the American Planning Association, 35*(4), 216-224.

Asit Biswas (1984). *Climate and Development*. Dublin: Tycooly International Publishers.

Barry, Luke., Tom M. & Hynes S. (2011). Improving the recreational value of ireland's coastal resources: a contingent behavioural application. *Marine Policy, 35(6)*, 764-771.

Boyd, S. W. & R. W. Butler (1996). Managing ecotourism: an opportunity spectrum approach. *Tourism Management, 17*(8), 557-566.

Buckley, R. (1994). A framework for ecotourism. *Annals of Tourism Research, 21*(3), 661-669.

Christie, M., N. Hanley & S. Hynes (2007). Valuing enhancements to forest recreation using choice experiment and contingent behaviour methods. *Journal of Forest Economics, 13*(2), 75-102.

Ciriacy-Watrup, S. V. (1947). Capital Return from Soil Conservation Practices. *Farm Econ 29*, 1181-1196.

Clark, R. N. & G. H. Stankey (1979). *The Recreation Opportunity Spectrum: Aframework for Planning Management, and Research* (Gen. Tech. Report PNW-98). Portland, OR: USDA Forest Service, Pacific Northwest Forest and Range Experimwnt Station.

Edwards, R. Y. (1965). Park interpretation. *Park News, 1*(1), 11-16.

Englin, J. & T. A. Cameron. (1996). Augmenting travel cost models with contingent behavior data. *Environmental and Resource Economics, 7*(2), 133-147.

FAO, The State of Food Insecurity in the World 2015, http://www.fao.org/hunger/key-messages/en/

Fennell, D. A., & P. F. J. Eagles (1990). Ecotourism in Costa Rica: A Conceptual Framework. *Journal of Park and Recreation Administration, 8*(1), 23-24.

Freeman, A. M. (1993). The Measurement of Environmental and Resource Values: Theory and Methods. Washington: Resources for the Future.

Frissel, A. C. & G. H. Stankey (1972). Wilderness Environmental Quality：Search for Social and Ecological Harmony. *Proceedings of Society of American Foresters, 12*(2), 14-28.

Graburn, Nelson H. H. (1989). The anthropology of tourism. In Valene L. Smith (Ed.), *Hosts and Guests*. Philadelphia: University of Pennsylvania Press.

Gurluk, Serkan, Erkan Rehber (2007) A travel cost study to estimate recreational value for a bird refuge at Lake Manyas, Turkey. *Journal of Environmental Management*, 1350-1360.

Hall, C. M. & A. A. Lew (1998). *Sustainable Tourism: A Geographical Perspective*. Harlow: Prentice Hall.

Hammitt, W. E. & D. N. Cole (1987). *Wildland Recreation: Ecology and Management*. New York: John Wiley and Sons, Inc.

Henry Chang, https://www.facebook.com/Henry8Chang/photos_albums

IUCN (1996). Tourism, Ecotourism and Protected Areas.

IUCN (International Union for the Conservation of Nature and Natural Resources) (1980). *World Conservation Strategy: Living Resource Conservation for Sustainable Development*. Gland: IUCN.

Joao Augusto de Araujo Castro (1972). Environment and development: The case of the developing countries. *International Organization, 26*(2) (April), 401-416.

Kimmel, J. R. (1999). Ecotourism as environmental learning. *The Journal of Environmental Education, 30*(2), 40-4.

Knudson, D. M., T. T. Cable, & L. Beck (2003). *Interpretation of Cultural and Natural Resources*. State College, PA: Venture Publishing.

Krutilla, J. V. (1967). Conservation Reconsidered. *American Economics Review, 57*(4), 777–786.

Kusler, J. A. (1991). *Ecotourism and Resource Conservation*. Berne, NY: Association of

State Wetland Managers.

Lime, D. W. & G. H. Stankey (1971). Carrying capacity: Maintaining outdoor recreation quality, in recreation symposium proceeding, suracuse. *College of Foresty, 12*(14), 122-134.

MacCannell, D. (1976). *The Tourist: A New Theory of the Leisure Class*. New York: Schocken Books.

Mahaffey, B. D. (1970). Effectiveness and preference for selected interpretive media. *Environmental Education, 1*(1), 17-23.

Mata Taiwan，http://www.matataiwan.com/2014/02/17/seediq-traditional-territory/

Mata Taiwan，http://www.matataiwan.com/2014/04/30/chinese-girl-in-orchid-island/

Mata Taiwan，http://www.matataiwan.com/2014/05/30/mata-event-return-to-tribes/

Mata Taiwan，http://www.matataiwan.com/2014/06/05/mqmgi-no-tour/

Mata Taiwan，http://www.matataiwan.com/2014/06/10/support-knkreyan-truku/

McCool, S. F. (1995). Linking tourism, the environmental, and concepts of sustainability: setting the stage. In McCool, S. F. & A. E. Watson (Eds.), *Linking Tourism, The Environmental, and Sustainability*. (Gen. Tech. Rep. INNNT-GTR-323). UT: USDA, Forest Service, Intermountain Research Station.

Pedersen, A. (1991). Issues, problems, and lessons learned from ecotourism planning projects. In Kusler, J. (Ed.), *Ecotourism and Resource Conservation*. Madison: Omnipress.

Prayaga, P., J. Rolfe & N. Stoeckl (2010). The value of recreational fishing in the Great Barrier Reef, Australia: a pooled revealed preference and contingent behaviour model. *Marine Policy, 34*(2), 224-251.

Roseland, M. (2000). Sustainable community development: Integrating environmental, economic, and social objectives. *Progress in Planning, 54*, 73-132.

Ross, S. & G. Wall (1999). Ecotourism: towards congruence between theory and practice. *Tourism Management, 20,* 123-132.

Rudkin, B. & C. M. Hall (1996). Unable to see the forest for the tree: ecotourism development in the solomon islands. In Butler, R. & T. Hinch (Eds.), *Tourism and Indigenous Peoples*. London: Thomson Press.

Sharpe, G. W. (1982). *Interpreting the environment.* New York: John Wiley and Sons.

Stankey, G. H. (1981). Integrating wildland recreation research into decision making: pit-

408

falls and promises. *Recreational Research Review, 9*(1), 31-37.

Stankey, G. H. et al., (1985). The Limits of Acceptable Change (LAC) System for Wilderness Management. *USDA Forest Service*, GTR INT-176.

The New York Times，http://www.nytimes.com/interactive/2014/01/10/travel/2014-places-to-go.html

Tilden, F. (1957). *Interpreting Our Heritage*. North Carolina: North Carolina Press.

Tisdell, C. (1996). Ecotourism, economics, and the environment: observations from China. *Journal of Travel Research, Spring*, 11-19.

Wall, G. & J. Jafari (1994). Sustainable tourism. *Annals of Tourism Research, 21*(3), 667-669.

Wallace, G. N. (1993). Wildlands and ecotourism in Latin American. *Journal of Forestry, 91*(February), 37-40.

WCED (World Commission on Environment and Development) (1987). *Our Common Future*. New York: Oxford University Press.

WCU (World Conservation Union) (1991). *Caring for the Earth: A Strategy for Sustainable Living. Switzerland.*

Weaver, B. D. (2001). Ecotourism as mass tourism: Contradiction or reality? *Cornell Hotel and Restaurant Administration Quarterly, 42*(2), 104-112.

Weaver, D. (2001). *Ecotourism*. John Wiley & Sons Australia, Ltd.

Whitehead, J. C., D. Phaneuf, C. F. Dumas, J. Herstine, J. Hill & B. Buerger (2009). Convergent validity of revealed and stated recreation behavior with quality change: a comparison of multiple and single site demands (DACW54-03-C-0008). Retrieved from http://www.ncsu.edu/cenrep/research/documents/Whitehead_Phaneuf_July09.pdf

Wight, P. A. (1993). Ecotourism: ethics or eco-sell? *Journal of travel research, 31*(3), 3-9.

Wood, M. E. (2002). *Ecotourism: Principles, Practices and Policies for Sustainability*. Paris: UNEP.

生 態 觀 光

作　　者／謝文豐
出 版 者／揚智文化事業股份有限公司
發 行 人／葉忠賢
總 編 輯／閻富萍
特約執編／鄭美珠
地　　址／新北市深坑區北深路三段 260 號 8 樓
電　　話／(02)8662-6826
傳　　真／(02)2664-7633
網　　址／http://www.ycrc.com.tw
　E-mail ／ service@ycrc.com.tw
　I S B N ／ 978-986-298-259-4
初版一刷／2017 年 5 月
定　　價／新台幣 550 元

國家圖書館出版品預行編目資料

生態觀光 / 謝文豐作. -- 初版. -- 新北市 :
揚智文化, 2017.05
面； 公分

ISBN　978-986-298-259-4（平裝）

1.生態旅遊　2.環境保護　3.自然保育

992　　　　　　　　　　　　　　106007328